广东省优秀社会科学家文库（系列一）

黄天骥自选集

黄天骥 ◎ 著

· 广州 ·

版权所有　翻印必究

图书在版编目（CIP）数据

黄天骥自选集/黄天骥著.—广州：中山大学出版社，2015.11
［广东省优秀社会科学家文库（系列一）］
ISBN 978-7-306-05434-0

Ⅰ.①黄…　Ⅱ.①黄…　Ⅲ.①中国戏剧—戏剧研究—文集
Ⅳ.①J82-53

中国版本图书馆 CIP 数据核字（2015）第 215128 号

出 版 人：徐　劲
策划编辑：嵇春霞
责任编辑：熊锡源
封面设计：曾　斌
版式设计：曾　斌
责任校对：林彩云
责任技编：何雅涛
出版发行：中山大学出版社
电　　话：编辑部 020-84110283，84111996，84111997，84113349
　　　　　发行部 020-84111998，84111981，84111160
地　　址：广州市新港西路 135 号
邮　　编：510275　传真：020-84036565
网　　址：http://www.zsup.com.cn　E-mail：zdcbs@mail.sysu.edu.cn
印　刷　者：广州家联印刷有限公司
规　　格：787mm×1092mm　1/16　19.25 印张　309 千字
版次印次：2015 年 11 月第 1 版　2015 年 11 月第 1 次印刷
定　　价：60.00 元

如发现本书因印装质量影响阅读，请与出版社发行部联系调换。

黄天骥

 1935年11月生,广东新会人。中山大学中文系教授、博士生导师。曾任中山大学中文系主任、中国戏曲学会副会长、中国古代戏曲学会会长。主要研究中国古代文学、中国戏曲史和古代诗词;与其他同志一起,经过多年努力,使中山大学成为国内外同行公认的研究中国古代戏曲的权威。与北京大学袁行霈等共同主持编纂的《中国文学史》入选教育部"面向21世纪课程教材",在国内有广泛影响。1987年,专著《中国戏曲选》获教育部教材一等奖;2000年,《中国文学史》(宋元卷分卷主编)获得国家图书一等奖;2001年,《全元戏曲》获国家古籍整理规划小组全国古籍整理一等奖;2001年,获北京市第三届人文社会科学优秀成果特等奖;2002年,《全元戏曲》获教育部人文社科优秀成果一等奖;2005年,获广东省哲学社会科学优秀成果奖特别学术成就奖等。

"广东省优秀社会科学家文库"(系列一)

主　任　慎海雄

副主任　蒋　斌　王　晓　李　萍

委　员　林有能　丁晋清　徐　劲

　　　　魏安雄　姜　波　嵇春霞

"广东省优秀社会科学家文库"（系列一）

出版说明

哲学社会科学是人们认识和改造世界、推动社会进步的强大思想武器，哲学社会科学的研究能力是文化软实力和综合国力的重要组成部分。广东改革开放30多年所取得的巨大成绩离不开广大哲学社会科学工作者的辛勤劳动和聪明才智，广东要实现"三个定位、两个率先"的目标更需要充分调动和发挥广大哲学社会科学工作者的积极性、主动性和创造性。省委、省政府高度重视哲学社会科学，始终把哲学社会科学作为推动经济社会发展的重要力量。省委明确提出，要打造"理论粤军"、建设学术强省，提升广东哲学社会科学的学术形象和影响力。2015年11月，中共中央政治局委员、广东省委书记胡春华在广东省社会科学界联合会、广东省社会科学院调研时强调："要努力占领哲学社会科学研究的学术高地，扎扎实实抓学术、做学问，坚持独立思考、求真务实、开拓创新，提升研究质量，形成高水平的科研成果、优势学科、学术权威、领军人物和研究团队。"这次出版的"广东省优秀社会科学家文库"，就是广东打造"理论粤军"、建设学术强省的一项重要工程，是广东社科界领军人物代表性成果的集中展现。

这次入选"广东省优秀社会科学家文库"的作者，均为广东省首届优秀社会科学家。2011年3月，中共广东省委宣传部和广东省社会科学界联合会启动"广东省首届优秀社会科学家"

评选活动。经过严格的评审，于当年7月评选出广东省首届优秀社会科学家16人。他们分别是（以姓氏笔画为序）：李锦全（中山大学）、陈金龙（华南师范大学）、陈鸿宇（中共广东省委党校）、张磊（广东省社会科学院）、罗必良（华南农业大学）、饶芃子（暨南大学）、姜伯勤（中山大学）、桂诗春（广东外语外贸大学）、莫雷（华南师范大学）、夏书章（中山大学）、黄天骥（中山大学）、黄淑娉（中山大学）、梁桂全（广东省社会科学院）、蓝海林（华南理工大学）、詹伯慧（暨南大学）、蔡鸿生（中山大学）。这些优秀社会科学家，在评选当年最年长的已92岁、最年轻的只有48岁，可谓三代同堂、师生同榜。他们是我省哲学社会科学工作者的杰出代表，是体现广东文化软实力的学术标杆。为进一步宣传、推介我省优秀社会科学家，充分发挥他们的示范引领作用，推动我省哲学社会科学繁荣发展，根据省委宣传部打造"理论粤军"系列工程的工作安排，我们决定编选16位优秀社会科学家的自选集，这便是出版"广东省优秀社会科学家文库"的缘起。

本文库自选集编选的原则是：(1) 尽量收集作者最具代表性的学术论文和调研报告，专著中的章节尽量少收。(2) 书前有作者的"学术自传"或者"个人小传"，叙述学术经历，分享治学经验；书末附"作者主要著述目录"或者"作者主要著述索引"。(3) 为尊重历史，所收文章原则上不做修改，尽量保持原貌。(4) 每本自选集控制在30万字左右。我们希望，本文库能够让读者比较方便地进入这些岭南大家的思想世界，领略其学术精华，了解其治学方法，感受其思想魅力。

16位优秀社会科学家中，有的年事已高，有的身体欠佳，有的工作繁忙，但他们对编选工作都非常重视。大部分专家亲

自编选,亲自校对;有些即使不能亲自编选的,也对全书做最后的审订。他们认真严谨、精益求精的精神和学风,令人肃然起敬。

在编辑出版过程中,除了16位优秀社会科学家外,我们还得到中山大学、华南理工大学、暨南大学、华南师范大学、华南农业大学、广东外语外贸大学、广东省社会科学院、中共广东省委党校等有关单位的大力支持,在此一并致以衷心的感谢。

广东省优秀社会科学家每三年评选一次。"广东省优秀社会科学家文库"将按照"统一封面、统一版式、统一标准"的要求,陆续推出每一届优秀社会科学家的自选集,把这些珍贵的思想精华结集出版,使广东哲学社会科学学术之薪火燃烧得更旺、烛照得更远。我们希望,本文库的出版能为打造"理论粤军"、建设学术强省做出积极的贡献。

<div style="text-align:right">

"广东省优秀社会科学家文库"编委会
2015年11月

</div>

目录

学术自传 / 1

元剧的"杂"及其审美特征 / 1

关汉卿和关一斋 / 14

《单刀会》的创作与素材提炼 / 21

闹热的《牡丹亭》
　　——论明代传奇的"俗"和"杂" / 45

意、趣、神、色
　　——论汤显祖的文学思想 / 61

孔尚任与《桃花扇》 / 76

论洪昇的《长生殿》 / 94

《长生殿》的意境 / 114

论李渔的思想和剧作 / 125

论参军戏和傩
　　——兼谈中国戏曲形态发展的主脉 / 145

"爨弄"辨析
　　——兼谈戏曲文化渊源的多元性问题 / 159

从"引戏"到"冲末"
　　——戏曲文物、文献参证之一得 / 173

"旦""末"与外来文化 / 184

论"丑"和"副净"
　　——兼谈南戏形态发展的一条轨迹 / 194

读《易》蠡测之一
　　——说《无妄》／209
李白诗歌研究的几个问题／216
论辽金元三代诗坛／226
元明词平议／234
论吴梅村的诗风与人品／244
朱彝尊、陈维崧词风的比较／261

附录　黄天骥主要著述目录／278

学术自传

◎ 黄天骥

我和元明清戏曲、诗词研究

岁月蹉跎，多年求学治学，踉踉跄跄，乏善可陈。但回顾自己的体会和甘苦，庶几以后可以少走一点弯路。

我是在1952年考入中山大学中文系读书的。1956年毕业，留校工作。在学期间，詹安泰教授给我们讲授诗词，董每戡教授讲授戏曲史，王季思教授讲授宋元词曲。老师们的谆谆教诲，使我终生受益。从60年代开始，我在王季思老师身边学习、工作，我们一起整理校注好几部戏曲。80年代中，又随他一起指导博士研究生，他常向研究生和青年教师传授治学经验，我叨陪座中，同受教益。1985年，我受聘为国务院学位委员会第二届学科评议组成员；其后又任国家古籍整理出版规划小组成员、全国高校古籍整理研究工作委员会委员。在工作中有机会向平素仰慕的前辈学者和同辈中的佼佼者请教，眼界大开，深感自身的浅薄。我又曾任中山大学中文系主任，并任中山大学研究生院常务副院长。十多年的行政兼职，工作繁琐，影响了教学、科研，不过也使我可以多方面接触实际，更多地理解社会和人生，这对提高科研的判断能力，注意不死钻牛角尖，也有一定的帮助。

我是怎样走上治学之路的？说起来，也很简单。记得在中学读书时，偶然在报章上发表了几篇散文、小说，便做着长大了当作家的梦。投考大学中文系，就是冲着"作家"两个字去的。谁知在50年代，中文系学生是不准有当作家的想法的，毕业后只能当教师和研究人员。当时，我们都是些"驯服工具"，也真乖乖地收拾起当作家的念头。由于在小时候祖父要我背诵唐诗宋词，加上詹安泰、董每戡老师的课讲得特别动听，我的兴趣便转移到学习中国古代文学方面。大学三年级时，我撰写了学年论文

《陶潜作品的人民性特征》，不知深浅地投寄《文学遗产》编辑部。过了两个月，收到编辑部的来信，信上写着："来稿字迹非常潦草，简直就像天书，排字工人一边排一边骂娘，以后读书写字，都要认真。"信末只署"编者"两字，后来我才知道，这信是当时《文学遗产》主编、著名作家、学者陈翔鹤先生写的。不久，论文发表，给了我很大的鼓励和教育，从此我就走上了古代文学教学和研究的道路。陈先生对我的批评、教诲，我也一直铭记在心。

根据工作需要，我用了较多时间研究元明清文学，学习的兴趣集中在戏曲方面。60年代初，王季思老师接受教育部门的委托，编选全国教材《中国戏曲选》，他让我和苏寰中同志具体负责，我们要反复校读剧本，弄清版本源流，把费解的词语一一注释清楚。那一段，我们天天到王老师家里"上班"，利用他的藏书以及他在30年代即已搜集的两大箱词话资料卡片，逐字逐句整理，花了五六年工夫，才把硬骨头啃了下来。谁知正要交付中华书局出版时，"文革"开始，造反派一把火把这书稿烧掉。到"文革"以后，我们又用了三年多时间，重新编写，交由人民文学出版社出版。这一段风风雨雨，耗费了十年光景，但也使我磨炼了基本功。以后，我经常和王季思老师合作，在他的指导下，继续出版了《评注聊斋志异选》、《元杂剧选》、《全元戏曲》、《四大名剧》、《李笠翁喜剧选》等书，我们的教研室成了老中青三代团结奋进的集体。

校注古代文学作品，首先碰到的是定本的问题。一般来说，整理古籍，特别是诗文，努力找寻古本、真本，并以之作为校注的底本，那是十分必要的。但校注古代戏曲，却应根据具体情况而定，不必过于拘泥。

我在校注明清时代的传奇、杂剧时，是力求寻出真本、古本的。因为明清的传奇、杂剧，无论是曲文还是科、白，均由作者一手写定。有些作家，还坚持演出时必须用原本，像汤显祖便说："《牡丹亭记》，要依我原本，其吕家改的，切不可从，虽是增减一字，以便俗唱，却与我原做的意趣，大不同了。"（《与宜伶罗章二》）当然，若最早的版本不易寻得，也要尽力搜求那些刻刊在与作家生活时代最为接近的本子。

但是，在校注元代杂剧时，就不能只从古本、真本着眼了。因为，现存最早的元代剧本是《元刊三十种》，而它的曲文虽算完整，说白却十分简略；故事情节和人物性格，也只能大致揣度。如果把它作为整理元剧的底本，只能让人看得糊里糊涂。其实，即以《元刊三十种》而论，其中

的二十九种，均标明"新编"或"新刊"字样。这说明它与最初的本子也并非一个样，否则就无所谓"新"了。

《元刊三十种》曲白的情况，说明了一个问题，即元代杂剧的曲文，由作家写定；而在演出时，说白由艺人临时发挥。换句话说，元杂剧的剧本，应视为演员和剧作家集体创作的成果。很可能是剧作家与演员在创作前，首先对剧情进展取得共识，规定了情节框架，然后，剧作家提供曲文，演员则根据临场情况和自己的理解，加插科介说白，使之成为完整的作品。

元代杂剧创作主体的复合性以及演员第二度创作的随机性，决定了它在流传过程中，文本必然会被加工、改造。因此，我们今天所看到的元剧文本，尽管许多剧目的剧情相同，但文字、细节会有较大的出入。

根据元代杂剧创作以及文本流传的特殊情况，我们要整理出版时，只能选用明代刊刻的《元曲选》、《息机子元人杂剧选》、《阳春奏》、《元明杂剧》、《古名家杂剧》、《古杂剧》、《脉望馆钞本古今杂剧》、《柳枝集》、《酹江集》等合适的剧目为底本。至于怎样才算合适，校注者可以根据自己的判断，择善而从。例如我们在编校《全元戏曲》时，认为臧晋叔的《元曲选》，无论在剧目数量、整理质量以及对文坛影响等方面，均居于诸本之首，因此，便以《元曲选》所辑的本子为底本，至于一些没有被它辑选的戏，则以其他文本补充。

整理元代杂剧，底本择善而从的原则，我认为甚至可以适用于整理古代的通俗文学，像一些元明清小说，在流传过程中，不断被刊刻者按其审美标准增删，各有其存在的价值，今天，我们在整理时，对其底本的选择可以根据需要而定。以整理《水浒》而论，既可以选用杨见定、袁无涯刊刻的一百二十回本，也可以选用容与堂刊刻的一百回本，还可以选用金圣叹删改过的七十回本，没有必要唯真唯古，排斥其他。

在校注戏曲的过程中，我体会到作为研究工作者，不单要把词语注释清楚，还要通过对微观的考察，扩展到对戏曲体制、形态的探索。否则，注释工作只能停留在表层，或者隔靴搔痒，意义不大。

当我注释元代杂剧时，首先碰到的问题是：元剧何以被称为"杂剧"？经过爬梳资料，我发觉这一个看似不起眼的词条，其实包藏广阔的研究天地。

按照王国维的说法：自元剧始，"而后我国之真戏曲出焉"（《宋元戏

曲史》第八章《元杂剧的渊源》)。从现存元剧文本看，它们情节连贯，结构完整，确属纯粹的"真戏曲"，怎能称之为"杂"？董每戡老师也在他的《说剧》中提出疑问，他说两宋时代演出的杂剧，包括口技、杂耍、说唱之类，称之为"杂"，那是名符其实的，而元剧，则"一点儿也不杂，不知为什么沿袭了这名称"（见《说剧》第167页，人民文学出版社1983年出版）。

我想，要解决这个问题，必须从戏曲的体制入手。当我把元代的杂剧与明清传奇的体制作了一番比较以后，发现元剧的的确确是"杂"的。由于元剧只由正旦或正末一人主唱，而主唱者又往往要扮演不同的角色，这一来，在每一套曲亦即每一折之间，起码存在着改换装扮的问题，像关汉卿的《单刀会》，第二折正末扮司马徽，第三折正末则扮关羽，角色由隐士变为武将，不换装怎么行？而改变穿戴扮相，是要花费时间的。于是，折与折之间，便出现时间空隙。在元代，为了弥补折与折之间的冷场，便以诸般伎艺、小品、杂耍补空，据臧晋叔在改订《玉茗堂四种传奇》之《还魂记》眉批上指出："北剧每折间以爨弄、队舞、吹打，故旦末当有余力。"可见，他在编纂《元曲选》时，是知道元剧演出时有爨弄、队舞、吹打之类安插其中的，只是他没有把那些杂七杂八的伎艺记录在案，致使后人以为它"一点儿也不杂"而已。据此，我又考察现存的元代杂剧剧本，在一些剧目的折与折之间，发现了"爨弄、队舞、吹打"的痕迹。于是把对一个词语的考证，扩展为《元剧的杂及其审美特征》的论文。

当我们明白了元剧文本虽然情节连贯，但演出时却以伎艺性的部件，一而再再而三地隔断故事的进行时，便可以理解元代戏剧的审美特征，确在于"杂"。在元代，叙事性文学第一次居于主导地位，舞台上出现了故事表演，这当然是戏曲史上的飞跃，而大量伎艺性杂耍的存在，也表明了当时的观众，喜爱并习惯于观看伎艺性节目。观众既需要从完整的故事情节中获得教益，也需要从精湛的伎艺表演中获得愉悦；而教育与娱乐的双重需求，在表演的层面上尚未统一、渗透，元代的戏剧演出体制，便呈现为"杂"了。

在整理古代戏曲的时候，还碰到如何诠释角色名称的问题。这问题也是看似简单，却与如何理解我国戏曲的形成、源流，有着密切的关系。

例如，在戏曲的角色中，有"旦"的名目，所谓"旦"，就是女演

员。但是，女演员何以被称为"旦"，却难以说清。过去有人说，"旦，狙也"，狙是母猴；又有人说，戏剧用的都是反语，"妇宜夜"，夜是旦之反，于是扮演女主角者就叫做旦。这类牵强迂腐的说法，自不可取。

为了追寻元剧"旦"的来源，我翻查了唐宋文献，发现以旦称演员的做法，早就出现过，像《玉壶野史》提到，南唐韩熙载"畜声乐四十余人"，"与宾客生旦杂处"。在《教坊记》开列的曲名中，有"木笪"一项，许多学者认为"笪"与"旦"有关。"木笪"，又有写作"莫靼"的。宋代则有写旦为"妲"或"聻"。总之，旦、笪、妲、靼、聻，写法不同，所指则一。这只能说明，唐宋之际人们以旦（dɑn）标音，确指某一事物。而标音的词，往往是外来语。这类词语，若从字形、字义加以诠释，反不着边际，言不及义。

从旦原属标音这一点出发，我把思路拓宽一些，想到佛教和西域文化的传入。许地山先生早就注意到梵剧对我国戏曲产生的催化作用。受到许先生的启发，我查阅资料，发现宋金时代旦的职能和舞蹈、"引舞"有密切联系；又据常任侠先生在《东方艺术丛谈》中说：唐代有软舞和健舞，"健舞的名称，我曾在古梵文中找到根源，梵文健舞的姿态，叫做Tandava-Laksanam"。梵文的Tandava，汉字译音是旦多婆或旦打华，其义指一般舞蹈，但往往是带有强烈动作的舞蹈。"旦"音即是字中的重要音节。再看中亚一带，舞蹈一词的发音，也与梵文相近，像波斯语的dance（舞蹈）、danan（表演），土耳其语的dano、dansetmek（舞蹈），甚至英语的dance（跳舞），同样以"旦"（dɑn）音作为音节的主要组成部分。考虑到古代印度文化对西域的影响，这些中亚地区的词语，会是从梵音演化而成的。同样，在我国，唐宋之际，梵语传入，人们也称舞者为旦，以后沿用泛称女演员。正因如此，才会出现无法从语义的角度对旦作出合理解释的现象。为此，我发表了《旦、末和外来文化》的论文，希望通过对角色名称的解释，论及戏曲的形成。

我认为"旦"是外来语，并非说我国戏曲也由印度传入，而只说明丝绸之路开通以后，西域文化对中原地区影响的深远。近年来，敦煌吐鲁番学的研究者，在新疆地区发现了回鹘文本《弥勒会见记》和吐火罗A文本《弥勒会见记剧本》，该剧据公元3世纪的梵文剧本转写，是公元8—9世纪用古维吾尔语写成的长达二十七幕的剧作。这个剧本的发现，清楚地表明了印度文化从陆路东传的路线。当我国的新疆地区接受了梵

剧，流风所及，内地的歌舞剧借鉴了梵剧体制，吸收了旦、末等外来语作为舞者歌者的角色名称，也是不难理解的。

我从注释古代戏曲引发对旦、末称谓的探讨，旨在说明戏曲源流多元性的一个方面，说明文化交流对戏曲形成的影响，所论未敢必是。我自己的体会是：当研究某一问题时，不妨作散发性的思考，不要把眼光局限于某种成说。只有如此，才会在摸索中前进。

关于对戏曲形态的探索，我还写过《元剧冲末、外末辨析》、《从引戏到冲末》等论文，试图在微观考证中把握戏曲的特色及其发展途径。当我自以为有所发现时，"便欣然忘食"，大概这就是所谓做学问的乐趣。

研究戏曲作品的题旨、内涵，是从事教学和研究中不可缺少的环节。这些年，我对戏曲史上许多重要的作家作品，也写过多篇论文评述，深深感到，对作品能否正确理解、分析，和自己的审美能力、理论修养、资料掌握有直接的关联。而一个时期的风气和舆论导向，又往往左右着认识和判断。因此，只有认真学习辩证唯物主义和历史唯物主义，坚持实事求是的原则，才有可能披却中窍，避免主观武断的毛病。

在这方面，我是有过教训的。早在50年代后期，我研究洪昇的《长生殿》，写了题为《弛了朝纲，占了情场》的论文，在学报上发表，论文肯定洪昇揭露了杨、李的误国殃民，却否定剧本对杨、李爱情的描写。在"左"风影响下，我用了许多笔墨批判洪昇对统治阶级的美化。回想起来，当时的研究，不可谓不认真，但无法解释何以长期以来群众对杨、李婚姻多抱同情的态度，也没有触及洪昇的内心世界。到80年代初，我又写了《论洪昇与长生殿》的论文，比较注意研究杨李之间的矛盾，从杨玉环的"专宠"、"情深妒亦真"，看到封建时代妇女对爱情专一的追求。我认为从人类社会婚姻关系发展的轨迹看，夫妇爱情专一是历史的必然要求，是社会发展到男女平等这一阶段的果实。然而，杨玉环处在一个不可能实现这种要求的时代，历史的必然要求与这种要求不可能实现之间，产生了悲剧性的冲突。我又考虑到杨、李的特殊地位，阐述了他们占了情场弛了朝纲造成的后果，指出从"定情"到"埋玉"，杨玉环逐步掌握住开启李隆基心房的钥匙，而这钥匙又给她打开通向死亡的墓门。这样的分析，比50年代是有所进步了。不过，我在充分肯定了《长生殿》上半部的民主性内容的同时，又认为它的下半部写李、杨忏悔，有凿空不实之嫌；而且戏剧冲突的主线没有发展，剧本显得越写越瘟，给人以冗长拖沓

之感。到了90年代初，我又再一次审视《长生殿》，发现过去的认识不妥，因为研究戏曲，应该注意这一体裁的审美特性。解放以后，我们接受了苏、欧话剧理论的影响，注意捕捉戏剧冲突和研究人物性格，成效是明显的，但未能解决戏曲研究的全部问题。我国古代戏曲与诗歌创作联系密切，而诗歌最重意境，戏曲作家也不可能不接受诗歌创作思维模式的影响，经过考虑，我又发表了《长生殿的意境》一文，注意从文化特色审视戏曲作品，发现《长生殿》的后半部原来别有真谛，认识到作者写杨、李的悔恨，是要使观众由此及彼，捉摸到世道浮沉、社会兴替的轨迹，从更宽广的角度领悟人生境界。

真理是越探索越明晰的，我没有一锤定音的本事，却懂得从事学术研究要勇于修正错误。我每一次修正对《长生殿》的看法，都感到经过不断的追求探索，自己的水平也不断有所提高。

研读戏曲作品，不同于研读其他种类的文学体裁。董每戡老师告诉我：分析剧本时，心中要有舞台，眼前要有动作，就是说，必须和演出连在一起。而要做到这一点，就应该多看戏，多与演员在一起：观摩练功，甚至参预排练。只有掌握了舞台实践的知识和规律，剧本中的人物、情节，才会在研究者的眼前"立"起来，动起来。我按照董老师的指点去做了，注意从舞台演出的视角去看剧本，得到的感受也往往与阅读一般的叙事文本不一样。在80年代初，我研究李笠翁的"十种曲"。当时，人们承认他是个杰出的戏剧理论家，但对其剧作，一般持否定态度，认为他是"帮闲文人"，"十种曲"则是胡闹无聊之作。其实，只要了解李笠翁写的是喜剧，知道他追求的是"一夫不笑是吾忧"，对"十种曲"就会有完全不同的认识。喜剧的作者，往往追求夸张与真实的统一，他可以把生活现象的某些方面，加以放大，使之变形，从中凸现生活的真实。像李笠翁的代表作《风筝误》，在其荒唐胡闹的情节后面，包藏着一个颇为严肃的题旨。作者企图让观众在娱乐中看到社会现实美丑不分、是非颠倒的可笑。当我注意到舞台演出，对剧本可以作喜剧或者悲剧、正剧的不同处理时，评价"十种曲"的标准就有所不同了。在《论李渔的思想和剧作》、《〈风筝误〉的艺术特色琐谈》等论文中，我给予李笠翁的剧作比较充分的肯定，并且提出作家追求娱乐性，正是一定的历史时期市民意识萌动的反映。

从舞台演出的角度审视剧本，往往能够发现作者一些微妙的艺术处

理。像王实甫在《西厢记》中写张生跳墙,这个细节,曾被明末的槃莅硕人认为是个漏洞。当代一些著名的戏剧家也认为"莺莺分明开门等待,为何跳过墙去呢?这是几百年未解决的问题"。确实,跳墙是一个很强烈的戏剧动作,如何理解它,关系到剧本艺术性的评价。我在《张生为什么跳墙》的论文中,试图从演出的角度把握作者的艺术构思,我发觉王实甫把董解元《西厢记诸宫调》所设置的场景改变了。董《西厢》写"迎风户半开"的门,是厢房里的门,张生是要跳过墙,才能到达房门的。王实甫却把这门改为花园里的"角门",写莺莺到花园里去会张生。当角门明明半开着时,张生却扑地跳过墙来,把莺莺吓一大跳,这就产生强烈的戏剧效果。其实,莺莺让红娘递简,是约张生从角门过来的。张生接到诗简时,也明明说:"'迎风户半开',他开门待我";可是,他又说:"'隔墙花影动,疑是玉人来',看我跳过墙来。"这"跳"字是怎么生出来的呢?诗句中根本没有着他跳的意思,可见,张生解错了诗。这也难怪,张生原以为爱情已经绝望,万分苦恼,忽然接到诗简,大喜过望时头脑发昏,便连最明白的诗也解错了。关于张生解错了诗这一点,王实甫是处处关照着的,他让张生经常拍着胸膛说"我是个猜诗谜的社家",后来事情弄僵,红娘也嘲笑他"猜诗谜的社家,夯拍了迎风户半开"。在《闹简》、《赖简》两折,"猜诗谜"的意思反复出现六次之多。看来,王实甫一直在提醒演员和观众的注意。他正是要通过张生解错了诗所产生的喜剧性误会,表明这聪明一世的才子,在狂热的追求中成了懵懂一时的傻角。我想,如果我们在研究剧本时,看到剧作者在科介处理和舞台调度上的苦心,就可以帮助读者、观众对戏剧艺术有更细致的理解。要做到这一点,则有赖于研究者熟悉舞台,熟悉表演的实际。

文学作品,包括戏曲作品,本来是活生生的,有血有肉的。有人认为文学批评应是一把解剖刀。我不同意这种见解,因为它很容易使人把评论家和研究者误解为法医,以为他们的工作就像冷冰冰地解剖冰冷的尸体。我主张人文学科的学者,在研究中把自己的审美感受传达出来。当然,感受会因人而异,也未必准确,但总会在一定程度上帮助读者提高欣赏能力和艺术修养,否则,文学研究便味同嚼蜡,失去了学术的个性。

元明清三代的抒情诗作,包括诗词和散曲,总体的成就自然比不上叙事文体,但从诗歌发展的角度看,这三代也有自己的特色,不应受到忽视。特别在清初,诗词创作还出现了新的高潮,某些方面甚至直追唐宋。

对此，我在90年代初，陆陆续续作些探索，发表过《元明词三百首》、《纳兰性德和他的词》、《元明清散曲精选》等著作以及《论辽金元三代诗坛》、《元明词平议》、《论吴梅村的诗风与人品》、《朱彝尊、陈维崧词风的比较》等论文，算是治戏曲之余的收获。

元明清三代诗词、散曲，数量繁多。仅以元诗而言，现存三万多首，清人所编《元诗选》及其续篇，即选入两千六百多位诗人作品。如果要把这三代诗词全面推介，是我力所不逮的。不过，我觉得应该抓住这三代诗风的特点，让人们了解诗坛的新风气。

以下的几个问题，今后我准备还作进一步的探索。

第一，研究少数民族出身的诗人对祖国文坛的贡献。金元以来，北方少数民族进入中原也带进了一股清新的诗风，一些少数民族诗人，或是将门子弟，从小习武；或是鞍前马后，参预戎机。进入中原以后，刚健的气质仍未改变，发而为诗，便呈现出与汉族诗人明显不同的格调。另一方面，汉族传统的观念与温柔敦厚的诗教，对他们的影响束缚，毕竟与一般汉族士子不同。因此，他们写出的贯注着阳刚之气的诗歌，倒在一定程度上冲淡了诗坛的甜腻。像金元时代出身于拓跋氏的元好问，其后契丹族的耶律铸、耶律楚材，蒙古族的萨都剌，朝鲜族的李齐贤，维吾尔族的司马昂夫等等，其作品的意象，为祖国诗坛增添了前所不具的韵致。过去，我们对不同民族诗风交融和文化聚合的研究，虽有注意，仍感不足。

第二，研究封建时代后期异端思想对诗坛的冲击。明代中叶以后，在市民意识的影响下，异端思想的潜流一直在诗坛下滚动。即使是那些以恪守儒家道统自命的人物，心态也不无变化。像李梦阳的诗作《沐浴子》，赫然写着"玉盘两鸳鸯，拍拍弄兰汤；振衣馨香发，弹冠有辉光"。他竟以浴盘上的风光入诗，不是颇似《金瓶梅》"兰汤邀午战"之类描写么？在这里，我们分明可以看到异端思想在道貌岸然的作者心中躁动的状态。与此相联系，疑古之风也吹拂着诗坛，不少诗人词人怀疑正统历史的判断，甚至把矛头指向不容置疑的帝王。有些词作，则追求人性的张扬，追求表现事物的本性，像屠隆写西湖景色，以隐于荷花和仕女的怀抱中为乐，毫不掩饰地表现文人的风流放浪。这种种新的题旨和情趣，都显示出异端思想对诗坛的影响。我想，在下一步的研究中，这些是很值得注意的论题。

第三，研究诗词审美观念的新变化。诗词创作，包括写什么和怎样写

两个方面。在我国雅文学的范围中，写什么的问题一直没有明显的变化，山水、花鸟、鱼虫、送别、遣兴、怀古，是诗人墨客们代代相传的话题。但怎样写，情况就不一样了。以与诗坛关系密切的画坛而言，入元以来，崇尚写意，到清初，石涛更强调以画写心，稍后又出现了行为放诞以"大写意"为能事的扬州八怪。八大、八怪把民族、社会和个人的种种忧愤，通过表现强烈的个性宣泄，带有明显的时代特色，它使温柔敦厚的审美观念日益动摇，市民阶层日益重视个性在文艺上的反映。元明清诗坛审美观念的发展，在许多方面与画坛相互吻合。元代杨维桢好些汪洋恣肆的诗作，与画坛写心的旨趣同出一辙。清初陈维崧的词作，竟也像"大写意"一样，"不可以常律拘"。他经常突破词律，随意所之，以怪、幽、黑、破为美。他喜欢捕捉"历乱烟村""断壁崩崖""狂涛""残碑"等形象，喜欢使用"吼""裂""啮""颠踬"之类的动词，甚至以古冢为题材，像扬州画派那样以破笔焦墨，挥洒皴劈，给人以强烈的刺激。像这种以不和谐为美、以残缺为美的观念的出现，具有深刻的意义，它表现了元明清诗词的一个侧面，值得深入探讨。

 由于工作的关系，我研读元明清戏曲、诗词的机会较多，也经常碰到难题。有些问题试图解决，更多的还留待以后努力，写上以上点滴的体会，只作为纪录自己在治学过程中蹒跚的脚印。

元剧的"杂"及其审美特征

多年前,王国维指出:自元剧始,"而后我国之真戏曲出焉"。① 他揭开了元剧研究的帷幕,肯定了元剧在文学史上的地位,但对一些基本性的问题,却未遑顾及。直到今天,我们对元剧形态的认识,依然像雾里看花,若明若暗。为此,本文试图作一探索,进而论及其审美的特征。

一

元代出现的"真戏曲",人们例称之为元杂剧。早在元初,胡祗遹就说:"近代教坊院本之外,再变而为杂剧。"② 其后,贾仲明在为《录鬼簿》补写的吊词中,提到了关汉卿"总编修师首,捻杂剧班头";提到了王实甫"新杂剧,旧传奇,西厢记天下夺魁"。可见,元蒙之世,称以北曲为唱腔的戏曲为杂剧,已是人们的共识。

从现存的元代剧本看,它情节连续,结构完整。但使人费解的是,为什么这明明是纯粹的"真戏曲",却被元人、明人称之为"杂"?关于这一点,戏剧史家董每戡早就提出过疑问,他说:"两宋的戏剧名'杂剧',后来元人的戏剧同称'杂剧'。其实就内容和形式来论,前者名符其实地杂;后者一点儿也不杂,不知为什么沿袭了这名称。"③ 的确,两宋时代演出的杂剧,包括口技、杂耍、说唱、滑稽小戏等等,它们同台演出,杂七杂八,称之为杂剧,那是名符其实的。而现存元代剧本,则丝毫不"杂",以此名之,颇有点牛头不对马嘴的味道。

有人认为,元剧沿宋金杂剧而来,所以也名之为"杂"。不过,宋金杂剧又可称为"院本",正如陶宗仪所说:"院本、杂剧,其实一也。"④

① 见《宋元戏曲史》第八章《元杂剧的渊源》。
② 见《紫山先生大全集》卷八《赠宋氏序》。
③ 见《剧说》,第167页,人民文学出版社1983年版。
④ 见《南村辍耕录》卷二十五《院本名目》。

既如此，为什么元剧偏以"杂剧"而不以"院本"的称谓流传？可见此说仍未得其解。又有人采用胡祗遹的说法，认为："既谓之杂，上则朝廷君臣政治之得失，下则闾里市井父子兄弟夫妇朋友之厚薄，以至医药卜筮释道商贾之人情物性，殊方异域风俗语言之不同，无一物不得其情，不穷其态。"① 其实，胡祗遹之所谓"杂"，只就元剧的总体内容而言。若按此说法，那么，明代传奇的总体内容何尝不"杂"，为什么却捞不到"杂"的名目？

不过，元人称其影响最大流传最广的剧种为"杂剧"，应是有它的道理的。在明初，朱权指出："元分院本为一，杂剧为一。杂剧者，杂戏也。"② 我们知道，元杂剧在明初依然流行，朱权当然是熟悉它的演出情况的。他所说"杂剧者，杂戏也"，表面上似是同义重复，等于白说，可是，仔细一想，它却接触到问题的实质。

关于杂戏的名目，出自宋代。《东京梦华录》载："内殿杂戏，为有使人预宴，不敢深作谐谑。惟用群队，装其似象。"又载："勾杂戏入场，亦一场两段。"这里所说的"杂戏"，也就是宋耐得翁在《都城纪胜》提到"通名为两段"的"正杂剧"。而这稍作谐谑讽刺略具情节的"正杂剧"，演出时与诸种伎艺错杂相间。《东京梦华录》卷八载：六月六日崔府君生日时，"于殿前露台上设乐棚，教坊钧容直作乐，更互杂剧舞旋"。又说："自早呈拽为戏，如上竿、趯弄、跳索、相扑、鼓板、小唱、斗鸡、说诨话、杂扮、商谜、合笙、乔筋骨、乔相扑、浪子、杂剧、叫果子、学像生、倬刀、装鬼、砑鼓、牌棒、道术之类，色色有之。"那"一场两段"的节目，与诸色伎艺混演，所以称之为"杂剧"。朱权在《太和正音谱》叙论了元代许多戏剧作品和作家之后，便说元杂剧即宋金杂戏，我想，无非是就其表演式样而言，或者起码可以说明，朱权看到的元剧表演，有许多地方和宋杂剧相似，有许多杂七杂八的东西。至于董每戡先生觉得它"一点儿也不杂"，可能是受《元刊杂剧三十种》、《元曲选》等文本的书写方式影响，产生了误解。

① 见《紫山先生大全集》卷八《赠宋氏序》。
② 《太和正音谱·词林须知》"杂剧之说"条。

二

元剧以一人主唱，旦主唱的称"旦本"，末主唱的称"末本"，从剧本的文学性看，堪称"真戏曲"；而从演出的角度考虑，如果它不"杂"，也真不行。

试想，一个演员连唱四折，若中间没有间歇，他（她）能吃得消吗？更重要的是，如何解决角色身份的问题呢？

元剧从故事发展的需要出发，有许多戏，主唱的旦或末，在同一部戏中要扮演不同的角色。例如《单刀会》第一折，正末扮乔国老；第二折，正末扮司马徽；第三折和第四折，正末则扮关公。又如《绯衣梦》第一、二折，正旦扮王闰香；第三折，正旦改扮茶三婆；第四折，正旦又扮王闰香。这一来，在折与折之间角色身份变换的时候，如何处理舞台上的时间空隙，就不能不引起我们的注意。

在元剧，演员宣示变换角色身份，除了要在演唱中自报家门，以及按照新的规定情景表演外，很重要的是靠扮相服装的变化，像《单刀会》中的乔国老是文官，司马徽是隐士，关公是武将，他们的穿戴扮相不会一样，观众便从中辨别、认知人物的身份。据涵芬楼藏版《孤本元明杂剧》所录，元代有些戏目，其"穿关"变化还显得颇为复杂，像《蒋神灵应》头折，正末饰王猛，他的化装是"兔儿角幞头、补子圆领、带、苍白髯"；第二折正末改扮谢玄，其化装是"夅檐帽、蟒衣曳撒、袍、项帕、直缠、褡膊、带、带剑、三髭髯"。有些戏，主唱者角色没有变，但场景变了，化装也就跟着变了。像《伊尹耕莘》，楔子正末扮文曲星，化装是"如意冠、鹤氅、牌子、玎珰、三髭髯、执圭"。在头折，正末改扮伊员外，装扮为"一字巾、茶褐直身、钩子圊带、苍白髯、拄杖"。到第二和第三折，正末改穿平民服饰，"散巾、补衲直身、绦儿、三髭髯"。而在第四折，正末虽然仍扮伊尹，但场景规定伊尹已做了大官，因此出场的打扮是"兔儿角幞头，补子圆领、带、带剑、三髭髯"，并且"踩马儿"。显而易见，当正末或正旦要变换身份，那么，在唱完了一套曲子并结束了一套表演时，便要赶紧下场，改装穿戴，做好变换角色的准备。

改变穿戴扮相，是需要花费时间的。

从现存的资料看，元代舞台没有帷幕，演员没有在幕后化装的可能

性，他们在折与折之间的换装，只能在表演区之外进行。而装扮的改变愈大，所花费的空隙也愈多，这是不言而喻的。有些戏，即使服装不变，但角色容貌变了。像《豫让吞炭》，正末扮豫让在第三折下场后，第四折要"漆身吞炭妆癫哑上"。漆身，将身体涂墨，试想，这样的化装要花费多少功夫？

当演员换装之际，剧情停顿，舞台上也必然出现时间的空白。这该怎么办？难道让观众傻等？若如此，难免观众溜号。

在宋金时代，勾栏演出已经懂得重视观众心理，注意招徕观众。说唱演员为了吸引看客，在节目正式开始前还安排"得胜头回"、"焰段"等小节目，不让出现冷场的局面。很难想象，到了元代的戏剧演出，反会不懂如何解决折与折之间时间需要补空的问题。

其实，从宋代开始，勾栏和宫廷演出，已经注意到节目之间的时间衔接了。据《武林旧事》卷一载，在天基圣节，宫廷有杂剧上演。饮至第四盏，"何晏喜已下，做《杨饭》，断送《四时欢》"，饮至第六盏，又演杂剧，"时和已下，做《四偌少年游》，断送《贺时丰》"。可见在何晏喜、时和演出杂剧的前前后后，是有《四时欢》、《贺时丰》等乐曲间插着的。另据《梦粱录》妓乐载：杂剧上演，"先做寻常熟事，名曰艳段，次做正杂剧。通名两段"。所谓两段，包括"艳段"和"正杂剧"。这两段之间，则"先吹曲破断送"，亦即在节目停顿的时候，增添乐曲，使整个演出"断"而不断。

近年，山西潞城发现了明代抄本《迎神赛社礼节传簿四十曲宫调》，这珍贵的戏曲史料所提供的宋以来民间酬神演剧的情况，与《武林旧事》等所载极为相似。例如酬神时献上"第一盏［长寿歌］曲子，补空［天净沙］、［乐三台］"；献上"第四盏，《尉迟洗马》，补空《五虎下西川》"。① 这里所说的"补空"，即以《天净沙》等小曲或《五虎下西川》等小节目，补足舞台上出现的时间空隙。以我看，"补空"者，就是《武林旧事》等书常提到的"断送"，《礼节传簿》使用这一词语，倒是更准确地表述了舞台处理的涵义。总之，从宋杂剧开始，艺人们就在演出的过程中，注意到场面问题，文献资料中出现"断送"、"补空"等名目，适足说明他们有了处理"冷场"、"过场"的方法。

① 参见《中华戏曲》第三辑，第73页，山西人民出版社1987年版。

元剧在演出时，有没有采取类似"断送"、"补空"的办法，来解决舞台上出现时间空隙的问题呢？有的。这就是在折与折之间，插演诸般伎艺、小品。当观众被间场的节目吸引，舞台上的"空"便被"补"回来了。

在现存元剧的剧本中，最易使人产生"一点儿也不杂"的印象的，要算是臧晋叔《元曲选》所收诸戏。但是，臧晋叔分明知道，元剧在演出时，每折之间是插演各式伎艺的。他在改订《玉茗堂四种传奇》之《还魂记》第二十五折的眉批中写道："北剧四折，只旦末供唱，故临川于生旦等皆接踵登场。不知北剧每折间以爨弄、队舞、吹打，故旦末当有余力。"而在编纂《元曲选》的时候，臧晋叔却没有把"爨弄、队舞、吹打"安插在每折之间。其他各种元剧本子，包括《元刊杂剧三十种》等也是如此。这可能是选家们出于文学性的考虑，更可能是每折之间的"爨弄、队舞、吹打"之类伎艺，究竟如何安排，并没明文规定，可以由艺人即兴发挥，这一来，选家们也就无从记录了。

根据臧晋叔的眉批，可以判断，在明中叶以前，人们所看到的从元代流传下来的戏剧演出，并非纯粹上演一个故事，而是像宋金杂剧那样，在过场中间插演诸般伎艺。作为一台戏，情节完整的故事段落，与伎艺杂耍并列，轮番上演，当然很"杂"。因此，我认为，元人明人之所以称元剧为"元杂剧"，乃是从演出的角度给予它的名实相符的界定。

三

其实，只要我们多一个心眼，注意从演出的角度观察元代剧本，便可发现，在折与折之间，好些地方还保留着"爨弄、队舞、吹打"等伎艺的成分或痕迹。

例之一，《孤本元明杂剧》本的《单刀会》，正末在第二折扮司马徽，他唱完了〔正宫〕套曲，也下了场，而在他于第三折扮关羽上场之前，留在舞台上的道童，和鲁肃竟有一段与剧情无关紧要的诨闹：

〔道童云〕鲁子敬，你愚眉肉眼不识贫道。你要索取荆州，不来问我！关云长是我酒肉朋友，我交他两只手送与你那荆州来。〔鲁云〕……〔童云〕……〔唱〕

〔隔尾〕我则待拖条藜杖家家走……（下）

我们发现，《元刊杂剧三十种》中的《单刀会》，是没有插入道童和鲁肃的唱、白诨闹的。可见，《孤本元明杂剧》中保留的这一段具有过场性质的"杂扮"，正是元代某个戏班演出情况的记录。

同样，在《元刊杂剧三十种》中，《单刀会》的第四折，正末扮关羽，拉着鲁肃送他上船，唱完了［离亭宴带歇拍煞］，按理他已下场了，但剧本竟在［煞］之后又有两首曲子：

［沽美酒］鲁子敬没道理，请我来吃筵席，谁想你狗行狼心使见识，偷了我冲敌军的军骑，拿住了怎支持！

［太平令］交下麻蝇（绳）牢拴子行下省会，与爱杀人憋烈关西，用刀斧手施行可忒到为疾，快将斗大铜锤准备，将头稍（梢）钉起，待□□掂只，打烂大腿，尚古自豁不尽我心下恶气！

我们拿《元刊杂剧三十种》与《孤本元明杂剧》本相校，发现后者的《单刀会》没有这两支曲子。而曲中说鲁肃偷走了马，说要把他抓来用大铜锤"打烂大腿"之类的话，俚俗粗鲁，也不似是关羽口吻，倒可能是扮演周仓的演员在主角离场后的"打散"。如果我们的推测不错，那么，这一段科诨，应是《元刊杂剧三十种》所保存的元代另一个戏班演出情况。

例之二，臧晋叔《元曲选》本的《汉宫秋》，四折均由汉元帝主唱。在楔子与第一折，第一折与第二折，第三折与第四折之间，即主唱者下场以后，其他角色还有许多科白，可让主唱者有充分的喘息时间。惟独在第二折汉元帝唱了〔黄钟尾〕下场后，剧本写昭君只讲了几句话，第三折便开始，汉元帝上场就唱〔新水令〕。表面看来，间歇的时间很短，似乎演员没有多少周旋余地。但是，剧本在两折间插入〔番使拥旦上奏胡乐科〕的舞台指示。这说明，在第二折和第三折之间，是有一段乐曲作为过渡的，它就是臧晋叔所说的间以队舞、吹打之类的伎艺。有了它，饰汉元帝的演员是可以从容出场的。

例之三，《元曲选》本的《薛仁贵》，正末在第一、第二折扮薛大伯，第三折则改扮伴哥。而在第二、第三折之间，留在场上醉倒的薛仁贵做惊

醒科，并向徐茂功诉说身世。这段自我介绍，竟以诗的形式出现：

〔诗云〕从小长在庄农内，一生只知村酒味，皇封御酒几曾闻，吃了三杯熏熏醉……告你个开疆展土老军师，可怜见背井离乡薛仁贵。

诗共十八句，颇似是可长可短的顺口溜。在薛仁贵念完下场后，剧本又插入一段丑扮禾旦唱〔双调豆叶黄〕：

那里那里，酸枣儿林子儿西里，俺娘着你早来也早来家，恐怕狼虫咬你。摘枣儿摘枣儿，摘你娘那脑儿，你道不曾摘枣儿，口里胡儿那里来，张罗张罗，见一个狼窝，跳过墙啰，唬你娘呵。

此曲唱毕，才由主唱的正末上场。虽然，在两折之间的薛仁贵的念白和禾旦的诨唱，和剧情并无内在联系，它们只具间场作用，属于补空的"爨弄"。

例之四，脉望馆本《蒋神灵应》，第二折正末扮谢玄主唱，在他唱了〔南吕〕的尾声下场后，留在场上的谢安和王坦之却畅论围棋：

〔王坦之云〕老丞相，这棋中幽微之趣，可得闻乎？……
〔谢安云〕是一天、二地、三才、四时、五行、六律、七星、八方、九州……外有五盘小棋势……
〔王坦之云〕是那五盘小棋势？
〔谢安云〕是小巧势、小妙势、小角势、小机势、小屯势……又有二十四大棋势。
〔王坦之云〕老丞相，是那二十四大棋势？
〔谢安云〕是独飞天鹅势、大海求鱼势、蛟龙竞宝势、蝴蝶绕园势、锦经化龙势……

二人议论了一通，随后楔子才由正末扮谢玄再上。这一大段宾白，与剧情并无相干，主唱者倒可以赢得喘息的时间。至于谢安与王坦之的耍嘴皮掉书袋，则类似宋杂剧的"打略拴搐"。

上述诸例，说明元剧在演出时，折与折之间是有爨弄、队舞、吹打之

类的片断作为穿插的。当然,《元曲选》中的许多剧本,已经懂得把间场的伎艺作为剧情发展的一个环节,在套曲结束,主唱者下场以后,戏剧的矛盾,由次要角色通过对白或科泛继续推动。但这些宾白科泛,备受重视的往往是它的伎艺性,像夏庭芝在《青楼集》中说天锡秀"足甚小,而步武甚壮",侯副净"筋斗最高",国玉第"尤善谈谑",便是光从伎艺方面作出对演员的评论。总之,在元剧表演中,穿插于套曲之间的宾白科泛,与宋杂剧表演"有散说,有道念,有筋斗,有科泛"① 同出一脉。在这个意义上,人们仍称元剧为"杂剧",自然是可以理解的。

在《孤本元明杂剧》中,还有《降桑椹》一剧。此剧写蔡顺为给母亲疗疾,孝感动天,桑树竟在大雪天长出桑椹,供他为药。此剧的第一折,插入王伴哥与白厮赖的大段诨闹;第二折插入两个医生即太医和糊突虫的大段诨闹;第三折插入桑树神、风伯、雷公、电母的大段表演;第四折又插入王伴哥和白厮赖的诨闹。有趣的是,在各折的诨闹中,又有插白:"〔名呈示答云〕得也么,这厮!"表明在表演区之外的类似"检场"的人员,也能参与哄闹。按理,《降桑椹》宣扬孝道,它的题旨是严肃的,但是,戏中反复加插大段诨闹、宾白、科泛,把原本是正儿八经的事情弄成稀奇古怪,把宣扬孝顺父母的庄重气氛冲洗得七零八落。若从剧本的文学性而言,《降桑椹》的编排无疑是拙劣的,但我怀疑编剧者未必看重故事内容的表述,而是以行孝的情节为框架,实际上是串演各式各样的伎艺。

不管怎样,《降桑椹》的做法,说明了元代一些剧作者十分重视伎艺的表演,乃至于有人竟不理会戏剧创作需要配合剧情营造相应的气氛,倒是利用剧情,添加枝叶,给伎艺性的表演提供机会。就重视伎艺表演而言,元剧与宋金杂剧是一致的,如果它们有什么不同,那不过是宋金杂剧纯属伎艺性表演,而元剧则注意到以故事表演为主体,尽量利用故事进行的间隙来显示诸般伎艺而已。

四

在元代,戏剧人物登场,所采取的程式,与宋杂剧如出一辙,这也是

① 见《南村辍耕录》卷二十五《院本名目》。

它之所以被称为"杂"的重要方面。

明代臧晋叔编纂的《元曲选》，往往在戏中出现"冲末"的角色。冲末是冲场的外末即由剧中的一个次要的男演员冲场而上，揭开戏剧的序幕。这"冲末"是剧中人，他的行为是戏剧冲突的组成部分。

但是，在最能真实反映元代演剧状况的《元刊杂剧三十种》中，却没有"冲末"一角，人物上场，使用的是"上开"的舞台提示。这一差异，很值得研究者注意。

"上开"，并不是一般意义的开场，试以宁希元校点的《元刊杂剧三十种》的《霍光鬼谏》①为例：

第一折（昌邑王上开了）（外云了）（外上，谏不从了）（等外出了）（正末秉扮霍光带剑上开）

第二折（二净上开，往）（卜儿云了）（二净见了，下）（驾一行上开，往）（二净上，献小旦了）（卜儿上，再云，下）（正末骑竹马上开），在〔蔓菁菜〕一曲之后，有（等驾上开往）

第三折（二净云了）（驾一折）（外开一折）（正末做抱病扶柱开）

第四折（驾上开住）（做睡意了）（正末扮魂子上开）（等驾上，再开住）

从上例可以发现，第一，"上开"并非像"冲场"那样只用于全剧的开头，而是能用于每折，甚至能用于曲子的间歇中。第二，差不多每一类演员，包括驾、净、外、末等等，都可以"开"。第三，在同一个场景中，演员们可以轮流地"开"。第四，同一个角色，"开"了之后，还可以再"开"。这一切，说明了"开"是一种特定的表演动作或程式，它与臧晋叔《元曲选》中的冲末登场有很大的区别。

考诸宋金杂剧，演员上场时，往往是有"上开"的提示的。这"开"，就是"开呵"，或写作"开和"、"开喝"。按元刊《紫云亭》剧〔尧民歌〕，有"你这般浪子何须自开呵"，明朱有燉《八仙庆寿》有"替那鼓弄每开呵些也好"，《雍熙乐府》卷十八〔寨儿令〕曲有"开硬呵，发乾科"，可见，"开呵"是一种有特定涵义的演出术语。

① 《元刊杂剧三十种》，宁希元校点，兰州大学出版社1988年版。

关于"开呵",徐文长在《南词叙录》云:"宋人凡勾栏未出,一老者先出,夸说大意,以求赏,谓之开呵。"引证百回本《水浒传》第五十回,艺人白秀英说唱诸宫调,唱之前,先由其父"持扇上开呵云:老汉是东京人士白玉乔的便是……"他介绍了一番之后,白秀英才开始演唱。《金瓶梅词话》第三十一回写"笑乐院本"的演出,"当先是外扮节级上开:法正天心顺,官清民自安……我如今叫副末抓寻着,请得他来见一见,有何不可,副末在哪里?"很清楚,《水浒传》和《金瓶梅词话》提到的白玉乔与节级,其身份、作用,等于徐文长所说的"夸说大意"的"老者",是引导角色上场的人物,他们以念诗、说白主持演出。这一种做法,又分明是唐代歌舞表演"引戏"、"引舞"、"竹竿子"的孑遗。

又据任光伟先生介绍山西雁北于今尚流传的"赛戏",在演出《投唐》、《孟良盗骨》等戏之前,先有"摆队",上场人物有真武爷、顶和、桃花女、三判等角色。演出时,先由兵校引顶和上。顶和肃立场中"致语",(念)"惟××年之正月十四日××村扮社火一场"。随即鼓乐齐鸣,"口号"四句,接唱"曲板"四句,跟着是(白):"我有两个鬼厮,唤他前来,他就前来;他不来,就不来。"然后才是扮鬼厮的人上场。[①] 我认为,山西"赛戏"这一段表演,正是宋元以来"开呵"、"开和"的活化石。所谓"顶和",无非是"开和"的蜕变。如果上面的分析不致大谬,便可说明宋杂剧的"开呵",还保留在现今的农村舞台演出中。既如此,元代戏剧上演时依然搬用宋杂剧的程式,自然是顺理成章的。

当我们弄清楚了元刊本中"开"的含义,就晓得元代演员登场时,是需要有人宣赞引导的。这个"夸说大意"的角色,其行径颇似于今天舞台或屏幕中的"节目主持人",他虽然出现在舞台上,活动于表演区中,却游离于剧情之外。他以局外者的姿态,使演员与观众沟通,让观众注意剧情的发展;而他的出现,又打断了戏剧动作的连贯线。对于这个专司宣赞引导的演员来说,"开"无疑也是一种专门伎艺,他对剧情或角色的推介,是否恰到好处,唱念、表情能否抓住观众,应该是有讲究的。在元剧演出中,这"开"的程式的存在,说明当时的舞台表演重视伎艺性,重视对观众的直接提示,却对故事情节的完整性、连贯性,显然还未给予足够的关注。

① 参见《中华戏曲》第三辑,第199页。

到明代，当臧晋叔编纂元剧的时候，"上开"的舞台提示被大量淘汰，代之以"冲末"冲场，间或出现"冲末扮××上开"的提法。戏曲术语的变化，反映了表演形态的变化。这一点，容另文论述。

五

上述的见解如能成立，那么，可以想见，元剧的表演体制，包括每折戏、每套曲的间场以及人物的登场方式，既是继承了宋金杂剧，又是十分驳杂的。而表演体制，既受一定历史时期观众审美情趣的限制，又反过来影响演出活动和演出效果。换言之，表演的体制和戏剧的审美特性，有着密切的联系。

在西方，从亚里士多德开始，人们便把戏剧种类区分为悲剧和喜剧。与此相联系，近年来我国的学者，也有人把元剧区分为悲剧与喜剧。根据戏剧冲突的本质，亦即根据新旧两种力量在斗争中的态势，作品或是反映新生力量受到挫折，导致悲惨的结局，或是描写新事物取得胜利，嘲笑、否定旧事物的丑陋可笑，从美学范畴的意义划分元剧的种类，这当然不无道理，也易于"与国际接轨"。但是，按照我国传统观念，人们认为世间万物，彼此并非绝对对立的。包括物质和意识，除了"非此即彼"之外，同时存在"亦此亦彼"，"此中有彼"的状态。在审美方面，既有大喜大悲的区分，更多的情况是亦悲亦喜，悲喜交集。受儒家中和、中庸思想的影响，我国古典美学既注目于崇高、悲壮，更重视和谐、均衡。从元代戏剧演出和创作的情况看，经过悲欢离合，融合喜怒哀乐，最终达至矛盾的调协，情绪的和谐，是大多数剧目共同表现的审美意识。因此，简单地以悲剧或喜剧的概念给予界定，似既不符元剧的实际，也不能说明元剧乃至我国文化的特色。

判别戏剧的种类，除了要注意戏剧冲突所反映的社会本质之外，也不能不顾及它的演出所产生的美感，不能不考虑一台戏的整体、综合的效应。元剧在演出时，或以局外人的提示打断剧中人的动作线；或以伎艺性的部件隔断故事的连贯线，这势必使观众视点分散。试想，四大套的北曲，"中间错以撮垫圈、观音舞或百丈旗，或跳队子"①，这一类"杂

① 《客座赘语》卷九"戏剧"条。

扮"、伎艺，是会产生美感的，但与剧情没有必然联系，纯粹起"间场"的作用，作为一台戏的组成部分，又必然影响了观众对戏剧性的欣赏。当元剧的连贯线不断被"杂扮"、伎艺隔断，观众的情绪不断受到多方面的牵扯，人们却要把它截然区分为喜剧或悲剧，实在是困难的，也是不科学的。特别是那些被视为属于"悲剧"的戏，且不说它的团圆结局不能产生悲的效果，就从它不可避免地用伎艺间场，不断地以勾栏调笑插演来看，我们也难以视之为具有完整意义的"悲剧"。

研究戏剧史，不能不关注剧场的情况。我国戏曲演出，有其发展变化的过程。元代戏剧表演承宋金杂剧余绪，而且主要是受"诸宫调"演出的影响。一个主唱，势必需要以"杂扮"、"杂耍"诸般伎艺间场。到明代，传奇演出吸取了南戏每个角色均可主唱的方式，不存在演员更换装扮需要时间喘息的问题，这才抛开了"诸宫调"程式的制约，进而抛开间场的伎艺，戏剧便以连贯的故事表演，呈现在观众面前。当然，"杂"的痕迹还有遗留，像《牡丹亭》在"道觋"一出中插演石道姑一段打诨之类。但毕竟和元剧把"杂扮"、伎艺作为演出机制的一部分大不相同。显然，当我国戏曲发展到以传奇为主体的明代，才向具有纯粹意义的戏剧表演迈进一步。

从另一角度看，元剧的杂，也说明了元人对戏剧审美功能的认识。在我国，儒家一直强调"文以载道"。但实际上，元剧作为文的重要方面，其演出却非完全"载道"的。戏者，戏也，戏谑、戏耍之谓也。试看宋杂剧，固然有"二圣环"之类稍具社会内容的小品，但更多的是"跳火圈"、"弄虫蚁"、"蛮牌"、"倬刀"、"跳丸"、"吐火"、"吞刀"之类杂耍伎艺，这又能"载"什么样的"道"？在元代，叙事性文学第一次居于创作的主导地位，舞台上出现了故事表演，这当然是戏曲史上的飞跃，也表明元初剧坛已充分注意戏剧的教育功能。然而，大量伎艺性的"杂扮"的存在，又表明看客们看戏时，还需要娱乐。我认为，不能把元剧以伎艺间场，仅仅视为编剧和表演水平的局限，还应视之为时代的产物，是特定时期的审美要求。当北方观众依旧习惯于宋金杂剧特别是"诸宫调"的表演，依然喜爱观赏伎艺性节目的时候，元剧"杂"的模式，就必然长期地保留。很明显，追求娱乐性，是元代观众审美理想的重要方面，他们既需要从完整的故事情节中获取教益，也需要从精湛的伎艺表演中获得愉悦。当"载道"与娱乐的双重需求在表演的层面尚未渗透、统一和水乳

交融，元剧就呈现出"杂"的审美特征。

中国戏曲作为文学与唱做念打结合的综合艺术，在发展过程中有其历史的阶段性。元杂剧之所以被视为"杂"，恰好是戏曲发展到一定时期所留下的充满特色的烙印。弄清楚这一点，对历史地认识元剧的演出和创作，也许是有帮助的。

（原载《文学遗产》1998年第3期）

关汉卿和关一斋

贾仲明在吊挽关汉卿的《凌波仙》中，说他是"驱梨园领袖，总编修帅首，捻杂剧班头"。这些话，表明元代戏剧界承认关汉卿是当时最杰出的作家，是剧坛的主将。

然而，这一位梨园领袖，却和莎士比亚一样，留下来的生平事迹，少得可怜，以致人们无法确切推断他的生卒年代。从朱经《青楼集》提到关汉卿是"金之遗民"，以及蒋一葵《尧山堂外记》提到他是"金末为太医院尹，金亡不仕"，钟嗣成《录鬼簿》说他"大都人，太医院尹，号已斋叟"等几条材料看，关汉卿是生于金元时期，活动于大都一带的人物。

据历史学家的考证，元代没有"太医院尹"的官衔，而在最早的《录鬼簿》版本里，"太医院尹"作"太医院户"。"医户"的称谓，则见于元代的典籍。可见，流传的关于关汉卿曾为"太医院尹"的说法，应是"太医院户"之误。元人和明人都认为关汉卿"嘲风弄月，留连光景"；从他的主要剧作所表露的进步思想倾向看，从他在《不伏老》散曲所显示的"蒸不烂、煮不熟、捶不匾、炒不爆、响当当一粒铜豌豆"的性格看，我想，推断关汉卿为"太医院户"是正确的。即便说他是"太医院尹"，据《金史》志第三十七"百官"二，有"太医院提点，从五品；使，从五品"条，那么，关汉卿充其量是个品级较低的技术官员而已。

不过，解放后赵万里先生在《析津志》中找到了一条关于关汉卿的资料，赫然把他归入《名宦传》，列于官僚大地主史秉直之后。

关一斋，字汉卿，燕人。生而倜傥，博学能文，滑稽多智，蕴藉风流，为一时之冠。

关于《析津志》的可靠性，是不容置疑的。同样，我们也不能怀疑《录鬼簿》等记载的可靠性。问题是，这两组材料无法统一。试想，一个"太医院户"，或者充其量是个从五品的"太医院尹"，怎有资格被列为

"名宦"呢？这二者的矛盾，实在太明显了。

以上两种互相对立的有关关汉卿的记载，同属可靠。在无法否定其中任何一说的情况下，我以为只能产生另一种解释，即在元初同时存在着两个关汉卿，一个是"医户"（或者充其量是"太医院尹"），一个则是显赫的"名宦"。以往学者们研究关汉卿生活年代，往往感到困难，恐怕是由于两个关汉卿的生平资料互相羼入，不易分辨的缘故。

同在一个时期有两个关汉卿，固属偶然，但也非绝不可能。试看元代另一个有名的文人王和卿。与他同时就有同姓同名者。王和卿是太原人，1260年已经当了行中书省架阁库官；而另一个王和卿，则是汴人，死于1320年，死时才当到通许县尹（见《危太朴文续集》）。

其实，仔细分析《析津志》所载那段材料，也可以发现，它所记的关汉卿，和《录鬼簿》所记是有所区别的。《析津志》说"关一斋，字汉卿"，可见一斋是名，汉卿是字。而《录鬼簿》所说的关医户，却是名"汉卿"，号已斋叟。我认为《录鬼簿》没有弄错，因为《青楼集》序说："金之遗民曰杜散人、白兰谷、关已斋皆不屑仕进。"这里说的散人、兰谷，分别为杜善夫、白朴的号，那么，已斋无疑是关汉卿的号了。必须指出，古人的"名"与"字"，有明确的区别，可能后人不察，把关一斋的"名"与关汉卿的"字"混在一起，致使两个历史上的人物也"合而为一"。

单凭《析津志》一条材料，推断元初有过两个关汉卿，也许是武断的。因为有可能由于记载者的疏忽，把区区医户（或为"医尹"）的资料误植于"名宦"传中去。但是，细检典籍，关一斋确实有其人。在《乐府群珠》里，还载有署名一斋的五首小令，且录其中三首如下：

〔骂玉郎〕逢时对景眉频皱，无才愧列王侯，后持自省心无疚：坐不偏，立不倚，行不右。〔感皇恩〕端冕凝旒，辅翊皇猷，尚忠诚，敦孝友，秉宣犹。宗藩世守，百事无求，得康强，到知命，届千秋。〔采茶歌〕望前修，勉潜修，昔时欢会此难酬，罔极悲思嗟在口，糟糠痛忆泪盈眸。

《初度述怀》

〔朱履曲〕望孤云悠扬远岫，叹逝水浩渺东流，斡璇玑，又复几春秋？逢人权握手，遇事强昂头，老精神还自有。

《写怀》

[喜春来]异根厚托栽培力,间色深资造化机,小园新得甚希奇,魁众卉,堪写入诗题。

<p align="right">《新得间色玉簪》</p>

　　第一首《初度述怀》说的当然是自己的事,在这首曲子里,关一斋说自己"无才愧列王侯",等于表明他的地位属王侯之列。从曲文中"辅翊皇猷","宗藩世守"等句子分析,他可能是辽金某个亲王或名宦、大官。这一来,第二首说"斡璇玑,又复几春秋",显然也不是空泛的议论,而是与"辅翊皇猷"有联系的。至于第三首咏《新得间色玉簪》"异根厚托栽培力,间色深资造化机"两句,当是托物自喻,估计这是入元以后之作,借以表明自己对元蒙的态度。由此可见,《析津志》把这个一斋列于名宦传,是完全有根据的。从他小令的风格看,从他"坐不偏,立不倚,行不右"的处世态度看,与那位以"响当当一粒铜豌豆"自譬的关汉卿也完全不同。因此,我认为,钟嗣成《录鬼簿》所录的关汉卿,绝不是曾经"辅翊皇猷"的以汉卿为字的关一斋。否则,很难相信《录鬼簿》会忘记或者疏忽了这位"梨园领袖"如此重要的经历。

　　还要指出的是,关于关汉卿的籍贯,历史资料的记载也是矛盾的。多数资料认为他是大都人,但《元史类编》卷三十六文翰传却说:"关汉卿,解州人,工乐府,著北曲六十种。"解州在山西,大都即北京,究竟关汉卿是解州人还是大都人,过去学者们一直聚讼纷纭,多数人肯定关汉卿是大都人,却也无法推翻《元史类编》的记载。我认为资料的歧异,适足说明存在着两个关汉卿。很可能其中一位原籍山西解州,后来流寓大都;另一位则是地地道道的大都人。由于他们都是在大都活动,致使人们把他俩互相混淆。

　　如果金元时期确有两个关汉卿的话,那么,有些问题就容易理解了。例如,元代杨维桢《元宫词》云:

　　开国遗音乐府传,白翎飞上十三弦;
　　大金优谏关卿在,《伊尹扶汤》进剧编。

　　按:白翎即白翎雀,《辍耕录》说这曲是元世祖忽必烈在桓州时命教坊硕德闾作的。蒙古人因"白翎雀寒暑常在北方",习惯用以比喻臣下的

忠诚。在元蒙开国的时候,最高统治者下令演奏有关元蒙旧俗的乐曲,上演"大金优谏"创作的歌颂讨伐无道、改朝换代的汉族历史剧,是完全可以理解的。明代朱有燉也说:

初调音律是关卿,《伊尹扶汤》杂剧呈;
传入禁垣宫里悦,一时咸听唱新声。

因此,我们完全相信杨维桢说法的可靠性。

然而,《录鬼簿》所记关汉卿的生平,和"大金优谏"毫不相干;在所录的关作剧目中,也没有《伊尹扶汤》一条。过去,学者们一直迷惑不解。现在,我们可以推断,杨维桢所说的"大金优谏"是《析津志》中所说的关一斋,《伊尹扶汤》也是关一斋之作。这一切,与写《窦娥冤》的关汉卿无关。

为什么说写《窦娥冤》的关汉卿不可能写《伊尹扶汤》,更不可能是"大金优谏"呢?这一点,我们可以从两个方面去考察。

首先,从现存材料看,写《窦娥冤》的关汉卿,在元代至元以后还在活动。

(1)《窦娥冤》有肃政廉访司一词,按《元史·百官志》载:"至元二十八年改按察司曰肃政访廉史"。这就是说,《窦娥冤》是关汉卿在1291年以后写的。

(2)关汉卿有《大德歌》十首,元成宗在1297年以后改元为大德。可见关汉卿活动到1297年以后。

(3)贾仲明《录鬼簿》续编中赵子祥的吊词云:"一时人物出元贞,击壤讴歌庆太平,传奇乐府时新令:白仁甫、关汉卿、丽情集天下流行。"可见贾仲明认为关汉卿活动于元贞时期,元贞是元成宗于1295—1297年间所取的年号。

(4)《辍耕录》说王和卿死时,汉卿往吊,见尸体鼻下垂涕,他还和死人开玩笑,说这是"嗓",是畜生害肺病死的病状。据孙楷第先生考证,王和卿死于1320年,可见关汉卿到1320年仍在活动。

以上几条材料,表明写《窦娥冤》的关汉卿,一直活跃于元贞、大德年间,就是说,直到1300年左右或者更后,关汉卿仍然活着。

回过头来看,如果这位写《窦娥冤》的关汉卿,即杨维桢所说的

"大金优谏"，那么，在金亡之前，他已应在朝中当官。金亡于1234年。关汉卿1300年还活着，则他在六十六年之前，已是大金优谏；若按《辍耕录》所说他活动到1320年，则在八十六年前他已是"大金优谏"。我们就假定他1300年还活着吧，若是他二十五岁左右当上优谏，则他应是生于1109年之前，这一来，他起码活到近百岁；若按《辍耕录》所说的推算，则他应活到一百一十一岁以上。我以为，即使说关汉卿活到近百岁，也是不可能的。可见，杨维桢所说的"大金优谏"，不可能是写《窦娥冤》的书会才人关汉卿。

我们还可以换一个角度，从现在所能掌握的关汉卿的生年材料来推算，看看写《窦娥冤》的关汉卿，能否当上"大金优谏"。

（1）贯云石在《阳春白雪》序中提到"近代疏斋媚妩，如仙女寻春，自然笑傲；冯海粟豪辣灏烂，不断古今，心事又与疏翁不可同舌共语；关汉卿、庾吉甫造语妖娇，摘如少美临杯，使人不忍对殢。"贯云石列卢（疏斋）、冯、关、庾为近代人，意思是说这四人与自己同时。按贯云石年三十九，卒于泰定元年，即活动于1285—1324年间。冯海粟活动于1257—1314年间。卢疏斋生卒不详，但他在至元五年当进士，大德初授集贤学士，可见他主要活动于1259—1297年间。上述几人，都生于金末或元初，关汉卿既与他们同时，很可能也是生于金末。

（2）关汉卿曾在《诈妮子》中，用过胡紫山的两句诗，"残花酝酿蜂儿蜜，细雨调和燕子泥"。胡紫山是元代著名散曲家，生于1227年。关汉卿用他的诗，一般在胡成名之后，他的生年，一般不会早于胡紫山的生年。即不会早于1227年。

（3）关汉卿的《单刀会》第二折，有曲文云："端的是傲杀人间万户侯"。而"傲杀人间万户侯"这话，见于白朴散曲《沉醉东风·渔父词》，关汉卿在前面加上"端的是"，无疑表明是用了白朴的话。一般来说，也只能是白朴成名以后，关汉卿才会引用他的曲，那么，其生年也不可能早于白朴。按白朴生于金哀宗正大三年，即1226年。加上《青楼集》、《录鬼簿》等书并提白朴和关汉卿时，总是先白后关，按理，关汉卿的生年，必稍后于白朴。

就算关汉卿是和白朴或胡紫山同年生，即生于1226年左右吧。那么，金亡的时候，他才八九岁。一个八九岁或者十来岁的青少年当上"大金优谏"，这是断不可能的。总之，从写《窦娥冤》的关汉卿生年或卒年推

算，他都不可能是"大金优谏"，自然也就没有写过《伊尹扶汤》。

然而，《析津志·名宦传》中的那位关一斋（汉卿），却有可能是大金优谏。

因为，第一，《析津志·名宦传》说他"博学能文，滑稽多智"，这表明他是文坛中人。第二，从他的散曲看，在《初度述怀》一曲中，他说"后持自省心无疚：坐不偏，立不倚，行不右"，强调自己正直不阿，问心无愧，这非常像谏官的口吻。再者，这诗说："百事无求，得康强，到知命，届千秋。"这表明，此诗是他在五十岁生日的时候写的，那么，在金亡前，他起码有五十岁了。五十岁之前当大金优谏，可能性是大的。第三，我们假设《初度述怀》是金亡那一年即1234年写的，上推五十年，即是说，这位名宦关一斋应生于1184年左右。另外根据《析津志·名宦传》把他的名字列于史秉直之后，估计他的生年稍后于史。史秉直，《金史》有传，其子是元代大将史天泽。《国朝文类》卷五十八载王磐《中书右丞相史（天泽）公神道碑》云："父秉直，是为尚书府君，生三子，伯曰天倪，仲曰天安，公其季也。"我们知道史天泽生于1198年，如果史秉直于三十岁时生天泽，那么，他的生年应早于1168年。从史秉直的与名宦关一斋生年相当接近这一点看，《名宦传》把他们列在一起，是很有道理的。由于关一斋主要活动于金代，杨维桢称他为"大金优谏"，也是可能理解的。第四，《析津志》是熊自得在元末写的书。元代的人，竟把大都仍称为析津，把地方志名之为析津志而非大都志，这正好说明，熊自得要写的是金代的人和事。从这里，可见熊自得分明把关一斋看成是金代人。

如果我们的推测能够成立，那么，朱有燉说"初调音律是关卿"就容易理解了。人们曾经怀疑，书会才人活动于元代元贞年间，那时杂剧鼎盛，说他"初调音律"，岂非十分费解。但当我们了解到朱有燉所说的关卿，指的是金代的关一斋，怀疑当可冰释。因为，关一斋活动于金代初叶，那时正是"音律初调"的年代。

以上，我们试图说明有两个关汉卿。一个是大都人，生于1180年左右，即金世宗大定年间，死在元初，写过《伊尹扶汤》等杂剧。他曾是金代的名宦。金亡后，他和史秉直一样投降了元蒙，也受到元蒙的重视。

另一位是出身于太医院户的关汉卿，山西人，流寓大都，生于1226年左右，死于1300年左右。主要活动于元代。他没有做过官，一生写过

许多杂剧,就是没有写过《伊尹扶汤》。

由于文坛上有两个关汉卿,即是"名"与"字"相混,活动年代又有交叉。这一来,后人把他们合而为一。历年对关汉卿生卒年代的考据,无法取得一致,甚至相差很远,根源盖在于此。

以上的分析如果能够成立,这就不仅可以解决《伊尹扶汤》的归属问题,而且也使我们可以对梨园领袖关汉卿的创作,作进一步的探讨。老实说,对于现存的归入关汉卿名下的十八种作品,是否都是出自梨园领袖关汉卿之手,我是颇有怀疑的。有些戏,像《陈母教子》、《哭存孝》之类,思想性艺术性十分低下,属于元剧中最庸劣之作,很难想象,它们竟是与《窦娥冤》、《救风尘》出于同一作者之手。当然,一个作者的思想倾向、艺术水平、创作风格,是会有发展和变化的,但人们也总能从他的作品中看出一些可资联系的痕迹。如果元初确实存在着两个关汉卿的话,那么,我们宁愿相信关一斋有些作品,羼入才人关汉卿名下;我宁愿相信《陈母教子》、《哭存孝》是关一斋之作。

(原载《文学评论》丛刊 1982 年第 9 辑)

《单刀会》的创作与素材提炼

一

在传统的戏曲舞台上,关羽的形象,历来受到人民群众的喜爱。当他微睁丹凤眼,倒竖卧蚕眉,立马横刀,振衣亮相,观众们无不心魂震慑,仿佛看到一位天神,活生生地来到了眼前。

早在我国戏曲成熟的初期,以关羽故事为题材的戏曲,已经广泛地流传了。今天我们见到的元杂剧剧目,以关羽为主角的,便有《关云长单刀劈四寇》、《关云长千里独行》、《关大王单刀赴会》、《寿亭侯怒斩关平》、《关云长大破蚩尤》、《关大王月下斩貂蝉》、《寿亭侯五关斩将》、《关云长古城聚义》、《关大王大破红衣怪》、《斩蔡阳》等多种。

在这许许多多的关戏中,影响最大成就最高的,乃是关汉卿所写的《关大王单刀赴会》。后来京剧舞台上历演不衰的《刀会》、《训子》,便据《单刀会》改编。实际上,人们从舞台上认识关羽的智勇双全、忠肝义胆、威风凛凛,也主要是得自《单刀会》对英雄形象的塑造。

关于《单刀会》,学术界有过不少的分析。我们最感兴趣的,是关汉卿如何在历史原型的基础上,结合民俗和民间传说创造出英雄人物性格的典型化过程,是民俗、传说如何影响、推动作家创作的过程。

关羽是三国时代蜀汉的重要将领。他的事迹,在《三国志·蜀书·关张马黄赵传第六》有比较详细的记载。另外,《蜀书》的《刘先生传》、《诸葛亮传》,《魏书》的《魏武帝纪》、《程昱传》、《张辽传》、《温恢传》以及《吴书》的《鲁肃传》、《吕蒙传》等,也有不少提及关羽事迹的地方。我们且看看《蜀书》关羽本传:

关羽字云长,本字长生,河东解人也。亡命奔涿郡。先主于乡里合众,而羽与张飞为之御侮。……

先主与二人寝则同床,恩若手足。而稠人广坐,侍立终日,随先主周

旋，不避艰险。……

建安五年，曹公东征，先主奔袁绍。曹公禽羽以归，拜为偏将军。礼之甚厚。……及羽杀颜良，曹公知其必去，重加赏赐，拜书告辞，而奔先主于袁军。左右欲追之，曹公曰："彼各为其主，勿追也。"……

先主西定益州，拜羽董督荆州事。羽闻马超来降，旧非故人，羽书与诸葛亮，问超人才可谁比类。亮知羽护前，乃答之曰："孟超兼资文武，雄烈过人，一世之杰，黥、彭之徒，当与翼德并肩争先，犹未及髯之绝伦逸群也。"羽美须髯，故亮谓之髯。羽省书大悦，以示宾客。

羽尝为流矢所中，贯其左臂。后创虽愈，每至阴雨，骨常疼痛。医曰："矢镞有毒，毒入于骨，当破臂作创，刮骨去毒，然后此患乃除耳。"羽便伸臂令医劈之。时羽适与诸将饮食相对，臂血流离，盈于盘器，而与割炙引酒，言笑自若。

二十四年，先主为汉中王，拜羽为前将军，假节钺。是岁，羽率众攻曹仁于樊。曹公遣于禁助仁。秋，大霖雨，汉水泛溢。禁所部七军皆没。禁降羽，羽又斩将军庞德。梁郏、陆浑或遥受羽印号，为之支党，羽威震华夏。……

先是，权遣使为子索羽女，羽辱骂其使，不许婚。权大怒。又南郡太守糜芳在江陵，将军（傅）士仁屯公安，素皆嫌羽轻己。羽之出军，芳、仁供给军资，不悉相救。羽言还当治之。芳、仁咸怀惧不安。于是权阴诱芳、仁，芳、仁使人迎权，而曹公遣徐晃救曹仁。羽不能克，引军退还。权已据江陵，尽掳羽士众妻子，羽军遂散。权遣将逆击羽，斩羽及子平于临沮。

……

评曰：关羽、张飞皆称万人之敌，为世虎臣。羽报效曹公，飞义释严颜，并有国士之风。然羽刚而自矜，飞暴而无恩，以短取败，理数之常也。

《三国志》编纂者陈寿，站在曹魏的立场评价关羽。不过，他毕竟记述了关羽生平的主要事迹，也承认关羽"威震华夏"，勇猛无敌。从曹操对他的器重，孙权对他的顾忌，以及他的生死直接影响蜀汉的安危看，关羽确实是三国时代为人们敬畏的虎将。陈寿还说道："关羽善待卒伍而骄士大夫"。关羽体恤部属，自然也受到士兵们的爱戴，这也是广大群众景

仰关羽以及关羽的历史故事得以广泛传诵，成为民俗文化的原因。

二

关汉卿撰写杂剧《单刀会》，无疑参考过《三国志》关羽本传所记。像提到他与刘备、张飞恩如手足，转战千里；曾降于曹操，后来离开曹营，效忠刘备。在蜀汉，他与马超、张飞等共事。"黄汉升勇似彪，赵子龙胆如斗，马孟起是杀人的领袖。那杀汉虎牢关立伏了十八镇诸侯"。至于他奉命驻守荆州，和孙吴集团产生矛盾，演变成龙争虎斗。这一段情节发展的主线，也都和"本传"所叙暗合。当观众们看到舞台上关羽威风凛凛，捋髯撩袍的形象；听到司马徽提到"他千里独行觅二友，匹马单刀镇九州。人似爬山越岑彪，马似翻江倒海虬。他轻举龙泉杀车胄，怒拔锟铻坏文丑，麾盖下颜良剑枭了首，蔡阳英雄立取了头"的事迹时，都不会怀疑这"活神道"似的人物，就是"本传"所说"威震华夏"的关羽。换言之，史传所记的历史原型，是《单刀会》人物形象的内核，是作者赖以创造关羽性格的胚胎。

不过，关汉卿写《单刀会》，却非完全根据正史。历代的民间传说、民俗信仰，也是他注意吸取融合，使之成为塑造关羽形象的有机部分。

李商隐说"管乐有才原不忝，关张无命欲何如"（《筹笔驿》）。在历史上，关羽是失败的英雄。是英雄，所以受到人们的钦佩；然而，种种的原因，导致英雄的理想无法实现，也使人低回感伤。他们空有一腔热血，浑身本领，最终反落得悲惨的下场。他们是生命的强者，又是时代的弱者。在特定的历史时期，沦为弱势群体的人民大众，对失败的英雄，总是怀着复杂的感情的，其间有崇敬、有怀念、有同情、有惋惜。因此，当人们说到他们的事迹时，往往加上自己的想象，或根据一鳞片爪添枝加叶，或无中生有以讹传讹。人们复杂的感情，成了丰富这一类人物形象的调色板。而且，许多事情，被人们形容得有鼻子有眼睛，或以其生动有趣，或以其符合大众的愿望，得以世代流传，成为民俗，成为传统，成为历史文化的沉淀。

人们崇拜英雄人物，把英雄人物理想化；经过理想化的传说，则越传越神。于是，英雄人物便超凡脱俗，从人变成了神。而当英雄的形象升华为神，人们更可以充分发挥想象力，创造出各种各样的故事，让神的形象

闪烁着璀璨的灵光。

勇猛的关羽，他那视死如归所向披靡的事迹，遐迩传扬。经历了从三国到魏晋这几百年的混乱时期，"世乱思良将"，思之愈切，传之愈神。良将关羽，渐渐演化为天上神祇。其后，人间的统治者，便给他加官晋爵。而且，随着不同时代的需要，衔头变得愈来愈大，封号愈来愈长。民间则简称他为"关帝"、"关大王"。

成了神，便有庙。较早出现的关庙，大概在唐代。作于唐德宗时代由董侹所写的《贞元重建庙记》，记录了关羽庙修建经过，指出他"生为英贤，没为神明"，"攘彼妖昏，佑我蒸庶"。到北宋，关羽故事流传最广的，是"关羽斩蛟"和"关羽大战蚩尤"。据《大宋宣和遗事》元集载：

崇宁五年后，解州有蛟在盐池作祟，布气十余里。人畜在气中者，辄皆嚼啮，伤人甚众。诏命嗣汉三十代天师治之。不旬日，蛟祟已平。继先入见，帝抚劳再三，且问曰："卿此翦除是何妖魅？"继先答曰："昔轩辕斩蚩尤，后人立祠于池侧以祀焉。今其祠宇顿弊，故变为蛟，以妖是境，欲求祀典。臣赖圣威，幸已除灭。"帝曰："卿用何神，愿获一见，少劳神庥。"继先曰："臣即当起居圣驾。"忽有二神现于殿庭，一神绛衣金甲，青巾美须髯。一神乃介胄之士。继先指示金甲者曰："此即蜀将关羽也。"①

解州以盐为业，晒盐、制盐，与自然条件有密切关系。如果风调雨顺，日照时间合适，当然有利于盐业生产；如果气候失常，阴晴乖异，盐业便遭受巨大的损失。在生产力低下以及无法预料天气变化的情况下，一旦碰上灾异，人们便认为定有什么恶魔在天上捣乱。解决的办法，是"攘彼妖昏"，请出法力高强的神道镇妖辟邪。据《大宋宣和遗事》所记，解州灾异是蛟龙作怪。而另外一些传说，例如胡琦的《关王事迹》载，解州逞凶者则是四大凶之一的蚩尤。总之，解州天气失常，关羽应邀下凡，管它是蛟龙也好，蚩尤也罢，都被他轻而易举地收拾妥当。

解州人遇上困难，便搬出蜀将关羽，这也很易理解。因为，关羽"乃河东解人也"。乡亲们有难，想起了已被神化的老祖宗，当属顺理成

① 《大宋宣和遗事》，第15页，上海古典文学出版社1954年版。

章。斯宾塞在《社会学原理》中指出:"对一切超于普通事物的东西,野蛮人认之为超自然的或神圣的。超群的名人也是如此。这个名人也许不过是记忆中建立部族的远祖;也许是一位以孔武有力骁勇善战而知名的领袖;也许是一位享有盛誉的巫医。……不管他是上述哪一种人物,由于其生前受人敬畏,其死后便受到更大的敬畏。对于这位鬼灵的邀宠礼,渐渐比那些不为人恐惧的鬼灵来得大,并发展为一种定为制度的崇拜。"① 关羽以其超群的武艺,死后受到人们的敬畏。人们想象他的神灵能够造福百姓,造福桑梓。当天气终于好转,人们便认为关羽终于战胜了蚩尤,或者斩了蛟龙。于是,他又得到更大的崇敬。据闻民俗中规定,关羽一年受享祭三次:四月八、五月十三、九月十三,都是他的祭日。这就是崇拜发展为制度的表现。

有些民间传说,则把期望普降甘霖与关羽崇拜联系起来。例如在荆襄地区,五月中旬麦子成长,需要雨水;而进入夏季,雨水也会及时降临。人们便把五月十三或十六下的及时雨,说成是关羽的"磨刀雨"。据称关羽单刀赴鲁肃之约,横渡荆江,惊动了龙王。龙王便赶紧降雨,好让他蘸雨磨刀。以后,年年都会有"磨刀雨",年年关羽都在冥冥中给老百姓造福。

如果说,唐宋之际人们对关羽的崇拜,多因其勇猛进而期望他的在天之灵,能帮助百姓战胜自然灾害的话,那么,进入宋代,人们对关羽更多是从道德方面加以肯定。北宋时期士大夫和帝王给他添上忠呀义呀的称号、封号,正是在伦理道德的层面,让关羽多了一轮耀眼的光圈。有意思的是,从宋徽宗到宋孝宗,关羽被皇帝越捧越高,由"忠惠公"升格为"崇宁真君",再升格为"武安英济王"。这说明,人间对关羽越来越重视,也希望借助他的神力,克服更多的困难。

在北宋,人们对三国时代那一段历史的评价,态度并不相同。有人以曹魏为正统。著名大儒欧阳修、司马光等人,支持"帝魏寇蜀"之说;而据苏轼所记,涂巷小儿"至说三国事,闻刘玄德败,颦蹙眉有出涕者;闻曹操败,即喜唱快"②。显然,不少百姓则持"帝蜀寇魏"的态度。但是,不管"帝魏"还是"帝蜀",对关羽,人们总是肯定的。因为他的所

① 转引自吕大吉:《宗教学通论新编》,第169页,中国社会科学出版社1998年版。
② 《东坡志林》卷六,见《四库全书》第863册,第61页,上海古籍出版社1992年影印。

作所为，符合儒家一贯提倡的道德标准。这一个自然力与理念化的混合体，其光芒，其影响，并没有因人们历史观的分歧而有所减弱。

到南宋，作为延续赵姓统治的政权偏安一隅，其形势与三国时代作为延续刘姓统治的蜀汉颇为相似。在民族矛盾尖锐化的年代，人们反对异族入侵，从维护汉族政权，强调赵宋正统，进而也把蜀汉视为正统。因此，朱熹竭力纠正陈寿在《三国志》中的"帝魏"倾向，认为曹魏篡权，应是"汉贼"。并且，连有份削弱汉朝统治的孙吴，也是"汉贼"①。很清楚，这个理学大师的历史观，是南宋时代多数人政治观的延伸和折射。在朱熹结合儒家理念的大力宣扬下，以蜀汉为"正统"的观念，成为南宋朝野思想的主流。与此相联系，人们崇拜关羽，宣扬关羽，又再加上了一层耀眼的政治色彩。他的忠义，往往融合了时代政治和民族感情等斑斑驳驳的神光。

"大江东去浪千叠"。时代的发展，民俗文化的整合，历史的变化，使关羽从人变成为神；从为一般黎庶崇敬的神，变成为受最高统治者推崇的神；从自然力的化身，变成为兼济苍生的道德楷模。人物的原型，随着历史的河流一路奔驰，也掺进不同时代不同的理念。这些理念，孳生为各种各样的民间传闻，形成为民俗文化。民俗在发展，"神"的"生命"也在发展。他的面目也许和原型没有两样，可是他的形象、他背后的神光在变化。他是历史文化的积淀体，也是一定时期社会思想感情的负载物。

生活在金元之际的关汉卿，他进入创作的时刻，他的目光，碰到的正是由历史原型裹挟着民俗积淀，漂浮到金元阶段的关大王。

三

关羽被人们神化，进而被奉为神，就有资格享受人间烟火。

最初，关羽的神迹，只依附于某位"真君"，某位菩萨的祠庙。像徐道在《历代神仙通鉴》卷十四说：唐仪凤末年，"神秀至当阳玉泉山，创建道场。乡人祀敬关公，秀乃毁其祠。忽阴云四合，见公提刀跃至。秀仰问，公具言前事。即破土建寺，令为本寺伽蓝。自此各寺流传"。那时，关羽虽沾香火，也只在祠庙里分点余荫。即使在北宋，许多时候，已经被

① 朱熹说："学者只知曹氏为汉贼，而不知孙权是为汉贼也。"见《论历代》。

视为神的关羽，也还处在"从祀"、"配享"的位置。例如"宋祀武成王，以关壮缪等七十二将配享"（见韩组康撰《关壮缪侯事迹·考证》）。有趣的是，陆游在《入蜀记》里，还记述他看到了蜀中有孙吴大将甘宁的庙，"庑下有关云长像"。看来，被视为战斗之神的关羽，在相当长的时期里，还未独当一面。

北宋以后，随着关羽的地位越来越高，各地的关帝庙、关王庙越来越多。关庙，顾名思义，庙中的关羽，当然是受祭的主神。

我国戏曲的起源、发展，与宗教、祭祀有着密切的关系。这一点，近年来学术界通过对巫、傩的研究得到确认。据《东京梦华录》、《武林旧事》等典籍记载，宋元时期朝廷与民间的祭祀活动，总有歌舞和戏剧的演出。以歌舞娱神，已成为祭祀活动的仪典。演戏，便要舞台。近年来人们在山西发现，古代的舞台，总是建在神庙的里面或前面。这也充分说明了演剧和祭神的关系。

当年，每逢神诞，必有盛大的歌舞、戏剧活动。据山西省临汾市魏封牛王庙所存元代《广禅侯碑》记："至于清和诞辰，敬诚设供演戏，车马骈集，香篆霭其氤氲，杯盘竞其交错。途歌里咏，伛偻提携，往来而不绝者，至日致祭于此也。"① 其热闹状况可见一斑。至于关羽，被奉为神道以后，每逢祭祀，便有一番隆重演出。元代的郝经说："郡国州县，乡邑间井皆有庙，夏五月十有三日，秋九月十有三日，则大为祈赛，整仗盛仪，旌甲旗鼓，长刀赤骥，俨如王生。"② 显然，在"祈赛"之际，会有扮演关羽出现的场面，而且扮得惟妙惟肖，栩栩如生。至于关羽是在队舞中出巡，还是在故事中出场，郝经语焉不详。我们又知道，山西省沁梁威胜军关帝侯新庙，为宋代元丰年间修建。此庙，有舞楼。舞楼的存在，这也说明了宋代祭祀关羽时，通常有歌舞、戏剧的演出。

从关汉卿现存的作品里，可以看到他对民俗民风十分关注。他经常写到婚姻中议婚、勘婚、做媒、过聘、迎娶等种种仪典，写到市井饮食穿戴等种种习俗，就在《关大王单刀赴会》一剧中，第三折黄文奉命往请关羽赴宴，紧张得很，惊怕地说："便吃筵席不来，豆腐酒吃三杯！"豆腐

① 转引自廖奔、刘彦军：《中国戏曲发展史》第二卷，第145页，山西教育出版社2003年版。

② 见张镇：《解梁关帝志》，第177页，山西人民出版社1992年版。

酒，宋元民俗指的是做丧事的"白酒"。显然，关汉卿把宋元民俗生动地运用到细节之中。又如关平准备带兵过江，他介绍出征的场面："我到那里，一刃刀，两刃剑，齐排雁翅。三股叉，四楞铜，耀日争光。五方旗，六沉枪，遮天映日。七弰弓，八楞棒，打碎天灵。九股索，红绵套，漫头便起。十分战，十分杀，显耀高强。"这番从一数到十的话语，正是民间表现语言技巧的伎艺。

作为生活在平民百姓之中的"浪子班头"，熟悉并重视民风民俗的关汉卿，创作的《单刀会》，与金元时期城乡酬神祈福的活动有关系吗？这个问题，值得进一步探讨。

关汉卿所写的另一个剧本《关张双赴西蜀梦》，据日本学者田仲一成先生认为，这是元代乡村祭祀中的"英灵镇魂剧"。为了村庄安宁的需要，村庄百姓常常举行安抚孤魂野鬼的祭祀。含恨受屈的英雄人物也往往成为祭祀的对象。田仲先生根据《西蜀梦》的结构，指出"与其说这是一部结构完整的戏曲，莫如说它更近于平面式的咒文或祭文"，认为"它属于那种孤魂祭祀转化为戏剧的条件尚不十分成熟的早期阶段的作品"。①

田仲一成先生对《关张双赴西蜀梦》性质的推断，有助于我们对《单刀会》祭祀功能的理解。

《单刀会》第一折写乔国老力陈关羽的勇猛，劝说鲁肃不要招惹。第二折写司马徽力陈关羽战功，反对鲁肃挑衅。到第三折，作为主人公的关羽才登场亮相。曾经有学者认为，《单刀会》第一、二折的安排，是给主角出场预作铺垫，并视为这是剧本在创作上的特色。我觉得，这意见颇有牵强之嫌。其实，元杂剧由一人主唱，关汉卿让正末分演、分唱乔国老、司马徽、关羽三个角色。这样做，如果说能够充分表现演员的演唱水平的话，那么，就剧本的结构而言，却是失败的。因为，第一折和第二折，戏剧矛盾并没有进展，剧情简单而重复。若把其中一折删掉，实也未尝不可。田仲一成先生说《西蜀梦》近于平面式的祭文；我们不妨说，《单刀会》则近于是平面式的颂文。另外，关汉卿所写的这两部三国戏，第一折和第二折，都是由正末分别扮演次要角色，到了第三、第四折，才由正末扮主人公。其戏剧结构的模式如出一辙。这样的处理，未必出于偶然，不知是否与乡村祭神时需要反复宣扬神迹有关。

① 《中国戏剧史》，第133页，北京广播学院出版社2002年版。

请注意，在我们看到最早出现的元刊本《单刀会》中，关羽在舞台上，就被同台演员直指为神。例如：

第一折［金盏儿］五百个操关西，簇捧定个活神道。
　　　　［后庭花］上的灞陵桥，曹操便不同神道，把军兵先掩了。
　　　　［赚煞尾］那神道顺着追风骑，轻抡偃月刀。
第二折［滚绣球］那神道但将卧蚕眉皱，登时敢五蕴山烈火难收！①

《单刀会》里的关羽，是作为历史上活生生的人物呈现在舞台上的，但同台演出的演员直呼为"神道"，而观众也认同这一称谓，这只能说明，戏的演出，和降神禳祭的活动有关。我们又把《孤本元明杂剧》本与元刊本参校，发现第一折［赚煞尾］，已改句为"他勒着追风骑"；第二折［滚绣球］则改句为"他将那卧蚕眉紧皱"。《孤本元明杂剧》是元明间刊本，它的改动，说明了《单刀会》的演出，逐步脱离了酬神活动。而这一改动，反提醒了我们应注意这戏演出的原生态。

在第三折，关羽首次出场，元刊本有如下提示：

正末扮尊子燕居，将尘拂子上。

尊子，即尊神。按元刊本《看钱奴冤家债主》，也有"尊子"的称谓。它作为上天"圣帝"的同义词，连戏中天曹增福神，也要听从"尊子"吩咐。可见，《单刀会》关羽扮"尊子"，乃是让这角色作为"神"降临在舞台之上。这一切，说明了《单刀会》最初的演出，应与金元之际民间酬神赛社的活动有关。

从《窦娥冤》、《西蜀梦》以至《单刀会》，都表明关汉卿的创作，和民俗活动有着密切的联系。他的代表作，取材于民俗；其创作的成功，也丰富了民俗的内容。

① 《元刊杂剧三十种》，宁希元校点，第35—36页，兰州大学出版社1998年版。

四

《单刀会》的主要人物,是关羽和鲁肃。

鲁肃是三国时代孙吴方面的重要将帅。按陈寿《三国志》鲁肃本传裴松之注,此人乃是能文能武的好汉:

> 鲁体貌魁奇,少有壮节,好为奇计。天下将乱,乃学击剑骑射,招聚少年,给其衣食,往来南山中射猎,阴相部勒,将武省兵。父老咸曰,鲁氏世衰,乃生此狂儿。……

其后领众起事,被追骑缉捕。鲁肃晓之以理,"又自植盾,引弓射之,矢皆洞贯。骑既嘉肃言,且度不能济,乃相率还"①。

可见,鲁肃绝不是手无缚鸡之力的等闲之辈。他具有远大的战略眼光,在曹操挟天子以令诸侯麾军南下之际,他力主联蜀抗曹,敢于把战略要地荆州借给刘备。据《吴书·周瑜鲁肃吕蒙传》说,"刘备诣京见(孙)权。求都督荆州。惟肃劝权借之,共拒曹公。曹公闻权以土地业备,方作书,落笔于地"。鲁肃过人的胆识,足使曹魏震慑,更非一般将领所能及。

刘备借荆州,一借不回头。在魏、蜀、吴三方鼎立形势相对平衡之际,鲁肃便要求驻守荆州的蜀将关羽,履行归还的诺言。《三国志》载:"鲁欲与羽会语,诸将疑恐有变,议不可往。"可是,鲁肃经过考虑,力排众议,这就有了"单刀会"的一幕。

鲁肃和关羽是怎样角力的?史书的记载是:

> 肃往益阳,与羽相拒。肃邀羽相见,各驻兵马百步上,但诸将军单刀俱会,肃因责数羽曰:"国家区区本以土地借卿家者,卿家兵败远来,无以为资故也,今已得益州,既无奉还之意。但求三郡,又不从命。"语未究竟,坐有一人曰:"土地者,惟有德所在耳,何常之有?"肃厉声呵之,辞声甚切。羽操刀起曰:"此自国家事,是何人知!"目使之去。备遂割湘

① 《三国志》卷五十四,《吴书》九,《周瑜鲁肃吕蒙传》。

水为界，于是罢军。

这段话，无疑是"单刀会"的历史原型。《三国志》编纂者陈寿，以曹魏为正统，他对吴、对蜀，摆出不予偏帮的姿态，力求客观、公允。从他的叙述中，我们可以看到：第一，是鲁肃往益阳赴会，而且是他不惧"有变"，敢于置身于险境。第二，双方各领兵将，力量均等地驻在百步之外，又约定主帅各带少数将领"单刀俱会"。第三，在对峙、对话中，鲁肃占据主动地位，关羽完全处于下风。

不过，随着晋唐阶段关羽逐步被神化，老百姓的同情，已渐渐转到蜀汉方面。与此相联系，和蜀汉对立的曹、孙两方，都被矮化了。这一点，在民间有关三国传说的《全相平话五种》和《至元新刊全相三分事略》中，都有所反映。这些说话人的底本，汇聚了群众多年来创造、想象、口口相传的故事，为关汉卿的创作，提供了重要的素材。

现存的《三国志平话》，提到鲁肃的地方倒也不少。而给人的印象是，鲁肃虽然知道联蜀拒曹的意义，但在纵横捭阖的斗争中，总是输家。孙权就曾痛骂他："前者刘表死，你赴荆州吊孝，引刘备在夏口，又引诸葛过江，美言说动三十万军、百员名将，把了柴桑渡，相拒曹操；又使一计，赤壁大战，破曹操一百万军，吾折却数万军，没了数十个名将、黄盖；刘备又夺了荆州十三郡，使村夫气杀爱将周瑜，使我心碎万段。"这番话，"唬得鲁子敬喏喏而退"①。在这里，说书人让孙权对鲁肃全面清算，分明把他视为心慈手软的脓包。

关于鲁肃约关羽赴单刀会的情节，《三国志平话》也有记载，兹录如下：

有一日，探事人言，江吴上大夫鲁肃引万军过江，使人将书请关公赴单刀会。关公："单刀会上必有机见，吾岂惧哉！"

至日，关公轻弓短箭善马，熟人携剑，无五十余人，南赴鲁肃寨。吴将见关公衣甲全无，腰悬单刀一口。关公视鲁肃从者三千军，有衣甲，众官皆挂护心镜。君侯自思：贼将何意？茶饭进酒，令军奏乐承应。其笛声不响三次，大夫高言："宫商角徵羽！"又言："羽不鸣。"一连三次。关

① 《宋元平话集》，第838页，上海古籍出版社1990年版。

公大怒，捉住鲁肃。关公言曰："贼将无事作宴，名曰'单刀会'，令军人奏乐不鸣，尔言羽不鸣，今日交镜先破！"鲁肃伏地言道："不敢。"关公免其性命，上马归荆州。

这一段关于"单刀会"的叙述，文字粗糙。但从中可以看到，民间传闻对《吴书》所记，作了颠覆性的改造。第一，是关羽"南赴鲁肃寨"；是他早考虑到赴会的危险性，认为"会上必有机见"，但他一点不怕，挺身而出。第二，双方力量悬殊，蜀方人马不到五十，关羽只配单刀一口；而吴方有三千将士，全副武装。第三，在宴会上，鲁肃拉出鸿门宴般的架势，可是处于被动地位；他反被关羽挟持，显得十分狼狈。

关汉卿《单刀会》杂剧情节的架构，与《三国志平话》所记录的民间传说，是一样的。当然，《三国志平话》作为书籍可能刊行稍迟。但是，《平话》只是说书人对民间传说的记录，而那些口口相传的非物质文化，应早已在乡村市井，沸沸扬扬。民间对三国故事的种种群体性联想，激发了剧作家的创作灵感。从《单刀会》既采用平话关、鲁角力的架构，又大大地扩充其情节内容的情况，我们可以看到，关汉卿在创作时吸纳、消化民俗原型的态度。

五

民俗中人物的原型，是人民大众的联想体，是在一定历史阶段群体性思维的产物。随着环境、时间的发展，随着人际交往以及故事的传播，新的历史阶段的群体性思维，又会孕发新的联想，让原型不断丰满，甚至会逐渐变异。

《三国志平话》所述关、鲁斗争的情节，其精彩的片段，正是历代流传的群体性思维的产物。在我国的历史传闻里，就有"鸿门宴""渑池会"之类在酒宴中开展斗争的精彩场面。人们从前人机警果断情景中得到启发，创造出关羽在被动的状态下转危为安的细节。他眼明手快，一把"摔住鲁肃"。在关羽的单刀裹胁下，孙吴三千兵马，投鼠忌器，只能眼巴巴地让他"上马归荆州"。关汉卿的《单刀会》杂剧，正是以这一传闻作为戏剧情节的核心，从而彻底改变了陈寿《三国志》对关羽被动的描写，让他的形象气势如虹地屹立在舞台之上。

环绕着关羽、鲁肃之间的矛盾冲突，关汉卿对民间传说的单刀会，作了几个重要的改动。

首先，关汉卿改变了民间传说中鲁肃的形象。

《单刀会》杂剧以民间传闻为故事框架，必然把鲁肃处理为失败的一方。但是关汉卿并没把鲁肃写成为怯懦无能之辈。相反，鲁肃的性格，有着顽强锐利的一面。

鲁肃不是不知道关羽手段高强，司马徽等人早就告诫他："若是你咚咚战鼓声相辏，不刺刺战马望前骤，他恶喑喑揎起征袍袖，不邓邓恼犯难收救。您索与他死去也末哥，索与他死去也末哥。那一柄青龙刀落处都剁透。"但是，他依然坚持要与关羽一见高低。而且，鲁肃也不是草率从事的，他定下了三条计策，针对不同的情况，见机行事。应该说，鲁肃有决断、有谋略，算得上是个"明知山有虎，偏向虎山行"的硬汉。

当鲁肃和关羽相见时，"脉望馆"本写他首先大排筵席，以礼相待。他给关羽倒酒，和关羽叙旧。在气氛融洽之际，才引经据典，提出荆州问题。可见，鲁肃所为，既不鲁莽，也不愚昧。他对关羽先礼后兵的做法，平心而论，堪称机智而得体。

当然，双方的利益不能调和，势同冰炭，最后只好"摊牌"。鲁肃没想到的是，先动杀机的竟是关羽。据"脉望馆"本《单刀会》写，关羽剑界声响，意味着动手。鲁肃一见情势不妙，赶紧否认强讨荆州的意图。关羽便挥洒一番，以调侃的姿态说："今日故友每才相见，休着俺弟兄每相间别。鲁子敬听者，你心内休乔怯，畅好是随邪。吾当酒醉也！"鲁肃以为关羽真的酒醉，下令"藏宫动乐"。于是"甲士拥上"，他又下令"埋伏了者"。但是，在双方盘马弯弓之际，关羽毕竟棋高一着，鲁肃成了人质，这才不得不自认晦气。

"两强相遇勇者胜"。关汉卿充分吸取了民间传说中关羽"交（教）镜（敬）先破"的精华片段，却又改变了传说中把鲁肃视为迂阔书生的看法。只不过在关羽面前，鲁肃相形见绌，不能不英雄气短。关汉卿高明之处，正在于既不抹杀鲁肃的倔强精警，也写到他乱了方寸。在现实生活中，当对峙双方，剑拔弩张，矛盾冲突即将爆发，有一方眨了眨眼，稍稍泄气，另一方则更显出泰山崩于前而色不变的优势。关汉卿写强悍的鲁肃内心刹那间的战栗，反衬出关羽形象的高大威猛。关羽那震慑强敌天神般的气概，那凛然不可侵犯的英姿，便深深地留在观众的脑海里。

六

关汉卿的《单刀会》，如果像《三国志平话》所收集的民间传说那样，只强调关羽敢于深入虎穴挟持鲁肃的一面，那么，戏中的关羽，充其量是个武艺高强的孤胆英雄。事实上，历代许多关公戏，大都只强调关羽的威猛，这一来，场面虽然热烈火爆，而戏的内涵却不深厚。而关汉卿在剧本中，既尽量吸取民间传说有关关羽像老鹰搏兔般捽住鲁肃的精彩片段，又以浓重的笔触，描绘他义正词严，驳倒鲁肃。他的形象比一般只会厮杀的武将，显得高大和丰满。

在《三国志·吴书》里，关、鲁之会，被驳倒的是关羽。陈寿写鲁肃指责蜀刘一方毁约，关羽无法搪塞，连部属插嘴答辩也被他呵止。结果，史书上写的那次单刀之会，以关羽铩羽告终。

关汉卿写鲁肃和关羽的一场对手戏，也从谈判开始。关羽明知筵无好筵，会无好会，为免伤和气，他首先向鲁肃提出："你知道以德报德，以直报怨么？"挑起这个话题，实际上是期望孙吴一方，铭记蜀刘在赤壁破曹时提供过巨大帮助，以德相报，不提出归还荆州的问题。关汉卿写关羽并不想挑起事端，希望和平地解决彼此的争议。鲁肃当然不肯买账。他也顺着报德的话题，力数蜀刘不报孙吴救助之德。并且强调关羽不守信用，"枉作英雄之辈"，叫嚷"人无信不立"。这就让关羽无名火起。关汉卿写他一方面抖出威风，佩剑铮铮作响，一方面理直气壮地反驳：

想着俺汉高祖图王霸业，汉光武秉正除邪，汉献帝将董卓诛，俺皇叔把温侯灭。俺哥哥合情受汉家基业，则你这东吴国的孙权和俺刘家却是甚枝叶？请你个不克己的先生自说。

<div align="right">第四折［沉醉东风］</div>

上引的是"脉望馆抄本"的曲文，和元刊本的文字比较，只有个别字眼的改动。可见，从金元之间乃至元末，《单刀会》杂剧一直让关羽以正统思想，压住鲁肃所谓失信的问题。在关羽看来，这土地，本来就是"汉家基业"，自家土地，理应由自家管辖，轮不到旁人说三道四，根本不存在什么毁约失信的问题。在关羽一连串的批驳面前，能言善辩的鲁肃不禁

语塞。

关汉卿写关羽以大道理压住鲁肃的小道理，这充分表明关羽深谙"春秋大义"。他腰间的宝剑固然让人丧胆，而他胸中有雄兵百万，那学识、那气度，也能让人气慑。由于他在激烈的辩论中从容沉着，挥洒自如；由于那一番正统理论不啻是思想上的青龙偃月刀，能言善辩的鲁肃，在他面前便矮了半截，而关羽那允文允武的儒将风度，也跃然欲活。

关于关羽能文，史书上是有记载的。裴松之说他"好读《左氏传》"，唐代的虞世南据此特意指出："关羽爱《春秋》，《江表传》云：关羽爱《左传春秋》，讽诵略皆上口"。① 在文士们看来，作为武将而注重读经，就不是一介武夫。特别是提倡理学的朱熹，更把关羽视为楷模，教导人们要像关羽那样"读好书，说好话，行好事，做好人"。② 关汉卿在《单刀会》里，把关羽好学的传闻融入形象之中，写他在谈判桌上强调以蜀汉为正统的观点，高屋建瓴地克制住鲁肃的诚信论，显示出深谙儒家经典的儒将风神。

在戏剧创作中，正面人物的观点、态度，往往直接地或曲折地体现剧作者对生活的认识。剧中人肯定什么，否定什么，实际上是剧作者世界观某些方面的反映。很明显，《单刀会》里的关羽，高扬以蜀汉为正统的旗帜。以正统论压倒鲁肃的诚信论，这是关汉卿自我历史观的宣示。它与南宋以后社会的舆论趋向有关。

作家的历史观，往往和他对现实生活的认识、态度，有着密切的关联。"发思古之幽情，往往为了现在。"我们不能说作家以历史为创作题材，是为了影射现实。但是，应该承认，作家对现实的态度，必然影响他对历史事件的观察。换言之，透过剧作家在作品中表现的历史观，可以认识他在现实生活中的价值取向，以及道德政治的理念。关汉卿生活在金元之际，这年头，出现过一些重大事件。它干系着人们的命运，震撼着人们的神经。其中，蒙、金、宋三个政权的对峙与纷争，像噩梦一样压在人们的心头。有些作家直接描绘乱离的生活，抒发心中的忧愤；有些作家则由此引发对历史的联想和思考。关汉卿吸取民俗文化，塑造关羽的高大形象，固然有呼唤英雄，希望有理想人物澄清寰宇的意图。同时，他以浓重

① 《北堂书钞》卷九十七，《艺文部·好学》。
② 相传朱熹为表彰关羽，把这十二个字写了"篆迹赞"和"关帝传赞"。

的笔墨写鲁肃、关羽的"诚信"与"正统"之辩,也是当时的政治风涛,碰击勾栏瓦舍发出的訇然回响。

历史,往往会出现类似重演的现象。蒙、宋、金的对峙,竟和一千年以前魏、蜀、吴鼎立的形势相近。而且,作为汉族地主统治集团的代表——宋,在和蒙古政权的斗争中,竟也出现过"诚信"问题。

史载,铁木真攻打金朝,兵马直抵河南,金以廿万大军防守。蒙军久攻不下。铁木真临终前,"谓左右曰:'金精兵在潼关,南据连山,北限大河,难以遽破,若假道于宋,宋金世仇,必能许我,则下兵唐,直捣大梁'"①。其后,蒙政权于1232年,派王檝与南宋政权谈判,协议联合攻金,"蒙古许俟成功,以河南地来归"②,于是,在蒙将塔察儿攻河南苦战不下之际,宋派孟珙率兵二万,运粮三十万石,赴蒙古之约,联手灭了金朝。蒙以刘福为河南道总管,管辖汴梁一带。

宋人在参与灭金以后,头脑发热,认为有机可乘,便趁蒙古在河南立足未定,派金子才由合肥向汴梁进军。在当时,宋朝不少有识之士,反对这破坏蒙宋关系的做法,可是,主张收复汴京的郑清元、赵范、史嵩之等人占了上风。在宋朝许多人看来,收复故土,这有莫大的理由,莫大的荣耀。所以他们在协同蒙兵克汴以后,立即"遣郭春按循故壤,诣奉先县,泛扫祖宗陵墓"③。当他们以为看出了蒙古的破绽时,自然不肯放过,采取了冒险主义的行动。1234年六月,宋理宗下诏出兵收复三京。持反对意见者虽力陈出师之害,但也不得不承认:"八陵有可朝之路,中原有可复之机。"④ 可见,收复失地光复祖业的大道理,是赵宋舆论的主流。结果,宋师攻入洛阳,得了一座空城,而驻守河南的蒙军立即来攻,宋、蒙达成的协议,成了废纸。

宋朝撕毁协议,两家兵衅遂启。元蒙气势汹汹地又一次派王檝来责宋朝"败盟"失信。从此,河淮沿线,兵无宁日。本来,蒙军处于强势,早就有吞金灭宋的图谋,宋的失信,给了它南侵的借口。其后宋朝又拘留蒙使郝经,两个政权的关系进一步恶化。蒙古主下诏"约会诸将,秋高

① 《宋史纪事本末》卷九十,第1007页,中华书局1977年版。
② 《宋史纪事本末》卷九十一,第1025页。
③ 《宋史纪事本末》卷九十一,第1035页。
④ 《宋史纪事本末》卷九十二,第1037页。

马肥，水陆并道而进，以为问罪之举"。他们进军的理由，正是责备"彼尝以礼乐衣冠之国自居，理当如是乎？"① 总之，在元蒙看来，失信毁约，是南宋的最大罪状。真有趣，这一点，与一千年前鲁肃对蜀汉的责备，如出一辙。

在《单刀会》里，关汉卿写鲁肃振振有词，指责关羽失信，说什么"圣人道信近于义，言可复也。去食去兵，不可去信。大车无軏，小车无軏，其何以行之哉！今将军全无仁义之心，枉作英雄之辈。荆州久借不还，却不道人无信不立。"这使关羽勃然大怒，上引［沉醉东风］一曲，便从"正统"立论，给予迎头痛击。其实，关汉卿除了让关羽大声镗鎝地宣示"俺汉高皇""俺皇叔""俺皇亲"以外，在戏的开头，首先就让乔国老怀念汉家。这一位作为蜀汉对立面孙吴的国戚，竟然一出场便唱"咱本是汉国臣僚"。元刊本的《单刀会》还让孙权说："咱合与他汉上九州。"这样的处理，实际已为关羽申辩的正义性埋下伏笔。

关汉卿在构思《单刀会》关羽的辩词时，可以选择不同的立论取向。例如《吴书》写到关、鲁辩论时，关羽身后的一个随员，不就忍不住声称"土地者，惟有德所在耳"么？这道理，本来足以堵住鲁肃的口。作为淹通诗史的关汉卿，大可以按照史书顺手拈来。可是，关汉卿偏偏舍此不用，另起炉灶，选取南宋人士所宣扬的蜀汉正统论。这在金元之际谁是政权合法继承者的纷争中，无疑会引发更深层的想法。

蒙、金、宋，鼎足而立；中原大地，谁主沉浮？不同立场的人为了政治的需要，各自提出谁是天命所归，谁是中原大地合法统治者的理论。在元蒙，对他们最有利的恰是土地应由有德者居之的主张。当郝经代表元蒙出使南宋时，他给宋政权上书，首先历数宋朝的失德失误，然后提出：天命、运势，总是由北而南。还说到汉末"昭烈入蜀，辅以孔明之英贤，关张的忠勇，仗义复汉，攻樊城，震许都，屡出祁山，久驻渭滨，终不能有关洛一郡"。原因是违悖了"天命"。跟着告诉宋理宗："陛下之圣意不能达，祖宗之成规不能合，生民之命莫与救药，太和之气将遂殄灭。"这实实在在地指明南宋的"失德"。当然，他又大力标榜元蒙，认为"本朝立国，根据绵络，包括海宇"，"其风俗淳厚，禁网疏宽，号令简肃，是

① 《宋史纪事本末》卷一〇六，第1131页。

以夷夏之人皆尽死力"。① 换言之，这是标榜元蒙的"有德"。在蒙、宋政权的斗争中，蒙处于强势，为了在政治上压倒对方，自然极力鼓吹他们的"有德"导致他们的"有势"；处于弱势的南宋，最可行的反击，是煽起忠君思想和发族情绪。《单刀会》中"俺皇亲合情受汉朝家业"，"则你那吴天子是俺刘家甚枝叶"（元刊本）两句唱词，当然是关汉卿据"蜀汉正统观"，为三国时代失信的关羽辩护，他根本撇开什么"失信"、"毁约"或者"有德者居之"诸如此类的问题，而是直奔要害：这土地，本来就是"汉家基业"，作为"汉家"的合法继承人，收回祖业，乃是天经地义的这理壮气直的见解，如果把其中几个名词置换，那么，在关汉卿所处的特定的环境中，被指为"失信"的南宋臣民，乃至遗老遗少，听起来一定会强烈共鸣，会产生特别的感受。

元代的舆论，尽管也还推崇关羽，关帝庙的香火也还兴旺，但是，赞扬关羽的人，则因立场不同而选取不同的角度。有人说，关羽"视敌国若匹夫。刀剑如林，直前面不顾，可谓勇矣；择其可事而事之，所谓义也"②。有人则说，关羽"事汉而一节不渝，敌忾而万夫莫御。威震华夏，义薄云霄"③。你看，"择其可事者而事之"和"事汉而一节不渝"，两种论调完全对立。所谓择人而事，是主张投靠有德者，是元蒙招降纳叛的理论根据；所谓"一节不渝"，是强调忠于故主，是在动荡的岁月中不肯依附强权者立身处世的原则。很清楚，有关对待"失信"、"有德"以及如何评价关羽义勇的分歧，实际上是当时不同政治理念相互对立的反映。

七

如果关汉卿只融合史籍记载和民间传说，把关羽打造成文武双全的英雄，那么剧本的成就，也许和其他的关公戏不相伯仲。但是，我们看到的《单刀会》中的关羽，还流注着沉雄刚毅的特质，他仿佛站在高山之巅，时而横刀四顾，睥睨一切；时而穿历时空，感慨低回。感到他像天神，又像"琼筵醉客"，那一份苍凉而豪健的韵味，绝非舞台上一般武将、文士

① 见《宋史纪事本末》卷一〇三，第1117—1122页。
② 《武安王庙记》，载《桐山志农集》卷一，《四库全书》第1219册，第133页。
③ 《重修关将军祠抄疏》，载《闲居丛稿》卷一，《四库全书》第1210册，第650页。

所能有。

为什么《单刀会》能让人感到关羽有非凡的气度呢？关汉卿作了哪些耐人寻味的安排呢？

在成功的作品中，作家如何塑造人物？包括把人物安排在什么样的场景？如何让特定的场景，发挥其烘托人物性格和展现情节冲突的作用？值得仔细地考察。像《西厢记》把崔莺莺、张珙的"奇逢"，安排在佛殿里；像《牡丹亭》让杜丽娘的春情缱绻，安排在"姹紫嫣红开遍"的花园里；这都经过作家的匠心，绝非随意为之。在《单刀会》里，关汉卿把关羽、鲁肃正面冲突的场景，安排在江边。他写关羽应鲁肃之邀，"领数十人驾轻舟一叶"，渡过长江，登上彼岸。

若按《吴书》所记，鲁肃前往益阳，与关羽各驻兵马，相距百步，没有写关羽从水路出发。若按《三国志平话》所记民间传话，则说鲁肃引万军过江，关羽则"轻弓短箭善马"、"南赴鲁肃寨"，也没有写关羽经由水路。至于关汉卿的《西蜀梦》在说到关羽的战绩时，有"素衣匹马单刀会"一句，着重点出乘马，没有标明水路。看来，《单刀会》写关羽驾舟驶往江岸敌营，乃是关汉卿特意安排的场景。

首先，让关羽渡江，这就增加了关羽赴会的危险性。因为，在第一折，鲁肃已向观众交待，如果关羽不听招呼，他就"将江上应有战舡，尽行拘收，不放关公回还"。而关羽，也明知有"隔着江，起战场，急难亲傍"的危险。但是，关羽竟然面对险境，不屑一顾。在这里，冲突场景的改变，既增强了戏剧悬念，也凸现了关羽一身是胆的大无畏精神。

更重要的是，关汉卿设置关羽渡江的细节，这使他有可能船到中流，便触景生情，抒发胸中块垒，唱出了脍炙人口的曲词：

大江东去浪千叠，引着这数十人驾着这小舟一叶。又不比九重龙凤阙，可正是千丈虎狼穴。大丈夫心别，我觑这单刀会似赛村舍。

——［双调·新水令］

水涌山叠，年少的周郎何处也，不觉的灰飞烟灭。可怜黄盖转伤嗟，破曹的樯橹一时绝，鏖兵的江水犹然热。好教我情惨切。这也不是江水，二十年流不尽的英雄血。

——［驻马听］

面对着滔滔江水,关羽浮想联翩。关汉卿让他化用苏轼〔念奴娇〕的词意,唱出了豪宕的情怀。大江东去,波涛汹涌,前途艰险,他视若等闲。但重临赤壁,他想起了那场惨烈的战争,想起当年黄盖、周郎等站在同一战线上的豪杰。"鏖兵的江水犹然热",历史无情,一切都灰飞烟灭,只是那滚滚长江,在他眼前心上,依然是滔滔的血海。"二十年流不尽的英雄血",所谓一将功成万骨枯,多少人用血泪浮载历史的航船,为不可逆转的时光付出沉重的代价。当关羽站在船头,抚今追昔,既是追怀,更是对战争的反思。值得注意的是,关汉卿让临战前的关羽,揭开自己沉重的心扉。他唱出了时代的沧桑之感,唱出了厌倦战争渴望和平。于是,观众看到关羽不是赳赳武夫,也不仅是文武双全的将帅,而且是能够见证历史、悲天悯人的哲士。

"从古知兵非好战",这是张挂在成都诸葛武侯庙里对联中的一句,它精辟地概括了我国人民对战争的认识。兵凶战危,兵者乃是凶器,圣人不得已而用之。用兵,知兵,是为了消灭战争。关汉卿让战神关羽,发出"这也不是江水,二十年流不尽的英雄血"的喟叹,从而充分展示了他的胸怀,说明他对战争的态度。紧接着,作者又让他唱〔胡十八〕一曲:"恰一国兴,早一朝灭,那里也舜五人,汉三杰!"关羽从伤逝进而感慨历史的纷争,纵览纷争的历史。他思入微茫,神色凝重;他的目光,阅尽沧桑,飞过长江,飞越赤壁,更进入历史的长河。

关汉卿在关羽、鲁肃即将面对面激烈冲突之前,先酣写关羽的内心世界,这固然有让戏剧结构起伏张弛的考虑,另一方面,他让观众更全面地审视关羽英武形象的本质。为引导观众理解其后关羽兵不血刃,消弭了一场恶战的意义做好铺垫。

在史书以及民俗传闻中,我们从未见到像《单刀会》那样,让关羽隐约出现"非战"的思想感情。这一点,无疑是关汉卿个人的创造,是他把自己的思想感情,融合到形象之中。歌德说过:"一个伟大的戏剧体诗人,如果同时具有创造才能和内在的强烈而高尚的思想感情,并把它渗透到他的全部作品里,就可以使他的剧本所表现的灵魂,变为民族的灵魂。我相信这是值得辛苦经营的事业。"① 当关汉卿把史书和民俗有关关羽的素材融汇于脑际,搦笔和墨,让它成为活生生的形象时,也把自己内

① 《歌德谈话录》,第128页,人民文学出版社1978年版。

在的强烈的情绪和对生活的理念,渗透在作品之中。换言之,剧本中关羽的灵魂,也是关汉卿灵魂的折射。而他的所思所感,又与当时广大民众息息相通。因此,他实在是通过剧中人关羽的口融合民族的灵魂,宣示人民的愿望。

其实,《单刀会》中所透露的"非战"思想,在作品的第一折就有所显示。乔国老出场自称他刚刚过着安定祥和的生活,"不付能河清海晏,雨顺风调,兵器改为农器用,征旗不动酒旗摇"。因此,他不同意鲁肃挑起有可能引发战乱的事端。乔国老称许的生活,也就是关汉卿希望见到的局面。他歌颂关羽,呼唤英雄。这英雄,是能够导致"军罢战,马添骠;杀气散,阵云消"的英雄,而不是徒知杀戮的枭雄。

如果联系关汉卿在《西蜀梦》中所表现的对战争的态度,那么可以发现,他一直以悲凉的心境看龙争虎斗。战争,受害最深的当然是人民百姓,而战争中的风云人物,在他看来,说到底,也没有什么意义。像张飞、关羽,都曾经煊赫一时,威名盖世。可是,一旦身死,什么都没有了。真是"一日无常万事休",连见到纸判官、小鬼头也心惊胆怯,"趋前退后"。作者通过诸葛云唱词,诉说战争的无谓,人生的无常:"不能够侵天松柏长三丈,则落的盖世功名纸半张!关将军,美形状;张将军,猛势况。再何时,得相彷?英雄归,九泉垠,则落的河边堤、土坡上,钉下个井椿,坐着条担杖,则落的村酒渔樵话儿讲!"(第三折〔收尾〕)当然,在这里,关汉卿对战争的态度是消极的,他甚至以虚无主义的眼光看待历史。但从他对关、张命运的感慨中,分明贯注着厌烦战争的情绪。

〔胡十八〕一曲的"恰一国兴,早一朝灭"(《元刊本》)两句,里面大有文章。要知道,这句曲文,是有破绽的。按说,三国时代的关羽,与鲁肃相持之际,正好魏、蜀、吴鼎足而立,还未出现"一国兴,一朝灭"的形势。作者让关羽发出这样的伤嗟,实不恰切。但是,如果把这唱词置于关汉卿所处的时代,那么"恰一国兴,早一朝灭",它正好是元、金、宋三朝局面的写照。因此,这句有疏虞的唱词,与其说是关汉卿的疏忽,不如说他是刻意地凸显自己的心声,有意地让关羽唱出模糊的语意。在稍后刊行《孤本元明杂剧》本的《单刀会》里,这唱词被改为:"想古今立勋业"。可见,元明间人在修订的时候,是发现了关汉卿的"漏洞"的。他们也许是基于元代政治形势的考虑,也许是没有体察关汉卿内心的细微处,才会贸然改写。

关汉卿有"非战"思想，这绝非偶然。在他生活的年代，残酷的战乱，使他触目惊心。当时情景，据元好问说："自北兵长驱南下，燕赵齐魏，荡无完城。"① 刘因也说："金崇庆末，河朔大乱，凡二十余年。数千里间，人民杀戮几尽，其存者以户口计，千百不一余。""又多转徙南北，寒饥路隅，甚至髡钳灼于臧获之间，皆是也。"② 他还写诗感叹："遗民心胆破，讳说战争初。"③ 关汉卿早年在战乱的漩涡中度过。金、宋王朝的相继崩溃，人民颠沛流离的惨状，使包括关汉卿在内不少具有遗民心态的知识分子，心潮澒洞。他们没有胆量反抗通过战争夺得政权的新朝，但那渴望安定以及对战争厌倦的情绪，分明包含着对现实生活的牢骚。这一来，当关汉卿写到关羽这一位战争之神的内心世界时，正好通过他宣泄"非战"的态度，让他俯仰今古，借题发挥。

若据史籍记载，关羽和鲁肃在河南益阳相会。而关汉卿在《单刀会》中写关、鲁相会地点，则与民间传说一样，改在荆州。关汉卿选取荆州作为情节展开的背景，固然与传说以及荆州归属是斗争的焦点有关，同时，不管关汉卿是否自觉，在他生活的时代，突出荆州这一做法，也会给观众强烈的震动。因为，元蒙下令大举南侵，正是从荆襄一带打开缺口。关于荆襄地区战略位置的重要性，三国时代诸葛亮早就知道，"荆州北据江、沔，利尽南海，东运吴会，西通巴蜀，此用武之地"，若得荆襄，"则霸业可成，汉室可兴"。④ 当蒙古主于1267年下决心攻南宋时，降将刘整献计："攻宋方略，宜先从事襄阳"，"如得襄阳，浮汉入江，则宋可平也"。"蒙古主从之，遂征诸路兵，命阿术与（刘）整经略取襄阳。"⑤ 据史载，蒙兵在荆州一带围攻襄、樊，长达四五年，而宋军则顽强固守。双方反复血战，伤亡惨重。后来荆襄陷落，南宋门户洞开，便兵败如山倒了。因此，荆州地区，是当时全国上下最为关注的焦点。战后，这里的残破悲惨，使人惊心骇目。据说直接参与过蒙、宋谈判事宜的元朝大臣郝经，战后行经荆州，到过关帝庙，也想起了三国时代的荆州之争，便写了《曹南道中憩关王庙祠书事二首》，其一云：

① 《广威将军郭君墓表》，见《元遗山先生集》卷二十八。
② 《静修集》卷九，《武强尉孙君墓铭》。
③ 《静修集》卷十五，《杂诗二首》。
④ 《三国志》卷三十五，《蜀书·诸葛亮传第五》第四册，第912–913页。
⑤ 《宋史纪事本末》卷一〇六，第1132页。

> 传闻哨马下江陵,青草湖南已受兵;
> 壮缪祠前重回首,荆州底事到今争?①

郝经从昔日关羽的荆州之争,联想到当下荆州之争,历史的重演,使他不能无动于衷,不禁感慨系之。

显然,在关汉卿生活的年代,荆州是敏感的地点,是很容易触动人们神经的地点。关汉卿选用荆州作为《单刀会》故事展开的背景,把荆州之争的旧事重提,难免让元代观众对荆州的遭遇产生许多联想。当观众们看到他悲天悯人的风姿,听到他对世界纷争的嗟叹,凝思冥想,会不会也产生"荆州底事到今争"的叩问呢?

八

戏曲,作为戏剧部类中的一种样式,具有自己的特点。它既属叙事性文体,但又重视抒情性。戏曲中的"曲",就是诗。作者在"曲"中可以抒人物形象之情,也可以通过人物的口,甚至超越人物,抒发作者自己之情。我们往往看到这样的情况:剧本的一些唱词,会偏离情节的主线,舞台上演员则随意挥洒。在戏曲,这不仅是容许的,甚至会成为戏中最精彩的一笔。因为,戏曲观众们知道,这是剧作者在直接吐露心肠,也愿意让作者或优雅或慷慨的激情,触叩自己的心扉。

上面说过,《单刀会》具有酬神的功能。在元代乡村祭祀中,人们演戏酬神,祈福驱灾。因此,酬神戏更多只具仪典的意义。而关汉卿的《单刀会》却让观众看到一个活生生的关羽。他不仅是"神",有神的威仪,被视为"尊子"。而且,他和现实中的人一样,有着丰富的情感和复杂的内心世界。他披着神的袍胄,心底却与平民百姓息息相通。这就出现了一种有趣的现象:历史上关羽这一个人,在民俗中演化为神;神,是理想化的集体表象,是人格化的抽象思想。而到了关汉卿笔下,这神,被还原为焕发着"神"威的有血有肉的人。让关羽从神坛上走下来,是关汉卿在《单刀会》最成功的创造,也是《单刀会》之所以最具生命力,最

① 见《陵川集》卷十五。

和一般酬神戏不同的地方。

通过以上的分析，我们可以看到民俗与创作的关系。乡村祭祀的民俗仪典，需要产生与祭祀有关的戏；千百年流传的民间传说，为剧作家提供创作的素材。有作为的作家，能够在民俗原型的基础上，抓住情节的核心，进一步提炼。他在创作中的典型化过程，就是把自己的感情和对现实的认识，融入民俗原型中的过程。通过对原型人物的改变、提升，从而使它更完美更丰满，并且更深地扎根于群众之中。反过来，它又影响了民俗。《单刀会》中关羽形象的成功创造，让人们对民俗中的关王，有了新的认识。随着时代的演进，这新的认识又成为新的文化积淀，成为影响着新一代的文化传统。

（原载《中国非物质文化遗产研究》第 9 期）

闹热的《牡丹亭》
——论明代传奇的"俗"和"杂"

清代的洪昇,在《长生殿》例言中自诩:"棠村相国尝称余是剧乃一部闹热《牡丹亭》,世以为知言。"

《长生殿》是够闹热的,殿堂上轻歌曼舞,沙场上刀光剑影。游月宫、上天堂,排场之盛,令人目不暇给。不过,洪昇这句话的弦外之音,给人的感觉是:汤显祖的《牡丹亭》,场面并不热闹,唯独他的《长生殿》才属标准的"场上之曲"。

洪昇的看法,也并非全无道理。因为《牡丹亭》给人的印象,确实以幽怨为主。人们一想到它,眼前浮现的总会是"游园"、"惊梦"那寻寻觅觅冷冷清清酸酸楚楚的场景。加上它不断被人删削,臧晋叔声称"删削原本,以便登场"①。后来徐日曦本、冯梦龙本,则把《牡丹亭》中那些看似与杜、柳爱情无关的《怅眺》、《劝农》、《肃苑》、《慈戒》、《诀歇》、《虏谍》、《道觋》、《诊祟》、《欢挠》、《诇药》、《缮备》、《淮警》、《仆侦》、《御淮》、《淮泊》等出,统统剔掉。于是,观众看到的多是把爱情场面一竿子插到底的《牡丹亭》,难怪让人产生"《牡丹亭》传儿女之情,仅局限于家庭范围,颇多冷静场面"②的印象。

印象归印象,而实际的情况是:《牡丹亭》并非不闹热。弄清楚这一点,不仅有助于正确对待汤显祖的创作,还牵涉到如何理解明代传奇的形态以及戏曲艺术发展趋势等问题。

一

汤显祖是懂戏的,他"往往催花临节鼓,自踏新词教歌舞"③。《紫钗

① 明朱墨本《牡丹亭》凡例。
② 徐扶明:《〈牡丹亭〉研究资料考释》,第244页,上海古籍出版社1987年版。
③ 徐朔方校笺:《汤显祖全集》,第567页,北京古籍出版社1999年版。

记》写成后，他还作过自我批评，说这戏是"案头之书，非台上之曲"①。能把"案头"与"台上"区分开来，说明汤显祖是了解戏剧作为舞台艺术的特殊性的。

《牡丹亭》不闹热吗？非也，请先看看汤显祖是怎样处理人物性格冲突的场面的。《闺塾》一出，又被称为《春香闹学》。从春香抢白老师，学斑鸠叫，到用荆条和老师对打；表面上是春香在闹，实际是纵容她的杜丽娘在闹。整出戏，真是一闹到底。陈最良的迂腐，杜丽娘的婉雅，小春香的粗俗淘气，在死气沉沉的书房里，构成了谐趣闹热的喜剧性冲突。

如果说，像《闺塾》那样文戏武做的写法，不易被人发现其闹热的实质，那么，对《劝农》、《冥判》的闹热场景，就不应视而不见了。

在《劝农》，杜宝下乡，县吏鸣锣喝道，村民扛抬花酒，末、贴、净、丑扮演诸色人物，在舞台上频频调动。杜宝趁着"红杏深花，菖蒲浅芽"的晴朗天气，到了官亭。父老们赶忙迎接，拜舞歌颂一番，便有田夫挑着粪箕，牧童耍着春鞭，采桑婆妇、采茶姑娘连接上场。他们在后台〔泥滑滑〕的歌声引导下，轮流唱着〔孝白歌〕，各自做着挑筐、骑牛、采桑、摘茶的舞姿身段，陆续领受杜宝的插花赐酒。"一大伙人闹闹嚷嚷"，尽欢而散。

在《冥判》，出场的是小鬼和判官。小鬼请判官用笔，他便举笔笑舞；跟着是"点鬼簿"，耍了一通"押花字"。其后，台上捉鬼，台后拷鬼，吱吱啾啾，鬼哭神嚎。在戏里，丑、净配合，展现一系列诡异的腔调。古怪的举动和婀娜的身段，给观众以美的享受。

接着，判官开始审鬼。审鬼近于胡闹，却又有章有法。那鬼犯们生前轻薄，判官分别给予判决，四名男犯登时化成了"花间四友"。舞台上规定情景是："净嘿气"，"四人做各色飞介"，"净做向鬼门嘘气映声介"。试想想，判官、小鬼扇风吹气，莺、燕、蝶、蜂满场乱飞，这场面何等有趣。汤显祖还让判官勾出花神，着他细数花色。花神连说带唱，手舞足蹈地演唱〔后庭花滚〕，一口气数出碧桃花、红梨花、金钱花、芍药花等花卉近四十种，这在花朝日拈花斗草的民俗伎艺，又一次把舞台闹热气氛推上高潮。

① 见沈际飞：《题〈紫钗记〉》，载《汤显祖全集》，第2567页。

《劝农》和《冥判》，在剧本中有什么作用呢？

有人认为，《劝农》游离于杜柳爱情主线之外，"不为游花过峡，此出庸板可删"①。徐朔方先生则认为，《劝农》摆在《惊梦》之前，既是情节处理的需要，也符合时代现实。② 也有人认为《劝农》体现了作者的政治理想等等。

在文学上适当肯定《劝农》的价值，无疑是必要的，但是，似也不必过甚其词。因为，如果汤显祖只就情节处理上考虑，那么，他实在不必劳师动众，大写特写，而只需让某一角色说一句"相公劝农去了"之类的话，以"暗场"方式便可打发一切。其实，汤显祖安排这场戏的目的，更重要的是利用情节进行的空隙，展现为群众喜闻乐见的民俗。戏的表演重点，是官员父老在劝农活动中的行为举止，是田夫、牧童、桑妇、茶娘的四组歌舞。在过去，立春时候，城乡多有"社火"活动。当观众们看到舞台上出现经过艺术加工的"社火"，看到挑担舞、鞭春牛、摘茶舞、采桑舞以及簪花饮酒等立春风俗的重现，一定倍感闹热和亲切。

《冥判》一出，就文学层面而言，它是《牡丹亭》故事情节的转捩点，但其作用也不仅仅在于此。有人在评价《冥判》时说："《会真记》以惠明取雄，此以冥判发想，而闳纵过其万倍。"③ 这场戏，场景气氛瑰丽闳大，人物调度纵横变化，而作为主要人物杜丽娘的戏份，却又不多。作者搬演的意图，分明在于突出鬼判们闹热的表演。据王芷章《清代伶官传》载：清朝宫廷戏班曾在重华宫、同乐园多次上演《牡丹亭·冥判》，演出日期，有道光二年十二月二十九日和道光四年正月初二，均属春节期间的吉日良辰。在这个时候演出《冥判》，也从侧面说明了这出戏具有闹热吉庆的性质。

光是《劝农》与《冥判》，就可以见出《牡丹亭》的闹热程度，不会亚于《长生殿》。洪昇的自诩，未免有一叶障目之嫌。

① 见冰丝馆重刻本所录前人批语。
② 参见《汤显祖评传》，第137页，南京大学出版社1993年版。
③ 见清晖阁本《牡丹亭》批语。

二

汤显祖在酣写爱情闺怨的时候,是注意到让戏剧场面冷热交替、动静互补的。我们粗略点算,在《牡丹亭》五十五出戏中,涉及喧闹热烈场面者有十九出,约占全戏三分一之多。

汤显祖在《牡丹亭》处理闹热场面,有以下几种方式:

第一,在情节进行中随时插入科诨。像《道觋》一出,石道姑为杜丽娘禳疾,作者便让她念诵一通自报家门的"千字文",那异想天开的联系比附,真能使人喷饭。

第二,结合情节进展,插入战争场面,让文戏中兼杂武戏。像《虏谍》、《牝贼》、《缮备》、《淮警》、《移镇》、《御淮》、《寇间》、《折寇》、《围释》之类。那刀枪并举锣鼓喧天的场景,无疑能让观众精神为之一振。

尤其值得注意的是:第三,适当呈现民俗场面,把沉醉在歌台舞榭中的观众,拉回到鲜活的现实生活中;把幽情雅韵,拉近与世俗的距离。像《劝农》、《冥判》,便是民俗仪典的展示。

早在汉代,立春日"劝农",已是朝廷的重要仪典。"京师百官皆衣青衣,郡国县道官下至斗食令史,皆服青帻,立青幡,施土牛,耕人于门外以示兆民",并且要演"八佾、云翘之舞"①。在宋代,立春"前一日,临安府造进大春牛,设之福宁殿前,及驾临幸,内官皆用五色丝彩杖鞭牛";"是日赐百官春幡胜","翠缕红丝,金鸡玉燕,备极精巧"。② 同时,在祭祀活动中增添"与民同乐"的内容。例如除鞭牛插花外,"开封府奏衙前乐,选诸绝艺者在棘盆中飞丸、走索、缘竿、掷剑之类"③。在杭州,立春劝农由官府召集士绅百姓参与,"选集优人戏子小伎装扮社火",谓之演春,"至日,郡守率僚属往迎,前列社火,殿以春牛,士女纵观,填塞街市,竞以麻麦米豆抛打春牛"。④ 可见,这民俗活动已成为

① 《后汉书》"礼仪志"第3102页、"祭祀志"第3182页,中华书局1965年版。
② 《武林旧事》卷二"立春"条,第29页,西湖书社1981年版。
③ 《醉翁谈录》卷三,拜经楼抄足本。
④ 田汝成:《西湖游览志余》卷二十《熙朝乐事》,第354页,上海古籍出版社1980年版。

老百姓的盛大节日。

汤显祖是观看过并参与过立春劝农的活动的。在遂昌任内，他写下迎春的诗篇：

家家官里洽春鞭，要尔鞭牛学种田；盛与花枝各留赏，迎头喜胜在新年。

(《班春二首》)

遂昌属浙江丽水地区，那一带，立春的庆祝活动十分热闹。直到清初，丽水《青田县志》还记载："迎春日，士女皆出观，各坊以童子装像古人故事，皆乘牛，以应土牛之令。"① 在《牡丹亭》的《劝农》里，那一队队依次出现的歌舞，那"官里醉流霞，风前笑插花"的欢庆，显然是汤显祖经历过的闹热场景。

至于《冥判》，也和节日里"舞判"、"舞钟馗"和驱傩的民俗有关。《冥判》里的判官，其实就是钟馗。宋元以后，被人们赋予祈福驱邪职能的冥府判官钟馗，成了民间社火的重要人物。逢年过节，酬神赛会，人们总少不了捧出这可怕而又可爱的角色。《梦梁录》载：腊月时分，"街市有贫丐者三五人为一伙，装判官钟馗小妹等形神鬼，敲锣击鼓，沿门乞钱"②。《西湖游览志余》也载："丐者涂抹变形，装成鬼判，叫跳驱傩。"③ 艺人们装成鬼判模样，巡游于大街小巷，活跃情状可以想见。

舞判，实际上是"傩"的遗存。④ 所谓钟馗打鬼，乃是古代驱傩逐疫所用工具"终葵"的转化。顾炎武说："《考工记》：大圭长三尺，杼上终葵首。（原注：终葵椎也。为椎于杼上，明无所属也。）《礼记·玉藻》：终葵，椎也。《方言》：齐人谓椎为终葵。马融《广成颂》：挥终葵，扬关斧，盖古人以椎逐鬼，若大傩之为耳。"⑤ 在汤显祖的故乡临川，傩风盛行。到现在，临川一带还保留丰富多彩的驱傩活动。在南丰石邮，傩仪的

① 丁世良、赵放主编：《中国地方志民俗资料汇编》华东卷（中），第927页，书目文献出版社1995年版。
② 吴自牧：《梦梁录》"十二月"条，第168页，文化艺术出版社1998年版。
③ 田汝成：《西湖游览志余》卷二十《熙朝乐事》，第354页，上海古籍出版社1980年版。
④ 参见黄天骥：《论参军戏和傩》，载《戏剧艺术》1999年第6期。
⑤ 《日知录集释》，第1154页，岳麓书社1994年版。

程序有起傩、演傩、搜傩、圆傩。在宜春傩班的节目中，也有《小鬼戏判》。① 刘镗的《观傩》一诗提到："判官端坐高堂，鬼使左右列立，鬼犯百般捶楚，判官一一发落。"可见傩的演出，与汤显祖笔下的《冥判》颇为相似。

把民间风尚俗习祭祀仪典和舞台结合起来，对调动观众的情绪，增进观众对演出的亲切感，肯定有积极的作用。因此，明清两代一些重要的舞台演出本，像《缀白裘》、《审音鉴古录》、《遏云阁曲谱》所辑刊的《牡丹亭》，虽删去了许多情节枝蔓，而《劝农》、《冥判》则保留下来，让观众对作品的风格有全面的了解。

三

《牡丹亭》是闹热的，实际上，明代传奇的演出，也多是闹热的。作者们让剧作闹热起来的方法，与上述汤显祖所作所为如出一辙。

利用民间说唱伎艺，穿插于戏剧表演之中，是明代传奇惯常使用的手段。在元代，元杂剧之所以称之为"杂"，正是在戏中充斥着杂七杂八的歌舞说唱诨闹诸般伎艺。② 明传奇的"闹"，继承了宋元以来"杂"的传统。像《牡丹亭》说的那段"千字文"，在说唱伎艺中早就有类似的搬弄，据《辍耕录》所记，有背鼓千字文、变龙千字文、摔金千字文、错打千字文、木驴千字文、埋头千字文之属。③ 王国维说："此当取周兴嗣千字文语，以演一事，以悦俗耳。在后世南曲宾白中，犹时遇之。"④ 有些剧本，还以玩弄文字游戏的办法，耸动观众耳目。像《琵琶记·杏园春宴》搬演一大段有关马匹名目毛色。《幽闺记·抱恙离鸾》利用药名凑成一段对答。有些则把民间伎艺直接搬上舞台。像《红梅阁·调婢》带出一段"凤阳花鼓"，《绣襦记·襦护郎寒》带出一段"莲花落"，等等。这样做，有利有弊。就作者而言，则是出于活跃舞台气氛的考虑。

利用战争场面的描写，让演出激烈火爆，这做法在明代传奇中屡见不

① 参见章军华：《临川傩文化》，江西高校出版社2001年版。
② 参见黄天骥：《元剧的"杂"及其审美特征》，载《文学遗产》1998年第3期。
③ 陶宗仪：《南村辍耕录》，第301页，中华书局1997年版。
④ 王国维：《宋元戏曲史·金院本名目》，第58页，百花文艺出版社2002年版。

鲜。我们且看看传奇从生长到勃兴期间（约为1465—1586年），有哪些剧本涉及战乱。请看下表：

作　者	剧　目	涉及战乱内容
周礼	东窗记	金太子兀术南侵
姚茂良	双忠记	安史之乱
邵灿	香囊记	岳飞抗金
沈鲸	双珠记	安史之乱
沈鲸	鲛绡记	金太子兀术南侵
郑若庸	玉玦记	张安国投金，掳掠山东
陆采	明珠记	朱泚寇京
陆采	怀香记	氐羌叛
李开先	断发记	突厥南侵
谢谠	四喜记	贝州王则叛
张凤翼	红拂记	征伐高丽
张凤翼	祝发记	河南王侯景叛
张四维	双烈记	方腊乱，金兀术入侵
朱期	玉丸记	汪直、徐和尚、毛鳌叛
江辑	芙蓉记	顾阿秀乱
华山居士	投笔记	匈奴、于阗南侵
阙名	金丸记	契丹扰边
阙名	白袍记	征高丽、辽
阙名	和戎记	沙陀单于侵伐
阙名	玉环记	朱泚叛
阙名	金貂记	辽苏保童入侵
阙名	十义记	黄巢乱
史槃	樱桃记	黄巢乱
史槃	鹣钗记	突厥犯河北
史槃	吐绒记	武元济乱
顾大典	青衫记	朱克融、王庭凑兵变
顾大典	葛衣记	刘敬恭乱

(续上表)

作 者	剧 目	涉及战乱内容
孙柚	琴心记	西蜀变
屠隆	彩毫记	安禄山叛,永王璘反
陈与郊	麒麟罽	平方腊、苗刘
梅鼎祚	玉合记	安禄山叛
梅鼎祚	长命缕	金兵入侵
周履靖	锦笺记	刘福通兵起
汤显祖	紫箫记	吐蕃入寇
汤显祖	紫钗记	吐蕃犯境
汤显祖	牡丹亭	金遣李全扰江淮
汤显祖	邯郸记	吐蕃侵入
汤显祖	南柯记	檀萝国侵槐安国
沈璟	埋剑记	南昭蛮叛
沈璟	双鱼记	贝州王则倡乱
徐复祚	宵光记	匈奴入侵
徐复祚	红梨记	金相斡离不帅兵入侵
徐复祚	投梭记	王敦谋叛
单本	蕉帕记	金兀术入侵
钮格	磨尘鉴	安禄山叛
韩上桂	凌云记	康家围困临邛
王骥德	题红记	黄巢乱
汪廷讷	投桃记	西川王夔之乱
汪廷讷	三祝记	西夏赵元昊纠合诸羌倡乱
郑之文	旗亭记	金将斡离不南侵
吴世美	惊鸿记	安禄山叛
王玉峰	焚香记	西夏将张元率兵围徐州
邓志谟	并头花记	围棘、墙茨附藤花王作乱
邓志谟	玛瑙簪记	乌贼、木贼、北全胡合兵扰乱中原

（续上表）

作　者	剧　目	涉及战乱内容
邓志谟	凤头鞋记	鹞、鹰二鸷作乱
陆华甫	双凤记	金兵、李全乱
金怀玉	望云记	南越王起兵称乱
金怀玉	桃花记	吐蕃南侵
吴德修	偷桃记	单于犯边
董应翰	易鞋记	胡人骚扰
朱鼎	玉镜台记	石勒、刘耀南下
狄玄集	四贤记	里豪棒胡作乱
周朝俊	红梅记	元兵破襄阳
谢天祐	白兔记	苏林老将反叛
杨柔胜	玉环记	朱泚乱兵入蜀
汪拱恕	全德记	北汉扰边
云水道人	玉杵记	王庭凑叛
玩花主人	妆楼记	金王承麟犯江淮
心一山人	玉钗记	北朝脱脱扰边
证圣陈生	筌筷记	吐蕃犯边，安禄山叛
阙名	五福记	西夏赵元昊侵

　　据郭英德先生《明清传奇综录》统计，这段期间有传奇一百六十四种。上表所列涉及战乱内容者，计有七十多种（我们还没有把楚汉相争、三国战乱等有关剧作计算在内）。可以说，明代传奇虽然和后世那些拳头加枕头的剧作有所区别，但刀枪血火已成为众多言情剧目的调剂品。有些戏，像《东窗记》、《双忠记》、《双烈记》、《投笔记》、《白袍记》、《双凤记》等，以描写战乱为主；《明珠记》、《玉合记》、《吐绒记》、《葛衣记》以及汤显祖的玉茗堂四梦，则把战乱作为男女主人公命运发展的背景或情节变化的契机。在这一历史阶段，作品羼入较多战乱内容，当然与当时战乱频仍的现实生活有关；而从创作的角度看，战争与言情情节交错，一忽儿刀光剑影，一忽儿卿卿我我，必然能使舞台出现冷热场面相互

映衬的戏剧效果。

至于像《劝农》、《冥判》那样,把民间风俗仪典搬上舞台,也是明传奇惯常的创作取向。像汲古阁本《白兔记》写李三娘之父李员外在家中赏雪,当知道应由他主持"赛社"祭祀时,便让人预演祭赛仪式。于是,"跳鬼判的、踹跷的、做戏的"轮流出场:

[插花三台令](众舞)打和鼓乔妆三教,舞狮豹间着大旗。小二哥敲锣击鼓,使牛儿箫鼓乱吹。浪猪娘先呈百戏、驹马勒妆神跳鬼。牛筋引鼠哥一队,忙行走竹马似飞。(舞下)

跟着有庙祝请神、鬼判上场。这一系列表演①,其实和刘知远、李三娘之间的纠葛并没有直接联系,作者牵合"赛社"场面,分别是给观众增添乐趣。而近年发现的成化本《新编刘知远还乡白兔记》,没有祭赛村社的仪式,倒多了刘知远、李三娘吃交杯酒和"撒帐"。撒帐是长期流行于民间的婚姻习俗,在婚礼中,新郎新娘对拜后,夫妇坐床,妇女们便向他俩纷掷金钱彩果。成化本《白兔记》写新娘坐轿,"一步一花开,二步二花开,三步三花开,三步三花落,奉请新人下轿来。金斗金梁柱,金毛狮子两边排"。下了轿,"怀里抱着银金瓶,一上香,二上香,三上香"。上香已毕,便参拜天地,参拜双亲。亲友们便"撒帐",把彩钱等物逐一撒向帐子前后左右东南西北。一边撒,一边唱着祝祷诨闹之辞。② 这完整的结婚民俗被搬上舞台,显然会勾起观众很大的兴趣。

此外,像《红梅记》第十一出《私推》详细地描画瞎子算命;《玉簪记》第八出《谈经拜月》写尼姑在佛堂说法,第十一出《村郎闹会》写还香许愿,逐个介绍如来、观音、罗汉等佛像;《彩楼记》第四出写《抛球择婿》的习俗。至于和尚开光、元宵观灯、道士登坛、媒人说亲、盂兰盛会、招魂、请神、扶觇之类,许多剧作家都会牵合剧情搬上舞台,展现出多姿多彩的风俗画。

以上几种导致闹热的场面,明传奇多会交错运用。在这个意义上,明代戏曲演出,总是相对地闹热的。至于《牡丹亭》把它们全数用上,而

① 汲古阁本《白兔记》第三出《报社》及第四出《祭赛》。
② 《新编刘知远还乡白兔记》,江苏广陵古籍刻印社1980年影印本。

且《劝农》、《冥判》两出把民俗场景描绘得异彩纷呈，从舞台演出的角度看，它又比许多剧目写得更为闹热。

早在《牡丹亭》之前，被视为南戏之祖的《琵琶记》以及荆、刘、拜、杀诸剧，全都注意到场面闹热的安排，都会运用上述几种方式，让表演气氛得到调剂。综观明代剧坛，越到后来，人们越是热中于追求场景闹热的旨趣。这一点，我们可以从版本的比勘中得到证明。

例之一：《琵琶记》陆贻典抄本，第三段有末、净、丑在牛府花园中打秋千的大段对白，他们跌扑摔打，场面已够活跃了。而汲古阁本的《琵琶记》还让末、净、丑在打秋千时，各多唱一曲〔窣地锦裆〕，这一来，乐声一起，闹热中倍添闹热。

例之二："宋元旧篇"蒋世隆故事，传奇较早有世德堂刊本《重订拜月亭记》。其中第九折写陀满兴福遇见强盗。略一交手，强盗佩服，就请他上山为王；而汲古阁本《幽闺记》第九出《绿林寄迹》，则加上喽啰们发现了金冠的一段诨闹。强盗们试戴金冠，头疼欲裂；让兴福戴上，却安安稳稳。于是，强盗们罗拜于兴福足下，称他为"真命强盗"。满场嚷叫，气氛显得如火如荼。

例之三：较早出现的《原本王状元荆钗记》，第二十三出写钱玉莲之父，向孙汝权打听王十朋的消息，恰好孙撞了上来。按姑苏叶氏刊本，他们所唱〔蛮牌令〕曲中的对答是：

（末唱）未相邀，谁来请你？（净唱）咱在门首听得。（末唱）这言语休要提，……

而汲古阁本《荆钗记》则作：

（末）未相邀，谁来请你？（净）我在戏房中听得。（末）这科诨休要提，……

同一细节，两相比较，可见前者只作一般对答；而后者则变成诨闹。孙汝权直说"在戏房中听得"，这脱离剧中人口吻，还原角色在生活中状态的做法，势必使观众哄堂。

我们特意用汲古阁本与其他版本参校，是因为汲古阁本是晚明剧坛上

的通行本。刊刻者毛晋,藏书丰富,治学严谨。他的选本,反映了明代后期社会的审美观念。通过上引诸例的比勘,起码可以说明一个问题,这就是:明代剧坛,越来越趋向于添增闹热的气氛。当然,也有些剧作"闹"不起来,成了只能读不能演的案头供品,但这不是传奇创作的主流。

我们认为,在明代舞台上,着意安排闹热场景,是包括《牡丹亭》在内的剧本普遍的追求。就连道学先生邱浚所写的《五伦全备》,也想方设法加插诨闹,以致被人说他"虽法高明(则诚),而谑浪戏笑尤胜高明。乃以此论圣神功化之极,不几于娼家读《礼》乎"①。诚然,在追求闹热的浪潮中,也有搞过了头,变得俗不可耐的。因此,李卓吾等评论家便猛敲警钟。像在容与堂刊本《幽闺记》中,李卓吾建议删除"抱恙离鸾"一段说药的"千字文",还特地加上眉批:"可厌,删。作者极苦,看者又不乐。今日之人,多犯此病。"② 从他的批语里,我们也可以看到当时诨闹加插的泛滥情况。

四

曲,和词一样,来自民间,后来都不免走上雅化的道路。宋元以来,叙事性文学与曲、舞结合,形成戏曲。戏曲本是城市商业经济发展、市民文化活跃、文学创作追求世俗化的产物。而随着文人学士越来越多参与戏曲创作,它也被卷入雅化的漩涡,社会上层人士的审美趣味,逐步在戏曲领域发散影响。原来为世俗服务、为舞台演出服务的剧本,竟出现与舞台疏离的状态。

剧本创作"雅化",只能供少数人案头清玩,这必然和戏曲这一审美载体要求面对世俗、为多数观众服务的属性相矛盾。这一点,包括汤显祖在内的具有"躬践词场"经验的剧作家,都是了解的。因此,如何解决俗与雅的矛盾,一直是文坛上争论的焦点。从元代一直延续到明清,所谓文采与本色当行之争,实际上反映了人们在戏曲本质的问题上审美观念的分歧。

应该说,文人学士参与戏曲创作,对作品意境的深化,语言的净化,

① 张志淳:《南园漫录》卷三"著书"条,《传记丛刊》本。
② 见容与堂刊本《李卓吾批评〈幽闺记〉》(下)第二十五出。

加强剧本的文学性，都有积极的意义，但是，戏是演给多数人看的，懂得舞台的作者，必须考虑这一文艺样式世俗性的特质。说白了，他们要研究如何吸引观众的问题。明代许多传奇作者，便以穿插世俗图景、战争场面和谐趣科诨的办法，让闹哄哄的气氛化作舞台上吸引观众的磁力。

在元代，杂剧演出在折与折之间，杂呈歌舞诨闹。这"杂"，体现了观众的审美趣味。① 其实，早期南戏，何尝不"杂"。试看《张协状元》夹杂了多少诨闹的场面！且不说张协上五鸡山、判官小鬼各缚一只手化作一片门的有趣科诨，就连贫女被张协砍伤的悲剧性情节，作品也让净角接唱采茶歌，说一番"老身未着裩袴"的诨话。由此可以知道早期南戏对闹热场面的追求到了什么样的程度。②

王国维指出："古剧者，非尽纯正之剧，而兼有竞技游戏在其中。"③他所说的古剧是宋金院本。在院本基础上发展起来的南戏，"竞技游戏"的穿插，成为剧本不可缺少的一个方面。因此，成化本《白兔记》开宗明义地提出："不插科，不打诨，不为之传奇。"④ 邱濬也说："白多唱少，非关不会把腔填，要得看的，个个易知易见。不免插科打诨，妆成乔想狂言。""戏场无笑不成欢，用此悚人观看。"⑤ 可见，通过科诨哄笑以及采用其他方式使场面闹热起来，乃是使戏曲让人"易知易见"并为世俗所接受的重要途径。直到明末，张岱也认为，"灯不演剧，则灯意不酣，然无队舞鼓吹，则灯焰不发"⑥。他充分肯定闹热气氛对舞台演出的作用。

叶宪祖的《鸾鎞记》，有一段对话：

（净）奴奴蒙公主娘娘召请赏花，怎么不多设些鼓乐，吹的吹，打的打，做他几个杂剧院本，闹热一闹热，倒是这般静悄悄的？
（旦笑介）花前张乐陈戏，谓之俗因。
（净）管什么俗与不俗，只是闹热些的好。

① 参见黄天骥：《元杂剧的"杂"及其审美特征》，载《文学遗产》1998 年第 3 期。
② 《全元戏曲》第七卷，第 30、106 页，人民文学出版社 1999 年版。
③ 王国维：《宋元戏曲史·古剧之结构》，第 60 页，百花文艺出版社 2002 年版。
④ 《新编刘知远还乡白兔记》"扮末上开"，江苏广陵古籍刻印社 1980 年影印本。
⑤ 《五伦全备》"副末登场"，世德堂刻本。
⑥ 《陶庵梦忆》卷四"世美堂灯"条，第 50 页，西湖书社 1982 年版。

这段话似很平常，却是叶宪祖通过剧中人的口，表达他以及当时许多作者对闹热与俗的看法。它表明，剧本若要闹热，必然涉于"俗"，必然涉及世俗的事情和世俗人士的喜好。同时，让剧本闹热起来的办法，便是多设些鼓乐，多安排些杂耍诨闹场面。而戏曲的职能，规定了它要吸引更多的观众。因此，从"俗"是首要的。既然观众们喜欢闹热，那就不必理会雅士们说它俗不俗的问题。

当然，明代传奇加插诨闹鼓吹、民俗仪典、战争场面的做法，并不是每一剧每一处的处理都是恰当的。我们只想说明的是，杂、俗、闹是明代传奇普遍存在的状态。它是宋金以来戏曲审美观念的延续，它反映了观众对戏曲娱乐功能的重视。而戏曲领域这一现象的呈现，也说明了封建时代后期色彩缤纷的城市生活，汹涌而来的世俗化潮流，已经使文人雅士们在剧本创作中无法不食人间烟火，不可能超脱尘俗。

文人尚雅，戏曲尚俗。这一来，戏剧家们便纷纷总结创作经验，考虑雅与俗、冷与热、深与浅、浓与淡如何结合的问题。吕天成从剧本结构的角度着眼，借用孙钅广的话提出"淡处做得浓，闲处做得热闹"①。所谓闲处，是指剧本中与情节揭示的主要矛盾没有直接关联的部分。他认为在这些地方，就要设法让它闹热起来。王骥德说："大略曲冷不闹场处，得净、丑间插一科，可博人哄堂，亦是剧戏眼目。"又说："大雅与当行参间，可演可传，上之上也。"② 所谓当行，实即懂行，亦即懂得舞台的特质和规律。王骥德认为让剧本文学性与戏剧性结合，便能达到可演可传的境界。

汤显祖在评价《焚香记》时指出，该剧常串插仪典科诨等俗套，"星相占祷之事亦多"，"然此等波澜，又氍毹上不可少者。此独妙于串插结构，便不觉文法沓拖"③。可见，他很了解闹热场景的穿插在舞台演出中的作用，当他自己在创作《牡丹亭》的时候，也一定经过仔细的掂量。说实在的，《牡丹亭》不乏拖沓之处，但《劝农》、《冥判》两出，牵合民俗场面入戏，则是颇为成功的举措。因为，戏中呈现的多彩多姿的

① 见《曲品》，载《中国古典戏曲论著集成》第六卷，第223页，中国戏剧出版社1959年版。

② 见王骥德《曲律》"论插科第三十五"和"论剧戏第三十"条，载《中国古典戏曲论著集成》第四卷，第141、137页，中国戏剧出版社1959年版。

③ 《〈焚香记〉总评》，见《汤显祖全集》，第1657页。

"队舞、鼓吹",不仅让闺阁言情的故事闹热起来,更重要的是它融合并深化了剧本的旨趣。上面说过,"劝农"是封建时代重要仪典,历来戏曲故事,都以官员下乡劝农的举动,来表明他是个好官。像元剧《赵氏孤儿》写赵盾劝农,《伍员吹箫》说伍员力劝农桑,《竹坞听琴》、《魔合罗》分别提到梁尹和张鼎劝农,等等。汤显祖按群众历来对那些关心农桑官员的态度,让杜宝下乡主持劝农活动,这本身包含着对杜宝的评价。然而,在《牡丹亭》里,清官能吏竟成了追求人性自由的青年的对立面,这便说明压抑青年个性者,并非是应由哪些人负责的问题。越写杜宝的廉明,越能引导观众对封建弊端的思考。在《冥判》,汤显祖让外表狰狞内心仁慈的鬼判跳踢舞蹈,映衬出一个可悲的事实,即杜丽娘在可怖的阴间里,却获得了自由的天地。戏中鬼判发落了"花间四友",他们轻薄的行为,正好是杜丽娘爱情纯洁的反衬。至于花神一朵接一朵地说花,细数花样花色,是要引出判官对杜丽娘死因的判决。花色鲜明,花开花落,使"一生儿爱好是天然"的人倍生感伤,乃至于伤春而亡。判官说"花把青春卖,花生锦绣灾"这句话,是杜丽娘怨恨"原来姹紫嫣红开遍,似这般都付与断井颓垣"的回应。在这出戏里,闹热的场景与作品的题旨,明里暗里,勾连贯通,真是"笔笔风来,层层空到"①。很清楚,《劝农》与《冥判》,让大雅与当行间参,能够雅俗相融,化俗为雅,达到使传奇的文学性与戏剧性相结合的效果。

传奇创作,从注重闹热和俗,发展到张凤翼、梅鼎祚等人认识到要"雅俗兼收"②、"兼参雅俗"③,乃至清代黄图珌提出"化俗为雅"④的命题,需要经历过相当漫长的创作经验积累的过程。能做到化俗为雅,实在并非易事。综观明代剧坛,即使贤如汤显祖,在《牡丹亭》里也只是渐入佳境。本文论述《牡丹亭》舞台演出的闹热和俗、杂,意在通过对它的分析,揭示明代传奇戏剧形态的一个重要方面。希望从为人们所忽视的

① 王思任批点:《玉茗堂牡丹亭·叙》,载《汤显祖全集》,第1527页。
② 见张凤翼:《新刊合并〈西厢记〉序》,载吴毓华《中国古典戏曲序跋集》,第109页,中国戏剧出版社1990年版。
③ 梅鼎祚:《鹿裘石室集》卷四《长命缕记序》,《四库禁毁丛刊》第五十八集,第223页,北京出版社2000年版。
④ 黄图珌《看山阁集闲笔·文学部》第361页,《四库未收辑刊》第十辑第十七册,第668页,北京出版社2000年版。

罅隙中，窥见明代传奇演出的本来面貌。

至于传奇作品在创作上彻底融合雅俗问题，要等到《长生殿》、《桃花扇》的出现。这超过了本文论述范围，兹不赘。

(本文与徐燕琳合作，原载《文学遗产》2004年第2期)

意、趣、神、色
——论汤显祖的文学思想

一

汤显祖能够写出一系列优秀的剧作,绝不是偶然的事。这除了他能同情人民疾苦、不满封建礼教,以及具有高明的艺术技巧之外,还和他的文学思想有关。本文准备专就他的文学见解,作初步的探索。

在汤显祖生活的年代,文坛上出现了复古主义和形式主义的创作逆流。在诗文创作上,李攀龙、王世贞从反对僵固淫靡的文风,把人拖到另一极端。他们认为"六经固理区薮,已尽,不复措语"。[①] 在戏剧创作上,以沈璟为首的吴江派,把音律好坏作为评价戏曲的标准。他们说:"宁协律而词不工","纵使词出绣肠,歌称绕梁,不谐音律也难褒奖"。[②] 以上两种倾向,或是强调复古来束缚人们的思想,或是强调形式来使人们忽视现实的斗争,都是从不同的角度,直接或间接地反映统治阶级的文艺观点的。

但是,明代嘉靖以后,是农民大起义酝酿的时期。由于生产力不断发展和阶级斗争日益尖锐化,一部分知识分子对专制主义和封建思想产生了怀疑,出现了王学左派等一连串异端思想。在文学战线上,进步的作家也相应地要求冲破复古主义、形式主义的统治,写出情感真实、清新活泼的作品;一些进步的理论家、艺术家如李卓吾、徐文长等,更公开和卫道先生们论战,给他们以严重的打击。

汤显祖的立场基本上和李、徐是一致的。虽然他没有写过系统的文学理论,但在写给亲朋的文札中,却表明他对文学具有真知灼见。他毫不留情地驳斥复古派,嘲笑前后七子的创作不过是"赝文尔"!对于沈璟诸

[①] 王世贞:《弇州山人四部稿·赠李于鳞序》。
[②] 沈璟:《二郎神散套》,载《博笑记》卷首《词隐先生论曲》。

人，他鄙夷地认为"彼恶知曲意哉！余意所至，不妨拗折天下人嗓子"。①由于汤显祖在当时文艺界中有着崇高的地位，这种鲜明的战斗精神，在明代文坛的斗争中产生了深远的影响。陈田在《明诗纪事》已签序文中指出："黄金紫气之间，叫嚣亢壮之章，千篇一律，令人生厌，临川攻之于前，公安竟陵掊之于后。"（注：点为引者所加。下同）可见，他的文学思想的战斗性，甚至还是公安、竟陵诸子的启迪。

汤显祖的文学理论，是在斗争中形成的。他以"情"字作理论的核心和战斗的武器。他说："诸公所讲者性，仆所讲者情也。"他希望作家能够"得畅其才情"。②在这样的基础上，他又提出一系列比较完整的理论。让我们先看看他的《答吕姜山书》：

凡文以意、趣、神、色为主。四者到时，或有丽词俊音可用，尔时能一一顾九宫四声否？

这段话，清楚地表明了他反对用清规戒律来束缚作者的思想，认为意、趣、神、色是文学创作的方向。在创作实践中，他也一直努力贯彻自己的理论，所以沈际飞说他："言一事，极一事之意、趣、神、色而止；言一人，极一人之意、趣、神、色而止。"③

意、趣、神、色，这是汤显祖文学思想的几个重要方面。究竟，意、趣、神、色是指什么呢？

二

"意"，居于四字之首，这不是没有原因的。汤显祖曾不止一次地提到"意"，如"凡文以为意为宗""彼恶知曲意哉"等等，这表明了他对"意"的强调。"意"是什么？根据他《与宜伶章罗二》一信："《牡丹亭记》，要依我原本，其吕家改的，切不可从，虽是增减一字，以便俗唱，却与我原做的意趣，大不同了。"看来，意，大抵相当于我们所说的作品

① 《玉茗堂文集·答张梦泽》、王骥德《曲律·杂论》。
② 《玉茗堂文集·徐司空诗草序》。
③ 《玉茗堂文集·题词》。

的思想性。

我国古代的文学批评家,大都认识到文学作品的教育意义。对于戏剧,汤显祖认为它可使"天下人无故而喜,无故而悲;或语或嘿,或鼓或疲……鄙者欲艳,顽者欲灵;可以合君臣之节;可以浃父子之恩;可以增长幼之睦;可以动夫妇之欢"①。就是说,戏剧可以通过使观众或悲或喜的感性认识,来进行一定的思想教育。

一部作品能收到什么样的教育效果,这和作品本身的思想性有绝大的关系。因此,注意"意"(作品思想倾向)在创作中的作用,这是我国文学批评的优良传统。范晔早就在《狱中与诸甥侄书》中指出:"常谓情志所托,故当以意为主,以文传意。"汤显祖说"文以意为宗",正是吸取了前人的意见,在自己深切认识的基础上提出来的。所以,他极力要求演员章罗二在演出《牡丹亭》时,必须保持原意,反对沈璟诸人把它改窜,他认识到改窜的结果,必然是歪曲原作的思想,从而减弱了或者取消了作品的反抗精神。

立什么样的"意",明代立场不同的评论家各有不同的看法。有人主张立古人之"意",有人主张立理学家之"意"。而这两者,汤显祖都是反对的,他说:"词以立意为宗,其所立者常若非经生之常。"② 经生是封建祭坛上的牺牲品,他们除了熟读八股文以外,什么也不懂,他们的"常意"只能是复制封建的教条或者拾掇古人的牙慧。汤显祖对这些人曾有过精彩的评述:"儿时多慧,裁识书名,父师迷以传注括帖,不得见古人纵横浩渺之书,一食其尘,不可复鲜,一也。乃幸为诸生,困未敏达,蹭蹬出没于校试之场,久而气色渐落,何暇尺幅之外哉,二也……"③ 经生们生活贫乏,思想僵化,以他们的"意"从事创作,写成的只能是鹦鹉学舌般的"赝文"。

理学家之"意"和古人之"意"既然均不可立,汤显祖便主张作家排除一切的约束,根据自己的思想情感来立作品的"意"。这也就是他常常指出的要求作品要有作者真实的"情"。

"情",汤显祖认为是天地、人生自然而然的产物,"人生而有情,或

① 《宜黄县戏神清源师庙记》。
② 《玉茗堂文集·序丘毛伯稿》。
③ 《玉茗堂文集·王季重小题文字序》。

一往而尽，或积日而不能自休"①。他认为凡是有才能的作家，对所描绘的事物必定有真挚深厚的情感，"具智骨者，必有深情"②。他自己正是一个有"深情"的人，据说他写《牡丹亭》至"赏春香还是你旧罗裙"之句，躲在柴房里掩袂痛哭。他就是这样把全部感情注入形象之中的。

要求创作有"情"，所谓"情动于中而形于言"，这是《诗大序》里早就说过的话。但是，在明代把"情"字重新强调，却是有新的战斗意义的。那时候，面临崩溃的封建统治阶级，害怕人们离开封建道德所规定的轨道，害怕各人根据自己真实的体会去独立思考，会产生不利于地主阶级的"异端"思想，因此，把"情"看作洪水猛兽，拼命提倡程朱理学来束缚人们的情感活动。例如当时王阳明等便大谈"性"、"理"，要求每个人的"禀性"都和封建的"理"相吻合，为了做到这一点，他认为必须防止有任何感情的波动，以免和封建的道德相触。他说："无善无恶者，性之静；有善有恶者，气之动。不动于气，即无善无恶，是谓至善。"他还要求排除一切欲念，"此心无私欲念，便是至理"。如果人们能达到这种"至善"、"至理"，那就"发之事父便是孝，发之事君便是忠，发之交友治民则是信与仁"。因此，他鼓吹人们"只在此心去人欲、存天理上用功夫便是"。③

在这"世间只有情难诉"的社会里，汤显祖高高举起"情"的旗帜，这意味着向封建道德公开挑战。更何况，他所提倡的"情"不是一般的感情，而是反封建反压迫的感情，是杜丽娘式的"生可以死，死可以生"追求自由的感情，这正是卫道先生们十分顾忌的东西。

汤显祖并不掩饰自己和卫道先生所标榜的"性"的对立，据说张洪阳问他："'君有此妙才，何不讲学'？若士答曰：'此正是讲学，公所讲者是性，吾所讲者是情，盖离情而言性者，一家之私言也；合情而言性者，天下之公言也。'"④ 这就是公开指斥卫道先生的错谬，相信自己"合情而言性"是惟一正确的看法。

在否定"性"的基础上，他也反对以"理"来指导创作，在《牡丹

① 《宜黄县戏神清源师庙记》。
② 《玉茗堂文集·睡庵文集序》。
③ 《传习录》下。
④ 程允昌：《南九宫十三调曲谱·序》。

亭题词》中他指出："第云理之所必无,安知情之所必有。"现实生活中,有些事情,在"无善无恶"的卫道先生眼中看来,是不可理解的,是必无的。例如杜丽娘因情而梦,因梦而死,因情而生,这在他们是根本不可想象的事,是"无是理"的事。但是,如果从"情"的角度看,杜丽娘的所作所为却是真实的,它反映了青年男女追求爱情、自由的热望,因而也是"必有"的。汤显祖认为作家不必囿于"理"的有无,而应该从"情"的方面来考虑自己的创作。

以上,是汤显祖对"意"的看法。这种强调情感,以情立"意"的观点,和明代主张因循模仿的复古主义、形式主义,完全是针锋相对的。

三

文学作品必须通过艺术形象来教育读者,缺乏生动的艺术形象,它就无法表达出作者的"意"。汤显祖很了解这一点,因此他在提出"意"以后,紧接着便提出"趣",有时还把意趣连在一起来谈。"趣",相当于我们所说的"生动",李渔在《闲情偶寄》中对它有很明确的解释:"趣者,传奇之风致。"缺少了它,文章"则如泥人土马,有生形而无生气"。汤显祖要求有"趣",也就是要求作品要有生动性,要求它的格调应该像行云流水,流畅自然。

在明代,凡是有进步倾向的作家,一般都是以"趣"来和正统派典重僵固的格调相颉颃的,像深受汤显祖影响的公安诸子,就把"趣"提到很高的地位,他们说"世人所难者唯趣"。

按照公安派的理解,生动性与真实性是互相联系的。他们认为"趣得之自然者深";认为"趣如山中之色,水中之味,花中之光,女中之态";认为"孟子所谓不失赤子,老子所谓能婴儿,盖指此也"。[①] 所谓色味光态,就是客观世界自然的形象,所谓不失赤子、能婴儿,是指能用自然真朴的情感对待生活。可见,他们是把"真"作为"趣"的最重要的前提的。大家知道,生活本来就是最美的图景,它是创作的源泉,作家愈能真实地反映生活,就愈能使作品的形象有血有肉。反之,违反了真实,只会成为虚饰做作。汤显祖说的"不真,不足行",也正是这个意思。他

① 《袁宏道集笺校·叙陈正甫会心集》,第463页,上海古籍出版社1981年版。

也常以此评价别人的作品，例如说马仲良的诗文"含星吐激，自然而调"①，说张元长的创作"咸成乎自然"②等等。

但是，汤显祖和公安派相同之处，也仅仅在于"趣"与"真"必须联系这一命题上。至于作家如何才能达到"趣"，如何才能掌握形象的生动性，汤显祖的见解却比他的后辈们高明得多，这表现在下列几个方面。

首先，对于生活经验和创作的关系。公安派反对前后七子的矫揉造作，要求作家有真挚自然的感情，这当然是进步的。但是他们对于创作与生活的关系却抱着一种非常消极的看法。他们认为真挚自然是婴孩时期的产物，作家要做到有"趣"，就必须尽量减少和外界接触，回复到婴孩时期那种心理状态。连李卓吾也认为："其长也，有道理从闻见而入，而以为主于其内，而童心失；其久也，道理闻见日以益多，则所知所觉日以益广，于是焉又知美名之所好也，而务欲以扬之，而童心失……"③童心一失，"趣"便没有了。

汤显祖却非如是观，他根据自己切身的创作体会，认为作家愈是生活丰富，见闻广博，就愈能写出生动真实的作品。关于这点，他在替钟宗望写的《如兰一集序》中有精辟的论述："诗乎，机与禅言通，趣与游道合，禅在尘根之外，游在伶党之中。"这里，我们先注意"趣与游道合"的提法。"游"是生活的经历，通过生活经历而总结出来的生活经验，就是"游道"。"趣"与"游道"是有密切关系的，缺乏生活的经验，也就写不出生动感人、趣味盎然的作品。所以，他又指出："人虽有才，亦视其所生。生于隐，屏山川人物，居室游御，鸿显高壮幽奇怪侠之事，未有睹焉；神明无所练濯，胸臆无所厌余，耳口既窨，手足必蹇。"④他还特别推崇像诗人钟宗望那样的"游道"，他说宗望不是"游于声实之际而已"，而是"其为人，貌沉而气疏，幽然颓然，好欲与天下山川人物相骀荡，当其所惬，布衣虾菜，可以夷犹岁时；其所不愿，非可饵而止也。盖宗望之见趣，有殊绝世之声实者"。由于钟宗望有兀傲不屈的气质，有不怕贫困的志概，有博览天下的意愿和经历，因此，这种"游道"所表现

① 《玉茗堂文集·答马仲良书》。
② 《玉茗堂文集·张元长嘘云轩文集序》。
③ 李卓吾：《梵书·童心说》，第98页，中华书局1975年版。
④ 《玉茗堂文集·睡庵文集序》。

出来的作品的"趣",与一般"游于声实之中"的人的"趣"是大相径庭的。这些看法,充分表明汤显祖对于生活的重视,也只有像他那样卓越的思想家,才懂得必须提倡作家走出书斋,面对广阔复杂的世界。

要使作品有"趣",汤显祖还提出作家要有丰富的内心修养。他认为:"诗,道也。悟言一室之内,旬日不出;映心千里之外,累月忘归。通之若有若无,都无迟疾欣厌之累,于是眷节怀交,必有不推排而齐,一雕节而秀者。"① 如果用现在的话解释,就是要求作家重视创作的酝酿,应该关起门来,静心思索,消化自己经历过的一切。他还把静心思索和博览生活看成是使文章达到"趣"的同样重要的因素。

强调内心的修养,这本来没有什么不好的地方。但是,汤显祖没有理解作者的构思,是在丰富的生活基础上进行的,反而把创作酝酿看成有如佛家的悟道,提出"机与禅言通"(机也就是趣,很多人还把机趣并提),这就陷入唯心主义的泥潭里。他错误地认为作家的内心如果能像佛徒那样精于禅理,四大皆空,置身于"尘根之外",也可使文章达到"趣"的境地。他甚至对作家提出了"以山川为气质,以烟霞为想似,以玄释为饮食,以谈笑为事业"的要求。② 显然,这表明了思想的局限性。他晚年大写《南柯记》等消极求仙的作品,大概和把创作看成为"与禅言通"的思想很有关系。

其次,在如何使作品写得生动有趣和继承遗产的关系上,汤显祖也有比较正确的看法。他说:"尝与友人论文,以为汉宋文章,各极其趣,非可易而学也。"③ 他承认前代文学各有其成为"趣"和值得学习的地方,这也是一种不同于公安派的见解。公安派在反对复古主义的同时,自己又走上了另一个极端,所谓"趣得之自然者深,得之学问者浅"的主张,就包含了在理论上矫枉过正抛弃传统的一面。刘勰在《文心雕龙·物色篇》中早就说过:"古来辞人,异代相接,莫不参伍相变,因革以为功。"汤显祖是坚决反对复古主义的,但他并没有把反对复古和继承传统混为一谈。他继承了刘勰对于传统的看法,认识到历史是不能中断的长流,传统是前人经验的总结,吸收传统的东西,有助于提高对今天生活的认识。问

① 《如兰一集序》。
② 《玉茗堂文集·睡庵文集序》。
③ 《玉茗堂文集·答王澹生》。

题在于用什么态度对待传统。汤显祖说：

> 事固未有离因革者。（按：因指继承，革指创新。）因而莫可以革，革而莫有以因，则亦犹之乎因革而已。（按：即犹之乎为继承而继承，为创新而创新而已。）惟夫因，而必不可以无革；革，而幸可以无失其因，则一不为过劳，而永可以几逸。
>
> 《江西按察司修正衙宇记》

像这样比较辩证地看待继承和创新的关系，对当时文坛确是一个重要的贡献。他还不止一次要求作家注意古人创作的经验，应该"纵观旁薄今昔"，领会"先民之训"。他认为："学律诗，必从古体始，乃成。"①因为律诗是继承古体诗的传统而成的。掌握古体诗的传统后再去写律诗，无疑将会增拓诗人的眼界。

汤显祖本人的创作，就是继承传统最好的榜样。据说他"酷嗜元人院本，自言箧中收藏，多世不常有，已至千种……比问其各本佳处，一一能口诵之"②。正因如此，他能把前人的优点熔诸一炉，在传统的基础上表现出自己语言的独特风格。又如《邯郸记》取材于唐传奇小说《枕中记》，《枕中记》只写富贵荣华的虚幻，汤显祖则吸收其批判现实的精神，借用其故事轮廓，集中力量描写原作所没有写到的官场里勾心斗角的情景，大大地提高了这个故事的思想性和艺术性，这就是继承传统改造传统的范例。

正由于汤显祖没有把"趣"和继承传统排斥开来，便使他在注意"自然之趣"的同时，又注意吸收前人的成就，因而不会像公安、竟陵那样写出些流俗浅薄的东西。陈田正确地指出："公安之失，曰轻曰佻；竟陵之失，曰纤曰僻……若专与弇州（注：即王世贞）为难者，江右汤若士，变而成方，不离大雅。"③ 我以为，汤显祖能够避免轻佻纤僻等缺点，和他对"趣"有较全面的理解是有重要的关系的。

① 《玉茗堂文集·墨斋近稿序》、《刘氏类山序》及《与喻叔虞书》。
② 姚士粦：《见只编》。
③ 《明诗纪事·庚签序》，第2233页，上海古籍出版社1993年版。

四

有正确的主题思想,能生动地描写现实,这是对作家最起码的要求。但是,仅仅这样仍是不够的。要使作品能够激动人心,传之久远,汤显祖认为还必须有"神"。他说:"世总为情,情生诗歌,而行于神……其诗之传者,神情合一或一至焉。"①

"神",汤显祖把它看作是文学创作最高的标准:"风烟草树,山川愉愠之情,行者居者,各得而习之。至若铺张摘抉时物之精荧、人生之要妙,尽取而凑其情之所得至者,虽学士大夫,或往往喑吞而不能吐一字。"② 他认为描写客观事物的形状,表达自己的感情,这是一般人可以做得到的。但是要获得事物的神髓,能够铺张摘抉它的"精荧"、"要妙",便不是人人都可能为了,这需要丰富的生活经验和高深的艺术造诣。

汤显祖所说的"神",究竟是什么呢?这里且引他一段很精要的话:

声音生于虚,意象生于神,固有迫之而不能亲,远之而不能去者。

《调象庵集序》

所谓"声音生于虚"云云,和这里的论题无关,且不必管它。所谓"意象生于神",是说"神"是作品"意象"的基础,汤显祖认为它是可以认识的,又是不可认识的。因此,就会产生一种奇异的现象:如果你以为它不过是广泛地反映现实,以为你和它熟悉,但当把它看清楚,又觉得它原来并不是你所想象的东西,这就是"迫之而不能亲";反过来,如果你以为它是特殊的,以为你不认识它,它与你无关,但它却像影子那样跟着你,使你"远之而不能去"。换言之,有神的意象,它和你既是陌生的,又是熟识的。我以为,汤显祖对"神"的提法,和我们说"艺术概括"、"艺术真实"的概念是相近的。

汤显祖既然要求文学作品达到艺术真实的高度,自然也要求作家概括

① 《玉茗堂文集·耳伯麻姑游诗序》。
② 《玉茗堂文集·学余园初集序》。

形象本质的东西，传出形象的"神"。他说："予谓文章之妙，不在步趋形似之间，自然灵气恍惚而来，不思而至，怪怪奇奇，莫可名状，非物寻常得以合之。苏子瞻画枯株竹石，绝异古今画格，乃愈奇妙，若以画格程之，几不入格；米家山水人物，不用多意，略施数笔，形象宛然，正使有意为之，亦复不佳。故夫文墨小道，可以入神而证圣。"① 他认为作品之所以成功，不在于"形似"，而在于"神似"，当作家捕捉着形象的"神"，便会产生不可思议的灵感。这样写出来的作品，和生活一般"寻常之物"是不同的，像苏轼、米芾所画的形象，就不能和现实一般的事物相比，他们的东西也许不入"格"，但它有着高度的概括性，故"略施数笔"而"形象宛然"。

怎样才能达到"神"的境界呢？也即是：通过怎么样艺术概括的方法来刻画现实的真实呢？不同的人可以根据自己的创作经验，提出各种不同的方法，而汤显祖则是主张通过写实与虚构的结合来达到形象的"神似"。他说："清者病无，有者病浊，非所有者之必浊，其所有者浊也。"② 这里所说的清和有，即等于人们常说的虚和实（虚构和写实）。汤显祖认为当时的作品有两种毛病，有些人注意"虚构"，但"虚构"得不真实，是脱离现实生活的胡思乱想，这就"病于无"；有些人却过分注重"写实"，不懂得想象，这又会"病浊"。"浊"就是自然主义的不加抉择地描写现实，像《淮南子》里所说："画者谨毛而失貌。"画家为求人像的肖似，把人脸上的汗毛也一根一根摹写出来，这便是"病浊"。当然，汤显祖并不认为凡是写实的必然是"浊"的，而是反对那些"浊"的写实的方法。

清而无，有而浊，都是不可能使形象传神的。只有他们的对立面，即清而不无（有）；有而不浊（清），才能"若有若无"，达到"神"的境界。换句话说，只有清有结合，写实与虚构结合，才能写出艺术的真实。

在写实与虚构二者之间，汤显祖作为一个积极浪漫主义者，则是更着重于想象和虚构。他特别推崇大胆的夸张和奇妙的幻想。本来，浪漫主义的幻想是我国古代文学的优秀传统之一，最早的一部长诗《离骚》，就充满着理想主义精神和瑰丽雄奇的格调。刘勰指出："神道难摹，精言不能

① 《玉茗堂文集·合奇序》。
② 《玉茗堂文集·徐司空诗草序》。

追其极；形器易写，壮辞可以喻其真……故自天地以降，豫入声貌，文辞所被，夸饰恒存。"① 可见他也把夸张幻想作为反映现实的一个重要手段。在这些理论和创作实践的基础上，汤显祖更以自己的经验，概括了想象夸张对于创作的作用，他鼓吹作家展开想象的彩翼，飞出有限的现实世界。他说："天下文章所以有生气者，全在奇士，士奇则心灵，心灵则飞动，能飞动则上下天地，来去古今，可以展伸长短，生灭如意。如意则可以无所不如，彼言天下古今之义，而不能皆如者，不能自如其意者也。不能如意者，意有所滞，常人也……故善画者观猛士舞剑，善书者观担夫争道，善琴者听淋雨崩山。彼其意，欲愤积决裂，拿戾关接，尽其势之所必极，以开发于一时耳目不可及而怪也。"② 这是认为文章要写得好，全在于作者能够来去古今、上下天地奔驰自己的想象，否则，"意"便会"有所滞"，便会写成一般化的"常人"的东西。同时，创作既不拘泥于"形似"而求"神似"，作家可以通过观察各种社会、自然等生活的韵味，启发自己的想象。

正因为汤显祖把奇看作是文章有没有"生气"的标准，因此，他极力推崇那些与一般人不同的、被称作"颠狂"的浪漫主义者。在《萧伯玉制义题词》中，他说："唐人有言：'不颠不狂，其名不彰。'世奉其言。以视士人文字，苟有委弃绳墨，纵心横意，力成一致之言者，举诧曰：'此其沸名已耳！下者非其固有，高者非其诚然。'予少病此语。必若所言，张旭之颠，李白之狂，亦谓不如此名不可以猝成耶？第曰怪怪奇奇，不可时施，是则然矣。"汤显祖引证唐人对于幻想夸张的重视，来与明代的情况互相比较。在当时，有些人企图要求作家遵循某种格式，如果作者"纵心横意"地独立思想，委弃了规定的"绳墨"便受到"沽名钓誉"之讥。汤显祖反对这轻视浪漫主义的做法，他提出作家必须效法草圣张旭和诗仙李白，一往无前地驰骋自己的想象。

不过，值得注意的是，汤显祖虽然强调幻想夸张的重要性，但却没有把它绝对化，上面引文最后的"怪怪奇奇，不可时施"句，正表明了他没有把"奇"看作是创作的惟一药方，相反，他还认为作家不可常常运用"怪怪奇奇"的想象。

① 《文心雕龙·夸饰篇》。
② 《玉茗堂文集·序丘毛伯稿》。

那么，汤显祖认为怎样处理"怪怪奇奇"才是适当的呢？这我们可以通过他对别人的批评看出其观点。例如他很称赞陈仲容的作品，原因是"大作奇特，却是寻常道理"①。他又称赞丘毛伯的作品"意崿然而可喜，徐理之，固应如是也"②。关于陈、丘作品的面貌，我们无从获悉，从汤显祖给予"奇特"、"崿然可喜"等评语看，它们当是具有幻想夸张的成分的。但是，汤显祖之所以赞赏这些作品，却又不仅仅在于它们的"奇特"，而且还在于"徐理之，固应如是也"和"寻常道理"。这两句话，可以解释为：奇特的作品，经过读者仔细的咀嚼，又觉得生活本来就是这个样子；或者说，作者奇特的见解，仍然出之于一般人所熟知的寻常道理，它只是从平凡中显出奇特。由此可见，汤显祖注意到"奇特"和"寻常"的结合，他能认识到大胆丰富的想象，应该具有生活真实的基础，这和他反对"清者病无，有者病浊"，提倡虚构和写实结合的观点是一脉相通的。这一卓越的见解，对晚明起了很大的影响，茅元仪便明确地提出了所谓"怪平"结合的理论，说："极天下之怪者皆平也。"③ 这明显是汤显祖理论的进一步发挥。

上面，我们论述了汤显祖对"神"以及如何达到"神境"的看法。大家知道，汤显祖笔下的杜丽娘写得非常传神，她的性格体现了封建时代上层少女某些本质的特征，而作者正是运用想象和写实的方法，使这形象达到高度的艺术真实的。一方面，汤显祖写她"生于宦族，长在名门"，在"知书识礼，父母光辉"的教条束缚下，只能够"茶余饭饱破工夫，玉镜台前插架书"，甚至连家里有一个大花园也不知道。这种囚徒般的生活，以及由此产生的"酸酸楚楚"的幽恨，正是封建社会妇女命运的真实反映。另一方面，汤显祖又发挥了丰富的想象力，通过杜丽娘生而死、死而生的奇特的遭遇，写出她对自由幸福的渴望和坚强大胆的性格。正因为杜丽娘的形象是真实与想象的熔铸体，所以她是封建社会苦难妇女群的一员，但又比一般妇女对理想的追求更热切，对礼教的反抗更勇敢，她是妇女们斗争的榜样。明代戏曲家屠隆曾说汤显祖"格似凡而实奇，调有

① 《玉茗堂文集·答门人陈仲容书》。
② 《玉茗堂文集·序丘毛伯稿》。
③ 《牡丹亭记序》。

甚新而不诡"①。这是深得其个中三昧之言。多少年来，杜丽娘这"若有若无"的形象，一直激荡着人们的心弦，俞二娘、冯小青还以为她就是自己薄命的写照；林黛玉从她身上获得了爱情的启迪。她们明知自己不是杜丽娘，但却始终"远之而不能去"，甚至演出断肠而死的悲剧。这些，就是汤显祖运用所谓"清""有"结合的方法，使形象达到"神"的境界而产生的力量。

五

汤显祖说过"余意之所至，不妨拗折天下人嗓子"这样一句话，于是，有些人便以为他不重视作品的形式。臧晋叔在《元曲选》序中简直大骂他"识乏通方之见，学罕协律之功，所下句字，往往乖谬，其失也疏"。

汤显祖果真不注意形式吗？确实，他没有把形式抬高到在内容之上。像吴江派那样片面追求按字摸声的形式美，他是坚决反对的，他认为这样将会使创作"有窒滞迸拽之苦，恐不成句矣"。但是，这并不等于不重视形式。他在《遂初堂文集序》中首先论述了"神"的作用："言者，人之神明，言而有以传，传之久，则神明之所际也。"跟着便说："虽然，顾可忽视貌乎哉！人之貌也，明暗刚柔成然，而具文亦宜。"他把人的相貌比喻作品的形式，相貌是人体的重要部分，它的刚柔明暗又最足以表明人的精神状态，这和文学形式的重要性以及它对内容的作用是十分相似的。

作为表现思想内容的形式，它当然从属于内容，但形式本身又有自己的规律，无论戏剧、诗歌、散文、绘画，均有一套构成形象的法则。绘画必须用线条，戏剧必须有对话，否则便不成为艺术；同样，以写散文的方法写诗，或以写诗的方法写剧，也只会把作品弄得非驴非马。这正如人的五官有一定的形状位置，人的眼睛必然呈椭圆形，嘴巴绝不会生在鼻子之上。汤显祖正是这样看待形式的创造的，他认为文章的"位局有所，不可反置；脉理有隧，不可臆属"。② 这是说，作品的结构要有一定的格局，

① 转录自《明诗纪事·庚签》卷二所引屠隆《绛雪楼集》，第2267页，上海古籍出版社1993年版。

② 《玉茗堂文集·遂初堂文集序》。

不能随意颠倒；情节的发展要遵照形象的逻辑，不能胡乱安排。离开了形式本身法则的约制，便会破坏艺术的完整美。有些人不注意形式的作用，自以为注重文章的气，提起笔来就乱写一通，汤显祖给予他们严厉的批评："间者文士好以神明自擅，忽其貌而不修，驰趣险仄，驱使裨杂，以是为可传，视其中所谓反置而臆属者，尚多有之，乱而靡幅，尽而寡蕴。"① 形式的反置臆属导致作品的凌乱寡蕴，这正是它的作者忽视形式的作用和不遵守艺术法则的结果。

　　不过，汤显祖在要求遵守形式的矩度的同时，又认为作家不应该让形式束缚自己的手足，应该灵活地运用形式，不必一成不变。他说："谁谓文无体耶？观物之动者，自龙至极微，莫不有体，文之大小类是，独有灵性者，自为龙耳！"② 龙，和其他动物一样，都有一定的形体，但龙之所以为龙，就在于它既有形体，又有灵性；有灵性则能屈伸自如，腾挪变化。写文章的道理，也是如此。在《揽秀楼文选序》中，他又指出："故真有才者，原理以定常，适法而尽变，常不定不可以定品，变不尽不足以尽才。"所谓理与法，就是文章形式的矩度，作家固然要遵守矩度，但还应在适法的基础上要求变化，只有这样，他才可以尽情发挥自己的才华。

　　由于汤显祖相当注意形式的作用，所以他对于作品的语言是特别重视的。语言是作品的思想内容最重要的表现形式，汤显祖要求它必须有鲜明的色彩，因此在意、趣、神之后又提出了"色"字。他自己所创造的戏剧语言就充满了鲜明的色泽，像《牡丹亭》的"原来姹紫嫣红开遍，似这般都付与断井颓垣"、"袅晴丝吹来闲庭院，摇漾春如线"等曲词，都是使人读后感到满口余香的诗句。

　　至于怎样的语言才算色彩鲜明呢？这汤显祖没有详细评述，不过他有一次批评黄君辅说："汝不足教也，笔无锋刃，墨无烟云，砚无波涛，纸无香泽，四友不灵，虽勤无益也。"后来黄君辅改正了缺点，他又说："汝文成矣，锋刃具矣，烟云生矣，波涛动矣，香泽渥矣，畴昔恶臭，化芳鲜矣。"③ 看来，他所要求的色彩，应该包括四个方面：既要深刻有力，

① 《玉茗堂文集·逯初堂文集序》。
② 《玉茗堂文集·张元长嘘云轩文集序》。
③ 贺贻孙《激书》卷二。转录自郭绍虞先生《文学批评史》，第356页，新文艺出版社1955年版。

像锋刃那样清晰果断；又要流畅自然，像风云那样无窒无滞；既要婉转曲折，像波涛那样腾挪变化；又要芬芳艳丽，让字里行间喷发着花的香气。

另外，对于作为戏曲表现形式之一的音律，汤显祖也并不如臧晋叔等人所说那样无知，他曾经"自掐檀痕教小伶"。在《答刘子威侍御论乐书》中，我们也可看出他对音律有颇深刻的见解。当《紫箫记》写成以后，王骥德给他指出其中不协律之处，他就说："我公事毕，当与此君削正。"① 凡此种种，说明了汤显祖对于音律这一表现形式也绝不是采取轻视的态度的。

我们认为，汤显祖无论对于形式与内容的关系，或者对于形式的某些具体方面的理解，都比较全面深刻，他没有把形式孤立起来，片面加以强调。这正和在对意、趣、神的理解的一样，始终贯串着朴素的、同时又是光辉的辩证思想。

如上所述，汤显祖的创作理论，是环绕着意、趣、神、色四个字而展开的。这四个字既有各自独立的含义，又是互相联系的整体，特别是意与趣，神与色，更有密不可分的关系。本文把它们分开论述，不过是为了行文方便而已。

汤显祖是一位既有先进思想，又有创作实践的作家，因此，他有可能运用朴素的辩证的思想方法，总结自己创作的经验，提出比较正确的理论系统。当然，他终归是封建社会中人，并不主张推翻封建的统治，所以他认为作家如果"怨其君父以至于乱者"，便是"有意夫世之极，而不得夫道者也"。② 有时，他也认为佛家的"禅机"有助于创作，这就不能不影响他对创作理论特别是对"意"和"神"作更深一步的探讨。

但总的来说，汤显祖提出的意、趣、神、色，还是相当全面地阐述了内容与形式、思想性与艺术性等一系列重要问题的。虽然他留给我们的理论只是吉光片羽，但经过初步整理，仍然可以看出它闪烁着耀眼的光辉。

（原载《中山大学学报》1963年第3期）

① 《曲律》卷四。
② 《玉茗堂文集·骚苑笙簧序》。

孔尚任与《桃花扇》

1699年，孔尚任写成传奇《桃花扇》，轰动了北京城，"王公荐绅，莫不借钞"，连康熙皇帝也星夜传索剧本。可是，就在《桃花扇》蜚声艺苑的时候，孔尚任被罢了官，带着一腔怨恨，回到了家乡。

过了二百六十年，西安电影制片厂拍摄了电影《桃花扇》，全国各地纷纷上映，备受群众欢迎。可是，它忽然又被打成"大毒草"，改编者和演员受到了残酷的迫害，为观众所熟悉的扮演侯方域的冯喆同志，带着一腔悲愤，过早地离开了人间。

历史好像是故意捉弄人似的，二百六十年前《桃花扇》的遭遇，二百六十年后又一次重演。封建专制主义，又一次给我们这文明古国造成了灾难。所幸的是，打倒"四人帮"，冯喆等同志的冤案终于得到昭雪。孔尚任"放悲声唱到老"的时代，毕竟过去了。

现在，《桃花扇》电影已经重映，孔尚任的《桃花扇》传奇，又应如何评价呢？

一

孔尚任声称，《桃花扇》所写的"朝政得失，文人聚散，皆确考时地，全无假借"。他还开列了近百种和剧本创作有关的历史资料，说明这个戏是严格地按照历史事实写成的。

作为历史剧，不仅要描绘一定历史时期的重大事件，还要反映出时代的本质。历史剧作家应该在浩繁的史料中，分析和表现一定历史时期社会的主要矛盾。只有如此，才能在剧本里揭示历史的真实面貌。由于时代和阶级的局限，《桃花扇》传奇并没有具体地表现出明末清初社会的主要矛盾，作者自以为"南朝兴亡，遂系于《桃花扇》底"，其实他所描绘的图景，和历史真实相距甚远。

孔尚任声明，他要描述的是从1643年（癸未）到1648年（戊子）五年之间的情景。这五年，由明入清，是中原大地发生历史性转折的

时刻。

应该怎样看待这一历史时期的社会矛盾呢？

大家知道，明代从隆庆年间开始，地主阶级和农民的矛盾日益激化，经过几十年的酝酿，终于爆发了农民大起义。就在中原地区进行着阶级大搏斗的时刻，满族地主贵族集团乘机崛起。他们派人和陕西义军联系，说什么"诸公协力，并取中原，倘混一区宇，富贵共之矣"。①遭李自成拒绝后，他们便和汉族地主阶级一些投降分子勾结，长驱入关。从此，社会矛盾发生了新的变化。

清兵入关，其目标，显然是要在全国范围内，建立以爱新觉罗氏为首的满族地主统治权力。因此，他们一面追剿溃败的农民起义军；一面睥睨江南，给南明流亡政府施加沉重的压力。在民族危难的时刻，各地农民起义军也改变了斗争的方针，提出联明抗清的口号。如李自成余部李过、高一功等，改奉朱明隆武正朔；张献忠的余部李定国、孙可望等，改奉朱明永历正朔。而在江南地区的一些地主阶级爱国人士，也联合农民奋起抗清。典史阎应元，领导江阴人民英勇斗争，他在城门上写着："八十日带发效忠，表太祖十七朝人物；十万人同心杀贼，留大明三百里江山。"这集中地体现了汉族人民坚决抗清的意志，也表明了这一阶段国内的民族矛盾已上升为社会的主要矛盾。

以反映这一历史阶段斗争生活为内容的《桃花扇》，恰好回避了当时社会的主要矛盾。整个戏，仅围绕着以马、阮为一方和以复社文人、市民大众为一方的矛盾冲突而展开。作者无情地揭露了南明君臣的劣迹，却遮掩着清朝贵族铁骑践踏中原的血迹。当然，在清王朝已经建立起有效统治的情况下，很难想象孔尚任能够具体描述明末清初民族矛盾的图景，但作为历史剧，没有通过戏剧形象表现特定时代的主要矛盾，这毕竟严重地影响了作品的思想价值。据吴梅说："相传圣祖最喜看《桃花扇》，每至《设朝》、《选优》诸折，辄皱眉顿足曰：'弘光！弘光！虽欲不仁，其可得乎！'"②看来，康熙喜欢这个戏的着眼点，也在于它揭露南明王朝的腐朽，有利于表明清朝统治中国的合理性。在这个意义上说，《桃花扇》确有适应清朝政治需要的地方。

① 《明清史料》丙编第一本。
② 《顾曲麈谈》。

我们认为，指出《桃花扇》的局限性，是十分必要的，但却又不能因此而把它彻底否定。在封建时代，许多作品往往没有反映社会的主要矛盾，像《三国演义》就只着重描绘统治阶级内部的冲突，对汉末社会的主要矛盾——阶级斗争，描写得很少，并且肆意歪曲；然而，人们仍然没有抹杀它在文学史上的地位。如果我们承认《三国演义》不失为一部优秀的作品，那么，对于《桃花扇》，也不能因为它具有严重缺点，便一棍子把它打死。

二

《桃花扇》回避了对明末清初国内民族矛盾的具体描写，却不等于作者无视当时的民族斗争，剧本字里行间，明显地流露出民族情绪。因此，《桃花扇》又有着不适应清朝统治需要的一面。

在《桃花扇》里，作者怀着深沉的感情，歌颂了抗清英雄史可法。在南明残局危如累卵的时候，史可法鞠躬尽瘁，独力支撑。《誓师》一出，孔尚任写他面对着动摇的三军，痛哭流涕，竟至哭出血泪。在《沉江》一出中，他觉得"江山换主，无可留恋"，从容脱下官服，投江自杀。这些场景，展示了史可法忠于明朝的一片丹心，以及坚决抗清的意志，感人至深。然而，上述细节，都是出于作者的虚构，与史实并不相符。在这里，作者不惜违背所谓"有凭有据，全无假借"的声明，想方设法避开史可法和清兵格斗不幸阵亡这一极难处理的场面，目的是要让坚持抗战的英雄形象，深深地印在观众的脑海里。

对那些降清的官员，作者的态度也是鲜明的。当刘良佐、刘泽清提出把弘光送与北朝时，孔尚任就通过黄得功之口，骂他们"倒戈劫君，争功邀赏，顿丧心，全反面，真贼党"。当许定国、阮大铖、马士英之流决定降清时，作者则以漫画化的手法，把他们写得狼狈不堪，丑态毕露。在最后一出，充当清朝皂隶的徐青君奉命捉拿山林隐逸，他的上场诗是："开国元勋留狗尾，换朝逸老缩龟头。"徐青君是明朝开国元勋英国公徐达之后，这一条"狗尾"的自我嘲弄，当时的观众定会感到十分刺耳。翻开《桃花扇》，像上述那些暴露投降派的地方还有不少。透过对投降分子的鞭挞，孔尚任表明了自己的思想倾向。

在《桃花扇》里，孔尚任毫不掩饰自己对明朝的思念。他一再让演

员涕泪滂沱地呼喊"大行皇帝"。卷二之末,他让崇祯亡灵在细乐幡幢的引导下走上舞台;卷四之末,又在舞台上树起崇祯的牌位。按照当时一个戏分两晚演完的惯例,作者这样的处理,分明要让观众在每晚离开剧场的时候,脑海里萦回着崇祯的形象。

至于《桃花扇》的主题曲〔哀江南〕,更是集中地表现出怀念明朝的情感。这首曲子,是孔尚任根据徐旭旦的套曲《旧院有感》改写的,例如曲里的〔驻马听〕:

徐作:野火频烧,绕屋长松多半消;牛羊群跑,买花小使几时逃?鸽翎蝠粪满堂抛,枯枝败叶当阶罩。谁洒扫?牧儿拾得菱花照。

孔改:野火频烧,护墓长楸多半焦;山羊群跑,守陵阿监几时逃?鸽翎蝠粪满堂抛,枯枝败叶当阶罩。谁祭扫?牧儿打碎龙碑帽。

比较之下,可以发现,孔尚任对徐曲所作的关键性的改动,是把原曲凭吊旧院的情绪,改而为思怀故国,勾起观众们深沉的兴亡之感。

在清初这一特定的历史范围里,孔尚任思念明朝,是他的民族情绪的流露。这种情绪,包括康熙在内的清初最高统治者,一直是忌讳的。康熙说:"朕临御多年,每以汉人为难治。"这就表明民族问题是清廷感到棘手的问题。当然,康熙也曾为明朝的衰败表示惆怅,也曾三番四次祭祀明孝陵。但这只不过是笼络汉族地主阶级的一种手段,而绝不是要引导人们产生什么故国之思,把感情注入被爱新觉罗氏灭掉的明代。孔尚任的《桃花扇》,却捧出史可法,捧出崇祯,鞭挞降清分子,抒发家国之恨,甚至还说出"建业城啼夜鬼,维扬井贮秋尸"之类犯禁的话,让观众掀起民族感情的波澜。这样做,不可能符合清朝最高统治阶层的利益。道理十分简单,因为清朝虽说"为明朝报了大仇",毕竟是"舆图换稿"。在鹊巢鸠占的形势下,为旧主人扬幡招魂,只会使新主人尴尬不快。何况,清初汉族人民一直利用明朝君臣的号召力来反对清室。史可法死后四年,"庐州人冯弘图起兵,假可法名";另外,"有浙人厉韵伯者,尝入史可法幕,躯貌相类,复冒可法名,……破巢县无为州"。就在康熙执政的年代,天地会成立,提出"反清复明";浙江张和尚起义,也自称是明朝的后裔。在民族问题依然十分敏感的时候,《桃花扇》却引起人们眷恋明朝的情绪,这难道会使康熙皇帝感到惬意?

三

有人会问:《桃花扇》一方面回避了明末清初民族矛盾的具体描写,适应了清朝的政治需要;一方面又贯串着故国之思,流露出民族情绪,这岂非自相矛盾?是的。但不足为怪,它是作者世界观矛盾的产物,是当时一部分汉族地主阶级复杂思想状态的反映。

马克思主义承认民族的存在,承认不同的民族有不同的习惯,有不同的发展道路,承认历史上出现过民族之间的斗争。但是,马克思主义经典作家着重指出:民族问题,说到底是阶级问题。因此,如果离开阶级的基础,"把民族感当作独立因素来谈就只是抹煞问题的实质"①。按此,我们认为,分析孔尚任在民族矛盾问题上的态度,应注目于隐藏在这问题后面的阶级基础。

我们知道,清朝是以满族地主阶级为主体的汉满地主联合政权。作为地主阶级的一员,孔尚任拥护清朝的统治。这是因为,在明末农民起义打击之下,汉族地主阶级面临灭顶之灾。幸而清兵入关,汉族地主一部分人和满族地主勾结,联合镇压了农民起义,使地主阶级专政能够重振旗鼓。当要在农民政权和地主政权之间作出抉择时,孔尚任是按照阶级利益而不是按民族来确定自己的立场的。在《桃花扇》里,他一再诅咒"弑君罔上"的"流贼",一再称颂为崇祯报仇的清朝,这正是他的阶级感情最生动的流露。

事实上,孔尚任从自己的经历中深深地体会到,清朝是他家族的靠山。康熙二十三年,他有幸陪侍皇帝游览孔林,便乘机要求扩充土地,提出"林外版籍民田,欲扩不能,尚望皇上特恩"②。结果,康熙点了龙头,孔族地主得了甜头,附近农民就吃了苦头了。没有满族地主的支持,像孔尚任这类汉族地主就不可能光复祖业。因此,当汉族人民武装反抗清王朝的消息传来时,孔尚任就大骂"横尸尔何人,不知域中主,螳臂奋一争,

① 《什么是"人民之友"以及他们如何攻击社会民主党》,《列宁全集》第1卷,第135页,人民出版社1955年版。

② 《孔尚任诗文集·出山异数记》,第437页,中华书局1962年版。

血渍江边土"①。旗帜鲜明地站在清朝地主阶级一边。作者的政治立场，决定了他对历史的看法，决定了他不可能违背清朝的根本利益，在剧本中揭示明末清初民族压迫的真实图景。

然而，在地主阶级内部，满族地主和汉族地主也存在着矛盾。清朝政权既以满族地主为主体，在经济、政治利益的分配方面，当然要首先保证"天潢贵胄"的利益，就连标榜汉满一体的康熙，也无法掩饰其满洲贵族的偏见，认为"八旗禁旅为国家根本所系"，享受待遇，汉旗只能及满蒙的一半。所以，总的说来，汉族地主只能分润满族地主的余唾，和在明代惟我独尊的局面大不一样了。利益的冲突，地位的变化，使汉族地主当中相当一部分人怀念过去，怀念汉族的君主，汉族的志士，汉族的山川文物以至风俗习惯。显而易见，汉族地主的民族感情，依然有其阶级和物质的依据。

以孔尚任而论，他与清廷是有矛盾的。他以为，奉召出山，大有可为，谁想到康熙只不过把他作为一种小摆设搁在一边。在参加治水淹留江南的岁月中，孔尚任没有捞到什么油水，反弄得"薪水皆艰"，"出无车，食无鱼，宁止黑貂裘敝哉！"②甚至还被派系斗争牵扯，"权由人操，去就难决"。从此，利益上受到损害的孔尚任，对清朝的幻想逐渐破灭。他感到自己简直是在做梦，"下河斥卤波涛，为生平第一恶梦；金陵山水文章，为生平第一好梦"③。当他受到种种打击，滋长了不满现实的情绪时，故国山川文物成为他灵魂的慰藉，潜藏着的民族意识便沛然而生了。

淹留江南，孔尚任经历了深刻的思想变化。

江南地区，沃野千里，这里曾经是汉族人民经济文化的中心。明末清初，在反抗入侵者的斗争中，江南人民给予清兵极其沉重的打击，然而，也遭受到极其惨重的屠杀。残酷的民族斗争，使江南地区汉族人民的民族意识分外强烈。即使清初的统治者善于玩弄围堵或者疏通的政治把戏，战争的痕迹也渐次消除，但心灵的创伤却非轻易可以泯灭，民族反抗的潜流依然滔滔汩汩。顺治年间，这里的士大夫曾经组织诗社，联络各方，阴图恢复。徐嘉《顾（亭林）诗笺注》引《震泽志》云："国初吾邑之高蹈

① 《湖海集》卷五《乱定》，第92页，古典文学出版社1957年版。
② 《湖海集》卷十一《与季昭、霁潭两弟》、《与李原余刑部》，第223页、第252页。
③ 《孔尚任诗文集·与王安节》。

能文者，相率为惊隐诗社，一名逃社，一作逃之盟。每年五月五日祀三间大夫，九月九日祀陶征士，除夕祀林君复、郑所南。四方同志咸集，各记以诗，颇极一时之盛。"其后，康熙年间，"史案株连，同社有罹法者，社事遂辍"。可见，这里的士大夫遁迹林泉，优游文酒。对清朝采取不合作态度以示反抗者大有人在。他们不敢公开结社，却经常联络酬唱，酒酣耳热之际，往往缅怀过去。在"水绘图"聚客宴饮的明代遗老冒辟疆，就经常谈及明末遗事，谈及"贤奸倾轧，国事败裂，无何，辄须发倒张，目眥皆裂，音词悲壮，坐客无不悄然肃然，悲恐交集，或有泣下数行，不能仰视者"。① 很明显，由于江南地区的汉族地主，比别的地区的地主在政治上、经济上承受着更大的压力，因此，他们和满族地主的利益冲突较大，怨怼较深，故国之思也就更为浓重。

从孔尚任流传下来的诗文看，他经常和江南地区的明朝遗老诗酒唱和。孔尚任清楚地知道，隐居林泉的人，并不是与世无争，而是牢骚满腹。他说："尝考古身隐之流，虽不以文辞表见，而微言妙义，无端发为歌吟。盖直谏不得，而变为冷讽；冷讽不得，而托为慨慷。"② 古代的隐者不合于当道，当世的隐者何尝不是如此！作为朝廷命官的孔尚任，乐于和隐者交往，说明了他们彼此思想有共通之处。

在和遗老隐逸接触的过程中，孔尚任了解到更多南明遗事，遗老们亡国之哀引起了他的共鸣，使他改变了以为出仕清朝可以大展鸿图的初衷。他有一首诗记叙了和邓孝威、黄仙裳、戴景韩话旧宴饮的情况："所话朝皆换，其时我未生；追陪炎暑夜，一半冷浮名。"③ 从这里，我们可以了解到孔尚任和遗老们聚谈的内容，以及他思想情绪的变化。

在南京，孔尚任还访问了张瑶星，此人就是《桃花扇》中张薇的原型。孔尚任的《湖海集》卷七，有《白云庵访张瑶星道士》一诗云："……数语发精微，所得已不浅；先生忧世肠，意不在经典。埋名深山巅，穷饿极淹蹇；每夜哭风雷，神出鬼为显。说向有心人。涕泪胡能免？"④ 请看，诗的最后四句，不正是《桃花扇》里《闲话》一出的景象

① 《同人集》卷二，许承宣：《恭祝大征君前司理巢翁冒老年台先生七十大寿序》。
② 《湖海集》卷八《碧澜堂诗集序》，第196页。
③ 《湖海集》卷五《又至海陵，寓许漱雪农部间壁，见招小饮，同邓孝威、黄仙裳、戴景韩话旧分韵》，第79页。
④ 《湖海集》卷七，第161页。

吗？张瑶星的一番话，说得有心人孔尚任心潮顽洞，涕泪滂沱，江南遗老民族情绪给他的洗礼，于此可见一斑。

总之，满汉地主阶级之间又有联合又有矛盾的政治态势，导致孔尚任产生了对清朝既是拥护又有所怨怼的情感。这就是《桃花扇》对清朝统治阶级的政治需要，出现了既适应又不适应这一客观效果的社会根源。我们认为，孔尚任的思想有矛盾，有反复；民族情绪有时高一阵，有时低一阵，这是不足为奇的。评论者的任务，在于对具体情况作具体分析，简单的肯定或者否定，都无助于问题的解决。

四

孔尚任说："权奸者，魏阉之余孽也；余孽者，进声色，罗货利，结党复仇，隳三百年之帝基者也。"他的《桃花扇》，就是要揭露权奸祸国的过程，垂戒来世。在孔尚任笔下，南明王朝除了少数几个忠悃之士以外，麇集在福王周围的是一群大大小小的蟊贼。武将们"没见阵上逞威风，早已窝里相争闹"；文臣们则整天"寻冶容，教艳品，卖官爵"，"朝朝报仇搜党人"。他们把南明半壁江山弄得一塌糊涂，导致内外交困，终于土崩瓦解。

对于权奸，孔尚任一直是深恶痛绝的。他认为权奸就是窃国大盗，必须时刻提防。他的朋友有家传古鼎，据说曾为严嵩掠去，后来失而复得，孔尚任就写诗告诫："山僧感此慎宝藏，攫夺何时无权幸。"① 孔尚任另一个剧本《小忽雷》，也是把矛头指向权奸的。它写宦官仇士良、郑注等人恣行其虐，弄得朝政日非。戏的主题、结构，与《桃花扇》颇相类似，它是作者以戏曲形式鞭挞权奸的初次尝试。

《桃花扇》所要批判的权奸，主要是马、阮。对那躲在马士英背后，出谋划策，扰乱朝纲的祸首阮大铖，作者尤为厌恶。

怎样描绘反面人物，这是在创作上很值得研究的问题。传统戏曲往往把坏人写成可以一眼看穿的恶魔，即使像《鸣凤记》、《清忠谱》等成就较高的历史剧，也存在着把反面人物脸谱化、概念化的倾向。严嵩、魏忠贤等形象，虽然都面目可憎，但却不大可信。因为他们的性格没有特征，

① 《湖海集》卷一《焦山周鼎歌》，第6页。

也没有发展；他们脸上不乏油彩，身上却缺少血肉。在这方面，孔尚任的《桃花扇》有所创造，有所突破。主要是他能够按照生活去塑造反面人物的形象。例如，杨龙友是无行文人，他八面玲珑，趋炎附势，有时还助桀为虐，可是又非存心作恶；李贞丽是见钱眼开的鸨母，但又肯在河里救人，显得良心未泯。这些写法，说明作者没有把反面人物简单化。在塑造阮大铖形象时，作者有时也给了他以漫画化的几笔，而总的来说，是忠于现实主义原则，把他写得有血有肉。

　　史载：阮大铖早年投靠魏忠贤，编过《蝇蚋录》、《蝗蝻录》等"黑材料"，罗织陷害反对魏党的士大夫。清兵南下，他投降了清朝，还带领清兵攻下仙霞关，后来摔死在仙霞岭上。此人颇有文才，曾编写过《燕子笺》、《春灯谜》等传奇，获得才子之誉。这是个恶毒与才智荟于一身的角色，与那些铺眉苦眼飞扬跋扈的权豪并不相同。孔尚任在塑造这一形象时，力求忠于历史与生活的真实，既写他心毒手狠，又写他骚雅倜傥，活画出封建时代热衷权势的无耻文人兼政客的丑恶嘴脸。

　　善于投机钻营，是阮大铖性格一大特点。他非常懂得察言观色，窥测方向，什么风就唱什么调。当形势对他不利时，他显得可怜巴巴，懊恼自己跟错了人，做错了事，并且拼命洗刷，求取士林谅解。他"净洗含羞面，混入几筵边"。参加祭孔，是为了找寻机会，"暴白心迹"，说明自己虽依附于魏党，实不同于魏党，甚至还顶撞过魏党。后来，他又借戏给陈定生，送钱给侯方域，一再低首下气，委曲求全。然而，阮大铖的靠拢复社，并非准备改弦更张，洗心革面，而是迫于形势，以退为进，等待时机，以图东山再起。

　　阮大铖是十分精明的。他的精明，不仅在于《燕子笺》写得文采风流，而且在于具有敏锐的政治观察能力。当左良玉军队缺粮，士卒鼓噪时，他感到时局动荡，于是对复社的态度立刻变化。崇祯自缢的消息传来，他便迅速投靠马士英，抢先迎立福王，捞了个迎驾之功，从而改变了自己在政治上被动的地位。在关键时刻，阮大铖纵横捭阖，手段高明，懂得先机而动，潜往江浦，寻着福王；又考虑到史可法会临时掣肘，不惜夤夜往访；史可法闭门不纳，他就赶紧联络刘泽清等四镇武臣，控制局面。"中原逐鹿，捷足先登"，当他和马士英把福王拥上宝座时，原来反对迎立福王的史可法，也只好承认既成的事实，参加迎銮大典，接受了马、阮的约束。在这里，阮大铖显示出的才华与魄力，是侯方域一类果锐浮华之

士所不能比拟的。然而，阮大铖奔走钻营，完全是为了一己之私。在他眼中，福王不过是他手上的一宗奇货，国家利益，人民死活，他一概不管。这一来，孔尚任越是写出阮大铖投机有术，就显出他灵魂的阴险卑陋，越为观众所不齿。

阮大铖钻上了高位，小人得志，便倒行逆施，无恶不作。他一面卖官鬻爵，征歌选妓，尽量搜刮"殉棺货财，贴皮恩爱"；一面恃势压人，睚眦必报，缇骑四出，搜捕政敌。这样，本来已是风雨飘摇的南明王朝，就因为任用了阮大铖一类权奸，迅速走向败亡。在戏曲史上，孔尚任创造了阮大铖这一性格鲜明的反面形象，是具有一定的典型价值的。

五

必须指出，孔尚任猛力鞭挞权奸，强调权奸误国，这和他对现实的认识有密切的联系。

古往今来，以历史为题材的作品，往往是立足于现实的。孔尚任在《桃花扇小引》中说，他创作这部历史剧的目的，就在于"知三百年之基业，隳于何人？败于何事？消于何年？歇于何地？不独令观者感慨涕零，亦可惩创人心，为末世之一救矣。"可见，孔尚任是以古为鉴，用南明的经验惩创人心，匡正时弊。

在孔尚任看来，康熙之世，四海升平，地主阶级的专政是巩固的。但是，处于封建时代末期的孔尚任，又清醒地看到，地主阶级的统治潜伏着严重的危机。他在《桃花扇》中写道："那热闹局就是冷淡的芽根，爽快事就是牵缠的枝叶。"孙楚楼边，莫愁湖上，何尝没有过一段笙歌绮腻的生活，可是，"谁知道容易烟消"，"眼见他宴宾客，眼见他楼塌了"。历史的经验，使孔尚任忧心忡忡，生怕他所依附的清王朝，有可能重蹈覆辙。在治河期间，孔尚任看到了统治阶级内部的互相倾轧，"庙堂之上，议论龃龉，结成狱案"①。严酷的现实，改变了他出山时盲目乐观的情绪。他对朋友说："仆阅时事，较当年有天渊之异。"② 至于导致朝政日非的原因，他认为是由于朝堂上出现权奸。为此，他主张在经济上"锄豪强，

① 《湖海集》卷九《待漏馆晓莺堂记》。
② 《湖海集》卷十三《答黄仪遹》。

察利弊，减役均赋"，在政治上则要"除大猾"。① 大猾就是权奸。孔尚任创作《桃花扇》动机之一，正是要通过揭露南明时期权奸结党营私，贪财枉法的罪行，引起人们对现实生活中的权奸的警惕和憎恨。

毫无疑问，孔尚任所谓"惩创人心，为末世之一救"云云，从根本上来说，是要巩固清朝的统治。但是，如果像一些同志那样，把他的观点说成是康熙观点的翻版，却又不符事实。

不错，康熙皇帝曾经否定宦寺，鄙视马、阮，但他最讨厌的是"朋党"。他组织大批人力研究明亡的原因，得出的结论之一，是朝臣们分树朋党，互相攻讦。于是，康熙皇帝俨然以评判者的姿态宣称："夫谗潜媚嫉之害，历代皆有，而明末尤甚。公家之事，置若罔闻，而分树朋党，飞诬排陷，迄无虚日。以致酿祸既久，上延国家。朕历览前史，于此等背公误国之人，深切痛恨。"② 翻开《东华录》，可以看到，他在许多场合，都不厌其烦地力陈"朋党"之非，叮嘱朝臣们以明亡为诫。

康熙皇帝极力批评明末的"朋党"，是因为在他管辖的龙庭上，出现了"朋党"。

我们知道，随着清朝政权的基本巩固，地主阶级内部权力再分配的斗争也日益激烈。康熙中叶以后，满大臣有明珠之党，索额图之党；汉大臣有徐乾学之党；贵族中又有诸皇子之党。党与党之间，挟怨怀仇，互相攻讦。例如徐乾学扳倒了明珠，明珠余党便力攻徐党，最后徐乾学也只好"休致回籍"。康熙三十五年以后，皇子们在皇位继承的问题上展开了激烈的斗争。原来的太子允礽忽然被废，不久重新复位，旋又被废。这种政治风云瞬息万变的景象，说明了这个时期朋党之争，虽未演成明末那样的不可收拾，却已成为康熙皇帝极为关切的政治问题。

为了防止封建统治阶级内部裂痕的扩大，康熙皇帝一面不断发出谕旨，禁止朝臣树党。像三十六年二月初四谕吏部都察院云："自皇子诸王及内外大臣官员"，有"交相比附，倾轧党援，理应纠举之事，务必大破情面，据实指参"。一面采取严厉手段，惩罚敢于结党的官吏。和上述的措施相配合，康熙皇帝便不断地宣扬明末朋党之祸，从理论上阐明地主阶级内部加强团结的必要。

① 《湖海集》卷八《清晖堂诗集序》。
② 《御制文二集》。

清初的最高统治者，根据当时的政治形势，对明末党争的态度是：给东林、复社和阉党各打五十大板。康熙皇帝说得很明白："朕览《世祖皇帝实录》，陈名夏、刘正宗、魏裔介等辗转参劾，此皆明代之流习。互相攻讦，此等恶习不可长也。"可见，他认为明末两党的互相参劾，无是非曲直可言。显然，不分青红皂白地裁决明末党争，才能防止清初党争的蔓延，才是最符合清朝政治需要的态度。

　　在《桃花扇》里，孔尚任的立场，分明站在东林复社一边。他把陈定生、吴次尾、侯方域等清流领袖作为剧本的正面人物，写他们提出了正义的主张，得到了下层群众的支持。对他们遭受马、阮的诬陷，寄予深厚的同情。至于阉党分子，则写他们播弄事端，坏事做绝。这样的态度，显然是坚持了黄宗羲所说的"君子小人无两立之理"①的主张。

　　坚持对历史上的党争分清是非，这意味着孔尚任对现实生活中统治阶级内部分歧，不采取含糊的态度。谁是"大猾"，谁是好人，支持谁，反对谁，他心中是有数的。由于史料的限制，我们还未能知道孔尚任在清初的党争中属于哪一个派系，但从他治河时受孙在丰牵连的情况看，从他罢官前嗟叹"于今宦海魂难定，反羡江湖稳似家"，罢官时又感慨"藤萝覆座今年盛，宾客开樽几个亲"②的心情看，在当时，他是不可能超然于派系斗争之外的。

　　《桃花扇》于康熙三十八年秋天被索入内府，三十九年三月中旬，孔尚任即被罢官。就在三十九年四月辛未，康熙皇帝颁发了《御制台省箴以儆言事诸臣》，箴曰："……党援宜化，畛域宜捐……沽名匦正，营私孔伤。或藏嫌怨，谬为雌黄，受人指属，尤为不臧。"③强调了他反对朝臣树党互讦的旨意。这御箴的发表，与孔尚任的被罢，两者或许没有必然的联系，但我们至少可以把康熙认为有必要重申的观点，与孔尚任的态度互相对照，看看他们是不是同一个鼻孔出气。我们认为，弄清这一点，对于判别《桃花扇》的价值，或会有一定的意义。

①　《汰存录》。
②　汪蔚林编：《孔尚任诗》，第223、266页。《八月十八忆广陵旧社》、《答陈健夫问余归期》。
③　《康熙东华录》卷六五。

六

　　李香君与侯方域,是《桃花扇》着力塑造的两个主要人物。

　　关于李香君的形象,不少文章已有评述,这里只略事补充。

　　在我国戏曲舞台上,涌现过不少敢于和黑暗力量作斗争的妇女形象,像崔莺莺、杜丽娘、窦娥、赵盼儿等等。她们或者为了自己的婚姻自由和封建家长抗争,或是控诉封建官吏的贪赃枉法,或是为了拯救阶级姊妹,和恶势力巧妙周旋。她们的行为,无论是为了个人还是为了别人,都有巨大的政治意义。《桃花扇》的李香君,和上述几个典型形象比较,有相似的地方,但又有自己的特点。

　　李香君和许许多多的少女一样,对自己的幸福有过憧憬。以她的才貌声价,她也可以物色英俊少年,赎身从良,一辈子沉浸在爱情的温馨中。但是,她不同于与世浮沉的卞玉京、寇白门,更不同于"只要现钞"的郑妥娘、李贞丽。在她眼中,国家安危比个人的命运重要得多。因此,她义无反顾地参与了一般少女所不敢过问的政治斗争,坚定地站在正义的一边,勇敢地迎接政治浪涛的冲击。

　　在《却奁》一出,李香君挺身而出,粉碎了阮大铖拉拢的阴谋,并且指责侯方域"徇私废公"。那拔簪脱衣,把满头珠翠丢满一地的戏剧动作,说明了这个烟花雏妓,并不把个人得失放在眼内。她看重的是与阉党划清界线的"名节"。此后,她受到阉党种种的迫害,失去了侯方域,失去了幸福和自由。然而,当她面对权奸,有了可以喷发心头怒火的机会时,"奴家冤苦,也值当不的一诉。"她要大声疾呼地控诉的,是权奸祸国殃民的勾当。在这里,我们看到,李香君是高屋建瓴地看待她与阉党之间的矛盾的。她始终把批判阉党的矛头集中在政治问题上,显得视野广阔,大义凛然,气势磅礴。

　　一个风尘女子,跳出青楼香阁,不顾荣辱毁誉,主动地和权奸作坚决的斗争,自觉地把自己的命运、爱情和政治联系起来,这样的形象,出现在戏曲史上,还是第一次。列宁说:"判断历史的功绩,不是根据历史活动家没有提供现代所要求的东西,而是根据他们比他们的前辈提供了新的

东西。"① 在评价孔尚任的创作时,他在人物性格中提供的新因素,应该引起我们的注意。

李香君形象的出现,并不是偶然的,它是时代的产物。我国封建社会发展到 17 世纪,出现了资本主义萌芽,尽管它的力量还十分微弱,但毕竟促使古老帝国出现了一些变化。表现在意识形态上,便是民主思想迅速抬头,市民阶层日益醒觉,要求干预政治事务,关心国家命运的呼声,开始在朝野回响。在江南地区,市民甚至跑上街头,支持复社,反对阉党。《复社纪略》云:刘士年被劾去位时,"倾国数十万人为之罢市"。在下层人民关心国家命运的风气影响下,连一些妓女也在政治上表现了鲜明的爱憎。人们常说:"鸨儿爱钞,姐儿爱俏。"但秦伯虞在题《板桥杂记》诗说:"慧福几生修得到,家家夫婿是东林。"妓女们倾慕东林复社的时髦风尚,表明了姐儿们对政治有着更浓厚的兴趣。这一切,意味着封建时代的人民,从愚昧麻木任由宰割的状态中逐渐苏醒。在《桃花扇》里,描写李香君关心政治,勇于斗争,正是这一时期人民群众精神面貌的反映。由于孔尚任把下层市民积极参预政治的战斗精神,融注在李香君的形象里,从而使她闪耀着夺目的光彩,具有一定的典型价值。此外,作者还把明末著名民间艺人柳敬亭、苏昆生搬上舞台,突出描绘了他们为挽救国家危局不惜劳碌奔波的业绩。他们和李香君一样,构成了一组兀立在狂澜中的砥柱。很清楚,李香君、柳敬亭、苏昆生形象的出现,标志着市民力量的壮大,标志着我们文学史进入了新的阶段。

七

如果说,李香君艳如桃李,坚如松柏;那么,"素以豪杰自命"的侯方域,在她身旁,反显得佝偻渺小,微不足道了。对于侯方域的软弱空疏,孔尚任是有所批评的。

不过,这并不是"一个被批评的典型"。孔尚任在《桃花扇》把侯方域派入"左部正色",由"生"扮演的态度来看,他对侯方域仍是给予充分的肯定的。

孔尚任肯定侯方域,究竟对不对?有人认为:历史上的侯方域,两朝

① 《评经济浪漫主义》,《列宁全集》第 2 卷,第 150 页,人民出版社 1959 年版。

应举，变节降清，肯定他，等于美化投降分子。这种说法，究竟有没有道理？

史载：侯方域于顺治八年，出山应试，中乡试副榜。在《桃花扇》中，孔尚任标明，他要描写的历史年代，迄于乙酉七月。就是说，他只写侯方域前半生的事迹，关于侯在顺治二年以后的举动，则一概不写。

没有写到侯方域降清，就是美化叛徒吗？不见得。试想，如果孔尚任认为"夷门复出"是识时务之举，如果为了迎合清朝笼络汉族知识分子的政治需要，他大可以按照历史人物的原型如实写去，甚至可以写侯方域应试后荣华富贵，和李香君团圆结局，就如顾彩在《南桃花扇》所做的那样。可是，孔尚任偏偏回避了侯方域复出应试的真实的情况，而且婉转地批评了顾彩的做法，① 联系孔尚任在全剧里所流露的兴亡之感看，这只能说明，作者认识到侯的"复出"，并不是光彩的勾当。

没有写侯方域降清，是否就违反了历史原型的真实呢？也不然。因为，《桃花扇》并没有准备描写侯方域一生的事迹，而只是截取他从崇祯癸未到顺治乙酉两年左右的生活加以敷写。在这段期间，侯方域尚未降清，人们又怎能要求作者把顺治八年以后发生的事情提前来写呢？更重要的是，《桃花扇》虽以侯、李爱情为线索，但戏的主题，并非要为侯、李立传，而是要从"桃花扇底看南朝"，揭示南朝兴亡的过程。当写到南明王朝垮台，这个戏就到了终局。假如拖下去，让故事发展到顺治八年侯方域变节，这既与主题毫不相干，在结构上也有蛇足之嫌。

其实，就从《桃花扇》所写的侯方域来看，作者虽然写了他入山学道，但这没有排除他会复出应试的可能。因为作者一直没有隐讳他的动摇软弱。你看，当阮大铖送上金帛妆奁，使他得遂"眠香"之愿时，他不是一声接一声地称那阮胡子为"阮圆海"、"阮圆老"的吗？不是差一点"徇私废公"了吗？要不是李香君果断地制止，他早就从危险的斜坡上滑下去了。像这样的人，当受到更大的压力时，会走上什么样的道路呢？这一点，作者没有写，但还是多少透露了此中端倪。我们认为，正是由于作者对侯方域的一生有着自己的判断，才会在写他慷慨悲歌的那段期间，留有余地，没有让他给人们以"高大完美"的印象。这样做，适足说明孔尚任是按照历史人物的真实去塑造形象的。

① 见《桃花扇本末》。

退一步说，即使《桃花扇》里的侯方域，和历史人物的原型相距甚远，我们也不能因此而否定作品的成就。当然，以历史为题材的作品，如果能忠实于历史人物的原型，那是最好不过的。但是，文学作品不同于历史教科书，作家有进行艺术概括、艺术虚构的权利。只要他笔下的历史人物形象具有典型性，那么，人们就不必斤斤计较人物形象是否与原型一模一样了。《三国演义》的曹操，不同于历史上的那位雄才大略的曹操；《汉宫秋》里的王昭君，不同于在汉代主动要求出塞和亲的王昭君，你能因此而否定《三国演义》与《汉宫秋》的成就吗？

在明末，封建地主阶级知识分子面临着激烈的阶级斗争和民族斗争，感到回天乏术，于是竞相及时行乐，用声色麻醉灵魂。复社诸人，大都放情诗酒，交结名妓，像冒辟疆之与董小宛、陈贞慧之与李贞丽、杜濬之与郑妥娘、侯方域之与李香君、钱谦益之与柳如是、吴伟业之与卞玉京、龚鼎孳之与顾横波等等。所谓名士风流，俨然成了社会风气。另一方面，这类人往往又不甘寂寞，牢骚满腹，为了表示要发泄其磊落之气，常常裸袖揎拳，侈谈名节。吴伟业在《冒辟疆五十寿序》中说：明末侯、陈、吴、冒四公子，他们的性情，"视之虽若不同"，然而"其好名节持论一也"。① 由此可见，明末的知识分子，其遭遇、作风，以及思想倾向，有许多相似的地方。孔尚任要在剧本中表现明末知识分子的性格，他便不能满足于只描绘某一历史人物的史迹，而要在历史人物原型的基础上，进行艺术概括和艺术虚构，把当时许多知识分子的风貌、气质，熔铸在一个形象里。因此，《桃花扇》中侯方域的形象，和历史原型并不一致，这是必然的，而且是孔尚任自己也承认了的。例如《阻奸》一出，写侯方域以"三大罪五不可立"之说，反对迎立福王。作者在眉批上写着："三大罪五不可立之论，实出周仲驭，雷次公、侯生述之耳。"经过作者的努力，侯方域这一艺术形象，确也概括了明末清初地主阶级知识分子的共性，同时个性也比较鲜明。

八

从癸未到乙酉，孔尚任截取侯方域这两年的生活给予肯定，不为别

① 见《梅村家藏稿》卷三十六。

的，是因为他在这两年毕竟能坚持正义，和当权的阉党进行斗争。

侯方域流寓江南时，两袖清风，悠然自得。他有时颓唐，有时软弱，但毕竟没有离开斗争的漩涡，始终盯着南明的政局。在他出场的时候，作者安排他听柳敬亭说书；他们指桑骂槐，借古说今，使观众们看到，这寻花问柳的书生，原是更热心于议论政事。当侯方域听说左良玉将要引兵东下，认为于国不利时，便以其父的名义，写信制止了左军的躁动，缓和了危殆的局势。后来阉党得势，侯方域积极投入了斗争。他帮助史可法料理军务，抵制马、阮；四镇争位，他设法调停；三军鼓噪，他设法平息；史可法派他跟随高杰开赴前方，他欣然从命；高杰鲁莽跋扈，他苦苦相劝。当然，侯方域的这些努力，都没有取得成功，看来他只是莺花寨里的豪客，而不是运筹帷幄的真才。不过，他一直为国家的前途担忧，为揭露阉党而呼喊。即使被缇骑逮捕入狱，他还敢于和陈定生、吴次尾、柳敬亭等慷慨论政，斥骂南明朝廷"演着明夷卦，事尽翻，正人惨害天倾陷"。他蔑视阉党的迫害，表示不怕坐牢，高唱"莫说文章贱，从来豪杰，都向此中磨炼，似在棘围锁院，分帘校赋篇"，显得颇有刚强正直的气概。

值得注意的是，经常议论朝政，并为国事汲汲奔波的侯方域，在朝廷上并没有一官半职。他以在野之身，发挥着颇为重要的政治能量，这和那些不问世事遁迹山林的知识分子很不相同。像他那样的人，在《桃花扇》里还有陈定生、吴次尾以及没有出场的冒辟疆等。他们实际上也是结成一伙，在朝廷之外说三道四，指手画脚。对于他们的清议，作者是肯定的，认为正义在他们一边，是和阉党权奸进行斗争的正当手段。

清议的风气，早在东汉就已出现，它虽然是地主阶级内部矛盾的表现，但也反映了一部分士大夫对封建专制主义的不满。到封建时代后期，东南沿海一带工商业日益繁荣，非身份性地主和商人反对皇族独占，在经济上要求有自由发展的机会，在政治上主张适当开放政权，清议之风更盛极一时。当时，一些进步的思想家，都鼓吹清议，希望能够实施地主阶级的民主。黄宗羲认为："东汉太学生三万人，危言深论，不隐豪强，公卿避其贬议；宋诸生伏阙捶鼓，请起李纲。三代遗风，惟此犹为相近。"① 他认为让士大夫讲话的时代，是最值得嘉许的时代。顾亭林说得更彻底，认为"天下风俗最坏之地，清议尚存，犹足以维持一二。至于清议亡则

① 《明夷待访录·学校篇》。

干戈至矣"。① 他把清议和国家兴亡联系在一起，高度肯定士大夫干预政治的意义。在《桃花扇》里，孔尚任怀着同情和支持的心情，描绘侯方域等在野文人和阉党的斗争，并且写到福王登位后，阉党迫害复社诸人钳制舆论造成的严重后果。可见，在反对专制，主张清议的问题上，他的思想和黄宗羲等有共通之处。

"国家兴亡，匹夫有责"。天下者，非一人之天下。专制主义的钳口术，历来是不得人心的，迟早总是要垮台的，中外古今，概莫能外。明清之交，顾亭林、黄宗羲等思想家提出了反对封建专制主义的主张，体现了时代的要求和人民的愿望。孔尚任通过文学形象，肯定士大夫的清议，以饱满的热情，歌颂李香君、柳敬亭等下层人民对政治的关心，这一切，表明了《桃花扇》是当时民主浪潮推动下的产物。光是这一点，它便触犯了封建专制主义的忌讳，就有被打入文字狱的资格了。

孔尚任具有民主思想，也不是偶然的。他对王学左派一直心折。在《告王心斋先生文》中，说王艮的学问"虽日用平常，而至道显著"，还说"任（孔自称）修《阙里志》，已入拟祀之列"。把被视为异端的王艮奉为可以配祀孔子的大儒，这和正统的儒家思想是大相径庭的。同时，他的密友王源、李塨都是当时进步的思想家颜元的学生。其中李塨发展了颜元经世致用之说，在《拟太平策》中说："均田第一仁政也。"并认为朝廷应允许士大夫广泛参加政治机构。他的主张，具有颇大的影响。李塨很关心孔尚任，当孔尚任被罢官时，写诗讽喻他及早离开；而孔尚任对李塨则表示十分倾慕，他记述了二人在京相逢剧谈的情景："倾慕侠名无地寻，忽逢燕子喜难禁。"② 可见彼此交情颇深。在进步的思潮影响下，孔尚任的创作，完全有可能反映出时代的要求，表现出民主的倾向。

我们对孔尚任和《桃花扇》作了粗浅的详述。总的看法是：《桃花扇》对清朝的政治需要，既有适应的一面，又有不适应的一面，不适应是主要的。它应被我们基本肯定，应被看成具有人民性的作品。

（原载《文学评论》1980年第1期）

① 《日知录》卷二十三。
② 汪蔚林编：《孔尚任诗·燕台杂兴》。

论洪昇的《长生殿》

"可怜一出《长生殿》,断送功名到白头。"清代剧作家洪昇闯出了一场"《长生殿》之祸"。他精心地编撰了一部历史的悲剧,也给自己谱写了悲剧的历史。

清廷内部对《长生殿》的评价,意见很不一致。有人赞扬它,说"其风旨皆有关治乱,足与史事相稗"①。有人讨厌它,"长安邸第,每以演《长生殿》曲,为见者所恶"②。康熙皇帝对它则有一个认识过程,起初,剧本"经御览,被宸褒";后来,便"以为有心讽刺"。③清廷官员对《长生殿》看法的分歧以及康熙皇帝态度的变化,说明了它确是一本内容复杂难以判断的作品。

解放以后,学术界对《长生殿》的评价也很不同。今天,对这一部有争议的作品,又应该怎样认识呢?

一

《长生殿》长达五十出,交织着人民和统治阶级、统治阶级内部、中央政权与叛藩等好几对戏剧矛盾。而绾结着各种矛盾的纽带,则是李隆基和杨玉环的情缘。洪昇说:"借太真外传谱新词,情而已。"杨、李情缘不是《长生殿》描绘的惟一问题,但在戏中,它确占有特殊的位置。

历史上的李隆基,是一个有过重大贡献的而又犯了重大错误的皇帝。前半生,他平定武韦之乱,励精图治,在唐朝开国一百多年生产不断发展的基础上,把封建经济推上了最高峰。但是,李隆基在后半生却是走向反面。天宝年间,长期积累起来的社会矛盾逐步激化,他不仅不作适当疏导,反而一味纵情声色,听信谗言,弄得朝政日非,人心散涣,卒而爆发

① 见《苟学斋日记》。
② 毛奇龄:《西河合集》序二四《长生殿院本序》。
③ 见《巾箱说》卷下和《两般秋雨庵随笔》。

了安史之乱，致使人民遭受浩劫，唐王朝也到了崩溃的边缘。正如李卓吾说：李隆基"开元二十年以前，专用姚崇、张说、宋璟、韩休、张九龄，励精图治，而四夷宾服，衣食富足，西京东都，米斛直钱不满二百，行者万里不持寸兵。志欲既满，侈心乃生，忠直浸疏，逸诙并进，三子无罪，一日杀之，可慨也夫！"①确实，李隆基是一个聪明睿智与昏耄腐朽汇诸一身的人物，是功过相当、毁誉参半的人物。

历史上的杨、李情缘，又是怎么一回事呢？

恩格斯说过："对于骑士或男爵，以及对于王公本身，结婚是一种政治的行为，是一种借新的联姻来扩大自己势力的机会。"②据陈寅恪先生考证，杨玉环与武则天有姻亲关系，她与李隆基的结合，实际上是关陇豪族集团与唐李贵族集团继续进行勾结的产物。③就历史人物李隆基和杨玉环两个人来说，他们之间也不存在真挚的爱情。史载：李隆基最初宠爱"颇预密谋赞成大业"的王皇后，后来又宠爱"有容止善歌舞"的赵丽妃，及至得到武惠妃，"丽妃恩亦弛"；武惠妃亡逝，便宠幸杨贵妃；就在杨玉环专宠期间，他"岁遣使采择天下姝好，纳之后宫"④。诗人们不是咏叹"后宫佳丽三千人，三千宠爱在一身"吗？其实，帝王的阶级属性及其拥有三千佳丽的物质条件，决定了"宠爱在一身"的说法，只能是诗人们的夸张。

至于杨玉环，稗官野史不乏她与安禄山污乱宫闱的记载，"洗儿钱"，"服阿子"之类丑闻层出不穷。这也不足为怪，李隆基对妇女的侮辱，必然在男子身上得到报复，"正如文明时代所产生的一切都是两重的、口不应心的、分裂为二的、自相矛盾的一样：一方面是一夫一妻制，另一方面则是杂婚制以及它的最极端的形式——卖淫"⑤。互相占有，互相欺骗，在珠光宝气的宫闱里公开或半公开地过着野蛮时代杂婚的生活，这是历史上杨、李情缘的本来面目。

① 见《藏书》卷七《玄宗纪》，第124页，中华书局1959年版。
② 恩格斯：《家庭、私有制和国家的起源》，《马克思恩格斯选集》第4卷，第69页，人民出版社1966年版。
③ 参见《记唐代之李武韦杨婚姻集团》，载《历史研究》1954年第1期。
④ 元稹：《和李校书新题乐府·上阳白发新》。
⑤ 恩格斯：《家庭、私有制和国家的起源》，《马克思恩格斯选集》第4卷，第58页，人民出版社1966年版。

二

洪昇对历史上杨、李的事迹及其情缘，是做过周密细致的调查的。《长生殿》不少细节和场景，均以历史事实为依据。元稹在《连昌宫词》中写过"平明大驾发行宫，万人歌舞途路中；百官队仗避岐薛，杨氏诸姨车斗风"。洪昇便以此敷写《禊游》一出。元稹又云："李谟擪笛傍宫墙，偷得新翻数般曲。"《长生殿》的《偷曲》一出，即由此而发。此外，像献发、献饭等重要关目，我们都可以在《新唐书》、《旧唐书》、《开天传信录》、《杨太真外传》等典籍中，找到其来龙去脉。

但是，洪昇对杨、李情缘的态度，却以同情为主。《长生殿》开宗明义地宣称："今古情场，问谁个真心到底？但果有精诚不散，终成连理。"言下之意，只有杨、李才算是情场中"真心到底"的角色。在作品中，他以很大的篇幅描写杨、李的爱情生活，而对杨玉环所表现的痴情，更是歌之咏之，一唱三叹。

历史上的杨、李，值得同情吗？这个问题，需要作具体分析。诚然，杨、李咎由自取，但他们可悲的遭遇，也有颇堪寻味的地方。以杨玉环而论，她虽然专宠椒房，可也动辄得咎。有一次，"妃子无何窃宁王紫玉笛吹，因又忤旨，放出"①。只为玩玩笛子，就遭受惩罚，可见伴君如同伴虎，当了贵妃，也不见得从容自在。又如，她和李隆基都得担负祸国殃民的责任，可是马嵬之变，倒是由她一个人独吞苦酒。这一点，历史上不少人颇感不平，有人说："君王若道能倾国，玉辇何由过马嵬？"有人说："马嵬一死追兵缓，妾为君王拒贼多。"有鉴于此，洪昇强调了历史上的杨玉环有值得同情的一面，也并非全无依据。

更重要的是，作为历史剧，作者可以根据对历史人物的认识，摄取艺术素材进行虚构，通过重现历史人物，借以表达自己的观点。正如黑格尔所说："人们总是很容易把我们所熟悉的东西加到古人身上去，改变了古人。"②《长生殿》所描绘的杨、李情缘，虽以历史为依据，但和它又有很大的差异。这首先是，洪昇所写的杨玉环，不同于历史上的杨玉环。作者

① 《杨太真外传》。
② 《哲学史演讲录》第1卷，第112页，商务印书馆1981年版。

分明知道"史载杨妃多污乱事",但他"概削不书",特意使历史原型得到改造和净化。如果说,历史上的杨玉环不过是妖姬宠妃之类的人物,而《长生殿》的杨玉环,则是"精诚"的化身了。对于这样一个经过改造的艺术形象,洪昇在她身上倾注了深切的同情,这是无可非议的。

洪昇对杨、李情缘采取同情的态度,是有一个曲折的过程的。他曾说:"忆与严十定隅坐皋园,谈及开元、天宝间事,偶感李白之遇,作《沉香亭》传奇。寻客燕台,亡友毛玉斯谓排场近熟,因去李白,入李泌辅肃宗中兴,更名《舞霓裳》,优伶皆久习之。后又念情之所钟,在帝王家罕有,马嵬之变,已违凤誓,而唐人有玉妃归蓬莱仙院,明皇游月宫之说,专写钗合情缘,以《长生殿》题名,诸同人颇赏之。"①

《长生殿》凡三易稿。第一稿《沉香亭》写的是什么?现在已难确悉。据暖红室刊本《长生殿》序云:"洪氏旧有《沉香亭》之作,系以李白赋《清平调》三章为全剧关键。"那么,这戏当是以李白为主要人物。毛玉斯说它"排场近熟",大概是指它与明代屠隆的《彩毫记》差不多。在戏里,杨、李情缘会得到描写,但估计不占主要地位。

《长生殿》第二稿《舞霓裳》,也已失传,章培垣同志认为现存《长生殿》的自序,当是《舞霓裳》原序。②我同意这一见解。《舞霓裳》有"李泌辅肃宗中兴"的内容,后来的《长生殿》却删去了。另外,这篇序文劈头就说:"余览白乐天《长恨歌》及元人《秋雨梧桐》剧,辄作数日恶!"又说:"传奇家非言情之文不能擅场,而近乃子虚乌有,动写情词赠答,数见不鲜,兼乖典则。"显然,《舞霓裳》对"情"的问题和对《长恨歌》、《梧桐雨》,均持否定态度。由此推测,它对杨、李情缘的描绘,当会以批判为主。然而,洪昇在最后写定《长生殿》时,态度改变了。他说:"余撰此剧,止按白居易《长恨歌》,陈鸿《长恨歌传》为之。"

洪昇对杨、李情缘处理的几经变化,说明他一直在反复探索,最后才找到了能够恰切表达主题思想的方案。探索的重心,显然是杨、李情缘应摆在什么位置,用什么态度对待的问题。

① 《长生殿·例言》。
② 《洪昇年谱》,第199页,上海古籍出版社1979年版。

三

那么，如何看待《长生殿》对杨、李情缘的同情描写呢？杨玉环和李隆基是一对封建头子，有些同志认为描绘他们之间缠绵悱恻的情缘，"这并无什么反封建意义或民主思想，不应该肯定"。这种意见，大可商榷。

不错，杨、李情缘不同于封建时代一般少男少女的爱情，他们的悲剧命运更不同于在家长制压迫下许多青年男女的悲惨遭遇。但他们的悲剧，依然是封建制度派生的恶果。由于他们身份的特殊，我们只能按其所处的具体环境作具体的分析。

杨玉环的处境是复杂的，她出场时，和宫女们同唱了一曲〔玉楼春〕：

（旦）恩波自喜从天降，浴罢妆成趋采仗。（宫女）六宫未见一时愁，齐立金阶偷眼望。

这时候，杨玉环得意非常，她没想到"天恩"来得那样突然，于是飘飘欲仙。但那些在金阶之畔漫立远视而望幸的宫女，心境就不同了。她们眼睁睁地望着皇帝和杨妃"定情"，那灯烛辉煌的大殿，不也闪烁着一抹泪光，掺杂着一丝酸味么？洪昇在一首曲子里巧妙地表现出两种情绪，细腻地安排了戏剧的规定情景，曲折地反映了宫廷内部的纠纷。

定情之夕，杨玉环一则以喜，一则以惧，因为她"拔自宫嫔"，晓得后宫三千佳丽，就是三千个竞争者。同时，君心不测，天知道李隆基在什么时候又会变卦。所以，她告诉李隆基："忽闻宠命之加，不胜陨越之惧。"她深知自己攀上了富贵荣华的顶峰，又面临着随时可以粉身碎骨的悬崖。

杨玉环的担心并非多余。果然，李隆基不久便和虢国夫人鬼混了。杨玉环好不容易才控制住开始松动的阵脚，谁知道他又想与梅妃重温旧好。你说李隆基不钟爱杨玉环吗？绝不。但他一直是二三其德。作为皇帝，他有权可这样做，而且被认为是天经地义的，倒是杨玉环不肯容忍他的行为，一次又一次地设法捆绑他的心猿意马。由于杨玉环容颜的美丽，体态

的娇妍，手段的老练，后宫里无人可及，因而一次又一次地取得了胜利。然而，这"胜利"的本身又是双面刃。杨玉环需要一而再、再而三地进行战斗，恰好说明她的胜利并非可靠。即使在长生殿里，李隆基和她信誓旦旦，但她也不能高枕无忧。严酷的宫廷斗争，使她心有余悸，"秋叶君恩"的阴影一直笼罩在她的心头。据说鲁迅先生曾经打算编写有关杨贵妃的剧本，"他看穿明皇和贵妃两人间的爱情早就衰竭了，不然，何以会有七月七日长生殿两人密誓，愿世世为夫妇的情形呢？在爱情浓烈的时候，那里会想到来世呢？"① 确实，他们甜蜜的誓词混和着苦涩，到后来，不就果真有"马嵬之变，已违夙愿"之叹吗？

"得宠忧移失宠愁"，这是处在特定环境中的杨玉环的连贯动作。作为贵妃，她当然是尊贵的，但她毕竟又只是李隆基"高擎在掌"的玩物。如果李隆基玩厌了，或者另有更好的玩具，等待她的就是梅妃的命运。《夜怨》一出，杨玉环自言自语道："江采苹！江采苹！非是我容你不得，只怕我容得了你，你就容不得我。"请看，她在宫闱里纵横捭阖，而心房上也在暗暗流血。这何等深刻地说明她必须专宠的原因。

在封建时代一夫多妻制的婚姻关系中，妻子，包括帝王的妻子，只能是丈夫的奴隶；她们和娼妓不同之处，只在于向丈夫一次性地永远出卖了肉体，而奴隶的命运，则是掌握在奴隶主手上的。杨玉环非常明白自己的处境，所以一直如临深渊，如履薄冰。当然，如果她安于命运的安排，任由主人的摆布，她也许可以在朱甍碧瓦中安安稳稳地飧金馔玉。问题是，她不肯等待李隆基平均地分配爱情，她要独自俘虏李隆基，她要控制本是控制她的奴隶主。于是，她的行为表现为"专宠"，表现为封建时代不足称道的"妒"了。

杨玉环的专宠，这要包括梅妃在内的三千佳丽为她作出牺牲，在这方面，作者同情受到损害的宫女；同时，当杨玉环和用情不专的李隆基作斗争时，作者又认为她是受害者，他的同情，显然是在终日怀长门之惧的杨玉环方面。所以，作者虽然写到她三番五次地表现出极端的妒，但强调这是"情深妒亦真"，认为排他的行为乃是专一地爱着李隆基的表现。为此，作者只力图刻画杨玉环的娇愦，乃至放肆，却绝不涉于恶毒。大家知道，封建时代宫闱斗争十分惨酷。在汉宫，吕后把戚夫人弄成人彘；在唐

① 许寿裳：《亡友鲁迅印象记》，第51页，人民文学出版社1977年版。

朝，何尝没有出现人彘的惨剧！永徽六年，高宗私下会见被幽囚的王皇后与萧良娣，"武后知之，促诏杖二人百，剔其手足，反接投酿瓮中"。① 真叫人毛骨悚然。在《长生殿》里，洪昇写到莺争燕妒的后面有着斑斑血痕，写到杨玉环大闹西阁后梅妃饮恨而亡，但作者并没有把历代宫廷斗争的狠毒场面写到剧本里去，并没有把妒火中烧的杨玉环，写成为心狠手辣的女人。他还特别告诫饰演杨玉环的演员，争宠时绝不能"作三家村妇丑态"。② 从这些地方，可以看出，作者对杨玉环的妒，抱有深切的同情。

杨玉环的妒，实质是要求丈夫爱情专一，这当然是合理的。但是，在封建时代夫权的统治下，这种要求被视为是触犯封建教条的恶行。《大戴礼·本命》载："妇有七出：不顺父母，去；无子，去；淫，去；妒，去；有恶疾，去；多言，去；窃盗，去。"为女子者，敢于干涉丈夫的私生活，这就被称之为"妒"，就有足够的被驱逐的口实了，何况杨玉环干预的是有权享受三宫六院的皇帝！所以，当杨玉环因妒被贬出宫时，她只能承认错误，后悔孟浪。《絮阁》一出，高力士对她说："不是奴婢敢多口，如今满朝臣宰，谁没有个大妻小妾？何况九重，容不得这宵。"在封建的大道理面前，她也实在无辞以对。正如吴人评论说："贵妃以法言制明皇，力士即效之以对贵妃……而贵妃亦为气沮。"

从人类社会婚姻关系发展的轨迹看，夫妇爱情专一，是历史的必然要求，是社会发展到男女平等这一阶段所结下的甜蜜的果实。我们说杨玉环的要求合理，是指婚姻关系必然朝着她所要求的方向发展。然而，杨玉环处在一个不可能实现这种要求的时代，"历史的必然要求和这个要求的实际上不可能实现之间"，所以出现了"悲剧性的冲突"。③ 等待着她的只能是悲惨的结局。

洪昇同情杨玉环的处境，同情她的妒，这反映了他对封建时代婚姻关系的看法。他希望看到夫妇爱情专一。在《四婵娟》里，他还赞扬"纵到九地轮回也永不忘，博得个终随唱"的美满夫妻。我们认为，洪昇注视着在一夫多妻制底下妇女的命运，提出爱情专一、精诚不散这一不可能

① 《新唐书》卷七十六。
② 《长生殿·例言》。
③ 《恩格斯致斐·拉萨尔》，《马克思恩格斯选集》第4卷，第318页，人民出版社1966年版。

实现却又顺应历史发展方向的理想，无疑是民主思想的表现，是封建时代妇女要求解放的曲折反映。

四

恩格斯说："现代意义上的爱情关系，在古代只是在官方社会以外才有。"①《长生殿》里的杨玉环，是古代官方社会中最高层的人物，然而她的爱情理想，既越出了她的时代，更越出了她的地位。

杨玉环的地位是微妙的。作为妇女，她竭力拴紧了丈夫的心，也逐步获得了情场上的主动权。可是，作为封建最高统治阶级的一员，她的每一个行动，都直接或间接地干系着政局。

在《长生殿》里，洪昇对杨、李情缘所产生的政治后果，看得非常清楚。他对剧本结构的处理，就是有意识地表现杨、李情缘和政治的关系的。按一般传奇惯例，生旦对手戏第一出写生，第二出便写旦。《长生殿》除序幕《传概》外，第二出《定情》让生旦同上，第三出是《贿权》，即写杨国忠与安禄山勾结。这样的变格，分明出于很深的考虑。它表明杨国忠之所以能"官居右相，秩晋司空"，靠的是杨玉环获宠，"君王舅子三公位"。而在杨国忠的帮助下，野心勃勃的安禄山得免死罪，于是伏下了祸根。很明显，杨、李交欢带来了权臣的勾结，美丽的定情之花孳生着一具怪胎。这是"惟愿取恩情美满地久天长"的杨玉环所想象不到的。

跟着，杨、李之间产生了矛盾。但经过一场风波，杨玉环得到的是"这恩情更添十倍"的收获。从此，李隆基无法摆脱她所布下的情网。而李隆基越是无法摆脱杨玉环，杨氏一门就越是得到更大的利益。所以，《长生殿》在《倖恩》、《献发》、《复召》之后，杨氏兄妹便竞做新第，"这一家造来，要胜似那一家"。"朱甍碧瓦，尽是血膏涂"，作者清楚地意识到，杨玉环弥合了她和李隆基之间的裂缝，却更深地挖掘着他们和人民之间的壕沟。

紧接着，杨玉环为了独得李隆基的爱，使出了浑身解数。她知道梅妃

① 恩格斯：《家庭、私有制和国家的起源》，《马克思恩格斯选集》第4卷，第68页，人民出版社1966年版。

很风雅,便"思另制一曲,掩出其上",显示自己的文采风流;她知道梅妃善歌舞,便亲上翠盘中曼舞《霓裳》,显示自己的绰约风姿。由于杨玉环着意经营,风流天子便七颠八倒,他命人从涪州飞送荔枝,以示恩宠。而当杨玉环沾沾自喜地吞下这争宠得来的胜利果实时,被践踏的人民,吞下的是鲜血和眼泪。

总之,洪昇看到,杨玉环在专宠的斗争中,她是胜利者,她在爱情问题上排他性的要求也俨然可期。但是,由此产生的连锁反应是:李隆基越来越不理朝政;凭着裙带关系爬上高位的杨国忠越来越专权;野心勃勃的安禄山也乘机坐大。于是,为《霓裳羽衣舞》伴奏的音乐,是使人魂飞魄散的渔阳鼙鼓,杨玉环自己也最终成为葬身马嵬坡下的替罪羊。不错,从"定情"到"埋玉",杨玉环逐步掌握住开启李隆基心房的钥匙,而这钥匙又给她打开了通向死亡的墓门,这真是她无法预料的悲剧!

杨玉环所处的特殊地位,决定了她不可能实现爱情专一的理想。唯一解脱的办法,是让她离开人间,在不存在的虚空中实现"历史必然的要求"。在《长生殿》的后半部,洪昇就是这样做了。他写杨玉环死后灵魂儿追逐着李隆基的銮驾,"愿一灵早依御座,便牢牵衮袖黄罗",卒而感动了上天,在"忉利天"中终偿夙愿。有人说,《长生殿》是"一部热闹《牡丹亭》";洪昇欣然表示同意。确实,杜丽娘在阴间"一灵儿咬住不放",和杨玉环"精诚不散,终成连理",如出一辙。由于她们在生前所冀望的,均属当时不可能实现的要求,因此,等待着她们的也必然是悲剧的命运,不过,杜丽娘悲剧命运的制造者是封建礼教和封建家长,杨玉环的悲剧命运制造者,恰恰就是她自己。她要和李隆基"占了情场",导致"弛了朝纲",而由于朝纲的弛误,大厦颓倾,又使李隆基和她割断恩爱,最后只能在"忉利天"里重温破碎了的美梦。可见,正是她梦寐以求的尊贵的后妃的地位,使她无法实现爱情的合理要求,使她永远沉沦在痛苦的深潭里。

马克思主义者认为,封建时代统治阶级的婚姻是一种政治行为,是借以加强彼此在政治、经济上联系的纽带。同时,马克思主义者也不排除封建统治阶级中个别人物有过爱情的要求,出现过浪漫的事迹。在我国的历史上,追求合理爱情生活的浪漫事迹,在个别帝王中间也出现过。但是,由于他们与封建统治阶级的整体利益发生矛盾,结局多是可悲的。在洪昇创作《长生殿》之前,朝野上有过顺治皇帝为思念死去的董鄂妃,抛弃

了帝位到五台山当和尚的传说，有人还说洪昇写李隆基思念杨玉环，即与此事有关。① 究竟顺治皇帝的传说是不是可靠，我们且不要管。但这传说的流行，说明了在许多人的心目中，封建统治阶级的最高地位，也不是那么值得恋栈的，因为它和正常的合理的婚姻爱情生活存在着矛盾。我们并不认为《长生殿》是影射顺治帝之作，但洪昇通过描绘杨玉环的遭遇，使人看到了尊贵的地位造成了爱情的悲剧。从这一意义上说，它与上述传说，在思想上不无共通之处。

关于杨、李情缘及其传说，历来是文坛上热门的题材。陈寅恪先生考证："唐人竟以太真遗事为一通常练习诗文之题目。"他引述《容斋续笔》唐诗无讳条云："白乐天《长恨歌》讽谏诸章，元微之《连昌宫词》始末，皆为明皇而发，杜子美尤多。如下如张祜赋《连昌宫》等三十篇，大抵咏开元、天宝事。李义山《华清宫》等诗亦然。"② 在戏剧舞台上，单是元代，就有白仁甫的《幸月宫》、《梧桐雨》，庾吉甫的《华清宫》、《霓裳怨》，关汉卿的《哭香囊》，李直夫的《念奴教乐》，岳伯川的《梦断贵妃》等杂剧。洪昇撷取了这样一个为人熟悉的题材，很容易有拾人牙慧之嫌。可是，洪昇过人之处，在于他能在名作如林的基础上更进一步，敢于在熟事中别翻新意。自《长恨歌》以来，人们对杨玉环或怜或咎，对李隆基有褒有贬，但从来没有人能把杨、李情缘与国运兴衰，有机地纽结在一起，更没有人能从杨、李情缘的纠葛中，看到封建宫廷是扼杀一切生机的罪恶渊薮。因此，在一切以杨、李情缘为题材的作品中，《长生殿》显得脱颖而出，后来居上。

五

在"女人祸水"论的影响下，白居易的《长恨歌》，有"惩尤物，窒乱阶"的用意。白朴的《梧桐雨》，也有类似的意图。

洪昇写《长生殿》，并不打算"惩尤物"。他要告诫后世的是：千万不能"逞侈心而穷人欲"。他的批判矛头，主要是对着皇帝李隆基。

李隆基一出场就唱：

① 参见《荀学斋日记》。
② 《元白诗笺稿》第一章《长恨歌》，第12页，文学古籍出版社1955年版。

升平早奏,韶华好,行乐何妨。愿此生终老温柔,白云不羡仙乡。

不要小看这段唱词,它是李隆基思想的概括。在作者看来,李隆基晚年铸成大错的原因,是他满足于功业彪炳,产生了"行乐何妨"的念头。作品在前半部对李隆基形象的描绘,也是环绕着"行乐"这一连贯动作展开的。

洪昇把"定情"置于全剧之首,酣写李隆基在得到杨玉环时那种手舞足蹈的神态,可谓画龙点睛地说明了他行乐的内容。此后,作者转过手来描写后宫的宴乐,像《禊游》写杨氏姊妹随驾嬉戏,《制谱》、《偷曲》写杨玉环排练歌舞。这些地方,李隆基虽然出场不多,但曲江池畔,芍药栏前,处处笼罩着他的身影。加上《春睡》写他欣赏杨玉环的睡态,《舞盘》写他欣赏杨玉环的舞态,《献发》、《絮阁》、《窥浴》写他和杨玉环缠缠绵绵,恩恩怨怨,这都从正面或侧面点染了李隆基行乐的情景,清晰地勾勒出"愿此生终老温柔"的风流天子的面貌。

李隆基一旦泡在温柔乡里,便变得十分糊涂固执。《长生殿》写他第一件"政绩",是赦免安禄山。本来,"论失律丧师关巨典",唐朝有所谓边将"军败当诛"的纪律。但是,李隆基竟随便让安禄山得到开脱。在这里,作者以春秋笔法点出李隆基自坏纲纪的情景,让人们知道百丈金堤,溃于蚁穴,用意相当深刻。

李隆基日趋昏耄,野心家得售其奸。郭子仪不是悲愤地质问安禄山"有何功劳,遽封王爵"么?其实,安禄山倒真有点本事,他看准了李隆基有喜欢别人奉承的弱点,一再地给他大灌迷汤。例如李隆基笑问安禄山,大肚皮里装的是什么?禄山机灵地回答:"惟有一片赤心。"于是"天颜大喜,自此越加亲信"。又如安禄山反象已呈,有人密告,李隆基也派人作些调查;可是,安禄山来一个"小心礼貌假装呆",李隆基便掉以轻心,打消疑惑,甚至还把告叛的人送到安禄山军前治罪。结果,这被李隆基认为是忠谨虔敬的人,终于渔阳称变。叛将们兴高采烈地高唱:"一飞羽箭,争赴兵坛,专等你个抱赤心的将军来调遣。"这真是对李隆基最大的讽刺。

优柔寡断,是李隆基性格的另一个特点。即使在宫闱生活中,我们也可看到他相当可怜可笑。他宠爱杨玉环,后来反受制于杨玉环。当他第一

次和杨玉环发生矛盾时，他还能把杨玉环贬回私第；可是发展到《絮阁》，杨玉环气势汹汹地冲散了他和梅妃的幽会，这个君临天下的人，竟然表现得像犯了错误的小学生那样嗫嗫嚅嚅，手足无措。"风流惹下风流苦"，一旦委身于温柔乡里的李隆基，是多么的无能和懦怯！

阿·托尔斯泰有一段提到历史题材创作的经验之谈，他认为以宫廷历史为题材的文学作品，有一种奇妙的作用，它能在我们面前暴露历史事实的内幕背景，引导我们走进历史人物的私室和卧房之中，让我们清楚地看见他们的家庭生活和私人秘密，不仅是打扮着很漂亮的历史伪装，而且也使我们看见戴着寝帽，披着睡衣的姿态。封建时代的皇帝，一向被视为神圣不可侵犯，《长生殿》却让人们看到皇帝脱下衮龙袍后，穿着睡衣睡帽的姿态。在人们哑然失笑之余，罩在皇帝头上尊严的灵光也就黯淡了几分。

六

李隆基在酒色奸邪的包围下浑浑噩噩，遭受灾殃的老百姓却把一切看得清清楚楚。《长生殿》在思想内容方面的重要成就之一，是能把封建统治阶级的昏昏，与人民群众的昭昭，作了鲜明的对比。

在《献饭》一出，老农郭从谨当着李隆基的面，指出他的过失。下面是他们之间的一段对话：

（外）陛下，今日之祸，可知为谁而起？（生）你道为着谁来？（外）陛下若赦臣无罪，臣当冒死直言。（生）但说无妨。（外）只为那杨国忠呵！〔降黄龙〕（换头）猖狂，倚恃国亲，纳贿招权，毒流天壤。他与安禄山，十年构衅，一旦里兵戈起渔阳。（生）国忠构叛，禄山谋反，寡人哪里知道？（外）那安禄山呵！包藏祸心日久，四海皆知状。去年有人上书，告禄山逆迹，陛下反赐诛戮。谁肯再甘心铁钺，来奏君王？

郭从谨直言不讳，李隆基张口结舌，只得承认"朕之不明，以致于此"。这场戏，写得情词质朴，而又激动人心，看得出作者颇费匠心。

洪昇让《献饭》居于下卷之首，并且写李隆基性格的转变，关键在于听了郭从谨义正词严诚恳剀切的一席话。这清楚地表明他十分重视郭从

谨在戏中的作用。无疑，作者把郭从谨这番话置于献饭的时刻，让皇帝在恭谨而又凄凉的气氛中接受父老的切责，这构思的本身又表明洪昇毕竟是皇权主义者，他并不想推翻封建皇帝的统治。但是，必须指出，洪昇敢于写皇帝向老农民认错，承认老农民使他顿开茅塞，使他"噬脐莫及"，这在视高贵者聪明，卑贱者愚蠢的封建时代，需要有特具的胆识。

关于献饭的一些细节，洪昇并非完全出于虚构，《唐书·玄宗纪下》载：

辰时，至咸阳望贤驿，官吏骇散，无复储供。上憩于宫门之树下，亭午未进食。俄有父老献麸。上谓之曰：如何得饭？于是百姓献食相继。俄而尚食持御膳至，上颁给从官而后食。是夕，次金城县，官吏已遁。令魏方进男允招诱，俄得智藏寺僧进刍粟，行从方给。

父老献饭，看来确有其事。但献饭者是一群人，他们让李隆基吃饱了就完了事。洪昇在这史实的基础上，进行艺术加工，他突出了一个老农，让他在献饭之余，道出了百姓的心声。这表明，洪昇深感不能光是展示百姓们恭顺之情，还必须添增老百姓谴责皇帝的内容，显示老百姓的作用和分量。

《长生殿》还有脍炙人口的《骂贼》一出。乐工雷海青正气磅礴，把安禄山骂得狗血淋头，使观众看得热血沸腾。关于骂贼这一场面，戏剧家们有不同的处理。明代传奇《惊鸿记》，写骂贼者为士大夫颜杲卿。洪昇读过《惊鸿记》，但他毅然依照《本事诗》所记，重新让乐工雷海青成为骂贼的主角，让下层人物的形象，在舞台上闪烁着耀眼的光辉。

历史剧作家如何认识历史事件，如何处理、描绘这些事件，往往显示出他的世界观的某些方面。从洪昇在对《献饭》和《骂贼》的处理中可以看出，突出下层人民的形象，是他进行艺术创造的一个重要支点。尽管他对人民的描写还嫌不足，也不可能懂得下层群众是历史的主人，但他的认识水平，在当时实在是卓越的。

在清初，民主思潮日益高涨，有相当一部分人对封建主义十分不满，认识到在专制时代帝王一举一动与国计民生的关系。与洪昇同一时代的蒲

松龄指出:"天子一跬步,皆关民命。"① 比洪昇稍前的黄宗羲,更直截了当地对君主提出控诉,认为帝王"屠毒天下之肝脑,离散天下之子女"(《原君》)。同时,一些作家受到民主思想的启迪,逐渐重视人民大众的力量。他们在描绘国破家亡的景象时,往往把忧国者的形象赋予下层群众。如所周知,孔尚任在《桃花扇》里,写市井小民柳敬亭、苏昆生等人,为挽救明朝东奔西走。王夫之则在《龙舟会》杂剧中宣称:"大唐家,九叶圣神孙,只养得一伙烟花贱。"由此看来,洪昇能够认识封建帝王骄奢淫逸造成的恶果,敢于把帝王宵衣旰食之类的招牌摘下来,揭露其荒唐的生活,并且能够有意识地突出下层人民,通过下层群众的口,抒发自己对历史的评价,这并不是偶然的。时代在前进,人民在觉醒,历史的浪潮推动了作者对世界的认识。评论者的任务,在于发现并把握住作品中哪怕是一瞬即逝的闪光,作出历史主义的评价。

七

　　杨玉环一死,洪昇对李隆基的态度,也从谴责转为同情。

　　同情失败的帝王,是清初文坛出现的一种思潮。那时候,有不少人撰写同情杨、李遭遇的作品,像明遗民朱一是的《雨霖铃》写道:"灵武中兴日,华清寂寞时;上皇新度曲,惟有旧臣知。"② 透露出旧臣们对"失运的天家"的眷恋之情。马銮的《杨太真》则极写杨妃死后的幽怨,"《雨霖铃》夜许谁知,万里归来一寸痴;太液芙蓉开又落,分明忆得马嵬时"③。

　　在戏曲舞台上,清初作家对杨、李形象的处理,也多与前代不同。元明戏剧往往把杨玉环写为淫邪的妖姬,而清初尤侗在《清平调》里,却把杨玉环写成为心胸广阔、独具慧眼的女性。当高力士进谗,说李白《清平调》里"可怜飞燕倚新妆"一句是有心讥讪时,杨玉环说:"俺正要学飞燕新妆,一洗肥婢之辱耳!"生于顺治、康熙之际的张韬,也写了杂剧《清平调》,他也和尤侗一样写李白受到杨、李的赏识,其实,唐代

① 见《聊斋志异·促织》。
② 《明遗民诗》卷十四,第569页,中华书局1961年版。
③ 《明遗民诗》卷十二,第501页,中华书局1961年版。

的李白并不得志，他曾悲愤地发出"一命不沾，四海称屈"的慨叹。倒是生活在清初的人，把李白的遭际描写得十分美妙。这一点，固然是理想的寄托，同时，如果清初的人不是对杨、李深表同情，也不可能让他俩充当伯乐的角色。

为什么清初的人会特别同情杨、李？这与人们从民族矛盾的角度看待安史之乱有关。本来，安史之乱按其性质应属封建统治阶级内部矛盾，是唐朝中央政权与藩镇军阀的矛盾。不过，由于安禄山、史思明出生于少数民族，在叛乱过程中，也出现过民族压迫的事件。过去的人不易看清其本质，因而往往误认为这是一场严重的民族斗争。杜甫说："群胡归来血洗箭，仍唱胡歌饮都市。"李白说："洛阳三月飞胡沙，洛阳城中人怨嗟。"李、杜二人亲身经历过这场变乱，尚且带着强烈的民族情绪强调胡汉对立；后世的人，特别是处于民族矛盾高涨时代的人，把现象当作本质，把安史之乱看成是民族矛盾，进而同情在祸乱中受到损害的杨、李，这是很易理解的。

在洪昇生活的年代，国内民族矛盾仍然尖锐。一些汉族地主既感激满族地主和他们联合起来，在农民起义的废墟上重建地主阶级政权，又深感过去惟我独尊的地位一去不返。因此，内心矛盾重重，感情十分复杂。当清廷颁布的诏令和推行的政策有着明显的民族压迫因素时，民族情绪便会在一部分汉族地主知识分子的脑海里回旋激荡，故国、乡土、旧君，也成了他们一吐胸中块垒的创作题材。在许许多多失败的帝王中，唐代李隆基的遭遇颇堪发人深省。他既受到人民的压力，又受到安禄山等国内少数民族叛乱集团的逼胁。他所面临的形势，和明末的政局也不无相似的地方。这一来，那些既反对农民起义，又具有民族情绪的作家，便很容易从这历史题材中，找到激发自己的思想感情的燧石。

在清初，思想家兼文学家王夫之对李隆基的评价，是颇有代表性的。他说："天不佑玄宗，人不厌唐德。"① 此话大有深意。王夫之既谴责了李隆基，但认为人民并没有抛弃唐朝，这在谴责中又渗透着同情的意味。王夫之在评述玄宗李隆基的功过时，还认为他出走西蜀是正确的策略。因为"天子者，天下之望也。前之失道而致出奔，诚不君矣；而天下臣民固倚以为重，而视其存亡去就。固守一城而或辱于寇贼之中，于是寇贼之势益

① 《读通鉴论》卷二十三，第786页，中华书局1975年版。

张，而天下臣民若丧其首"①。我们且不议论李隆基出走是否上策，要指出的是，在王夫之生活的年代，朱明王室逃到南方，建立流亡政权，继续抗清。因此，王夫之的见解，并非只就史论史，他对李隆基的同情，显然夹杂着浓厚的民族情绪。

和清初许多作者一样，洪昇也是把安史之乱看成国内民族冲突的。在《长生殿》里，他用相当篇幅强调安禄山的军队是"番人"、"胡种"。《合围》一出，安史军队的打扮、行动、气习，全是外族模样，"这一员莽兀喇拳毛高鼻，那一员恶支沙雕目胡颜"，"连毛带血肉生餐，笑拥番姬双颊丹，把琵琶忒楞楞弹也么弹"。《骂贼》一出，雷海青大骂"泼腥膻将龙座溚"，从民族立场控诉安禄山的入侵。此外，作者还写安禄山"杀人如芥"，写他被郭子仪打得丢盔卸甲，写他被李猪儿行刺，在舞台上连跳带滚。很明显，洪昇对安禄山的鞭挞，是怀着强烈的民族情绪的。作者对蹂躏中原的入侵者是那样的憎恨，对"反面事新朝""摇尾受新衔"的官吏是那样的轻蔑，这分明和他对现实的态度有密切的联系。

同情失败的汉族君主，鞭挞侵扰中原地区的少数民族上层贵族，在清初这一特定环境里，将会怎样拨动人们的心弦，那是不言而喻的。何况剧本中还出现"生克擦直逼的个官家下殿走天南"这类极其敏感的话，因此，康熙遽然禁演《长生殿》，当是觉察到它包含着不利于清朝统治的因素。只是由于洪昇是曲折地表现出民族情绪，康熙皇帝也只好找寻借口，给作者和看客以严厉的惩罚，而没有暴露出这场文字狱的真意。在这一点上，康熙的手段，比在他两百多年后的"四人帮"，还稍微收敛一些。

八

为了让观众改变对李隆基的印象，洪昇在写作上，一是加强渲染安史之乱的民族色彩，再就是极写李隆基忏悔之情，洪昇说："嘉其败而能悔"，"一悔能教万孽清"。他认为当李隆基表示忏悔时，便能连本带息地偿还欠下人民的债务，人们也会为李隆基一掬同情之泪了。因此，他写杨玉环死后，李隆基便整天沉埋在哀伤和悔恨之中。行宫见月，夜雨闻铃，使他益增忉怛。可以说，在《长生殿》的下半部，主人公的忏悔之情，

① 《读通鉴论》卷二十二，第784页，中华书局1975年版。

达到浓得化不开的程度。那一段段抒发懊悔之情的曲文，也写得就像一首首缠绵哀艳、文采斐然的抒情诗，读起来使人香留齿颊，魄荡神摇。

我们认为，写李隆基的忏悔，是可以的。因为不能以为凡是封建统治者，都只能有一副花岗岩脑袋。封建地主阶级，作为一个阶级，其阶级属性决定了他们观察事物的立场、方法，必然是僵硬、凝固的；而这个阶级中个别集团、个别的人，却有可能瞻前顾后，"觉今是而昨非"。特别是在他们的利益受到严重损害，政治地位发生激烈变化时，更完全有可能出现懊悔的情绪。

但是，《长生殿》下半部，李隆基形象的刻画并不成功，因为作者对他后悔之情的描绘，存在着严重的缺陷。

大家知道，叙事性的文学体裁，特别是戏剧，应该通过人物的行动，来表现人物性格的转变。如果只让人物在嘴巴上表示改弦更张，便无法使观众感受到人物思想转变的真实性。在洪昇笔下，李隆基的懊悔，主要在两个方面：第一，他后悔过去整天沉醉在爱河之中，不理朝政，听信奸佞。这就是郭从谨给他总结的八个字："弛了朝纲，占了情场"。第二，他后悔对杨玉环爱得不够专一，有负"生生世世永为夫妇"之盟。为此，他感到抱恨终天，日日以泪洗面。

应该说，洪昇写李隆基对用情不专的悔恨，是具体生动的。可是，他有让李隆基用行动去表明自己对荒废朝政、沉湎酒色的过错吗？没有。李隆基不止一次地承认糊涂昏耄，却从没有作奋力的挣扎，没有在政治上做些切实的事情。这一来，即使他说了一万遍对不起社稷苍生，人们也只能觉得他仍然是一个无所作为的昏耄之君。只不过他从前沉迷于酒色，后来沉迷于痛苦而已。作者以为，让李隆基浓重地抒发思念杨妃之情，就是"补过"。殊不知，艺术形象的客观效果是：李隆基虽然承认自己"占了情场，弛了朝纲"，但实际上并没有真正悔改，因为，只一味忙着用眼泪洗涤在情场上的污垢，依然是跌进了"弛了朝纲，占了情场"的窠臼。结果，这样的写法，又不能不削弱了李隆基形象的价值。

其实，历史上的李隆基，在安史之乱爆发后，后悔之余，在政治上倒是有所安排的。《唐语林》载：

车驾幸蜀，……至骆谷。上登高平，马上谓力士曰："吾仓皇出狩，不及辞宗庙，此山绝高，望见秦川，吾今遥辞陵庙。"下马东向再拜，呜

咽流涕，左右皆泣。又谓力士曰："吾取张九龄之言，不致于此。"乃命中使往韶州，以太牢祭之。①

眼泪，对昏热的人来说，是一服有效的清凉剂。历史上的李隆基，痛定思痛，头脑就清醒了一些。命令祭祀张九龄，是决心改变错误政策，设法团结地主阶级各阶层共同抗击安禄山的表示。此外，他命令诸王节制各路，对安禄山采取分路合击之势；他让位给儿子时虽心有不甘，却尽量克制，防止政出多门；他得到献来财帛，立即分送侍从，稳住大家的情绪。这些行为，都不失为明智之举，说明李隆基在有所悔悟后，尚能审时度势，表现出政治家的风度。可惜，洪昇对此没有给予足够的注意。

《顾曲麈谈》云："《长生殿》取天宝间遗事，收罗殆尽，故上本每多佳制，下半则多由昉思自运，……乃至凿空不实。"我们认为，《长生殿》下半部有凿空不实之嫌，是由于作者只集中笔力写李隆基的情悔，而忽略了或者只抽象地简略地写他在政治方面的内疚，没有照应他作为干系着社稷苍生的皇帝这一特定身份。让人物与他所处的环境脱节，自然就损害了形象的真实性。加以《长生殿》的后半部，作为戏剧冲突主线的杨玉环与李隆基的矛盾并没有发展，作者却没有及早收煞，戏就越写越瘟，给人以冗长拖沓之感。

看来，洪昇对历史上李隆基失败后的情况，有研究不周之处。然而，作者却偏偏以浓色重彩敷写李隆基后悔之情，这一方面说明了作者对历史人物认识的水平，另一方面，也和作者自己的经历、情绪有关。

上面说过，以历史为题材的作家，总不会简单地再现历史，而总是把自己对现实的认识乃至生活的经验，融进作品中去。白居易在爱情上有过痛苦的经历，他曾经有"不得哭，潜别离，暗相思，两心之外无人知"的感情；曾经有"愿作远方兽，步步比肩行；愿作深山林，枝枝连理生"的理想。② 在创作《长恨歌》时，这些因素显然也注入作品的形象里去。

洪昇和白居易不同，他的爱情生活比较美满，"从今闺阁长携手，翻笑双星惯别离"③，用不着宣泄爱情方面的苦闷。不过，洪昇在创作《长

① 《唐语林》卷四《伤逝》，第141—142页，上海古籍出版社1978年版。
② 白居易：《潜别离》、《长相思》。
③ 《稗畦集·七夕，时新婚后》，第72页，古典文学出版社1957年版。

生殿》时，感情是沉郁的，心头上有一种"欲说还休"的苦恼。

在清初，许多知识分子对清廷有过从幻想到幻灭的经历。痛苦地后悔，深沉地内疚，是这类人共有的情绪。吴梅村说："忍死偷生廿载余，而今罪孽怎消除？受恩欠债须填补，纵比鸿毛也不如。"① 概括地表达了后悔者的悲哀。洪昇不是明遗民，可是他也有浓重的后悔情绪。我们知道，洪昇本来也是个功名迷，黄机曾劝过他为清廷服务，说什么"自此海宇清晏，歌咏功德，非昉思孰任之？"② 所以，在青年时代，洪昇跑到北京当了太学生，也着实写了好些为清王朝歌咏功德的诗篇，然而，他对清朝的幻想很快破灭，满族贵族地主圈地的暴行，使他惊心怵目；大江南北，山河破碎，哀鸿遍地，也激发了他故国之思，使他写下了不少凭吊兴亡和缅怀爱国将领的诗作。总之，曾经热衷功名并且有门路可以攀附的洪昇，却一直没有做官，在那里"狂言骂五侯"，"白眼踞坐，指古说今"。③ 这种态度，说明他对现实的认识有了剧烈的变化。具有强烈的民族情绪的朱若始，在编辑《稗畦集》时，便把洪昇早年为清朝歌咏功德的诗作大部删去。从这里，我们可以约略窥见洪昇"渐悔浮华"的思想变化。

洪昇的《稗畦续集》，还有以《欲雨》、《既雨》、《积雨》为题的一组诗，描写暴风雨来临时，"蚁奔皆徙穴，鸟急竞还巢"。既而下了雨，他以为"既雨川原净"，可以"努力事耕耘"了；谁知积雨连绵，酿成灾祸，"涨流将及版，入市可扬舲"，弄得"黍禾皆烂死"，于是他发出了"天意杳冥冥"的哀叹。当然，这几首诗，写的是天气变幻的景象，但其中由企望进而失望的复杂感情，也包含着他对现实生活的感受。由于洪昇在心底里长期蕴藏着的懊悔之情，当他搦笔研墨创作《长生殿》时，一腔哀怨便涌进笔端，凝结在《长生殿》的艺术形象里，他的眼泪，和李隆基流在一起。在《哭像》一出中，李隆基哀叹，"寡人如今好不悔恨也！"跟着唱〔脱布衫〕、〔小梁州〕等曲。洪昇的朋友吴舒凫于此处加一眉批："从来不能死忠义者，到命绝时，皆有此念。"显然，吴舒凫深深体会到，作者通过李隆基这一形象流露的情绪，具有普遍的意义。正因为

① 《梅村家藏稿》年谱卷四。
② 《啸月楼集》卷首载黄机所撰序。
③ 吴天章：《怀昉思》；徐麟：《长生殿序》。

作者感到需要透彻地宣泄自己的情感，所以，深知舞台三昧的他，竟然在作品的下半部中，忽视戏剧的舞台性，采取了抒情诗的写法。如果说，白居易的《长恨歌》贯串着作者对爱情生活的恨；那么，洪昇的《长生殿》则是寄托着作者追悔之哀。

总之，《长生殿》对杨、李既有谴责，也有同情。它谴责杨、李纵情享乐，贻害国家，又同情杨玉环对爱情专一的要求，同情李隆基失败的悲哀，这谴责与同情，是作者民主思想和民族情绪的体现。因此，尽管《长生殿》有着明显的缺陷，但仍不失为具有人民性价值的杰作。

<div style="text-align: right">（原载《文学评论》1982 年第 2 期）</div>

《长生殿》的意境

1949年以后，我们接受了苏、欧现实主义的话剧理论的影响，在分析中国古代的戏曲作品时，往往注意了捕捉戏剧矛盾，以抓住人物性格的冲突审视矛盾契机及其发展，进而剖析作品的主题。这样做，自然是必要的，成效也是明显的。但是，仅仅着眼于戏剧矛盾，却不能解决戏曲评论的全部问题。近年人们对《长生殿》未能深窥厥旨，也与只流于追寻戏剧的冲突有关。

我国的戏曲，与诗歌创作有着极其密切的关系。戏曲，除了重视戏剧性，还要重视"曲"。所谓曲，实即诗。当戏曲作家进行创作，在安排关目、表现性格、遣词命意的时候，不可能不受诗歌创作特有的思维方式的影响。

诗歌创作，最重意境。意境，是作者的主观情意与客观景物相融合，从而引导读者产生联想，参与创造，体验形象之外的涵义。所谓弦外之音，味外之味，是作者诱导读者根据诗歌的意与象，参与再创造的结果。古代戏曲的作者，往往本身就是诗人。像洪昇，他在《稗畦集》里的诗歌，表现出很高的艺术水平。因此，传统诗歌对意境的追求，也融合在他的戏曲创作之中，形成特有的思维定势。洪昇认为"唱与知音心自懂"，正是相信戏曲观众，会像诗歌的读者一样，能够领悟到"象外之象"。王国维在《宋元戏曲考》中指出：元代戏曲之妙，在于"有意境而已矣"。他把意境作为评价元曲的标尺，在戏曲理论中引进诗歌理论的概念，显然已注意到戏曲与诗歌创作相互沟通的关系。

《长生殿》的创作，有一个复杂的过程，"盖经十余年，三易稿而始成。"（洪昇《长生殿》例言）最初，洪昇摭拾李隆基、杨玉环开元天宝间事，偶感李白之遇，作《沉香亭》传奇；其后抛开了李白，糅进李泌辅助肃宗中兴的情节，更名《舞霓裳》；最后专写钗盒情缘，定名为《长生殿》。据洪昇自称，十多年来，一直"乐此不疲"。换句话说，他一直在找寻最合适的方式，以表达不易言传的意蕴。

一

杨、李情缘，是《长生殿》的主干，它支撑着整部戏曲的结构，是戏剧冲突的主要部分。主干的发展，对戏曲意境具有导向的作用。

在洪昇笔下，杨玉环对李隆基感情专一。由于她身份的特殊，她与李隆基的关系，和个人、家族利益联系在一起。因此，她的感情专一，在剧本中表现为后妃的专宠。

杨玉环专宠，必然要后宫三千佳丽为她作出牺牲，在这方面，洪昇同情受到损害的包括梅妃在内的妃嫔；同时，当杨玉环和用情不专的李隆基发生冲突时，洪昇认为她是受害者，他的同情，显然是在杨玉环方面。所以，洪昇虽一而再、再而三地写她的专宠，极力写她的妒，但绝没有着意表现历史上宫闱斗争的刻毒。相反，他强调杨玉环是"情深妒亦真"。在《长生殿》的例言中，他还特别提示饰演杨妃的演员演争宠时，绝不能"作三家村妇丑态"。

在封建时代"一夫多妻制"被视为合理合法的情况下，杨玉环只爱李隆基，也要求李隆基只爱她一人，这种行为，是不能允许的。按照封建礼教规定，"妒"是被列入"七出"之条的，何况她干预的是有权享受三宫六院的皇帝！但是，真正的爱情是排他性的，在一颗心里，实际上只容得下另一颗心。《西厢记》里的崔莺莺，对赴京应考的张生唱道："若见了异乡花草，再休似此处栖迟。"希望丈夫只爱她一个，这反映了封建时代妇女对权益的要求。从人类社会婚姻关系发展的轨迹看，一夫一妻，夫妻平等，也是历史的必然要求。明清两代，不乏描写争取婚姻自由的作品，可是，即使具有民主思想的李渔，在"十种曲"中也处处表现出对享受齐人之福的乐趣；而蒲松龄的《聊斋志异》则常常痛诋妒妇。显然，就尊重妇女权益所表现的民主性而言，《长生殿》的思想高度，为当时的人所不能比拟。李隆基对杨玉环的感情，则有一个从不专一到专一，从一般帝王声色之欲发展到具有真正爱情的过程。当李隆基在《定情》一出中，册封杨玉环为贵妃时，他的确是很喜欢这个"庭花不及娇模样"的美人的。但是，他很快又与虢国夫人有了瓜葛，后来又对梅妃不能忘情。风流天子，逢场作戏，朝秦暮楚，二三其德，这自然引起杨玉环的许多不快。你说李隆基抛弃了杨玉环吗？当然不是，她在他的心目中，实际上占

了极大的比重。在封建时代，他的行为合理合法，只不合于情而已。这一点，杨玉环也非常清楚。在《絮阁》一出，高力士对她说："不是奴婢擅敢多口，如今满朝臣宰，谁没有个大妻小妾，何况九重，容不得这宵？"轻轻几句，便使正在大兴问罪之师的杨玉环无法招架。因为她实在知道，按封建规矩来说，倒是她于"理"不合。

值得注意的是，在洪昇笔下，有权可使有法可依的李隆基，反越来越问心有愧。随着时间的推移，他对杨妃的爱也越来越深。吴舒凫对《傍讶》一出评曰："贵妃宠幸未几，即以虢国承恩一事，摹写悲离，观者疑其情爱易移矣。不知未经离别，则欢好虽浓，习而不觉，惟意中人去，触处伤心，必得之后快，始见钟情之至。"这一见解，颇能批郤导窾，道出了洪昇写李隆基从情爱易移到钟情之至的深意。正因为李隆基经过几次风波，确是真心爱恋杨玉环，这才会在《絮阁》时感到比她矮了半截。他在她打破醋瓶子时尴尬彷徨，就等于承认了自己在道义上的过失。到后来，李隆基在长生殿里和杨玉环盟誓时情意绵绵，在马嵬之变时心如刀割，在行宫见月、夜雨闻铃时种种思忆和追悔，都是挚爱感情进一步发展的表现。

洪昇说："情之所钟，在帝王家为罕有。"杨、李爱得那么真，那么深，当然是属于恩格斯所说的"至多只是浪漫事迹中"才有的事。其实，情之所钟，何尝只在帝王家才是罕有？所谓海可枯、石可烂的情缘，在一般的现实生活里，难道就常见了吗？洪昇说："今古情场，问谁个真心到底？"他分明知道，历史上，现实中，两情相遂真心到底精诚不散者少而又少。因此，洪昇创作《长生殿》，与其说表现了杨、李这一对历史人物的钗盒情缘，不如说他借钗盒情缘，表现自己的爱情理想和崭新的婚姻观点。

关于洪昇的爱情理想，在他的杂剧《四婵娟》里，表现得尤为明显。他最赞许的是李清照、赵明诚等"恩爱夫妻"、"美满夫妻"。至于恩爱、美满的标准，则是夫妻能相濡以沫、相敬如宾，亦即夫妇之间地位、人格相对平等。在强调"三从四德"的封建时代，洪昇的婚姻观、爱情观，无疑具有鲜明的民主倾向。在《长生殿》里，洪昇赋予李隆基与杨玉环的关系，实际上也是平等的。不错，杨玉环的一切，有待于李隆基的赐予，但在《复召》以后，他们的感情进入了新的阶段。即使是"九五之尊"的李隆基，也知道要尊重杨玉环的感情追求。他们之间，取了感情

需要对等的默契。所以，李隆基才会认识私会梅妃是一个过失，连声对杨玉环说："总朕错，总朕错！请莫恼，请莫恼！"他那赔小心说不是以及杨妃撒娇放泼的神态，不活像民间百姓小夫妻之间的拌嘴吗？至于杨、李由一般性爱进而为具有真正的爱情，与封建时代那些先成婚，后相恋，其间有苦恼，有暗礁，但在共同生活的过程中性格逐渐相投，感情逐渐加深的夫妇，不也有许多相似之处吗？我认为，洪昇把自己所企望的平等的婚姻观，渗入在杨、李情缘之中，致使这一对皇帝妃子，戴着的是唐代的冕旒霞佩，而肌体里流动着的，竟有相当部分是明清时代平民的血液；他们情缘发展的历程，也体现出一定的典型意义。

洪昇明知杨、李情缘在帝王家为罕有，他把罕有的事搬上舞台，不是为了猎奇，而是看到在这罕有事情的背后，贯穿着普遍性。他删除了历史资料上记载的有关杨、李的秽迹，重新塑造杨、李的形象，也是要使他所理解的杨、李情缘，能更贴近人生，能为清代的观众所接受，能反映爱情婚姻这个多姿多彩的世界。如果观众从杨、李情缘联想到一些人婚姻、家庭的状况，感悟爱情道路的崎岖，希望在不平的社会中找到平等的归宿，那么，他就领会到《长生殿》的主干所包含的丰富内容，被洪昇引进他所酿造的意境之中。

二

意境，有不同的层面。

通过杨、李性格的冲突，展示他们爱情发展的过程，只是《长生殿》意境的表层部分。和一般歌颂爱情真挚的作品不同的是，《长生殿》写到这段情缘付出的代价。洪昇要引导观众从杨、李的爱情悲剧里，体认处于变动命运中的人的内心奥秘，感受人生的失落与悲凉，进入作品的深层境界。

处于特殊地位的杨、李，他们的情缘，直接或间接地干系着政局。洪昇写到，杨、李越是爱得如胶似漆，杨氏一门的权势就越来越大，唐朝的政局也越来越乱。"弛了朝纲，占了情场"，社会的大动乱终于萌发。关于杨、李情缘的正面和负面，洪昇在创作时是处处关照着的。例如，他把《进果》一出，插在《偷曲》与《舞盘》之间，这样的安排，就大有深意。正如吴舒凫所说，"则可见天宝时事，萌乱已在宫廷，而《舞盘》非

劝淫之辞矣"。他是领悟到洪昇在写轻歌曼舞之间，也包含着批判的意义的。

关于《长生殿》揭露封建统治阶级穷奢侈残害人民方面所表现的人民性内容，许多学者已作了充分的论析。我们需要进一步探讨的是，应该如何看待罪愆深重的杨、李幡然悔悟的问题。

在《长生殿》的后半部，洪昇以浓重哀婉的笔触，描写杨、李后悔的心情。杨玉环悔恨自己生前作孽；李隆基则悔恨过去沉溺酒色，听信奸佞，悔恨对杨玉环爱得不专，有负"生生世世永为夫妇"之盟。

忏悔，是社会、人生激烈震荡的产物，是由于客观环境变动所引发的主观心态的变异。为了描绘杨、李内心的颤动，洪昇让李隆基接受百姓的指责，让杨玉环看到杨国忠等被押往地狱的苦相。在他们的灵魂得到逐步净化的基础上又反复敷写他们睹物思人，触景生悲。他们有时五内崩裂，如灼如焚；有时婉转低回，柔肠寸断。他们对往事的追忆，彼此之间刻骨的思念，凝结成"感金石、回天地"的终天之恨，真能催人泪下，感人肺腑。特别是那些经历过坎坷生涯，失去生活欢乐的人，更易被杨、李的悔恨拨动心弦，与他们同声一哭。

在《惊变》之后，杨、李之间的冲突已经结束，《长生殿》的下半部，主要是揭示杨、李各自的内心世界。在艺术处理上，作者更多的是依靠杨、李的内心独白，通过景物的衬托，创造出哀怨凄凉的悲剧气氛。换句话说，《长生殿》下半部更多是依靠戏曲特有的抒情性，完成对杨、李形象的塑造。艺术手段的变化，也使《长生殿》上下两半呈现出不同的状态。上半部，戏剧矛盾尖锐紧凑，丝丝入扣，而下半部忽然换了一副笔墨，甚至在结构上显得拖沓松散。我想，这不会是洪昇不懂得让剧本更具戏剧性，而是他要以写抒情诗的思维方式写戏。他让戏剧的进程回环反复，左右盘旋，让观众在情节节奏舒徐的运行中，获得宽广的想象空间。这一艺术处理，颇像我国传统的水墨画。画面上，山壑间常会出现一片空白。空白，不等于没有内容，根据画面的呈示，读者可以从"虚"中，"看"到山光水影，或是烟岚云气。《长生殿》的下半部，那一段段抒发懊悔之情的曲文，就是一首首缠绵哀怨、文采斐然的抒情诗，使人读来香留齿颊，魄动神摇。这些直接向观众裸露内心世界的曲文，和戏剧冲突具体开展的部分比较而言，类似画面上的空白，但它能叩击观众的心弦，启发观众的联想。可以说，《长生殿》下半部充分发挥了"曲"的效能，作

者依赖那些好句如珠的剧诗，谱写出荡气回肠的诗剧。

唐代的李隆基，经历了马嵬之变，是有过忏悔之情的。据《唐语林》卷四《伤逝》载，他到洛川，登上高山，遥望秦川，乃"下马向东再拜，呜咽流涕，左右皆泣。又谓力士曰：'吾取张九龄之言，不致于此'。乃命中使往韶州，以太牢祭之"。可见，李隆基痛定思痛，内心忏悔。不过，在《长生殿》出现之前，描写杨、李关系的文艺作品，都没有触及悔的内容，它们可以淋漓尽致地表现李隆基对杨玉环的思忆，却从未注重展示他们在政治上的反思。从把忏悔提升为杨、李情缘的重要内容，更深入地发掘杨、李的内心世界而言，应该承认，这是洪昇在深切理解历史人物的基础上的独特创造。

洪昇在《长生殿》自序中，反复说明他对忏悔的看法。首先，他认为失败者必然会忏悔，"古今逞侈心而穷人欲，祸败随之，未有不悔者也"。杨玉环一生遭际，大起大落，其后悔心情之真切，自不待言。洪昇指出："玉环倾国，卒至殒身；死而有知，情悔何极！"最后，他明确表示："嘉其败而能悔。"当然，洪昇也知道，噬脐莫及，爱也罢，怨也罢，悔也罢，恨也罢，到头来一切皆空，"情缘总归虚幻"。所以，"清夜闻钟，夫亦可蘧然梦觉矣！"人生既如一梦，钟敲棒喝，连悔悟也属多余。然而，在万念皆灰的出世思想背面，贯串着浓重的感伤情绪，寄寓着永恒遗憾的悲哀。蘧然梦觉，这极冷的表情恰是极热的转化，出世思想也不过是入世思想的倒影。

历史剧，虽说是以历史为题材，但必然融合了作家的当代意识。洪昇写《长生殿》，不过是借唐人的酒杯，浇清人的块垒。在清初，许多知识分子对现实生活有过从幻想到幻灭的经历。痛苦地后悔，深沉地内疚，是这类人共同的心理状态。有些人，在时代大变动中后悔自己的失误，吴梅村临终时说："忍死偷生廿载余，而今罪孽怎消除？"（《绝命诗》）他对自己的谴责，表达了弱者的悲哀。有些人，曾想有所作为，最后抱负成空，朱彝尊说："十年磨剑，五陵结客，把平生涕泪都飘尽。老去填词，一半是空中传恨。"（《解佩令·自题词集》）索寞的失落感与后悔情绪交织在一起。有些人，在黑暗和纷争的现实面前，悔恨过着锦衣肉食蝇营狗苟的生活，纳兰性德说："思寻起，从头翻悔。"（《金缕曲·赠梁汾》）他甚至后悔生为贵胄，降生人间。至于洪昇自己，也曾有过建功立业腰金带紫的念头，但是，山河破碎哀鸿遍地的社会现实，使他尽变初衷，成为

"狂言骂五侯"（吴天章《怀昉思》）的狷士。他告诉徐灵昭："红尘扰扰头将白，虚掷浮生四十年。"又告诉陈抱苍："惭恨却抛山水胜，京华尘土送流年。"（《秋夜静德寺同徐灵昭》）仕途蹭蹬，岁月蹉跎，洪昇越来越后悔当初对功名的执着。他也蘧然梦觉，改变了对人生的认识。在《长生殿》里，洪昇的笔锋反复在悔悟的问题上盘旋，使悔悟成为塑造杨、李形象的一个支撑点，其感情色彩，又涂抹得如此浓烈，这样做，实际上是清代初年时代心理的概括。

忏悔，出自内心，是属于"良知"的问题。

明代以来，王学左派注意到社会上的人，有着丰富的内心活动，重视人性、人情，与此相联系，便提出良知的命题。他们认为，迷途知返，悔悟前非，正是良知的表现。王艮说："知不善之动而复之，乃所谓致良知而复其初也。"又说："行有不得者，皆反求诸己，反己是格物的工夫，其身正而天下归之，正己而物正也。"（均见《遗集》卷一语录）显然，觉今是而昨非，便是知不善而复其初。可是，到清初，理学家配合清廷压抑市民经济发展势头的需要，竭力遏制异端思想，王学左派的良知说，也成为他们攻击的对象。张履祥宣称："良知之教，使人直情而径行，其弊至于废灭礼教，播弃先典。"（《备忘录》卷三）强词夺理，气势汹汹真到了吓人的程度。在这种情势下，洪昇继承王学左派的思想，在戏剧领域中通过艺术形象宣示良知之可贵，引导人"直情而径行"，这是一种与道学的鼓吹者背道而驰的行径。

杨、李的后悔，当然有其特定的内容，但观众在接受文艺作品时，往往会被艺术形象激发出丰富的想象力，对作品涵义的理解，也往往会超越具体行为的本身。正如巴尔扎克在《幻灭》中说，会把作者"只透露一星半点的东西，拿到自己心中去发展"。英国美学家罗宾·乔治·柯林伍德甚至说："对一个真正具有评定艺术价值的人说来，任何特定艺术作品的价值并不在于实际构成艺术作品感觉因素的愉快效果，而在于这些感觉因素在他身上唤起想象中体验的愉快效果。"① 中国戏曲的创作，融汇了抒情诗的效能，更有可能让观众在接受中产生象外之象。《长生殿》下半部写杨、李悔悟之所以能感人，也在于作品以诗化的描写，唤起观众的体验，在想象中进行再创造获得意境。在《哭像》一出，李隆基回想与杨

① 《艺术原理》，第152页，中国社会科学出版社1985年版。

玉环的情爱以及马嵬之变的情景，不禁喟叹："寡人如今好不悔恨也！"跟着唱道："如今独自虽无恙，问余生有甚风光，只落得泪万行，愁万状！"吴舒凫给李隆基这一段内心独白加上眉批："从来不死忠义者，到命绝时，皆有此念。"吴舒凫作为读者，由《哭像》引发的联想，不是已经超出甚至离开了《长生殿》所描写的具体内容了吗？

展示杨、李内心世界的奥秘，使观众感受失落悲凉无以名状的时代氛围，使许多"不死忠义者"感悟苟全性命的可哀，这正是洪昇要透露的作品的深层意境。

三

在《长生殿》里，与杨、李情缘平行、交织的，还有朝政兴衰、家国兴亡的内容。用洪昇的话概括，就是"弛了朝纲，占了情场"。

文学作品意境的创造，与电影艺术中的蒙太奇镜头运用，如出一辙。蒙太奇是两个或多个含义不同镜头的组接。组接后，它能出现另外一种效果，能产生各个镜头独立存在时所没有的意义，能让观众获得隐喻和特殊的感受。《长生殿》把弛了朝纲和占了情场两个内容"组接"起来，它们交相缠绕，互为因果，从而使观众产生另外的一种感受，也用洪昇的话概括，就是"乐极哀来，垂戒来世，意即寓焉"（《长生殿》自序）。如果说，《长生殿》写杨、李的忏悔，可以使观众由表及里，体察人物灵魂深处细微的律动，那么，写杨、李生活以及唐朝政局的变化，则可以使观众由此及彼，捉摸世道沉浮、社会兴替的轨迹，从更宽更广的角度领悟作品的境界。

《长生殿》的戏剧结构，正是沿着"乐极哀来"的趋向发展的。作品的上半部，极写杨、李宫闱生活的喧闹，唐朝国势的昌盛，"九歌扬政要，六舞散朝衣"，真是"塞外风清万里，民间粟贱三千"，一片温馨承平的景象。可是，当杨、李最为欢乐的时刻，当唐室强大到了顶点，形势便遽然变化，伴随着霓裳羽衣舞优美的歌声的，是使人魂飞魄散的渔阳鼙鼓。接下来，便是花谢人亡，繁华消歇，空余一腔遗恨，满目兴衰。

《长生殿》不是有一个"大团圆的结局吗？最后不也是欢乐终场吗？"

当然，《长生殿》和明清时代许多传奇一样，拖着个光明的尾巴，让杨、李在不存在的仙境里重温旧梦。洪昇说，"马嵬之变，已违宿誓"。

这遗憾如何填补？他想到了"唐人有玉妃归蓬莱仙院，明皇游月宫之说，因合用之"。来了个曲终奏雅，让在阴阳异路中寻寻觅觅的痴男怨女，"证实前盟"，"重续前缘"，永远成双作对。

不过，仔细分析，就会发现，《长生殿》的大团圆颇为特殊，人们实在很难从广寒宫的仙乐中，得到欣慰和欢乐。因为，借神仙传说让杨、李在虚幻中补偿人间缺陷，这本身就十分勉强。何况，洪昇也毫不掩饰地让观众看到，杨、李在天上"再续情缘"，其含义，与人间并不相同。天上情缘，不过是超凡脱俗的理念上的空壳。在《补恨》一出，织女告诫杨玉环："你如今已证仙班，情缘宜断。"她分明是否定人间的情缘的。但是，杨玉环所追求的是人间有血有肉的夫妇之爱。她回禀："娘娘在上，倘得情丝再续，情愿谪下仙班。""双飞若注鸳鸯牒，三生旧好缘重结，又何惜人间受罚折。"所以，当杨、李最后遵从天孙的安排，在月宫相见时，他们简直是以眼泪洗面。"漫回思不胜黯然，再相见不禁泪涟。"假如不是神仙们一再提醒："如今已成天上夫妻，不比人间了！"这对泪人儿真不知哭到什么时候才算了结。

不错，"忉利有天情更永"，但它，"不比凡间梦，悲欢和哄，恩与爱总成空"。洪昇意识到，在杨、李双双携手同赴月宫的"大团结"模式背后，依然是一个难以"补恨"的悲剧，依然是永恒的遗憾。

在《长生殿》里，杨、李的哀乐与国运的兴衰联系在一起。杨、李乐极哀来，国家也由盛而衰，尽管其后郭子仪平定了安史之乱，宣告唐室中兴，但整个局面，也如杨、李旧梦实际上无法重圆一样，不可能出现升平气象了。剧本的处理是，在气氛稍为热烈的《收京》之后，紧接着是悱恻的追忆与苍凉的感慨结合在一起的《看袜》、《尸解》、《弹词》、《私祭》几出。这就像交响曲那样，在一小段华彩的乐段之后，接下去的是一连串如泣如诉的音符。总之，杨、李情缘与国家命运的变化，对位调协，罄欬相应，构成了人世间"乐极哀来"的旋律。

"忉利天，看红尘碧海须臾变。"当洪昇的思路也飞上高天，俯视尘寰，宏观地探索人间奥秘的时候，他能够感悟到的便是一行"乐极哀来"的痕印，"跳出痴迷洞，割断相思鞚"，他希望能够让人们跳出情关，高屋建瓴地思考人生。

有一个现象值得注意，在这部以爱情为主体的剧本中，清代的观众最热衷的，竟是并非专写爱情的[九转货郎担]一曲。不是有所谓"家家

收拾起，户户不提防"之说吗？每家每户都爱唱《弹词》中的"不提防余年值离乱"，正是因为李龟年淋漓尽致地唱出了杨、李以及唐朝乐极哀来的过程。"唱不尽兴亡梦幻，弹不尽悲伤感叹，大古里凄凉满眼对江山。"曲中无比苍凉的境界，引起了清代观众强烈的共鸣。这就说明，从杨、李故事外延，有关人世变幻等更为深刻的问题，最能触动人们的深层意识。

在封建时代，人们无法捉摸人世发展的规律，只看到"分久必合，合久必分"、"天下无不散的筵席"、"君子之泽五世而斩"等现象。在无法看到光明前景的情况下，乐极哀来便成为普遍的认识，成为生活的一条哲理。《长生殿》通过艺术形象，让观众影影绰绰地看到人生、宇宙沧海桑田白云苍狗的图景，从而感悟到深邃的意境。

明末清初，天崩地裂。时局的急遽变化，使曾经是"鲜花着锦，烈火烹油"之盛的现实，忽然飞鸟各投林，只剩下一片白茫茫的荒野。在悲凉之雾遍及华林之际，多少有识之士，思前想后，陷入沉思，纷纷探索人生的究竟。与洪昇齐名的孔尚任，借柳敬亭的口指出："那热闹局就是冷淡的根芽，爽快事就是牵缠的枝叶。"（《桃花扇·修札》）他对祸福倚伏的看法，与洪昇的感受如出一辙。我们且比较下面两首曲文：

宫中朱户挂蟏蛸，御榻旁白日狐狸啸，叫鸱鸮也么哥，长蓬蒿也么哥，野鹿儿乱跑，苑柳宫花一半儿凋，有谁人去扫，去扫？玳瑁空梁燕泥儿抛，只留缺月黄昏照。叹萧条也么哥，染腥臊也么哥。染腥臊，玉砌空堆马粪高。（《长生殿》《弹词》[货郎担·二转]）

野火频烧，护墓长楸多半焦。山羊群跑，守陵阿监几时逃。鸽翎蝠粪满堂抛，枯枝败叶当阶罩，谁祭扫，牧儿打碎龙碑帽。横白玉八根柱倒，堕红楼半堵墙高，碎琉璃瓦片多，烂翡翠窗棂少，舞丹墀燕雀常朝，直入宫门一路蒿，住几个乞儿饿殍。（《桃花扇》《余韵》[驻马听·沉醉东风]）

这两支曲，同属笼罩题旨的力作。使人感到奇怪的是，其意趣韵味，乃至词语的运用，竟有许多相似之处。我们知道，南洪北孔，各擅胜场，他们之间，不存在谁影响谁的问题。这两支重要曲文所显示的形象的偶合，只能说明英雄所见略同，说明对人生乐极哀来，家国兴亡盛衰的认

识，蕴藏在洪昇等思广识深的作家们的心底，这种忧患意识一旦喷薄而出，便不期然产生共振的现象。

　　如上所述，《长生殿》以杨、李情缘为主干，散射出不同层次的光华，呈现出具有丰富内涵的意境。作为戏曲家，洪昇从传统诗学中吸取营养，从托物寄兴、情景交融等艺术手法中获得启示，把自己的情感和戏剧冲突贯注在一起，从而构筑了让观众奔驰想象的空间，让他们根据各自的感受领略剧本的寓意。汪熷在《长生殿序》中指出："郑卫岂导淫之作，楚骚非变雅之音。是以归荑赠芍，每托谕于美人；扈茝滋兰，原寄情于君父。"我认为，汪熷从传统诗歌的角度去看待《长生殿》，并非风马牛不相及。根据我国戏曲创作的特点，沟通诗与剧的关系，是有助于准确理解《长生殿》的涵义的。

（原载《文学遗产》1993年第3期）

论李渔的思想和剧作

> 他的生活环境是他应该鄙视的,但是他又始终被困在这个他所能活动的唯一的环境里。
>
> 恩格斯:《诗歌和散文中的德国社会主义》

李渔是我国古代杰出的戏剧理论家,但人们对他写的《笠翁十种曲》,多持否定态度,这给人的印象是:李渔在理论上是个巨人,在创作上则是个侏儒。

李渔的剧作果真应该否定吗?本文试图谈谈自己粗浅的看法。

一

"帮闲文人",是人们给予李渔的轻蔑的称呼。

确实,李渔做过官僚豪绅的帮闲。他替富人们设计及时行乐的方法;研究亭台楼阁池沼门窗的布局;安排花草鱼虫鼎铛玉石的摆设;联诗凑对,清谈打趣,无所不为。他还说:"传奇原为消愁设,费尽杖头歌一阕;何事将钱买哭声,反令变喜成悲咽。"① 他生怕花钱买戏之家不能心情舒畅,于是想方设法,"务尽主人之欢"。

作为帮闲,李渔不可能不接受官僚豪绅的思想影响,不可能不迁就官僚豪绅的审美趣味。但是,我们还要进一步考究,李渔为什么要干帮闲的营生?帮了闲,是否就与官僚豪绅同一鼻孔出气?他的剧作是否可以统统目之为"帮闲文学"?

帮闲文人,是封建社会发展到一定阶段的产物。封建经济的高度发展和财富的高度集中,使得地主阶级有可能豢养一些人消闲遣闷;而一些不治生产的人,也得以依靠文化知识,在人肉筵席旁边分取些剩菜残羹。明清以来,以"打秋风"为业者越来越多,"稍能书画诗文者,下则厕食客

① 《风筝误》第三十出。

之班，上则饰隐君之号，借士大夫以为利，士大夫亦借以为名"①。其实，食客也罢，隐君也罢，无非都是达官贵人的高级奴才。《一捧雪》里的汤勤，《红楼梦》里的詹光，便是这一流人物。

唯物主义者在分析各种事物时，既要注意事物的一般性，也要注意事物的特殊性，切忌一刀切、一窝端的做法。从帮闲文人的本质看，他们是剥削阶级的寄生物。不过，这类人，流品也相当复杂，有些人想在主人翼卵下捞取一官半职，胁肩谄笑；有些人则出于生活所迫，不得不强颜欢笑；有些人为虎作伥，助桀为虐；有些则做过好事，像明末的杨文骢，曾在马、阮跟前做过帮闲，后来却能慷慨捐躯。

李渔是怎样做起帮闲来的呢？

据李渔说："予生也贱，又罹奇穷。"②又说："我亦穷人歌自工"、"我侪穷骨天生成"。③可见他出身寒素之家。明末，他屡试不第，暂入婺州同知许檄彩之幕，充当"官家书吏"。生计的困窘，使他开始走上帮闲的生涯。不过，李渔入幕时间很短，他很快便自组戏班，游遍大江南北。

李渔组织的家庭戏班，有很浓厚的商业性质。他的雇主，多属上层人士，但又非只受知于一人。他往往带领戏班在某地为某官演唱一段期间，便移居别处，为新的雇主效劳。他说："今岁托钵于楚，凡数阅月，为饥驱而来者，复为饥驱而去，行将有事于太原。"他又告诉朋友们说："每至一方，亦必量其地之所入，足供旅人之所出，又可分余惠以及妻孥，斯无内顾而可久。"④显然，他要考虑生意和收入问题，而并非惟主人之命是从。因此，他的行动有一定的自主性，例如，郡司马于胜斯邀他往访，他回信说："明日之招，义不容辞，但求假以清谈，勿呼梨园奏曲。"当然，他也要逢迎权贵，看来，这与戏班的营业有关。

清初，李渔为"士林所不齿"。据《纳川丛话》说："诋笠翁尤甚者为袁随园。"⑤人们鄙薄李渔，是因为他生性儇薄吗？未必。因为痛诋李渔的袁枚，本身也是有名的儇薄子弟。我以为，李渔被不齿的真正原因，

① 《四库提要·别集·赵宧光牒草》。
② 《一家言·偶集·器玩部·制度第一》。
③ 《笠翁诗集》卷五《奇穷歌为中表姜次生作》。
④ 《笠翁文集》卷三《与纪伯紫》及《复柯岸初掌科》。
⑤ 转引自孔另境：《中国小说史料》。

恐怕是由于他出身贫寒，经营的又是以"人以俳优目之"的"贱业"。①《花朝生笔记》说：李渔"实儇薄无耻，又工揣摩，时以术笼取人资"②。可见，"笼取人资"是遭人不齿的由头。在封建时代，"笼取人资"的商贾，尚且被视为下贱，何况俳优？对此，李渔是相当气愤的，他索性"额其寓庐曰：'贱者居'"。③ 以轻蔑的态度回答士林的白眼。

封建时代，有些知识分子，在攀龙附凤而不可得时，又会孤芳自赏，玩世不恭。"黄金榜上偶失龙头望"的柳永，竟自称"奉旨填词"，以毫不在乎的姿态回答时俗的鄙薄，便是其中一例。李渔则"破碗破摔"，自称"贱者"，这和柳永的行径，如出一辙。"狐狸吃不到葡萄，便说葡萄是酸的"，这种姿态固然可笑，但是，他毕竟没有干过鱼肉人民的勾当，也没有死乞白赖地向官场里钻营。拿这一点与清初"士林"许多人相比，李渔的节操倒似乎干净一些。特别是在朝廷捉拿"山林隐逸"，许多遗民也"早一齐摇尾受新衔"之际，李渔甘心"砚田笔耒"，操其优伶"贱业"，这起码可以说明他并非是蝇营狗苟之辈。

有意思的是：李渔曾以严子陵与柳永自比，请看他写的两首〔多丽〕：

过严陵，钓台咫尺难登。为舟师，计程遥发，不容先辈留行。仰高山，形容自愧；俯流水，面目堪憎。同执纶竿，共披蓑笠，君何名重我何轻。不自量，将身高比，才敬识先生。相去远，君辞厚禄，我钓虚名。

再批评，一生友道，高卑已隔千层。君全交未攀衮冕，我累友不恕簪缨。终日抽风，只愁戴月，司天谁奏客为星。美尔足加帝腹，太史受虚惊。知他日再过此地，有目羞瞠。

《过子陵钓台》

到春来，歌从字里生哀。是何人暗中作祟，故令舌本慵抬。因自问，神前默祷，才知是，作者生灾。柳七词多，堪称曲祖，精魂不肯葬蒿莱。思报本，人人动念，酿分典金钗。　才一霎，风流冢上，踏满弓鞋。问郎君，才何恁巧，能令拙口生乖。不同时，恼翻后学，惟偕去，怨杀吾

① 《曲海总目提要》。
② 转引《小说考证》。
③ 吴梅：《顾曲麈谈》引《在园杂志》。

俦。口袅香魂,舌翻情浪。何殊夜夜伴多才。只此尽堪自慰,何必怅幽怀。做成例,年年此日,一奠荒台。

<div style="text-align:right">《春风吊柳七》</div>

词写得很拙劣,但却透露了李渔的志向:他羡慕严子陵不求宦达的傲岸节操,欣赏玩世不恭博得歌伶喜爱的柳永;既向往严子陵的隐于山林,又称许柳永的青楼买醉;既钦佩严子陵能与上层人士随便交往,又仰慕柳永能被歌姬舞伎顾恋倾心。本来,严子陵与柳永的格调并不相牟,李渔却以同一词调,把他们牵合在一起,这恰好表现出自己平生的旨趣。纵观李渔一生的历程,他是力图把自己塑造成严子陵加柳永的混合体的。

当然,李渔的生涯、风度、遭遇,更近于柳永;他自己也说:"予作一生柳七,交无数周郎。"① 他一方面在歌台舞榭中击节按拍,偎红倚翠,为富豪们溜须拍马,买笑追欢,但心底里,又会感到荒凉与落寞。他的生活环境,是他应该鄙视的,但他又始终被困在这个他所能活动的唯一生活环境里。总之,既庸俗,又孤高,厕身金粉之中,心有渔樵之想,这就是李渔之为李渔。

二

李渔的思想,有没有进步的因素呢?有的。

明清之际,中国封建社会已到达烂熟阶段,专制制度的祸害,也逐步为人们所认识。对此,一些进步思想家从各方面发起攻击,批判的锋芒,甚至指向当时的禁区——君权问题。黄宗羲说:"岂天地之大,于兆人百姓之中,独私其一人一姓乎?"② 吕留良说:"天秩天讨,俱非君臣所得而私也。"③ 这些话,有如雷鼓云旗,足以振聋发聩,标志着民主思想的新觉醒。

别以为李渔一味在风月场中浑浑噩噩,他的政治头脑是清醒的。对君权,他也是怀疑论者。封建时代,不是有许多人津津乐道尧让天下于许

① 《闲情偶寄》卷五《演习部·授曲第三》。
② 《明夷待访录·原君》,第3页,古籍出版社1955年版。
③ 《四书讲义》卷六。

由，汤让天下于务光之类的故事，用"禅让"的行为给圣君们抹上灵光么？李渔却毫不客气地指出："天下者，重器也；让天下，大事也。""倘如《外记》所记，则当日之天下竟不值一文，逢人即让，较小儿之视饼饵不若焉。则其让天下于舜禹者，亦偶然馈赠之常事耳。何果断公明之足羡哉！"① 他认为尧舜把天下视为可以馈赠的私货，实在不值得称道。

与此相联系，李渔还反对把君权绝对化。他极力推崇赵普，称之为"古今第一宰相，第一谏臣"，是因为赵普敢于提出"刑赏为天下之刑赏，人主不得以喜怒专之"的观点。② 他称赞牡丹为花中之王，不在于它的瑰姿艳质，而在于它敢违背武则天的旨意。传说武则天于冬月游苑，百花俱放，牡丹独迟，因而被贬于洛阳。李渔认为，牡丹坚持自然的物性，不把君权放在眼内，是最可宝贵的。为此，他借题发挥，指出"物生有候，葭动以时，虽十尧不能冬生一穗，后系人主，可强使鸡人昼鸣乎？"③ 很明显，李渔认为帝王不能把自己的意志强加于人，如果君主的喜怒与天下相违，与物性相悖，人臣就应强项以对。在他的心目中，君主不能是绝对的权威。

正因为李渔没有把帝王视为神圣，当他研读史书时，便能独具只眼，钩玄抉窍，看透历代帝王在政治斗争中玩弄的种种把戏。人们不是称赞汉高祖为义帝发丧是"仁德"之举么？李渔却觉得这与曹操挟天子以令诸侯的做法异曲同工。他说："继晋文以欺天下者，汉高是也。继汉高而欺天下者，曹操是也。思旧德而怀故主，天下之民有同心焉。纳襄王，哭义帝，迎献帝，所谓欺之以其方。故当世之心，皆为所欺而莫之觉也。然以后世观之，则似傀儡登场，不过演习故套而已。"④ 在另外一篇文章中，李渔又谈到汉高祖即位的问题，指出"汉高之天下，取之于他人，其正尊位也，不得不迟。何也？以其起兵之始，曾为义帝发丧，此段因缘，不便遽为抹煞。况项羽一日未死，犹欲借君臣大义激发一日之人心。"⑤ 李渔清楚地看到：刘邦即位前的许多举动，不过是笼络人心的手段。顺便指出，李渔在他的读书札记中，好几次提及一些统治者为前代君王发丧，打

① 《笠翁别集》卷九《商纪》。
② 《笠翁别集》卷十《宋纪》。
③ 《笠翁偶集》卷五《种植部·牡丹》。
④ 《笠翁别集》卷九《西汉纪》。
⑤ 《笠翁别集》卷九《西汉纪》。

起仁义的旗帜以夺取天下的问题。当然，他谈的都是历史，但是，当清朝以替崇祯复仇为口实，进入中原，吹嘘"入京之日，首崇怀宗帝后谥号，卜葬山林"①的时候，李渔戳穿了历史的骗局，这不可能有利于清朝的统治。

李渔不仅疑君，并且疑古。他认为"凡事不必尽准于古"②，鼓吹冲破传统的束缚。

李渔在《读史志愤》一诗中指出："古人不摹古，自各行其意，后人测前人，引证必以例，稍不合符节，哆口攻其异。"他认为古人既然能自行其意，今人自然不必事事以古为法。进一步，李渔又反对盲目崇拜圣贤。在他看来，"圣贤不无过，至愚亦有慧"。针对清初出现的复古风气，他有感于心，激切陈辞，指出"天下之名理无穷，圣贤之论述有限"，竭力反对"使后世说话者如蒙童背书、梨园演戏一字不差"③的做法。

从疑古疑君，李渔又提出一切要顺从"物性"的主张。物性，就是事物的本性。他认为本性是不能勉强的。"食色性也。不知子都之姣者无目者也。古之大贤，择言而发，其所以不拂人情而数为是论者，以性所原有，不能强之使无耳。"④他还认为，炫耀自己也是人的本性，英雄们建功立业，"非止尽忠报国，亦欲自显其能事耳"⑤。

疑君疑古，崇尚物性，是进步思想家在反理学斗争中用过的武器。在明末，黄宗羲从反对封建专制主义，进而接触到人性的问题，提出了"有生之初，人各自私也，人各自利也"⑥的论点，这和市民阶层日益壮大，个性解放要求日益强烈的状况不无联系。李渔不是思想家，他对人生观的表述，不可能像黄宗羲那样明确深刻，但就上述有关他思想的吉光片羽，也不难看到其中与黄宗羲的观点有相近的地方。据近人调查，李渔祖辈以医为业，其乡人也以外出为商贾者居多。那么，是否可以认为，李渔的异端思想，在一定程度上反映了市民阶层的意识呢？

然而，李渔的世界观充满矛盾，封建文人首鼠两端混俗和光的劣根

① 《小腆纪年》卷七。
② 见《兰溪县志》。
③ 《笠翁别集》卷十《论唐太宗以弓矢建屋论治道》。
④ 《闲情偶寄·声容部·选姿第一》。
⑤ 《笠翁别集》卷十《论高欢遣慕容绍宗于其子太宗委李世勣于高宗》。
⑥ 《明夷待访录·原君》，第1页，古籍出版社1955年版。

性，在他身上也表现得淋漓尽致。

例如，他深知人民生活的痛苦，但又劝说穷人要安贫乐道，说什么"我以胼胝为劳，尚有身系狱廷，荒芜田地，求安耕凿之生而不可得者。以此居心，则苦海尽成乐地"①。甚至颠倒黑白，说富人比穷人更苦，因为"温饱之家，众怨所归，以一身而为众射之的，方且忧伤虑死之不暇，尚可以与言行乐乎哉"②。

又如，他歌颂坚强不屈的文天祥，却又极力赞美企图软化文天祥的元世祖。认为："以赫赫之元朝，堂堂之新主，何求于亡国之臣。而委曲优客之若是，不过欲以忠义二字风示天下之人臣耳。从来创业之主，必有大过于人者在。"③ 这些话，实质上是为清朝的招降行径叫好。

再如，他曾嘲笑那些失身于新朝的官吏，指出："晋风偷薄，凡为士类者，只知得禄之为荣，不念失身之可耻，当（桓）元受禅之日，蛇行鼠伏于其后者，不知凡几。"④ 但是，有时候，又为叛臣作辩解，像说微子先隐于山林，后来抱商之祭器降于周，是忠于商朝的表现。据他说，商亡后，微子"犹抱商家祭器而来，则其不忍忘国之心，又在箕子比干之上"。很清楚，他赞扬微子改变初衷，不过是为出仕清廷的隐士文饰而已。

如此种种，不一而足。

大家知道，李渔处在一个复杂的年代，这时候，民族矛盾、阶级矛盾以及统治阶级内部的矛盾纠缠在一起。在思想领域，统治集团竭尽全力推行封建伦理观念，与日益强大的民主思潮相颉颃。瞬息万变的时代风云，使许多知识分子眼花缭乱，依违不定。大脑皮层简直像调色板那样斑斑驳驳。即以李渔的生活道路而言，他接近市民，但必须在富贵人家中讨生活；他对新朝不无兴趣，但清朝下令薙发，他又难以接受；他深受封建观念的熏陶，但现实生活又使他对封建制度的合理性产生怀疑。总而言之，李渔思想的复杂性，正是复杂的社会矛盾在他头脑里的反映。

古代作家们思想上存在着种种矛盾，甚至表现出性格的两重性，是不

① 《笠翁偶集》卷六《贫贱行乐之法》。
② 《笠翁偶集》卷六《富人行乐之法》。
③ 《笠翁别集》卷十《论元世祖之待文天祥》。
④ 《笠翁别集》卷十《论桓元伪旌隐士》。

足为奇的,即使像歌德那样伟大的作家,也会"有时是叛逆的、爱嘲笑的、鄙视世界的天才,有时则是谨小慎微、事事知足、胸襟狭隘的庸人"①。问题是,我们必须弄清楚作家思想的主流和支流,不应因作家头脑存在着落后因素而抹杀其进步成分。更重要的是,评价作家的成就,只能根据作品的实际,那种因人而废言的做法毫不足取。恩格斯曾经指出:正当"拿破仑清扫德国这个庞大的奥吉亚斯的牛圈的时候",歌德"竟能认真卖力,替一个德国小朝廷在最微不足道的场合寻找一些无聊的欢乐"。②实在使人厌烦。但是,恩格斯从来没有怀疑过歌德的功绩,从来没有把他作为宫廷的"帮闲文人"而全盘否定。李渔的成就,自然不能与歌德同日而语。不过,革命导师对待古代作家的态度,却是我们评价李渔的重要启示。

三

李渔现存的十种曲,绝大多数属于喜剧。他在《风筝误》尾声中说:"惟我填词不卖愁,一夫不笑是吾忧;举世尽成弥勒佛,度人秃笔始堪投。"这番话,可以看成是他的创作宣言。

喜剧创作的艺术特征,是夸张与真实的统一。它必须是生活真实的反映,又可以把生活现象加以夸张、放大,甚至使之变形。这是它与悲剧、正剧创作不同的地方。因此,我们在分析评价喜剧作品时,应从夸大荒诞的情节中,发掘出主题和人物的真实性,透过观众的哄笑,觉察作品的社会效果,而不能要求它严格符合生活的面貌,不能以悲剧、正剧的尺度去衡量喜剧。

李渔的代表作《风筝误》,在其荒唐胡闹的情节后面,就隐藏着一个颇为严肃的主题。

《风筝误》以一只"作孽的风筝"为线索,组织全剧的矛盾冲突。韩世勋的风筝,误落在詹爱娟的院里,于是产生了一连串误会。他起初误以丑女为美女,后来又误以美女为丑女。围绕这两场误会,作者展示了封建

① 《马克思恩格斯全集》第4卷,第256页,人民出版社1958年版。

② 见《马克思恩格斯全集》第4卷,第257页,译文参照《歌德谈话录》,第271页,人民文学出版社1978年版。

时代人与人之间的纠葛，栩栩如生地刻画了几个喜剧形象。全剧波澜跌宕，妙趣横生。"从来杂剧未有如此好看者，无怪甫经脱稿，即传遍域中。"①

韩世勋本想让风筝向詹淑娟表达情愫，而风筝却落在詹爱娟手里，这是偶然的。然而，支配着偶然性事件中的是人物、意志、性格的冲突。为什么詹爱娟会生出一番"风流"巧遇？原因是韩世勋冒充戚友先，寅夜到詹府"认取我那滴滴亲亲和韵的娇娥"；为什么韩世勋会被弄得尴尬不堪，原因是詹爱娟冒充詹淑娟，企图在黑夜里蒙混过关。总之，他们各怀鬼胎，以丑冒美，以假乱真。不错，韩、詹冒充别人名义的动机并不相同，作者对他们的态度也有所区别，但就冒名顶替的手段而言，他们却是一致的。这一点，正是导致一连串喜剧冲突的契机。

《风筝误》第一出《颠末》云："好事从来由错误。"为什么好事会被颠倒？原因是社会上有人大搞假冒栽赃之类的勾当。在第三十出，詹淑娟愤懑地说："他们串通诡计，冒我名义，做出这段丑事，累我受此奇冤。"这段话，不无所指，它起码反映了作者对不良的社会风气的厌恶情绪。当然，假的就是假的，美的还是美的，伪装一旦剥去，真相终归大白。李渔在把冒牌货揶揄一番之后，便使误会冰释，欢喜终场。朴斋主人在剧本序言中写道："读是篇，而知媸冒妍者，徒工刻画；妍混媸者，必表清扬。"又云："屈子曰：'众人嫉余之蛾眉，谣诼谓余以善淫'。忧逸畏讥，《离骚》所由作也。然三间九畹，并馨千载，贞者不得误为淫，亦犹好者不得误为丑，所从来久矣。"在这里，作序者把"好事从来由错误"的问题与《离骚》联系起来，分明体会到这出喜剧蕴藏着牢骚的情绪。

和由假冒行为引起婚姻纠葛的喜剧格局相适应，李渔还写到社会上种种以假乱真的风气。像在第十七出，他让媒人们互相揭发。这个说："你前日替王翰林的夫人兑金七成，当了十成；替朱锦衣的奶奶买珍珠，十换算了五换。"那个说："你把贱奴充作尊，破罐冒为整。"甚至行军打仗，也可以用假冒的办法获胜。在第十五出，戚烈侯之所以能打退掀天大王，靠的是假扮鬼神，让蛮兵以为太岁显灵。在第十五出，韩世勋奉命征蛮，用兵之术，也是假狮吓退真相。当战争取得胜利时，韩世勋唱道："侥幸

① 见《风筝误》朴斋主人的批注。

成功觉厚颜，制狮攻象等儿顽；书生莫恃韬钤富，古法难欺识字蛮。"他的自白，实际上是作者对假冒行径的嘲弄。

在讽刺冒牌货这一主题统率下，《风筝误》还写了封建时代各种喜剧现象和喜剧性人物，像戚烈侯，被家中大小二妇闹得不可开交，他那难为左右袒的狼狈相，使人不忍粲然。然而，戚烈侯竟是个国家安危系诸一身的人物，作者说："不会齐家会做官，只因情法有严宽；劝君莫骂乌纱弱，十个公卿九这般。"李渔竟把"齐家治国平天下"作为笑柄，进行挖苦，简直是胆大包天了。另外，李渔还写到戚友先的种种丑态，给那些"不思上进只习下流"的纨绔子弟以辛辣的讽刺。入清以后，《风筝误》一直传演不衰，究其原因，我想，人们除了欣赏其精巧的喜剧构思之外，还与其中包含着积极的思想因素有关。

关于《风筝误》创作的具体时间，现在尚未查悉。但据李渔在《答蕊仙》一信中说："此曲浪传人间，凡二十载。"可见它是李渔早期的作品。如果我们把它定为顺治初年，李渔旅居杭州时之作，当不至大谬。

有人觉得，在阶级矛盾和民族矛盾极其复杂尖锐的明末清初，李渔热衷于创作情调轻松的喜剧，是他脱离现实的错误倾向的表现。这种看法，也值得商榷。

我以为，评论者不能要求作家全都去反映"重大题材"，全都去描绘生活的主要矛盾。即使是对今天的作家，我们也不能规定他们写这写那，更不能以题材的大小作为评价作品的标准。在封建时代，有些作家能够反映现实的主要矛盾，揭示在特定的时期人们普遍关心的问题，他们的成绩，自然应该得到充分的肯定。但是，我们却不能因此而得出结论，以为凡是没有反映现实生活的主要矛盾的，就属脱离现实的作品。

须知现实生活有主要矛盾，也有次要矛盾，选写哪一种矛盾，作家是有充分的权利的。有些作品，甚至可以不涉及生活的矛盾斗争，只要它通过现象提出的问题，有一定的社会意义或美学价值，对促进社会的发展有利，我们就应该给予肯定。如所周知，18世纪意大利著名喜剧作家哥尔多尼，生活在国土被侵略者蹂躏的年代。他的作品，也没有直接反映现实生活的主要矛盾，像《一仆二主》，就只表现劳动人民的机智狡黠，但你能否定这部名著在文坛上的历史地位吗？

无疑，《风筝误》没有像《桃花扇》、《长生殿》那样涉及社会生活的重大问题。不过，就其讽刺冒牌货这一主题而言，却不是没有意义的。

我们知道，观念、思维、道德状况，是人们物质生活的直接反映。一定的社会风气，总是和一定的社会状况有密切联系的。在封建时代后期，统治阶级更多是依靠欺诈的手段攫取物质利益，冒名顶替的丑闻层出不穷。许多戏曲、小说写到假名士、假道学，骗色骗财，考试请"枪手"等丑人丑事，便是现实生活状态的反映。鲁迅说："在或一时代的社会里，事情越平常，就越普遍，也就越适合于作讽刺。"① 看来，李渔特别厌恶当时社会普遍存在的假冒的习气，也许他自己也有过被蒙骗栽赃的遭遇，因而以夸张的喜剧手法讽刺冒牌货的可笑可耻。这样做，实际上是鞭挞了剥削阶级派生的道德状况的。莫里哀有一句名言："喜剧的使用是纠正人的恶习。"马克思把喜剧的作用阐释得更为深刻，他指出喜剧就是"为了人类能够愉快地和自己的过去诀别"②。冒名顶替，是与阶级社会俱来的恶习，是人类应与之告别的过去。如果我们把眼光放宽一点，从喜剧的角度看待《风筝误》，那么，它的意义，应该是不言而喻的。

李渔还写过喜剧《奈何天》。

《奈何天》的故事荒诞不经，它写阙里侯丑陋不堪，却富可敌国，他的妻妾，嫌其委琐，都不愿与他共同生活。阙里侯的管家阙忠，为了替主人广积阴德，焚烧债券，纳饷输边。结果，朝廷便封阙里侯为官，菩萨也替他改造颜容，使他变成相貌轩昂的男子。于是，妻妾们又都来争夺封诰，吵吵嚷嚷，欢喜终场。

《奈何天》在不少地方宣扬了封建思想，情趣不高。但其基本倾向仍然是积极的。作者通过戏剧形象告诉观众，现实生活是多么的不合理。阙里侯诸丑俱备，三臭毕集，但他有的是钱，就能一而再、再而三地作践妇女；而妇女们或为势所迫，或为媒所骗，一个个无法摆脱悲惨的命运。不错，后来阙里侯被"脱胎换骨"，但这不是他有心积德，而是靠仆人阙忠的效忠营运。由于钱是属于阙里侯的，这么一来，阴间的鬼神，阳间的皇帝，看在钱的分上，把功劳、阴德，都算在阙里侯的头上。当神仙们替他洗尽臭气时，观众们是会感受到"有钱使得鬼推磨"的讽刺意味的。作

① 鲁迅：《且介亭杂文二集·什么是讽刺》，《鲁迅全集》第6册，第329页，人民文学出版社1981年版。
② 《〈黑格尔法哲学批判〉导言》，《马克思恩格斯选集》第1卷，第5页，人民出版社1966年版。

者说:"自古道财旺生官,只要拼得银子,贵也是图得来的;只要做些积德的事,钱神更比魁星验,乌纱可使黄金变。"他对现实生活的嘲讽,渗透在字里行间。

李渔又认为,现实世界,是非不分,贤愚颠倒。他借三个被凌辱的妇女的口叹息:"天意真不可解,总是无可奈何之事。"于是把"奈何天"作为静室的名字,剧名《奈何天》亦缘此而发。她们还说:"只消三个字,把我辈满肚的牢骚,发泄殆尽。"可见,这个剧本,实际上也是作者发泄牢骚之作。

《新曲苑·曲海扬波》引浴血生评李渔云:"笠翁殆亦愤世者也,观其书中借题发挥处,层见叠出。""使持以示余今之披翎挂珠,蹬靴带顶者,定如当头棒击,脑眩欲崩。"我同意这一见解。综观李渔的剧作,其中确实不乏借题发挥足以发人深省之处。

我们认为,弄清楚喜剧创作的特殊性,是非常重要的。只有如此,才能够正确地评价李渔,才不致给他的喜剧横加"无聊""胡闹"之类的责难。因为,李渔恰恰是通过"无聊""胡闹"的手段去揭露人生的,《风筝误》是如此,《奈何天》也是如此。正因为李渔的剧本笑中带刺,螫痛了一些人,因而被"士林"投以白眼。他告诉朋友说:"弟之见怒于恶少,以前所撰拙剧,其间刻画花面情形,酷肖此辈。"① 恶少的态度,不正是从反面说明了李渔喜剧创作的思想价值么?

马克思说过:喜剧的特征是"用另外一个本质的假象来把自己的本质掩盖起来"。② 《风筝误》和《奈何天》的本质,都被假象掩盖着,评论者的任务,是要拨开云雾,洞烛幽微。如果把假象看成是本质,或者把喜剧作者的手段误认为目的,这倒成了评论工作的悲剧。

四

有人说,李渔美化封建士大夫的风流韵事,力图把风流与道学结合起来。这种议论,我以为失诸偏颇。

不错,李渔的十种曲,多以风流韵事为题材,但试问封建时代的戏曲

① 《笠翁文集》卷三《柬沧园主人》。
② 《马克思恩格斯选集》第1卷,第5页,人民出版社1966年版。

小说，有哪些能够完全摆脱才子佳人风流韵事的套子？问题在于，作者在描写风流韵事时，是以宣扬道学为主，还是以反对礼教为主，这需要作具体的分析。

李渔写过一首名为《花心动》的词，兹录如下：

十个男儿心硬九，同伴一齐数说。大别经年，小别经春，比我略争时月。陶情各有闲花柳，都藉口不伤名节。问此语出何经典？谅伊词嗫。

制礼前王多缺。怪男女同情，有何分别？女戒淫邪，男恕风流，以致纷纷饶舌。男儿示袒左，男儿始作俑，周公贻孽。无古今个个，郎心如铁。

这首词诙谐有趣，却不是无聊之作。李渔问道：为什么男子可以眠花宿柳，三妻四妾；而女子却被"名节""淫邪"之类框框套住。他还认为，男女均有情感，应该一视同仁。周公制礼，偏袒男子，是不妥的。显然，李渔是为女性鸣不平。在那开玩笑的口吻后面，不是包含着要求男女平等的民主思想吗？陈天游在此词上加上一条眉批："惜不令周母制礼。"风趣地点出了问题的实质。

从重视妇女出发，李渔一些剧本在关目处理上异常大胆。例如《凰求凤》一剧，他写三个妇女共同追求一个男性。为了达到目的，她们主动积极，互相角逐，和那些深闺待字的姑娘截然不同。作者赞扬妇女在婚姻问题上的主动精神，这和封建时代要求妇女行不逾矩的准则是背道而驰的。

从重视妇女出发，李渔还极力表现她们的才能。在《意中缘》中，他写女子杨云友和林文素都擅长绘画。她们摹仿名士董其昌、陈眉公的墨迹，达到可以乱真的程度。她们不仅才华绝代，而且胆识过人。杨云友被人诱骗，误上贼船，但她镇定自若，竟能将计就计，灌醉了骗子，保存了自己。林文素也曾被山贼捉去，形势危殆，但她不露形迹，飞符召将，在交战中趁机逃脱。总之，这一对风尘女子，最后得和董其昌、陈眉公结成意中之缘，靠的是自己的胸襟和才具。她们弱不禁风，却能在狂风暴雨中柔韧不折。

在婚姻问题上，李渔十分重视男女双方的爱情。他说："男女相交，

全在一个情字。"① 又说："从来只有杜丽娘，才说得个情字。"② 因此，反对包办婚姻，是他的剧作经常表现的主题。

《蜃中楼》一剧，李渔把柳毅传书和张羽煮海的传说糅合在一起。这种做法，姑勿论是否可取，但人们都确认它保留了传说的反封建色彩。龙女舜华、琼华与柳毅、张羽私订终身，作者认为这没有什么不好；而龙王钱塘君从门第观念出发，包办婚姻，便受到强烈的谴责。作者甚至让舜华之母埋怨一番："今日也门户，明日也门户。门你的头，户你的脑。除了龙王家里，就不吃饭了？况且又不曾见他儿子的面，知他是甚个龟头鳖脑。"其后，舜华迫于乃父乃叔之命，嫁给渭河小龙，备受种种折磨，几经曲折，才摆脱困境。她的痛苦经历，本身就是对封建家长包办婚姻的批判。

《比目鱼》也和《蜃中楼》一样，揭露了包办婚姻的罪恶。谭楚玉和藐姑在一个戏班里演戏，产生了爱情。可是藐姑之母贪财，把女儿许配给富商钱万里，楚玉和藐姑悲愤异常，便在演出《荆钗记》时，假戏真做，双双投江自杀。死后化成一双比目鱼。这个戏，是《笠翁十种曲》中唯一的悲剧。当然，戏里的主人公死而复生，终不脱大团圆的窠臼，但毕竟在一定程度上反映了封建时代演员的生活，反映了在封建礼教压迫下青年的痛苦遭遇。不错，戏里的谭楚玉，原出身书礼之家，他是因为爱慕藐姑而混迹梨园的。这样的行径，也未尝不可以称之为士大夫的风流韵事；但如果因此而轻易抹煞其反抗礼教的意义，是不是会过于武断呢！

李渔不满意封建家长包办婚姻，而认为应该容许青年人自择配偶。在《蜃中楼》中，他假借剧中人的口提出："就是千金小姐，绝世佳人，无媒而合，不约而逢，也都是读书人常事。"在《凰求凤》中，他甚至让家长提出如下见解：

> 我想婚姻大事，一念之差，便有终身之悔。……若论三从四德的道理，在家从父，原不合使她与闻。只是老夫年老智短，两耳龙钟，做来的事，都有些不合时宜，倒不如把婚姻之事，索性丢开，任凭她自家做主，省得后来埋怨。

① 《玉搔头》第十三出《请试》。
② 《怜香伴》第二十一出《缄愁》。

用不着诠释,在男女授受不亲的封建时代,李渔认为婚姻大事可以由青年们"自家做主",这无疑是对礼教的挑战。

婚姻问题,是一个尖锐、敏感的问题,是与一定的阶级关系有着密切联系的社会问题。封建时代强调婚姻由家长决定,是出于强化宗法制度的需要。历来那些具有民主思想反对封建统治的进步人士,也往往从婚姻问题上向腐朽的制度发起攻击。越是到封建时代后期,地主阶级为挽救其摇摇欲坠的统治,想方设法强化宗法制度,在婚姻问题上也就越是要强调家长的权威。清初大官僚李光地、熊赐履等人重新主张推崇程朱理学,鼓吹三纲五常,正是企图在上层建筑领域里为封建统治者堵塞阙漏。恰恰在这个重要的关口,李渔认为"无媒自合"是"读书人的常事",认为婚姻之事应"自家做主",这种给宗法制度拆墙的主张,理所当然会被视为洪水猛兽。必须指出,李渔的主张,实际上是在封建势力围堵下民主思想依然高涨的反映。稍后于李渔,蒲松龄在《聊斋志异》中提出:"百年事,父母止主其半。"① 主张给予青年男女百分之五十的婚姻自主权。如果说,蒲松龄要求父母适当尊重子女的意愿,在反对盲婚的斗争中依然有其积极意义的话,那么,李渔对婚姻的见解,民主倾向则更加明显。

让青年男女婚姻"自家做主",这就有一个根据什么原则自择配偶的问题。

在《风筝误》里,韩世勋在"惊丑"之后,悟出一番道理。他说:"以后婚姻,一不可听风闻言语;二不可信流传的笔札;三不可拘泥要娶阀阅名门。"这段话,分明是李渔对那些自择配偶的青年提出的告诫,其主要精神,是要求青年们谨慎从事。在《慎鸾交》里,李渔把择偶的主张又作了阐述,他让剧中人王又嫱表示:"我辈择婿,全要具一副冷眼,看他举动如何?若还一见绸缪,就要指天誓日,相订终身,这样的男子,定然有始无终,情义不能相继。"可以看出,李渔在反对门当户对的婚姻标准的同时,对一见钟情式的恋爱也并不欣赏。他希望青年们彼此要作深入的了解,所谓"看他举动如何",无非是从对方的举动中体察其思想情操,认为只有在相互了解的基础上选择配偶,才能获得真正的幸福。

一见钟情式的恋爱,比之"父母之命,媒妁之言"的盲婚,当然有

① 《青蛙神》。

其进步的价值。但是,在以男性为中心的社会里,青年们一见绸缪,不作深入的了解,那么,当恋爱之花凋落的时候,受害者往往是女子。唐传奇《莺莺传》写莺莺被抛弃时悲叹:"弃置今何道,当时且自亲。"不就是对当初一见钟情式的恋爱表示悔恨么?《西厢记》的崔莺莺在张生赴试时那些千叮万嘱:"若见了异乡花草,再休似此处栖迟。"也多少透露了那些对丈夫了解未深的妇女顾虑重重的心情。在过去,痴心女子负心汉多如恒河沙数,原因盖在于此。

正是由于桃色的云彩下面可能隐藏着风暴的漩涡,一见钟情的恋爱未能保障妇女的幸福,因此,随着民主思潮的高涨,要求重视妇女权利的呼声也日益抬头。反映到文学领域里,则表现为一些作家在反对包办婚姻的同时,又提出男女双方应该谨慎择偶,主张以情投意合作为婚姻的准则。与李渔同时的孟称舜,在《娇红记》中提出:"但得个同心子,死同穴,生同舍。"所谓"同心",亦即感情的契合,而非一见倾心。比李渔稍后,曹雪芹在《红楼梦》里写宝黛恋爱,便强调了他们如何逐步了解,在同心的基础上结下了生死不渝的情义。可见,李渔提出婚姻"要具一副冷眼",要看对方举动,希望情义相继,这并不是偶然的,它是明末清初民主思潮中涌起的一朵浪花。

我们肯定《蜃中楼》、《比目鱼》等作品的积极意义,并不是说这类作品就没有纰缪了。相反,我们认为李渔在作品中表现出浓厚的封建思想,像热衷于一夫多妻制,津津乐道某些轻薄的行为,都应给予严肃的批判。尤其是他后期所写的《慎鸾交》一剧,封建糟粕更多。可笑的是,李渔竟认为它是自己得意之作,这就充分表明了作者思想的局限。

《慎鸾交》有些场面,对文人们的无聊举动也有所讽刺,但戏的主旨,在于说明只需取得家长同意,玩弄妇女也属正当的行为。作者声称:"据我看来,名教之中,不无乐地;闲情之内,也尽有天机。毕竟要使道学风流合而为一,方才算得个学士文人。"在这个戏里,李渔把风流加道学看作是理想境界,这是思想上的大倒退。此外,戏的技巧庸劣,看起来索然无味,毫不足取。

据郭传芳在《慎鸾交》传奇序中说:"予家寓于燕十年来,京都人士,大噪前后传奇八种。予购而读之。恨不疾觏其人。岁丁未,余丞于咸宁,笠翁适入关……遂出《慎鸾交》剧本属予评。"可见,此剧作于丁未(1666)之后。顺便指出,李渔另一部咒骂农民起义军的坏戏《巧团圆》,

也写于这一期间。

　　大家知道,"人们的观念、观点和概念,一句话,人们的意识,随着人们的生活条件、人们的社会关系、人们的社会存在的改变而改变"①的。李渔晚年剧本每况愈下,潜藏着的封建思想,在舞台上愈来愈挥发出强烈的臭味,这和他生活状况的改变有着密切的联系。上文说过,李渔曾经过着寒素的生活。但是,随着戏班生意的发展,他的文名越来越大,生活状况也逐步改变了。他自己颇为得意地承认:"混迹公卿大夫间,日食五侯之鲭,徂宴三公之府。长者车辙。充塞衡门。"② 达官贵人,还馈赠金珠,助他买姬置妾。就在创作《慎鸾交》时,与他交结的就有"贾大中丞蛟侯,刘大中丞耀薇,张大将军飞熊"③ 等名宦。总之,那"五侯之鲭",吃得他脑满肠肥。生活的变化,也导致政治思想的变化,他再也不埋怨清兵入侵了,倒觉得"自皇清定鼎以及于今,已二十余年,宜乎百废俱兴,无改不举"。④ 阿谀之情,溢于言表。这么一来,笔下流出的文字,必然越来越适应封建统治阶级的需要。如果说,李渔早期曾像野鹿一样,用牴角冲撞过封建藩篱的话,那么,到晚年,他的确为封建势力所驯化,变成了公卿大夫们茶余饭后的消遣品。

五

　　喜剧,在我国剧坛上有着悠久的传统。作为喜剧人物的丑角,在每个剧种中都不可或缺,由此,我们便可知道人民对喜剧的喜爱。

　　最近,王季思老师正确地把我国古典喜剧划分为歌颂性的喜剧和讽刺性的喜剧两类。⑤ 一般来说,元代喜剧多属歌颂性喜剧,明代喜剧则多属讽刺性喜剧。从作家创作的情况看,有的人工于写歌颂性喜剧,有的人则擅长写讽刺性喜剧。多数的作者在写了悲剧之余,又尝试着向滑稽美的领域挺进。纵观元明两代,专以喜剧为业的作者并不多见。

　　继承了元明两代喜剧传统的李渔,他的创作,却以喜剧为主。《笠翁

① 《马克思恩格斯选集》第1卷,第257页,人民出版社1966年版。
② 《笠翁文集》卷三《复柯岸初掌科》。
③ 《笠翁文集》卷二《乔复生、王再来二姬合传》。
④ 《笠翁文集》卷二《汉阳府重建鼓楼创立码头募缘引》。
⑤ 参见《文学遗产》1981年第3期。

十种曲》十之八九，都是喜剧。其中，有属讽刺性的喜剧，像《奈何天》、《玉搔头》、《风筝误》，有属歌颂性的喜剧，像《蜃中楼》、《意中缘》，有些则像是轻喜剧，例如《怜香伴》、《凰求凤》。至于《慎鸾交》、《巧团圆》，尽管都写得不好，但作者均赋予喜剧的格调。据此，可以说，李渔是我国戏曲史上第一个专门从事喜剧创作的作家。

高则诚说过："论传奇，乐人易，动人难。"这句话，除了说明他意识到戏剧种类有悲喜之分以外，还多少表现出明代一些人对喜剧存在着轻视的情绪。动人的悲剧固然难写，但如果认为喜剧易于措手，则是因袭传统观念，把喜剧纯视作娱乐工具的结果。明代的传奇，固不乏一些优秀的喜剧场子，像《幽闺记》的《招商谐偶》，《彩楼记》的《评雪辨踪》等等，但它们多是民间艺人的加工。总的来说，有明一代在喜剧创作方面成就远逊于元代，这与文士们的偏见不无关系。

李渔对喜剧的看法，与高则诚大相径庭。他既注意喜剧的娱乐作用，还强调喜剧的教育作用。他说："嘻笑诙谐之处，包含绝大文章，使忠孝节义之心，得此愈显。"在这里，暂且不谈其见解的局限性，我们要指出的是，李渔从来没有把喜剧视为可有可无的消闲品。李渔还说："寓哭于笑。"这四个字，包含有绝大文章，因为复杂多样的社会矛盾，要求艺术从各个方面以各种样式进行反映。剧作家可以写悲剧，可以写喜剧，也可以把悲剧和喜剧的因素交织在一起，让伟大与卑下、崇高和滑稽结合在一起。所谓"寓哭于笑"，就是以喜剧来表现严肃的内容，让观众在笑声中尝到苦味。正因为李渔充分了解喜剧的社会价值，所以才以毕生的精力从事喜剧创作，在剧坛中独树一帜。

李渔重视喜剧，也极其重视喜剧的角色。在他的剧作里，"净"和"丑"的作用得到了最充分的发挥。《奈何天》一剧，他甚至径以"丑"为主角，并且宣称："此番破尽传奇格，丑、旦联婚真叵测。"① 别小看这一尝试，这是打破戏曲生旦格局的创举。它表明李渔为了提高喜剧的地位，进行了多方面的努力。

如何创作喜剧，李渔发表过不少意见。最可取者，是他认为喜剧必须自然，认为喜剧性应该和人物性格的真实性联系在一起。他曾说过：喜剧创作，"妙在水到渠成，天机自露，我本无心说笑话，谁知笑话逼人来，

① 《闲情偶寄·重关系》。

斯为科诨之妙境耳。"① 这番话，是他长期从事喜剧创作的经验之谈，是十分值得重视的真知灼见。其精髓，是要求作家按照喜剧对象的真实进行创作。作家不必人为地制造噱头，只需根据人物性格和冲突的发展抒写下去，那么，笑料自然会顺流而下，涌出笔端。例如在《风筝误·惊丑》一场，作者写到韩世勋和詹爱娟黄夜相会的情景：

生：小姐，小生后来一首拙作，可曾赐和过么？
丑：你那首拙作，我已赐和过了。
生：（惊介）这等，小姐的佳篇，请念一念。
丑：我的佳篇，一时忘了。
生：（又惊介）自己做的诗，只隔得半日，怎么就忘了，还求记一记。
丑：一心想着你，把诗都忘了。待我想一想。（想介）记着了。
生：请教。
丑：云淡风轻近午天，傍花随柳过前村……

当人们看到詹爱娟以尽人皆知的《千家诗》第一首冒充为自己的"佳篇"时，都会哈哈大笑。但詹爱娟这一连串惹人发噱的话，却是她的性格以及戏剧情节发展的必然结果。她不用功，不读书，但又要冒充才女和才子密约偷期，自然在不知不觉中露了馅。当她被催着"赐和"，推搪不过，笑话就自然流出。显然，李渔只是根据人物性格来组织笑料，结果天机自露，水到渠成，使喜剧臻于妙境。

李渔还非常懂得创造喜剧的气氛，让剧本的每个情节，都与整个喜剧的格调谐协。例如，传奇往往要穿插战争场面。但一般写法，不过是为了交待背景，或者用作穿插剧情，调剂气氛。李渔和一般人写法不同的是：除了使战争场面起着交代、穿插职能之外，又总是让它贯串着谐趣的色调。像《蜃中楼》龙战一场，在如火如荼的战斗中，让虾鱼蟹鳖互相格斗，那虾儿脱须鳖儿脱甲的情景，使人捧腹而笑。在《风筝误》里，蛮兵长驱战象，气势汹汹，却被纸扎的狮子吓得屁滚尿流，抱头鼠窜，那等同儿戏的战斗，使人哄堂大笑。《奈何天》也写到战斗，当人们看到犯边

① 《闲情偶寄·贵自然》。

的女寇,各自抢个南朝汉子驮在马上回营受用时,也只能哑然失笑。很清楚,李渔从他丰富的创作实践中,已经懂得让每个场面都和剧本的主旋律掩映衬托,相得益彰,从而获取最大的喜剧效果。

喜剧作家又往往利用巧合、误会等手法,构成喜剧性格的冲突。在这方面,李渔运用、驾驭得尤为纯熟。限于篇幅,我们不拟多谈了。杨恩寿在评述李渔剧作时指出:"究其位置角色之工,开合排场之妙,科白打诨之宛转入神,不独时贤罕与颉颃,即元明人亦所不及。宜其享重名也。"①我以为,杨恩寿的评价是恰当的,就李渔喜剧创作的技巧而言,他确有不少超过前人的地方。

以上,我们对李渔的思想和剧作,作了肤浅的论述。总的看法是,李渔和封建时代许多作家一样,存在着阶级和历史的局限性,但其进步倾向是主要的。我们不能用"帮闲"二字把他一生骂倒,更不能完全抹杀他在喜剧创作方面的成就。关于李渔在戏剧理论方面杰出的贡献,这是人们一致承认的,那么,很难想象,他所创造的理论体系,不是包括他自己的创作经验在内;或者说,他所概括的一套理论,不会反过来指导、影响他的创作实践。我以为,在清初,孔尚任、洪昇把悲剧创作推上高潮,而李渔在喜剧创作方面,也得到可喜的收获,他们用不同的创作风格,从不同的方面,促进了戏曲的重新繁荣,为祖国剧坛作出了可贵的贡献!

(原载《文学评论》1983 年第 1 期)

① 《词余丛话》卷二,见《中国古典戏曲论著集成》第九卷,第 265 页,中国戏剧出版社 1959 年版。

论参军戏和傩
——兼谈中国戏曲形态发展的主脉

在研究中国戏剧史时，人们往往有这样的疑惑：

先秦时代，有所谓"衣冠优孟"的说法。优孟能够把孙叔敖的形象生动地再现在楚王面前，令人感动不已，可见演员的演技已相当成熟。但是，当我们后来看到有关优倡的记载，多半简略粗糙，似乎舞台表演不仅没有发展，而且倒退沉滞。此其一。

近年，许多学者注意研究"傩"的问题，取得了可喜的成绩。但是，这盛行于大江南北流传了千百斯年的土风民俗，似乎和戏曲发展搭不上边。事实果真如此？此其二。

带着这些问题，笔者重新检索了有关材料，蓦然发现，作为唐代重要伎艺之一的参军戏，很值得注意。如何认识它的表演形态以及它和傩戏的关系，牵涉到对中国戏曲史的理解。一旦把"瓶颈"打通，我们的研究或可峰回路转，别有天地。

一

什么是参军戏？学者们的认识并不一样。董每戡先生在《说"丑""相声"》一文中指出：参军戏"及今仍保留其遗迹，那便是杂耍类的相声"。①青木正儿则认为，"参军戏是由主脚参军和配脚苍鹘二人扮演的滑稽问答歌曲也"②。任半塘先生却判断："参军戏是由古俳优发展的最高阶段。科白并重，有时并合歌舞。"③前贤各有所创获，都能给人以启发，但也留下了不少需要进一步思考的问题。

关于参军戏的角色，一般认为它有参军与苍鹘。明代于慎行说："优

① 《董每戡文集》上卷，第418页，广东高等教育出版社1999年版。
② 《元人杂剧概说》，第1页，中国戏剧出版社1957年版。
③ 《唐戏弄》，第351页，作家出版社1958年版。

人为优,以一人幞头衣绿,谓之参军;以一人髽角敝衣如僮仆状,谓之苍鹘。参军之法,至宋犹然。"① 据此,有些学者便认为参军戏只由两个演员演。但仔细考察,其实不然。

据《太平御览》569引《赵书》提到石勒参军周延一事。周延被命为俳优,"著介黄绢单衣。优问:汝为何官,在我辈中?曰:我本陶馆令。斗数单衣曰:正坐取是,故入汝辈中"。这里,"我辈"、"汝辈"的称谓,颇堪寻味。它表明除了周延和发问者之外,还有其他演员,所以才会用"辈"这个表示复数的词。再如《五代史·伶官传》载敬新磨批后唐庄宗之颊一事,当时敬新磨为参军,庄宗为苍鹘;敬新磨给庄宗一个巴掌。"庄宗失色,左右皆恐,群伶亦大惊骇。共持新磨。"所谓群伶,即同演参军戏的一班人。孙光宪在《北梦琐言》十八也说:"庄宗自为俳优,名曰李天下,杂于涂粉优杂之间,时为诸优扑掴搭。"其中诸优的提法,表明庄宗在弄参军时,对手不可能只有一个人。

在宋代,参军戏也是由多人上演的。据张师正《倦游杂录》说:"一日,军府开宴,有军伶入杂剧,参军称:梦得一黄瓜,长丈余,是何祥也?一伶贺曰:黄瓜上有刺,必作黄州刺史,一伶批其额曰:若梦镇府萝葡,须作蔡州节度使!"② 可见,此戏除参军外,参与者至少还有两个伶人。到清代,则有由多名参军参与的秧歌,"秧歌者,以童子扮三四妇女,又三四人扮参军,各持尺许两圆木,戛击相对舞"。③ 参军多人合演,可以视作前世的遗风。以上的资料,显示参军戏是以参军、苍鹘为主的群体性节目。

参军戏在演出时,有演员回答,既有说白,并且结合歌舞。唐薛能有《吴姬》诗:"此日杨花初似雪,女儿弦管弄参军。"范摅在《云溪友议》中说:刘采春善弄陆参军,"歌声彻云"。又路延德诗有"头依苍鹘裹,袖学柘枝揎"。清吴伟业诗有"雪面参军舞鸲鹆"句。也都表明弄参军时有歌有舞,并非只是磨嘴皮作脱口秀了事。有关这些方面,周贻白、任半塘先生论之甚详,兹不赘。

① 见《谷城山房笔塵》。
② 转引自任半塘:《优语录》,第95页,上海文艺出版1981年版。
③ 见杨宾:《柳边纪略》卷四,引自《丛书集成初编》,第3115册,第68-69页,中华书局1985年版。

这里要补充的是，从"学柘枝"和"舞鸲鹆"两例，说明弄参军时，舞姿并不是固定的。据《世说新语·任诞》载，晋代谢尚能作鸲鹆舞，鸲鹆俗称八哥。它的舞态，想必像小鸟般跳跃。至于柘枝，《乐府杂录》列为健舞，① 属从中亚一带传入的舞蹈。刘禹锡在《观柘枝舞》中提到："胡服何葳蕤，仙仙登绮墀。"② 舞者穿胡服，保留少数民族的服饰。另外，杨巨源说"大鼓当风舞柘枝"③，张祐说"促叠蛮鼉引柘枝，卷檐卢帽带交垂"④，杜牧说"滕阁中春绮宴开，柘枝蛮鼓殷晴雷；重楼万幕青云合，破浪千帆阵马来"⑤。可以想见，此舞表演时鼓声大振，气势高昂，表现出"健舞"的雄姿。

参军戏可用鸲鹆舞或柘枝舞配合，说明表演者有选择舞曲和舞步的余地，也说明所选用的一般是跳跃性较强的舞，它应有鲜明的节奏，以鼓相和，格调应属刚健轻快一类。

参军戏演员歌唱时有乐器伴奏，这从"弦管弄参军"一语可证。至于所唱曲调，可考者甚少，元稹在赠刘采春诗云："选词能唱望夫歌。"至于望夫歌者，"即《罗唝》之曲也，采春所唱一百二十首，皆当代才子所作"。⑥

所谓《罗唝》，据明代方以智《通雅》卷二十九云："罗唝，犹来罗也"，"唝音烘上声"。又说："宋以后俗曲有'来罗'之词，人歌曰重黎罗，重黎罗，即来罗之声也，今京师唱小曲数落为倒喇，即来唝类。"康保成同志认为：来罗或重黎罗，实即啰哩嗹、罗犁罗，它来自梵语。他引证唐代南卓《羯鼓录》所附诸宫调，于太簇宫下有罗犁罗曲名。羯鼓本是西北少数民族的乐器，并认为："罗犁罗必为西域乐曲无疑。"⑦ 参军戏可以采用来自西域的《罗唝》，所跳的舞也可以采用来自西域的柘枝，不难推断，这种流行在中原地区的伎艺，已经广泛地吸纳来自西域的文

① 见《乐府杂录》："健舞有棱大、阿连、柘枝、剑器、胡旋、胡腾。"引自《中国古典戏曲论著集成》第一卷，第84页，中国戏剧出版社1959年版。
② 见《全唐诗》内府写刻本六函二册，第1页。
③ 见《全唐诗》内府写刻本五函九册，第27页《寄申州卢拱使君》。
④ 见《全唐诗》内府写刻本八函五册，第1页《观杨瑗柘枝》。
⑤ 见《全唐诗》内府写刻本八函七册，第1页《怀钟陵旧游四首》。
⑥ 影印文渊阁《四库全书》，第857册，第517页。
⑦ 康保成：《傩戏艺术源流》，第77页，广东高等教育出版社1999年版。

明，用以丰富自己的表现能力。

二

参军戏有歌有舞，却又不同于一般的歌舞，因为，它要加入说白，插科打诨。王国维论及唐宋参军戏时，收集过不少优语资料。荜路蓝缕，功不可没。但又容易使人产生误解，以为参军戏只属相声性质的"杂砌"。其实，参军戏中的科诨，只是它在表演中的一个片断。例如郑文宝《江表志》载：贪婪的徐知训"入觐侍宴，伶人戏作绿衣大面胡人若鬼神状者，旁一人问谁，对曰：我宣州土地神也，吾主人入觐，和地皮掠来，故得至此"。这段对话很简略，看来只录其要，未必是伶人原话。而在诨话之前，伶人是有"作绿衣大面胡人若鬼神状"的表演的。这就说明，伶人装神弄鬼足之舞之一番，再加上诨闹一番，才算是完整的参军戏。在宋金时代，参军戏被列入杂剧类。黄山谷说："作诗如作杂剧，初时布置，临了须打诨，方是出场。"所以，王国维所收集的优语，都是参军戏"临了"出场前的片断。黄山谷要求作诗者向参军戏看齐，也说明了打诨是参军戏的表演定式。

演出参军戏要有特殊的化装和道具。

关于化装，演员往往是戴着面具的，这从上文引述伶人扮演土地时戴"大面"可证。至于服色，参军多穿绿。故《因话录》说参军"绿衣秉简"，《谷城山房笔麈》也记参军"幞头衣绿"，宋代亦有"绿衣参军"之说。不过，为什么参军穿绿？任半塘先生说它是唐代的官服。除此之外，我认为还有更深层的原因，这一点，容后论及。

在参军戏里，参军和苍鹘，往往互相殴击，所以，参军戏必有特定的道具，这就是一根棍棒。《因话录》载：

> 女优有弄假官者，其绿衣秉简，谓之参军桩。天宝末，藩将阿部思伏法，其妻配掖庭，善为优，因此隶乐工。是日，遂为假官之长，所为桩者。

弄参军者，手里拿着"简"，即竹或木制棒状物。

在这里，需要解决的一个重要问题是：何谓"参军桩"？华连圃先生

在《戏曲丛谈》中认为参军桩即参军装,即装扮参军。此说恐非。周贻白先生说:"虽未知其确解,但桩有基础之意,似为戏弄与被戏弄这一类型。"① 任半塘先生很谨慎,他"疑桩或含主角之意。亦乏的证"。他在《唐戏弄·唐戏百问》中提出希望解决参军桩的"桩"字何义的悬案。②

我认为,把参军桩理解为"主角"或"为首者"的意思,是不必犹豫的。因为《因话录》说的"所为桩者"明明即"假官之长"。而且,"为桩",亦即做桩、坐桩。过去人们把包括博弈在内各种游戏的为首者,称之为做桩。关汉卿《谢天香》第三折,写正旦谢天香玩掷骰游戏,她做头家,在〔呆骨朵〕曲中就有"我可便做桩儿三个五"的说法。凌濛初校本《西厢记·凡例》,在评论明杂剧时,指出它"一折之中,更唱迭和,患失北体一人为桩之法",正清楚地表明"为桩"即是主角。

至于参军戏的"假官之长"被称为参军桩,还与"绿衣秉简"一语有关。

所谓桩,就是木棍。人们说打桩,便是把条状木橛撞入土中。弄参军戏者,或秉简,或拿笏(刘采春演出时,"正面偷轮光滑笏")。无论木制竹制,这简与笏,实即桩。后来,宋杂剧中的参军色要拿着"竹竿子",清代跳秧歌的参军手持尺许圆木,也都是继承"秉简"这一个传统。

唐代把参军所拿的棒状道具称之为桩,而在古代,有人把椎棒之类器物,称之为"终葵"。终与桩,其音相近,它们之间,是否有着某种联系呢?

我认为,如果找到了"桩"这一根特殊道具的渊源,就有可能打开参军戏奥秘的钥匙。

三

《周礼》中《考工记》有云:"大圭长三尺,杼上终葵首。"注云:终葵,椎也。又疏云:"齐人称椎为终葵。"③

清代顾炎武在《日知录》卷三十二"终葵"条,又作进一步的考释:

① 《中国戏曲发展史纲要》,第50页,上海古籍出版社1979年版。
② 《唐戏弄》,第694页,作家出版社1958年版。
③ 《周礼·仪礼·礼记》,第125页,岳麓书社1991年版。

"考工记,大圭长三尺,杼上终葵首(原注:终葵,椎也。为椎于其杼上,明无所属也)礼记玉藻:终葵,椎也。《方言》:齐人谓椎为终葵。马融《广成颂》:翚(原注:同挥)终葵(原注:尔雅作终揆),扬关斧。盖古人以椎逐鬼,若大傩之为耳。"①

顾炎武的考证,使我们明白:终葵,原来是古代傩戏中驱鬼用的椎棒。

在唐以前,这终葵演化为钟葵。终葵既有驱鬼的功能,终葵便成为辟邪的象征,许多人甚至以钟葵为名。顾炎武说:"《魏书》尧暄本名钟葵,字辟邪,则古人固以钟葵为辟邪之物矣。又有淮南王佗子名钟馗,有杨钟馗、李钟馗、慕容钟馗、乔钟葵(原注:《北史》庶人谅传作乔钟馗,又恩倖传末有宫钟馗,馗字两见,而杨义臣仍作乔钟葵)、段钟葵,于劲字钟葵,张白泽本字终葵。"②汉魏期间钟葵钟馗名字之多,从侧面说明当时傩戏演出之盛,乃至于人们很愿意把那条驱鬼的椎棒用作自己的符号。

到唐代,钟馗更演化为神了。

据《历代神仙通鉴》卷十四说:钟馗原是终南举子,因"应试不捷,羞归故里,触殿而死",后"奉旨赐进士,蒙以绿袍殓葬,岁时祭祀"。又说:唐玄宗梦见黑白两种蝙蝠,便去询问道士叶法善。叶说:"寝殿啖鬼之钟进士,黑者所化。"这传说把啖鬼和蝙蝠连在一起,表明人们把辟邪和祈福的愿望渐渐集中到钟馗身上。

关于唐玄宗梦见钟馗一事,宋代沈括的《补笔谈》更说得有鼻有眼。他说玄宗生了病,梦见大小二鬼,小鬼偷了杨贵妃的玉笛和香囊,绕殿而奔,大鬼便捉住小鬼,挖了它的眼睛,把它一口吃掉。玄宗问大鬼姓名,回答说叫钟馗,参加武举考试,不第,便发愤要替朝廷清除天下妖孽。玄宗醒来,病就好了,他立刻叫画家吴道子绘下他梦中所见,昭告天下。

看来,唐代人真把钟馗传说当成煞有介事,张说和刘禹锡都曾写过《谢赐钟馗及历日表》,感谢皇帝给予他们除凶遇吉的象征,而周繇则写了《梦舞钟馗赋》,其中有句云:

"傩袄于凝冱之末,驱厉于发生之始。"

① 《日知录集释》,第1154页。
② 《日知录集释》,第1154页。

"皇躬抱疾，佳梦通神。见幡绰兮上言丹陛，引钟馗兮来舞华茵。"
"顾视才定，趋跄忽前。"
"泄蓝衫而飒纚，挥竹简以翩跹。"①

从周繇的赋中，我们得知，演钟馗者身穿蓝袍，手执竹简。更重要的是，黄幡绰参与演出，是他把钟馗引到戏场。

黄幡绰是谁？《乐府杂录》"伎艺"条中一开始就说："开元中，黄幡绰、张野狐弄参军。"可见他是专门演参军戏的演员。周繇说玄宗梦见他引钟馗上场，即表明他在玄宗心中的分量，也表现"舞钟馗"实际上是一种参军戏。

据周繇的描写，唐玄宗梦见的钟馗，"挥竹简以翩跹"，足见演员手拿椎棒；"泄蓝衫而飒纚"，穿的服色则为青蓝。其后宋代百戏，"有假面长髯展裹绿袍、靴、简如钟馗像者"。② 显然，舞钟馗这种伎艺，所用种种行头，与上文论及弄参军的"绿衣秉简"如出一辙。这不能不使人关注两者之间内在的联系。

在唐代，舞钟馗就是演傩。所以周繇在赋中提到"傩祓于凝冱之末"。敦煌写本斯2055号，有《除夕钟馗驱傩文》，直接把傩与钟馗挂上了钩。而参演舞钟馗亦即演傩戏者，不是别人，正是弄参军的黄幡绰，加上史料所列参军戏与舞钟馗演员服装举止的种种相同，以及上古驱傩者手执椎棒（终葵），演化为钟葵——钟馗乃至参军桩等种种迹象，我们是否可以大胆推断，唐代的参军戏，乃是从古以来傩戏的变形。

参军戏还有苍鹘一角，路延德诗说"头依苍鹘裹"，可见这角色在装扮上也有定式。据于慎行称：参军戏"以一个髽角敝衣如僮仆状，谓之苍鹘"。《五代史》也记演苍鹘者"鹑衣髽髻"。显然，这角色一般是平民打扮，旧衣梳髻。

我们知道，古代傩祭，除方相外，还有一帮"侲子"出场。《乐府杂录》载："侲子五百，小儿为之，衣朱褶素襦。"汉代张衡在《东京赋》中写道："方相秉钺，巫觋操茢，侲子万童，丹首玄制。"李善注《昭明文选》释云："侲子，童男童女也；朱，丹也；玄制，皂衣也。"又说：

① 见《全唐文》，第812页。
② 见《东京梦华录》卷九"驾登宝津楼诸军呈百戏"条。

"大傩谓逐疫,选中黄门子弟十岁以上十二岁以下百二十人为侲子。"从其装束、地位等方面看,颇疑"侲子"其后演化为"苍鹘"。至于把这一角色视为禽鸟,可能也与傩祭的性质有关。傩祭是要驱逐山林草泽中鸟兽恶鬼的。"傩"字从人佳,按《说文》释,此为形声字,佳即为鸟形。它表明傩祭时,是有人扮演鸟的形象出现的,《辍耕录》说"鹘能击禽鸟"。由于苍鹘本来就是恶鸟,所以它能击逐其他禽鸟。这样的理解,也颇接近傩祭的本义。

当然,与傩的演出比较,参军戏的演员人数大大减少,内容也大有变化。但是,我们看到它与傩相近的表演程式,看到参军、苍鹘具有方相、侲子的形影。总之,参军戏源于傩,又不等同于傩,它是在傩的基础上衍化而来的新戏种。

四

参军戏在什么时候出现的,据段安节说:"始自后汉馆陶令石耽。"不过,他赶紧纠正,声称此说有误,认为"开元中,李仙鹤善此戏,明皇授韶州同正参军"。① 于是判定参军戏的称谓即由此而来。

王国维在《宋元戏曲史》第一章中,同意段安节的说法,原因是后汉之世,"尚无参军之官",但在《古剧角色考》注中则称:"司马彪《后续汉志》无参军一官,然《宋书·百官志》则谓参军后汉官,孙坚为车骑参军是也,则和帝时已有此官,亦未可知。"② 看来,王国维对参军戏始自何时的问题,一直没有拿准。

段安节是晚唐人,他的判断当然具有权威性。不过,从他的记述中,却透露了一个信息,即唐代是有人"误"把参军戏的出现,推前到后汉年间的。开元与后汉,相距七八百年,两说时间差异之大,不能不引起人们的注意。

依我看,参军戏这一名目,即使出现在"开元中",但参军戏这一伎艺,未必在"开元中"才出现。因为,作为伎艺的表演框架,必然有一

① 见《乐府杂录》,引自《中国古典戏曲论著集成》第一卷,第49页,中国戏剧出版社1959年版。

② 《古剧脚色考》,见《王国维戏曲论文集》,第186页,中国戏剧出版社1984年版。

个形成的过程。这一点,其实段安节也是认识到的,他说"开元中有李仙鹤善此戏",等于承认在开元中叶以前,这一种表演形式已经存在,李仙鹤不过是表演得十分出色,因缘际会,人们把他的官衔和他擅长的表演连在一起,于是推出了参军戏的名目。

上面说过,参军戏是一种以参军、苍鹘为主体,贯穿某些故事片段,穿插诨闹殴逐的化装歌舞表演。因此,我们只需考察这诸因素结合的独特表演样式,出现在什么时代,便可大致获得参军戏孳生的信息。

说参军戏出现于后汉,是有道理的。《三国志·蜀书》提到许慈与胡潜殴斗一事。又说,一天,刘备与群僚大会:"使倡家假为二子之容,效其讼阋之状,酒酣,乐作,以为嬉戏,初以辞义相难,终以刀杖相屈,用感切之。"① 请看,演员化装为胡、许,有斗嘴,有殴斗,这一切,以"嬉戏"出之,诨闹性质十分明显。其间有"乐作",不排除有歌有舞。可以说,《蜀书》许慈传这段资料所载的表演形态,基本上具备了参军戏的诸般因素。

在汉代,"东海黄公"的故事,也为戏曲史研究者所熟悉。有人着眼于黄公与老虎扑摔,视之为"角抵之戏";有人重视黄公能"立兴云雾",大概会耍弄喷烟喷火之类的幻术,视之为"百戏"(把戏)。但从这个节目的总体看,演出时,肯定以饰黄公者和饰老虎者为主;这两个演员必有化装;演黄公者手拿金尺刀,驱赶殴斗的含义非常明显。至于黄公因饮酒过度,打虎英雄反被老虎打败,又清楚地显示出诨闹逗弄的性质。因此,我认为与其把"东海黄公"列入"角抵戏",不如说它更接近于参军戏,或者说,它是介乎傩戏与参军戏之间的伎艺。

关于参军戏的名目出现于唐,而这一伎艺实不始于唐,古人已有觉察。《辽史》把参军戏归入散乐,认为"今之散乐,俳优歌舞杂进,往往汉乐府之遗声"。② 胡仔也说:"戏弄参军者,自汉已然矣,不始于唐世也。"③

明白了参军戏的表演形式"在汉已然",还有助于我们进一步弄清参军戏这一名目之所以被称为"参军"的缘由。

① 见《三国志》四二,第1023页《蜀书》十二《许慈传》,中华书局1982年版。
② 见《辽史》五四,第91页,《乐志》中华书局1987年版。
③ 见《苕溪渔隐丛话》后十六。

古代帝王往往有给优倡封官赐爵的成例。汉灵帝时，"侍中祭酒乐松、贾护，多引无行趣势之徒，嬉陈方俗闾里小事，帝甚悦之，待以不次之位。"① 倡优被灵帝"待以不次之位"，便成为"伶官"、"倡官"。另外，《西京杂记》有"古橼曹"的记载：

京兆有古生者，学纵横揣磨、弄矢、摇丸、樗蒲之术，为都橼史四十余年。善訑谩，二千石随之谐谑，皆握其权要，而得其欢心。赵广汉为京兆尹，下车黜之，终于家。京师至今俳戏，皆称古曹竑。②

这京兆古生，无疑由于伎艺精熟而被封官，官爵为都橼史。问题是，为什么后来人称"古曹竑"？按竑，押耕韵，"曹竑"、"倡官"，两音相近，"古曹竑"会不会是"古倡官"的音讹？如果倡官有被读为曹竑的可能，那么，在古音寒韵、文韵通押的情况下，倡官（寒韵）、参军（文韵），一音之转，会不会本为一体？再加上汉晋间一些参军亦即佐贰小官，往往被派上戏场，而一些优倡，又被封为参军，于是倡官戏便被名为参军戏。

五

把参军的表演形态推展到汉晋，这可以更清楚地看到它与傩的联系。换句话说，先秦以来娱神兼娱人的傩，在戏台、戏场上的影响、衍生，一直没有中断，只不过在不同的时期，形态上有所变化，加上古籍记载往往过于简略，便容易使人忽视了傩这一条贯串两千年戏曲发展的主脉。

如果说，秦以前的傩，主要用于祭祀，用于表达先民战胜自然力量的期望，那么，到汉唐，倡官们使它兼具社会性内容，诸如讽刺贪污、嘲笑积弊之类，让原来用以驱赶山林川泽鬼魅的终葵，演化为啖食人间种种邪恶的钟馗。在表演上，添加说白和诨闹，逐步定型，于是呈现为参军戏。

在唐代，参军戏实际上是除歌、舞以外最为盛行的伎艺。对此，段安节表述得相当清楚，在《乐府杂录》中，他首先分述雅乐部、云韶乐、

① 见《后汉书》卷六十《蔡邕传》。
② 转引自钱志熙：《汉乐府与百戏众艺的关系论考》，载《文学遗产》1992年第5期。

龟兹部、胡部等演出类别、机构，再把所有演员分列为歌者、舞工、俳优三个种类，其后细分琵琶、箜篌等诸般乐器的演员。

在"俳优"一项中，段安节又把俳优们分为三类。首先开列的就是"弄参军"，指出善此戏者有黄幡绰、张野狐、李仙鹤；其次分列"弄假妇人"和"弄婆罗门"。所谓"弄假妇人"，是以男性演女性；所谓"弄婆罗门"，是指印度、西域等地区传入伎艺的专门演饰者。它们与"弄参军"者鼎足而三，各有职司。而从这两类俳优伎艺的专业性，可以推断，"弄参军"者也必然具有专门的表演技能。在段安节看来，这三类俳优，不同于一般的歌者或舞工，他们是既懂歌舞又有特殊技艺的演员。

和"弄假妇人"、"弄婆罗门"相比，"弄参军"显得更具包容性。上文提到它可唱演柘枝、罗唝等外来歌舞，说明它吸纳了"弄婆罗门"者的技艺；另外，唐无名氏《玉泉子真录》载：崔公让乐工集家僮演参军戏，"数僮衣妇人衣，曰妻、曰妾，列于傍侧，一僮则执简束带，旋辟唯诺其间"①。这几位演员执简诨闹，扮演妻妾，分明把"弄假妇人"也包括进去了。由此可见，"弄参军"虽有一定规矩，却又比较灵活，能够把唐代诸般伎艺熔于一炉。在这个意义上，我们未尝不可以把它视为唐代伎艺的代表。正因如此，"参军色"这一名目及其表演程式、内容，直接为宋金杂剧舞台继承下来。

崔令钦《教坊记》中有一项记载：

踏谣娘——北齐有人姓苏，䶌鼻，实不仕，而自号为郎中，嗜饮酗酒，每醉辄殴其妻。妻衔悲，诉于邻里，时人弄之。丈夫著妇人服，徐行入场，行歌。每一叠，旁人齐声和之云："踏谣和来！踏谣娘苦，和来。"以其且步且歌，故谓之踏谣，以其称冤，故言苦。及其夫至，则作殴斗之状以为笑乐，今则妇人为之，遂不呼郎中，但云阿叔子。调弄又加典库，全失旧旨。

我们之所以引述这一条材料，是因为它让人看到，在"踏歌"的项目中，竟有参军戏的影子。踏歌是唐代流行的集体歌舞，参加者连臂而

① 转引自任二北：《优语录》，第50页，上海文艺出版社1981年版。

歌，且行且歌。崔令钦所记的《踏谣娘》，在歌舞方面无疑采用踏歌的样式。但是，它又和一般的踏歌不同。它有两个主演者，这一夫一妻，有化装，有殴斗，其后加上"调弄"、"典库"，有简单的情节。就整个节目的形态看，和参军戏没有什么不同。崔令钦说《踏谣娘》"全失旧旨"，段安节也说"近代优人颇改其制度，非旧制也"。① 无非说明，这踏歌节目在不断更新，在向参军戏的程式靠拢。换言之，参军戏以其强大的影响力，包笼着唐代艺坛，使踏歌这类很有群众基础的歌舞也走向参军化。

六

我们强调作为傩变形的参军戏在唐代艺坛中的地位，也就表明了傩在我国戏曲史上的作用。

在唐以后，傩除变形为参军戏外，还分成不同的形态延续、辐射。其喜剧性的诨闹，蜕变为"相声"之类纯以说白取胜的伎艺，其群体性以及娱神娱人的方式，伸延为"军傩"，或衍变为街市贫民沿门乞钱的队舞（亦称"打夜胡"）。

更重要的是，傩的一些表演样式和审美观念，一直影响着我国的剧坛。

傩在表演上，本来就糅杂着歌舞、诨闹、杂耍。变形为参军戏，情节的因素稍稍凸现。发展到宋代，随着叙事性文学第一次成为文坛的主流，唱、做、念、打各种伎艺更多地环绕情节进行，成为表演故事的手段，于是，我国戏剧便走上成熟的阶段。在这里，参军戏是傩和戏曲之间的津梁。汤显祖在《清源师庙记》中说，戏神清源，"初止弄参鹘，后稍为末泥"。可见，他最初是参军戏演员，其后演化、过渡为"五花爨（cuàn）弄"的杂剧演员。他的演艺历程，说明了参军戏和戏曲的血缘关系，说明傩经过变形阶段，往前跨一步，便是戏曲。其发展流程，应该是可以捉摸的。

傩的一些表演，甚至可以和戏曲相通。有学者发现湖南傩戏《姜女

① 见《乐府杂录》。引自《中国古典戏曲论著集成》第一卷，第45页，中国戏剧出版社1959年版。

下池》的《古人歌》与元代南戏《牧羊记》中〔回回曲〕十分接近：

月里梭罗何人栽，九曲黄河何人开，何人把住三关口，何人筑起钓鱼台？月里梭罗果老栽，九曲黄河禹王开，六郎把住三关口，太公筑起钓鱼台。

——古人歌

天上的娑婆什么人栽，九曲黄河什么人开，什么人把住三关口呀，什么人北番和的来？天上的娑婆李太白栽，九曲黄河老龙王开，杨六郎把住三关口呀，王昭君和北番的来。

——回回曲①

我们无意判定这两首曲子出现的先后。但可以看到，南戏能采用傩戏的腔调，反之亦然。这清楚地凸现出它们之间的密切关系。

值得注意的是，傩的一些表演方式，甚至直接为南戏所吸收。

据《新唐书·礼乐志（六）》载，在进"大傩之礼"时，"方相氏执戈扬盾唱，侲子和"。侲子既是演员，又是观众。他们看着主演者表演，有时会齐声和唱，进入角色。所以吴筠在《续齐谐记》中说："东晋时朱雀门外忽有两小儿，相和作芒龙歌，路边小儿从而和之数十人。"②芒龙即方良、方相，所谓"路边小儿从而和之"，亦即"侲子和"之意。至于参军戏，也沿用"和唱"，这从刘采春所唱望夫歌，"其词五六七言，皆可和矣"③可证。很明显，"和唱"，一直是傩系统的表演特色之一。而在南戏的演唱中，和唱、合唱、帮腔，十分普遍。早期南戏剧本如《张协状元》、《小孙屠》、《琵琶记》，曲词中标明的〔合〕，往往就是场外演员的和唱部分。这种形态，无疑是与傩一脉相承的。

请勿轻视"和"这种从傩、参军戏遗传下来的戏曲演出形式。在形式的后面，体现着我国从古以来独特的审美观念。所谓"侲子和"，实即让观众参与演出，这一点，成为我国戏曲表演的重要传统。在傩戏和参军

① 参见《孟姜女故事与上古祓禊风俗》，载康保成著《傩戏艺术源流》，第394页，广东高等教育出版社1999年版。
② 引自《增补事类总编·灵异部》卷六十五"儿戏击鼓之槌"条注文。
③ 见范摅：《云溪友议》下"艳阳词"条。

戏中，观众是可以参加跳呀唱呀的；到宋元南戏，后台和唱帮腔者虽然不算是观众，但他们的〔合〕唱，往往从观众的角度，发表对事件、人物的评价、感想。这实际上也是观众参与的一种方式。当然，我们不是说傩戏、参军戏的"和唱"是最理想的表演手段，但是，注重让观众参与的审美观念，却为以后的戏曲表演所接受，并逐步形成为我国戏剧独特的表演体系。所谓"程式化"、"虚拟性"等种种表演原则，无不以观众参与为前提。能否这样说：傩、参军戏"和唱"形式所体现的美学思想，影响着后世戏曲审美观念的思维定势。

　　如上所述，从先秦以来出现的傩，一直是戏曲发展长河中的主脉，随着历史和文化的发展，傩的内容和形式也在发展。我们集中论述参军戏，意在说明傩变异的面貌。我认为，作为戏曲源头的傩，在历史途程中顺流而下，其间一路滚跌，把诸般伎艺和文化（包括外来文化因素）融合在一起，最终使戏曲定型为以唱、做、念、打表演故事情节的综合性艺术。

（原载《戏剧艺术》1999年第6期）

"爨弄"辨析
——兼谈戏曲文化渊源的多元性问题

在戏曲研究领域中,"爨(cuàn)弄"一词,颇受关注。

对于爨弄的解释,王国维指出:"爨弄亦院本的异名也。"① 胡忌也认为:"爨弄和花爨应是演唱院本的名称。"② 据此,齐森华、陈多、叶长海三位主编的《中国曲学大辞典》,在诠释与爨弄有关的"五花爨弄"、"爨体"、"院爨"诸条时,均有"院本的别称"、"院本的代名"等说法。③

说"爨弄"亦即院本,无疑是正确的,问题是,院本为什么会有这样的"异名"、"别称"?它有什么含义?这些,均需进一步探索。对它的辨析,还会牵涉到一个颇具宏观性的课题。

一

关于"爨弄",陶宗仪和夏庭芝在《辍耕录》和《青楼集》中均有记载,说法一致,甚至连语言也差不多。其中《青楼集》又较详细明晰,兹录如下:

……金则杂剧、院本合而为一,至我朝乃分院本、杂剧而为二。院本始作,凡五人:一曰副净,古谓参军;一曰副末,古谓之苍鹘,以末可以扑净,如鹘能击禽鸟也;一曰引戏;一曰末泥;一曰孤。又谓之五花爨弄。或曰:宋徽宗见爨国来朝,衣装鞋履巾裹,傅朱粉,举动如此,使优人效之以为戏,因名曰爨弄。国初教坊色长魏、武、刘长于科泛,至今行之。又有焰段,类院本而差简,盖取其如火焰之易明灭也。④

① 《宋元戏曲史》,第69页,商务印书馆1934年版。
② 《宋金杂剧考》,第195页,古典文学出版社1957年版。
③ 《中国曲学大辞典》,第40页,浙江教育出版社1997年版。
④ 见《青楼集·志》,载《中国古典戏曲论著集成》第二卷,第7页,中国戏剧出版社1959年版。

按夏庭芝所记，金元时期所谓院本、杂剧，其样式相异无几，金合而为一，元则分而为二，二者本是相通的。他又认为宋代优人效爨国人的表演，遂称这种表演样式为爨弄。

夏庭芝和陶宗仪均说院本有三位著名演员，"魏长于念诵，武长于筋斗，刘长于科泛"。换言之，他们都认为爨弄在表演上包括念诵、筋斗、科泛等几个方面。有关它的搬演情况，我们可以通过典籍记载，结合戏曲文物状况，逐步认识清楚。

在元明期间，爨，往往作为名词出现，并且往往与足部动作有关。例如："庆家行院学蹈爨"①、"踏金顶莲花爨"②、"蹅爨的做两件采绣时衣"③、"我则见蓝采和踏个淡爨"。④ 人们以踏、蹈、蹅的字眼来表述爨，说明爨与舞步的关联。又《宦门子弟错立身》，有生唱［调笑令］："我这爨体不查梨；格样全学贾太尉，趋抢咀脸天生会，偏宜抹土搽灰。"所谓趋抢，便是爨的动作。趋抢，亦作趋跄，当是带有一种夸张性的步姿。《诗经·齐风·猗嗟》篇云："巧趋跄兮。"郑笺："跄，巧趋貌。"又明代《琅琊漫钞》记优人阿丑的表演，时汪直专横，"丑作直，持双斧，趋跄而行"。而《复斋日记》同记此事，则说丑"盛饰，如直之状，高视阔步，叱咤呼喝，旁若无人"。⑤ 可见，趋跄乃是一种高视阔步的姿态。另外，杜善夫在《庄家不识勾栏》散套［二煞］中写道，"临绝末，道了低头撮脚，爨罢将么拨"。这里所描述爨的"低头撮脚"，和上面说的"高视阔步"，神态当然两样，但都表明，它是一种带有夸张性的不同于一般的步姿。总之，从爨以踏、蹈、蹅等动作强调，以趋跄形容，说明了舞步的强烈性，乃是爨弄的属性之一。

爨弄的第二个属性，是以歌伴舞。据汤显祖《邯郸梦·仙圆》，老旦扮蓝采和上唱："高歌踏踏春，爨弄的随时诨。"《雍熙乐府》也提到"能歌时曲能蹅爨"。⑥ 可见，唱总是与踏爨、蹅爨联系着的。至于踏蹅时采

① 《宦门子弟错立身》，载《永乐大典戏文三种校注》，第219页，中华书局1979年版。
② 马致远［南吕一枝花］咏庄宗行乐套，载《全元散曲简编》，第109页，上海古籍出版社1984年版。
③ 朱有燉：《宣平巷刘金儿复落娼》，载《奢摩他室曲丛》第二辑，上海涵芬楼版。
④ 朱有燉：《福禄寿仙官庆会》，同上。
⑤ 转引自任二北：《优语集》，第151－152页，上海文艺出版社1981年版。
⑥ 见《四部丛刊续编本》，第11页。

用什么曲调，看来没有划一的规定。现存院爨名目中有《谒金门爨》、《新水爨》、《宴瑶池爨》、《醉花阴爨》、《夜半乐爨》、《木兰花爨》等，均以词调命名，足见表演者可用不同的曲调以伴舞步。这些院爨，冠之一首曲调名，则表明节目从头到尾，只使用一种曲调。王国维认为，爨踏由传踏发展而来，"其中用词调及曲调者，当以此曲循环敷衍"。① 这判断是正确的。从以一个曲调的循环敷衍，我们也可以推断爨弄时运用音乐相促相伴的方式。

化装和幻术，是爨弄的另一属性。关于化装，包括演员服饰和脸部涂抹。据朱有燉《神仙会》杂剧，蓝采和出场唱［清江引］："筵前踏歌声韵巧，角带乌纱帽，袖舞绿罗袍。"重点提到踏爨时的穿戴。又据《水浒全传》第八十二回写到的院本演出情况，"头一个装外的黑漆幞头，有如明镜；描花罗襕，俨若生成"。"第二个戏色的，系离水犀角腰带，裹红花绿叶头巾"。"第三个末色的，裹结络球头帽子，着簸役叠胜罗衫。""第五个贴净的，裹一顶油腻腻旧头巾，穿一领刺刺塌塌泼戏袄。"可见演员们按行当穿戴，服饰相当考究。至于爨弄演员的脸部化妆，多以色彩直接在脸上涂抹。《错立身》说"抹土搽灰"，《庄家不识勾栏》说角色"满脸石灰更著些黑道儿抹"，杂剧《酷寒亭》写萧娥"搽的青处青，紫处紫，白处白，黑处黑，恰便似成精的五色花花鬼"。都说明演出时，和唐代演员多戴"假面"、"大面"的情况不同。我认为，演出逐步摆脱面具的过程，也就是歌舞时逐步摆脱歌者自歌、舞者自舞的过程。脱去了面具，让歌唱、舞蹈在演员身上统一起来，让演员的表情直接与观众交流，这应视为艺术上的一个进步。

爨弄也包括幻术。五代后唐尉迟渥《中朝故事》载："咸通初有布衣爨"，善幻术，"药引火势，斯须即通彻二楼，光明赫然"。到清代，陈维崧还看到爨弄中的幻术，他在［六州歌头］写道："靡莫牂牁，有幻师爨弄，善舞能弹。"陶宗仪在《辍耕录》中，不是提到五花爨弄有"焰段"么？按他的解释，焰段也就是宋《梦粱录》所谓"艳段"，是正杂剧前的一段小杂剧，"取其如火焰，易明易灭也"。后世治戏曲史者，多从陶说。其实，以火焰的易明易灭来比喻节目的简短，是颇为牵强的。以我看，

① 《宋元戏曲史》，第64页。

"艳段"反是"焰段"之讹。而焰段,应是指在爨弄中表演喷火之类的幻术段子,是从属于爨弄整体表演中的一部分。

从上面的分析看,宋金时代爨弄所包括的样式,可以说得上丰富多彩。

<center>二</center>

有人会问,爨弄的各种艺术元素在宋以前不就早已出现了吗?例如幻术,汉代"百戏"有"吞刀"、"吐火"之类;唐代的踏摇娘,已具备歌舞形式;参军戏则兼杂科诨道白。而且这种种伎艺也发展得相当成熟,爨弄在表演上哪有什么值得注意的地方?这怀疑不无道理,但仔细推敲,便可发现爨弄与诸般伎艺表演,又是有所区别的。

在这里,我们不妨研究一下,五花爨弄,何谓五花?寒声先生认为:五花乃受传统"五行说"的影响,并与宫廷队舞中通常以五人引舞的形态有密切关系。① 他的意见,值得参考。但《青楼集》、《辍耕录》中所记的五花爨弄,分明是指一种由五个人联合演出的伎艺,似不必牵扯到"五行说"之类的问题上。

值得注意的是,《青楼集》、《辍耕录》所说的五人串演,这副净、副末、引戏、末泥、装孤,本分属不同类型的伎艺。而由不同类型演员串演同一个节目,这样的形式,在宋以前,则是罕见的。

隋唐时代,各种伎艺的演出,也和汉代一样,分布在比较宽阔的地段上。《隋书》记云:"每岁正月,留至十五日,于端门外,建国门内,绵亘八里,列为戏场,百官起棚夹路,从昏达旦,以纵观之。"② 又唐无名氏《玉泉子》云:"军中高会,大将家相牵列棚以观。"戏棚夹路排列,观众列棚观看,那么,各式伎艺,当是分棚演出。唐玄宗时,"凡戏辄分两朋,以判优劣"③。直到宋代,勾栏伎艺演出还往往依照隋唐分棚的体制。《西湖老人繁胜录》"瓦市"条载:北瓦中"有勾栏一十三座。常是

① 寒声:《五花爨弄考析》,见《戏曲研究》第38期。
② 《隋书》志第十,音乐下,第381页,中华书局1973年版。
③ 《教坊记·序》,见《中国古典戏曲论著集成》第一卷,第21页,中国戏剧出版社1959年版。

两座勾栏,专说史书,乔万卷、许贡士、张解元;背做莲花棚,常是御前杂剧,赵泰、王葵喜;《宋邦宁何宴》,清锄头、假子贵;弟子散乐,作场相扑,王侥大、撞倒山……说唱诸宫调,高郎妇、黄淑卿;乔相扑,鼋鱼头、鹤儿头、一条黑、斗门桥、白条儿;踢弄,吴金脚;耍大头,谈诨话,蛮张四郎;散耍,杨宝兴、陆行、小关西;装秀才,学乡谈,方斋郎。分数甚多,十三应勾栏不闲,终日团圆"①。可见,不同的伎艺分棚斗胜;艺人们各司其业,各显神通;观众们则按各自的兴趣,选看不同的品类。

当然,不同种类的伎艺,也会在同一个戏棚或露台上演出。献演时,不同种类,则是先后上场。按《通鉴》218 载:"玄宗酺宴,先设太常雅乐,坐部、立部,继以鼓吹、胡乐、教坊府乐散乐杂戏。"而《通鉴》146 载,朝廷宴会,"先奏坐部伎,次奏立部伎,次奏跿马,次奏散乐"。唐僖宗时,王卞出镇振武,"置宴,乐戏既毕,乃命角觝"。②很明显,各类伎艺,次第呈演。所谓"露台子弟,更互杂戏","内妓与两院歌功颂德人,更代上舞台唱歌"。③"更互"、"更代"的提法,恰切地表明了当时各种品类轮流亮相的情况。总之,唐代伎艺,无论是分棚竞技,还是同台演出,不同种类的演员,乃是各自为政,不相统属的。

然而,五花爨弄的出场,标志着舞台演出形态,有了质的变化。

五花爨弄,所谓花,无非指脸部的化妆。《青楼集》"李定奴"条云:"凡妓以墨点破其面者为花旦。"又清代吴长元在《燕兰小谱》例言中说:"元时院本,凡旦色之涂抹科诨,取妍者为花;不傅粉而只歌唱者为正。即唐雅乐部之意也。"由于院本的演员俱傅粉墨,遂出现了"花"的提法。

至于"五",指的是参军等五个演员。早在唐代,就有千满川、白迦、叶珪、张美、张翔等"五人为伙"合作演出的先例,据说"监军院宴,满川等为戏,以求衣粮"。④我想,"五花"无非是五人为伙齐傅粉墨表演的意思。又据冯俊杰先生发现,山西长子县崇仰乡小关馆村,存有

① 见《东京梦华录·外四种》,第 123 – 124 页,上海古典文学出版社 1956 年版。
② 宋王仁裕:《玉堂闲话》,转引自《唐戏弄》,第 147 页,作家出版社 1958 年版。
③ 见元靓:《岁时广记》十,"缚山棚"条,及崔令钦《教坊记》卷一。
④ 见《酉阳杂俎》续三。

《赛场大赞》抄本，记录了有关宋金时代舞台演出的材料十多条，其中有《五花梁州》一项，演唐明皇事，"着宫女扮五个州官为戏"。① 这也可以作为"五花"实即五个演员扮演的佐证。

别小看"五人一伙"的涵义。这一伙人，到底是四个人还是五个人，其实无关紧要，② 重要的是他们凑在一起。要知道，《青楼集》、《辍耕录》所说的"五花"，乃是来自不同类型的伎艺。其中，副净、副末由参军戏的参军、苍鹘演化。参军戏注重诨闹扑打，是傩戏的变形。③ 引戏则源于唐代宫廷中队舞的引舞，是舞蹈演员的指挥，他的参与，当有类于大曲的表演。末色主念诵及歌唱，《水浒全传》第八十二回写末色，"说的是敲金击玉叙家风，唱的是风花雪月梨园乐"。至于装孤，则为扮演官员者（这一角色《辍耕录》作"装旦"，《水浒全传》则作"装外"，看来，在五人一伙中，他是属于可以灵活变动的品种）。

关于"五花爨弄"的表演特征，汤式在《奇花集》[般涉调·哨遍]套《新建勾栏教坊求赞》[二煞] 中有所描述：

……引戏叶宫商解礼仪，妆孤的貌堂堂雄赳赳口吐虹霓气。副末色说前朝论后代演长篇歌短句江河口颊随机变。副净色腆嚣庞张怪脸发乔科唬冷诨立木形骸与世违；要採每未东风先报花消息。妆旦色舞态衮三眠杨柳；末泥色歌撒一串珍珠。

请看，各色演员，各有自己表演的侧重点，或司歌唱，或擅舞蹈，或随机应变，插科打诨。很明显，这五花爨弄的最大特色，就在于把参军戏、宫廷大曲等不同的伎艺串在一块，让不同的表演行当结合起来，从而形成了一种有别于"散乐"和"俳优歌舞杂进"的新型表演体制。

串在一块，联手表演，就是让不同的伎艺环绕着某一情节或某一旨趣结合起来。宋代苏汉臣绘有《五瑞图》（下图），论者指出它描绘的正是五花爨弄表演的情况，我们不妨看看它是怎么一回事。

① 参见冯俊杰：《金昌宁公庙碑及其所言乐舞戏考略》，载《文艺研究》1999年第5期。

② 据《梦粱录》卷二十"伎乐"条："且谓杂剧中末泥为长，每场四人或五人。"可知演员联手演出时人数并不是固定的。

③ 关于参军戏属傩戏变形，拙作《论参军戏和傩》曾有论述。载《戏剧艺术》1999年第6期。

五瑞图

图中五人，居中的嘴脸滑稽，当是副净。他举双手跷一足作舞态，脸朝左，作诨闹状。在他左边的一人，戴官帽，拿笏，当是装孤。此人目视副净，回身作躲避状，似不欲与之纠缠。图右上角一人，腰挂葫芦，背插小幡，举手追打副净，此人当是副末。以上三人，彼追此逐，简直像螳螂捕蝉黄雀在后的态势。图左边一人，俊俏无须，分明是末泥色；他躬身向前，眼看副净，又一手拦住副末对副净的追打，似乎是在劝架。左上角有一人，双手拿着铃铛跳舞，面有得色，注视着前面四人，似在旁边看热闹。此人当为引戏。

请注意，图中人物，神情动作，是相关互应的。我认为，这一幅《五瑞图》可贵之处，是它生动地表明五个演员的举动，环绕着一个中心事件；表明五花爨弄乃是不同行当的演员串合起来，共同完成、表现一个题旨。

在前面提过的《水浒全传》第八十二回中，还有一段描写有关五花爨弄表演的文字：

这五人引领着六十四回队舞优人，百八名散做乐工，搬演杂剧，装孤打挥。个个青巾桶帽，人人红带花袍。吹龙笛，击鼍鼓，声震云霄；弹锦瑟，抚银筝，韵惊鱼鸟。悠悠音调绕梁飞，济济舞衣翻月影。吊百戏众口

喧哗，纵谐语齐声喝彩。妆扮的太平万国来朝，雍熙世八仙庆寿。搬演的是玄宗梦游广寒殿，狄青夜夺昆仑关。

这五个人，引领着众多舞伎乐工。表演的手段，包括歌、舞、百戏、诨闹；表演的内容或是朝贡，或是祝寿，甚至是完整的故事。在这里，演员们已经不是你耍你的杂技，我唱我的歌曲，而是以其所擅长的伎艺，联合呈演《八仙庆寿》、《唐明皇游月宫》等节目。可以说，引戏、副净等不同的表演行当，被一条无形的纽带，贯串在一起，共同表现特定的内容。

从汉唐以来诸般伎艺在表演上的不相统属，到宋金时代的联合、融合；从诸般伎艺以充分发挥各自特性愉悦观众为目的，到不同伎艺凑在一起，各以所长共同满足观众的要求，这一条看似简单的路，竟走了好几百年。正如从四言诗发展为五言诗也需要好几百年那样，艺术式样前进的步伐，有时就是如此奇特。在戏曲史上，五花爨弄的出现，标志着各种泛戏曲形态从散杂到聚合，而当不同伎艺联合演出的方式为观众所接受，各种泛戏曲形态便交相融合，形成了新的体制。

就表演体制而言，五花爨弄的出现，实际上是我国舞台艺术发展途程中的一个转捩点。由于它包容参军戏、大曲等诸般伎艺，因此，我国戏曲从成型开始，就在表演上融合了唱、做、念、打等元素，进而形成我国戏曲艺术的特征。

三

在宋代，市井口语把伎艺联合演出，也称为"串"。据孟元老在《东京梦华录》中记述：

内殿杂戏，为有使人预宴，不敢深作谐谑，惟有用群队装其似像，市语谓之"拽串"。①

所谓"拽串"，是指演员们化了装以群队的样式演出，就像把整串人拉出

① 见《东京梦华录》卷九"宰执亲王宗室百官入内上寿"条，第54页，上海古典文学出版社1956年版。

来一样。而群体化装诨闹的表演,不就是爨弄么?串与爨,其音相近,市井口语,选择易于书写的串字,不是也很容易理解么?清代崔灏在《通俗篇·爨戏》指出:"今学搬演者,流俗谓之串戏,当是爨字。"显然,他也注意到串与爨的一致性。

需要进一步分析的是,既然爨即串,爨弄即串弄,那么,当初的爨字,又是怎样冒出来的呢?

据上引《青楼集·志》所说,宋徽宗时,有爨国人来朝,带来了爨国的伎艺,徽宗很感兴趣,遂"使优人效之以为戏"。又据冯甦《滇考·段氏大理国始末》载:北宋政和六年,爨国遣使李紫琮入贡,献上名马麝香牛黄等物,"随行又有乐人,善幻戏,即大秦耗轩之遗,名五花爨弄,徽宗爱之,使梨园优人学之,以供欢宴"。可见,爨弄与爨国有一定的关系。

在唐宋,爨国实即指居于西南地区,以古代彝族为代表的包括纳西、倮倮等少数民族。

据人类学家考证,古代居住我国西北的氐羌族,进入西南地区后,与土著结合,发展为彝族。在汉文献中,先秦两汉称彝族先民为嶲,汉晋称之为叟,南北朝至唐初称之为爨,唐宋称之为乌蛮或东爨乌蛮,元明清称之为倮倮。

在汉代,彝族地区有焦、雍、娄、爨、孟、量、毛、李诸部落,由三国时代开始,爨姓部落一直属于统治地位。《三国志·蜀志·李恢传》载:"爨习为建伶(昆明)令。"其后,中原动乱,爨氏部落乘机扩充地盘,形成了对南中彝族地区的统治。人们也就以其部落酋长之姓,称其所辖的族、境。

众所周知,中国人的姓氏,往往具有内涵。彝族其中一个部落的先祖,以奇怪的爨字为姓,这正是彝族文化渊源的显示。

爨,篆书作𤓰,籀文作𤐫。按《说文解字》释:"齐谓之炊爨,𦥑象持甑,冂为灶口,廾推林内(纳)火。"① 段玉裁引《礼器》注云:"燔柴于爨。"② 可见爨和火有关。《诂林》并录徐笺引"义证":"獠族铸铜为器,大口宽腹,名曰铜爨,既薄且轻,易于熟食。"他们把西南地区

① 《说文解字注》三篇上,第106页,上海古籍出版社1981年版。
② 《说文解字诂林》三上"爨部"。

的少数民族和炊爨联系起来，并且知道燔柴烧火是其生活的特色，而从古彝人的以爨为姓，也说明了他们对火的重视。到现在，彝族同胞还以火作为生活的重心，彝家"在屋子中心就地设置火塘"，"火塘为全家食宿团聚以及接待客人的地方"。① 人类学者指出，彝族人民长期生活在高山之上，御寒、御兽、耕种都需要火，由于对火的产生不能理解，便出现对火的崇拜，认为火是神，称为"火龙太子"。"凉山彝族视锅庄（火塘）为火神所在"。②

早在汉代，屯驻西南的汉族士卒，与彝族人民错杂居住，友好来往。《华阳国志·南中志》还说汉人"与夷为婚"，"恩若骨肉"，在长期相处的过程中，彝族接受了中原地区风气的影响，"其民披毡椎髻，而比屋皆覆瓦。如华人之居，饮食种艺，多与华同"③。而他们独具的生活方式，也逐步与祖国各族的文化沟通融合，唐宋间典籍多次提及爨弄，正好说明彝族艺术已进入人们的视野，进入中原文化的大舞台。

在唐代，彝族伎艺引起了人们的兴趣。"圣朝至道初，蕃酋龙汉桡遣便牂牁诸蛮入贡。太宗问其风俗，令作本国乐。于是吹瓢笙，数十辈连袂起舞，以足顿地为节，其曲则水西也。"④ 又宋人朱辅《溪蛮丛笑》载：五溪蛮若办丧事，"群聚歌舞，辄联手踏地为节，丧家椎牛多酿以待，名踏歌"。可见，彝族舞蹈，正是唐宋时期流行于朝野的"踏歌"。踏时联袂起舞。又据明杨慎诗："逡巡乌爨弄，嗷咻白狼章。"注："乌爨，滇蛮名，唐世取入乐府，名乌爨弄。"⑤ 逡巡，当是指跳踏时的舞态；白狼章，则是彝族的诗歌；⑥ 嗷咻，当是对歌唱吆喝的形容。这也说明，杨慎所记的"乌爨弄"，乃是一个有歌舞的节目。

胡忌先生在《宋金杂剧考》中，举《说郛》卷三十六所引李京《云南志略》，指出早在唐代，彝族伎艺已进入宫廷："金齿百夷，男女文身，

① 方国祥：《巍山龙潭村彝族调查》，载《云南巍山彝族社会历史调查》，第153页，云南人民出版社1986年版。

② 参见何耀华：《中国西南历史民俗学论集》，第459页，云南人民出版社1988年版。

③ 《建炎以来朝野杂记·乙集》卷二十。

④ 《乐书》卷一七四。

⑤ 转引自《唐戏弄》，第8页，作家出版社1958年版。

⑥ 据方国瑜先生指出："古代羌人的语言记录，有《白狼章》诗三章，172字，这三章是公元/世纪时凉山以西的白狼部落献给汉朝的。"见《彝族史稿》，第14页，四川民族出版社1984年版。

去髭须、眉睫，以赤白土傅面，丝缯，束发，衣赤黑衣，蹑绣履，带镜，呼痛之声曰'阿也韦'，绝类中国优人，不事稼穑，唯护养小儿，天宝中，随爨归王入朝于唐。今之爨弄，实源于此。"这段记载，很值得注意，它说明唐人看到的彝族人的表演，除了群体歌舞之外，有化装，有追打扑跌，并发出了呼痛之声。显然，它在许多方面与中原流行的演艺相似，而又有所不同，所以李京才给予"绝类中国优人"的评述。

其实，到近年，彝胞最为普及的娱乐项目，依然是在部落时期就流传下来的"踏歌"。据杨光梁先生调查：踏歌俗称打歌，"彝族的传统打歌有一定的规矩，踏歌时，人群以点燃的篝火为圆心"，"在芦笙笛子的指挥下，边唱边跳"。"传统的打歌（除庙会外）都有一家作东道主，歌头是事先邀请的，开始由东道主在歌场中央点燃篝火呼应"呜哇——喂！反复三次"。① 从人类学者的调查可以看到，今天彝胞的文艺项目，仍然保留"爨国人"重视火以及歌舞乐合一、群体性表演的传统，甚至连呼痛之声"阿也韦"亦即"呜哇——喂"，也流传了下来。透过彝胞篝火欢快的火光，我们影影绰绰看到唐宋以还所谓"爨人"踏歌的景象。

如上所述，进入唐宋宫廷的彝族伎艺，有着把歌舞扑跌诸般品类联结在一起的特色，这独具的综合性，比中原伎艺的各自为政显然有相对的优越性，这就给予中原的艺术家很大的启发，以宋徽宗为代表的有识之士，便"使优人效之以为戏"。他们以彝族为榜样，让流行于中土的参军戏、大曲等伎艺融合起来，使原来各不相伴的泛戏曲形态发生了质的变化，这一来，便出现了有一定表演中心的宋金院本。院本以"爨弄"为"异名"、"代称"，恰好说明它在表演上，具有缙串各种伎艺的新特点。

四

如果上述的推论可以成立，那么，爨弄这一概念的出现，说明了西南少数民族的伎艺早就进入中原艺坛。它以"串"的特色，显示在表演上的融合能力；而它的自身，也被融合到具有磁铁般吸力的祖国戏曲文化之中。

① 杨光梁：《巍山彝族民间歌舞概述》，载《云南巍山彝族社会历史调查》，第163页，云南人民出版社1986年版。

事实上，彝族伎艺在中原呈现，绝不会是只有"宋徽宗时爨国人来朝"的那一次。据《武林旧事》载，在宋代院本名目中，便有《新水爨》、《三十拍爨》、《天下太平爨》、《百花爨》、《三十六拍爨》、《门子打三教爨》、《孝经借衣爨》、《大孝经孤爨》、《喜朝天爨》、《说月爨》、《风花雪月爨》、《醉青楼爨》、《宴瑶池爨》、《钱手帕爨》、《诗书礼乐爨》、《醉花阴爨》、《钱爨》、《鹨鹩爨》、《借听爨》、《大彻底爨》、《黄河赋爨》、《睡爨》、《门儿爨》、《上借门儿爨》、《抹紫粉爨》、《夜半乐爨》、《火发爨》、《借衫爨》、《烧饼爨》、《调燕爨》、《棹孤舟爨》、《木兰花爨》、《月当厅爨》、《醉还醒爨》、《闹夹棒爨》、《扑胡蝶爨》、《闹八妆爨》、《钟馗爨》、《恋双双爨》、《脑子爨》、《象生爨》、《金莲子爨》等等。上述诸名目，有以曲调名作"爨"的，例如《醉花阴爨》、《木兰花爨》；有以舞步名爨的，例如《三十六拍爨》；有些集中表现某种内容，如《钱爨》鹨、《烧饼爨》，当是对钱或烧饼作各方面的描画；有些则强调节目中某种特定表演手段，如《抹紫粉爨》指以紫粉涂脸，《火发爨》指主要演有喷火之类的幻术，《天下太平爨》疑指节目中呈现"天下太平"的字样。[①] 某些爨体，还会有情节内容，例如《钟馗爨》。当我们了解到"爨"的涵义，便可以从繁多的爨体中，清楚地看到西南地区的少数民族伎艺，在中原占有广大的市场。

宋金时期爨体盛行的情况是显而易见的，至于它在整个剧坛的位置，人们又是怎样看待的呢？这一点，我们从民俗学的角度考察，赫然发现，爨彝地区，竟是传说中戏神的发祥地之一。

在过去，人们把戏曲的创造者，尊之为戏神。有趣的是，我国戏神竟有一批。有说是唐玄宗、后唐庄宗；有说是翼宿星君、田元帅；有说是清源祖师、二郎神；等等。对这诸多神圣，我们实不必考究哪一位才是真正的祖师爷。因为剧坛出现"多神教"，只不过是戏曲渊源多元性的折射。

传说戏神中的唐玄宗、后唐庄宗，均属爱好艺术的君主，尊之为戏神，反映了包括大曲等宫廷伎艺在戏曲发展流程中的分量。除了这两位穿着龙袍居于深宫的大人物以外，其他诸位被奉为戏神的角色，竟多出自西

① 唐代王建《宫词》有"罗衫叶叶绣重重，金凤艮鹅各一丛；每遍舞时分两向，太平万岁字当中"一诗，写的是宫廷中队舞情况，舞中出现"太平万岁"字样。《天下太平爨》当类此。

南地区。例如，清源祖师是灌口之神。汤显祖说："予闻清源，西川灌口神也。"① 而二郎神，也出于灌口，他是蜀刺史李冰之子，治水有功，人们便在灌口建立纪念李冰父子的神庙。祭祀时有歌舞，于是李氏二郎便与戏联系起来。传说六月二十四是这位戏神诞生的日子。② 又据《十国春秋》载，二郎神显灵时，"被金甲，冠珠帽，执戈而行。旌旗戈甲，连亘百余里不绝，百姓望之，谓之灌口祆神。"③ 祆神是拜火教的神，彝族人民有对火崇拜的习俗。根据民俗学者调查，"农历六月二十四是彝族传统的火把节，彝民执火把到处巡视，以为可以驱邪"。④ 被视为戏神的二郎神，其生日正是火把节的当天，可见他又被视为火神的化身，是爨彝地区备受尊重的神祇。随着西南地区文化向北、向东浸润，中原许多地方也接受了这位手持三尖两刃刀的英武二郎，他的光环，照射到全国各地。当然，梨园子弟们在对二郎神顶礼膜拜时，不一定知道他的来历，不一定知道他身旁的哮天犬，其实早就吃过川滇火塘的胙肉了。

另一种说法是，戏神是翼宿星君，它属二十八宿中的一宿。《晋书》、《隋书》、《宋史》天文志俱谓："翼，二十二星，天之乐府，主俳倡戏乐，又主夷狄远客，负海之宾。"唐《开元占经》则说："翼，天乐府也"，"翼主天倡"。又说："翼从天子举兵征伐"，所以"天倡"亦即"天枪"，被视为戏神与战神的统一体。而天枪，亦即天欉，这从《史记·天官书》的"二月生天欉"在《汉书·天文志》则作"天枪"可证。

所谓欉，其实就是爨。当我们检索《说文解字》对爨的解释时，发现《诂林》三上引云："广雅释天辰星，谓之爨星、免星，或谓之钩星。按辰星，水星也。免者，兔字之误。"又指出"鼍、爨双声字"。你看，被一些人视为戏神的翼宿星君，转来转去，原来它和爨又有关联。总之，翼宿、天倡、天枪、天欉、鼍、爨，名目虽多，其实则一。实际上，翼宿也可以说是爨的别称。说翼宿星君是戏神，有"主俳优戏乐"的职能云云，等于把戏的发源和爨联系在一起。

如上所述，无论是清源祖师、二郎神还是翼宿星君，都是在西南地区

① 《汤显祖诗文集》卷三十四《清源师庙记》，第1128页，上海人民出版社1973年版。
② 见钱希言《狯园》第12"淫祀""二郎庙"条。参见康保成：《傩戏艺术源流》，第297页，广东高等教育出版社1997年版。
③ 影印《四库全书》，469、340页。
④ 参见李绍明、冯敏：《彝族》，第63页，民族出版社1993年版。

冒了出来,其后又被中原群众广泛承认的戏神,他们和唐玄宗、后唐庄宗一样备受尊崇,这正好是人们重视西南地区文化,甚至视为戏曲发展源头的体现。

我国是多民族的国家,在戏曲发展的过程中,体现着不同文化特色的各种民族伎艺,百花竞放,各占擅场,随后逐渐走向融合,形成了我国戏曲绚丽多姿的统一的品格。然而,正像黄河源在星宿海上方,又有不同的水脉注入一样,戏曲在形成之前,各种泛戏曲形态又有不同的渊源。就戏曲发展的状况而言,它由多元走向一体。而当戏曲形成稳固的艺术体裁,并在文坛占有重大份额时,又衍繁、派生出诸多剧种,从一体走向多元。

近年来,我国戏曲研究重视来自新疆、西域的文化对中土的影响,注重观察中亚地区文化经过丝绸之路的传入,这无疑是很必要的。但是如果忽视西南川滇一带文化对中国戏曲形成的重要作用,那么,就不能准确地表述戏曲发展的客观面貌。我们之所以要对"爨弄"作一辨析,是因为这一词语,不啻是冰山露出的一角,在它的下面,有着深厚的文化蕴积。至于西南地区文化对元明戏曲的各种影响,还有待作更深入的研究。

我认为,五花爨弄出现在宋代舞台上的意义,在于西南地区那种综合各类伎艺表现同一节目的艺术形式,使中原戏坛受到启发,并且成为使中国戏曲产生唱、做、念、打结合这一种特性的催化剂。到元代,当叙事性文学进入舞台,各个行当的艺人运用各种伎艺联手串演故事,中国戏曲的表演体制,便走向成熟。

(原载《文学遗产》2001年第1期)

从"引戏"到"冲末"
——戏曲文物、文献参证之一得

近几年,宋金戏曲文物被陆续发现,那些尘封了多年的壁画器物,能够直观地显现历史的状况,如果把它与文献、史料结合起来考察戏曲,当有助于认识一些模糊不清的问题,说明戏曲这一文艺形态发展的历程。

一

目前发现有关元代杂剧表演的文物,计有《新绛吴岭庄墓杂剧砖雕》、《洪明应王殿忠都秀作坊壁画》和《运城西里庄墓杂剧壁画》等多种,[①] 上面雕画元代杂剧中末泥、旦、净、副末等角色图像,显示出当年杂剧戏班的体制。

在这几件文物当中,1986年发现的《运城西里庄墓杂剧壁画》所绘的人物最多,图像动感最强,也最值得注意。据廖奔先生描述,该墓室壁画构成一个堂屋演剧的场景。北壁绘幔帐香炉侍女;东西两壁则绘优人奏乐演剧图。我们先看西壁:

西壁绘六人。自右到左,第一人为女子,击拍板,当是旦;第二人为一滑稽角色,眉眼以墨贯,当是净角;第三人扮官,秉笏,当是末泥;第四人圆领衫执扇蓄三绺须,当是副末一类;第五人双手展开一本"掌记",上有"风雪奇"三字,第六人是躲在前者身后的小俫。

① 参见《宋元戏曲文物与民俗》,第212—213页,文化艺术出版社1989年版。

再看东壁：

东壁亦绘六人，自左至右：第一人为俅儿；第二人裹幞头，着圆领袍，皂靴，右手执一杖；第三人为背立弹琵琶的女子；第四人吹横笛；第五人侧立击板鼓；第六人为双手击拍板女子。

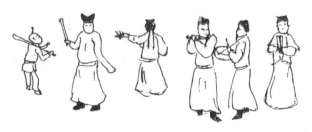

关于这墓东西两壁描绘的人物图像，其角色身份大致是清楚的，有疑问的不外是两位，其一是西壁拿着"掌记"者（对此人，本文暂不论列）；另外一位，就是东壁左起第二人右手执杖者，不少学者认为此人乃是一名"乐队指挥"。

我所关注的，正是这一位拿着杖儿的角色。

说此人是"乐队指挥"，似于理不合。试想，当时演剧，乐员区区几人，却要有人拿棒指挥，这于实际、于传统，都说不过去。其实，那根棒杖，无非是竹竿子。在宋代大乐中，演出时是有一名拿着竹竿子上场的特定人员的。据《东京梦华录》卷之九载："参军色执竹竿拂子念致语、口号，诸杂剧色打和，再作语勾合大曲舞"；"参军色执竹竿子作语勾小儿队舞"。这位作语勾舞的参军色，被称为"舞头"或"引舞"。在宋金杂剧中，参军色沿习引舞的做法，拿着竹竿子在舞台上指画，演化为"引戏"。因此，孙楷第先生指出："宋之教坊参军色，开场则念致语，散场则作语散队。念致语即开呵，作语放队，即收呵也。余疑元明扮戏，开呵收呵，皆由引戏参加指导之。"① 孙先生的判断是正确的，征诸《运城西里庄墓杂剧壁画》，那东壁上拿着竹竿子的人，正是开场勾队，散场收队的引戏。

关于引戏，元明间文献资料多有提及，除《辍耕录》外，《正音谱》把它列入杂剧中角色之一；《笔花集》在《新建勾栏教坊求赞二煞》说

① 见《也是园古今杂剧考》，第241页，宁波上杂出版社1953年版。

"引戏每叶宫商解礼仪";《水浒全传》第八十二回提到:"第二个戏色的:系离水犀角腰带,裹红花绿叶罗巾,黄衣襕长衬短勒靴,彩袖襟密排山水样。"(戏色,当是引戏色的省文。)众多的元明间人,经常提到引戏,这说明人们在戏剧演出中,一直很熟悉这个角色。《运城西里庄墓杂剧壁画》绘有手拿竹竿子的引戏形象,更清楚地表明引戏确确实实活跃在元代的舞台上,所以丧主们才会把他和旦、末诸角排列在一起,让他在阴间给亡灵献艺。据考古人员在清理墓室时,发现元代至大年间的钱币。王泽庆先生推断此墓属元代中期墓葬。[1] 这又说明,起码到元代中期,引戏依然是人们看得见摸得着的角色。

然而,奇怪的是,现存元明编纂的元杂剧剧本中,无论是《元刊杂剧三十种》,还是《元曲选》、《古今杂剧本》、《孤本元明杂剧本》、《柳枝集》、《酹江集》,旦、末、净、丑之类色色俱备,唯独不见引戏的踪影。这一根竹竿子,到底跑到哪里去了呢?

二

现存元代杂剧剧本,最古的版本是《元刊杂剧三十种》。里面所收诸剧,从文学角度看,很不完整,它除了曲文外,只有简略的宾白和舞台提示。但是,由于它是元代所刊刻,最能反映出当时杂剧演出的面貌,因而具有重要的史料价值。

《元刊杂剧三十种》在处理角色上场时,舞台提示一般写作"上开"或"开"。例如《霍光鬼谏》:

第一折(昌邑王上,开了)(外云了)(外上,谏不从了)(等外出了)(正末扮霍光带剑上,开)

第二折(二净上,开,往)(卜儿云了)(二净见了,下)(驾一行上,开,往)(二净上,献小旦了)(卜儿上,再云下)(正末骑竹马上,开)

第三折(二净云了)(驾一折)(外开,一折)(正末做抱病扶柱,开)

[1] 参见《元代壁画风雪奇》,载《中华戏曲》1988年第1期。

第四折（驾上，开往）（做睡意了）（正末扮魂子上，开）（等驾上，再开，往）

从以上诸例可以发现，元刊本中所谓"上开"、"开"，并非一般意义的开场。因为它固然可以在全剧开始时"开"，又可以在每套曲子变换之前"开"；既可以在角色上场时"开"，又可以在第二次上场时"开"，末、驾、净诸角上场时都可以有"开"，而且"开"了之后，还可"再开"。可见，"开"并不是单指全剧的开端而言，它是一种具有特定涵义的表演模式。

"开"，到底是什么样的一回事呢？

在元以前的宋金杂剧，演员上场，就有"上开"的做法。这"开"，指的是"开呵"，亦即"开和"、"开喝"。按元刊《紫云亭》剧［尧民歌］，有"你这般浪子何须自开呵"，明朱有燉《八仙庆寿》有"替那些鼓弄每开呵些也好"，《雍熙乐府》卷十八［赛儿令］曲有"开硬科啊，发乾科"等等。这说明"开呵"是元明间颇为流行的演出术语。

关于"开呵"，徐渭在《南词叙录》云："宋人凡勾栏未出，一老者先出，夸说大意，以求赏，谓之开呵。"百回本《水浒传》第五十回，艺人白秀英说唱诸宫调，开唱之前，先由其父"持扇上开呵云：老汉是东京人士白玉乔的便是……"，在他介绍了一番之后，白秀英才开始演唱。《金瓶梅词话》第三十一回写"笑乐院本"的演出，"当先是外扮节级上，开：法正天心顺，官清民自安……我如今叫副末抓寻着，请得他来见一见，有何不可，副末在哪里？"在这里，《水浒传》和《金瓶梅词话》提到的白玉乔与节级，其身份、作用，等于徐渭所说的"夸说大意"的老者，是引导角色上场的人物，他们的表演方式，分明是唐宋以来歌舞杂技表演的"引舞"、"竹竿子"的孑遗。

和说唱文学的演出一样，元代杂剧在上演时，也要有演员引导宣赞。据孙楷第先生发现，也是园本《题桥记》有如下的场面。

正末扮司马相如儒服上，云云，唱：
［越调斗鹌鹑］ 巍巍乎魏阙天高——
（外按喝上云）杂剧四折、正当关键之际。单看那司马相如儒雅风流，献了上林、长杨、大人三赋……嘱付你末泥用心扮唱，尽依曲意！

（末拜起唱）

　　荡荡乎皇图丽藻，点滴滴玉漏传时……

　　《题桥记》中的"按喝"，与《水浒传》、《金瓶梅词话》中"开呵"的表演方式是一样的，所以，孙楷第先生参照睢景臣《乐官行径》套有"按住开呵"一词，认为"按喝"实即引导者按住表演进程，插进开呵宣赞一番。《题桥记》这段文字之可贵，在于给我们提供了杂剧上演时"开"的模样，使我们明白《元刊杂剧三十种》中经常出现的"开"，到底是什么一回事。

　　至于《题桥记》的"外"，孙先生指出："此外末一色，在打散与正剧中，所司者皆为赞导之事，其事务如此，其职是何名目，余意则宋元人所谓引戏也。"① 确实，所谓"外"，可以理解为与戏剧冲突无关，处于剧中人以外之意。把《题桥记》中"外"的举动，与《金瓶梅词话》等参照，可知它正是引戏的别称。

　　综上所述，我们看到，尽管元刊剧本，没有标出"引戏"以及有关他的活动情况，但是，引戏在元杂剧的表演中，实际是存在的。由于引戏只担负着"开"亦即起引导宣赞的作用，属于剧中人以外的人物，加上他有固定的为当时熟悉的表演模式，因此，行文简略的元刊本，便把他的名目省去，只记下由他主持的"开"，这一来，在剧本中，引戏失踪了。现在，《运城西里庄墓杂剧壁画》的发现，恰好证实了引戏的存在。看到他那高举竹竿的模样，人们俨然听到舞台上发出的"开呵"的声音。

　　引戏作为一种角色，在伎艺上必然有一定的要求。上文引《笔花集》说"引戏每叶宫商解礼仪"，表明他要熟识音律和演出的规矩礼节，此其一。另外"开"时，后台子弟要很好配合，引戏应指画得当，却不必亲自吆喝。所以，《紫云亭》〔尧民歌〕中，有"你只是风流不在着衣多，你这般浪子何须自开呵"之说（在这里，"何须自开呵"，意说何须自我介绍。可见"开呵"包括介绍宣赞之义）。第三，《雍熙乐府》卷十八〔赛儿令〕提到"开硬呵，发乾科"，看来"开"时吆喝声有硬软好坏之分。第四，《朝野新声·太平乐府》所载《淡行院》写道："打诨的将纳老胡彪"，打诨即打和，也就是开呵；纳老，疑即渌老，指眼珠儿。此曲

① 见《也是园古今杂剧考》，第241页。

批评开呵者乱丢眼色，反过来，可知人们要求引戏的表演风度要端庄大方。

在元代，戏曲继承了说唱文学的许多表演形式，加上在勾栏或在农村空旷场地上演，特定的环境和观众的欣赏习惯，要求戏班以"开呵"引导剧情和集中观众的注意力。这种做法，是一定时代审美需求的产物。其实，元代的南戏，也采取了与杂剧开呵类似的表演。以《张协状元》为例，第一出，末上，介绍张协；第二出，生扮张协上场：

（生上白）讹未！（众喏）（生）劳得谢送道呵！（众）相烦那子弟！（生）后行子弟，饶个［烛影摇红］断送。（众动乐器）（生踏场数调）

钱南扬先生说："讹未，发语辞。'讹'当即'呵'字，更带一尾音'未'字。生倘默然登场，未免冷落，故用此以助声势。"① 依我看，"讹未"，当是"讹来"之误，是生向后行子弟打招呼，让他们齐声喊喝，所以跟着有"众喏"的提示。② 当然，南戏的"开"与杂剧有所区别，像只"开"一次，由剧中人自己开呵等等。但就开场时需要采用耸动观众视听的做法而言，它和杂剧引戏开呵的实质，则是一致的。

三

如果说，在元刊杂剧中，我们透过"开"的提示，还可以影影绰绰地看到引戏，那么，在明代刊刻的元杂剧本子，引戏不见了，与它相联系的"开"的提示，也就越来越少。大多数的剧本，首先登场的，往往是"冲末"。

何谓"冲末"？王国维在《古剧角色考》中认为："谓出于正色之外，又有加某色以充之也。"③ 据此，周贻白先生径说"冲"是"充"的伪写。这些说法，未尝没有道理，但"冲"、"充"两字，笔画相差无几，

① 《永乐大典戏文三种校注》，第16页，中华书局1979年版。
② 按《教坊记》载唐代踏摇娘演出的情况：丈夫着妇人衣，徐步入场行歌，每一叠，旁人齐声和之云："踏摇和来，踏摇娘苦，和来！"和来与讹来，应属一义。
③ 《王国维戏曲论文集》，第237页，中国戏剧出版社1967年版。

元剧的书写者何必舍"充"而作"冲"？看来，似非只是伪写那么简单。

元剧由一人主唱，正末之外的末角通称外末，正旦之外的旦角通称贴旦。从这个意义上说，冲末是正末之外的末角，笼统称之为外末，属男性的副演员，也是可以的。脉望馆抄本的《五侯宴》，楔子"冲末扮李嗣源领番卒上"，第二折则作"外扮李嗣源踩马儿领番卒上"；孤本元明杂剧本的《老君堂》，楔子"冲末扮刘文静引卒子上"，第二折则作"外扮刘文静引卒子上"。剧中人李嗣源、刘文静最初写由"冲末"扮演，后皆转写为"外"，这是"冲末"与"外末"互通的确证。

不过，作为属于外末范围中的冲末，刊刻者突出其冲字，不可能没有特别的用意。试就臧晋叔的《元曲选》看，在一百个剧本中，出现冲末者有七十三种；其中，冲末作为第一个角色上场者，占六十一种。当冲末上场时，一般都要念上场诗，自报家门，扼要介绍人物、情节。这一点和"引戏"有类似的职能，表明所谓"冲"，包含外末在开场时表演的某种特殊方式。

元剧科介提示里的"衝"字，一般简写为"冲"。例如"宋江冲上"（《黄花峪》），"李秉忠冲上"（《望江亭》），"吕洞宾冲上"（《升仙梦》）。所以，冲末亦即衝末。而冲，含有冲场的意思。李渔在《闲情偶记》中说，"冲场者，人未上而我先上也"，这相当清楚地说明了"冲场"的涵义，说明"冲场"不等于急急忙忙地冲上场，而是第一个登场、开场。又据《辍耕录》载，宋金院本有所谓"冲撞引首"，其中开列了曲调名、舞名以及一些与语言伎艺表演有关的要求。至于"引首"，当指开场时的介绍，这从弘治本《西厢记》卷前出现"崔张引首"，以套曲概括剧情可证。我以为，元剧中的冲，很可能是人们吸取了宋金杂剧"冲撞引首"的套路，用于开场表演，使之成为特定程式。而冲末，则是掌握了开场程式伎艺的男演员（元剧中也有由旦角首先上场的戏，但从来没有冲旦的名目，可能"冲"的动作，近似武术的功架，不适宜由女演员担当）。换言之，冲末是掌握了冲场的伎艺，能唱能舞能演能开打的外末。

在元剧中，冲末除了在开场时发挥引首的作用外，还有一些值得注意的表现。

第一，元剧由正末正旦主唱，但冲末也可以唱。像《东墙记》冲末扮马生，楔子唱[仙吕赏花时]，第三折唱[中吕粉蝶儿]和[醉春风]，第五折唱[双调新水令]及[驻马听]（脉望馆抄本）；《赵氏孤

儿》楔子冲末扮赵朔，唱［仙吕赏花时］及［幺篇］(《元曲选》本)；《陈州粜米》楔子冲末扮范学士唱［仙吕赏花时］(《元曲选》本)。

第二，在戏中没有正末的情况下，冲末可以担当主要男角，如《窦娥冤》冲末扮窦天章；《灰阑记》冲末扮包待制，《柳毅传书》冲末扮柳毅。有些戏，尽管也有正末，但冲末的作用，甚至大于正末，如《墙头马上》正末扮裴少俊，冲末扮裴尚书。在戏中，主要的冲突是在正旦和冲末之间展开的。

第三，冲末可以饰演多种角色。像《货郎旦》冲末扮李彦和，后来又扮孤；《朱砂担》冲末扮孛老，《云窗梦》冲末扮卜儿。而在息机子《古今杂剧本》的《玉壶春》中，冲末可扮外旦陈玉英，即可饰演女角。

第四，冲末在同一个戏中，又可饰演不同角色，如《谢金吾》，冲末在楔子中扮殿头官，第二折则扮杨六郎；《老君堂》冲末在楔子中扮刘文静，第四折则扮殿头官；《货郎旦》第一折冲末扮李彦和，第二折则扮孤，其后又再扮李彦和。

上述情况表明，冲末既扮演剧中人，生活在戏剧的规定情景和矛盾冲突之中，又和一般角色有所不同，因为他要在戏剧开场的时候，担当"冲场"的特殊任务，肩负吸引观众、安定剧场以及推介剧情、人物的使命，它是元剧中属于相对灵活、机动而又重要的成员。

值得注意的是，冲末这一至关紧要的角色，在《元刊杂剧三十种》中，却从没出现过。按元刊本所列剧作家，最迟出者有杨梓、郑光祖、金仁杰等。以金仁杰而论，他于天历元年（1328）曾任职于建康，次年卒。那么，可以推断，到元代中后期，戏班还没有使用冲末。所以，《运城西里庄墓杂剧壁画》中只画手拿竹竿的引戏，也并非偶然的事。

至于冲末是在什么时候登上舞台的？现在已难确证。不过我们看到明代刊刻的元杂剧，出现了以下两种情况：

第一，在同一个剧本中，既有"开"的提示，又有"冲末"一角，如无名氏撰《薛苞认母》第一折："冲末扮孛老儿同卜儿上，开"；朱权的《冲漠子》第一折由"东华君上，开"，第二折即由"冲末扮冲漠子上"；冯惟敏的《僧尼共犯》第一折"净扮僧上，开"，第二折"冲末扮巡捕官上"。

第二，同一个杂剧作家，所写剧作，有些用"开"的提示，有些则用"冲末"，如朱权在《冲漠子》使用了"开"，在《卓文君》则使用

"冲末"。

上文提到"开"是引戏独特的职责，元刊本中经常出现"开"的舞台提示，实质表明了引戏的存在。至于有关"冲末"和"开"并行、混用的情况，则多出现在明代前期。这说明当时不少杂剧作家，虽然会使用冲末一角，却没有完全摆脱引戏。显然，明代前期的杂剧舞台，依然处于冲末逐步替代引戏的过程中，直至臧晋叔编纂《元曲选》的万历年间，冲末才完全取代了引戏。据臧晋叔说："予家藏杂剧多秘本，顷过黄从刘延伯借得二百种，云录之御戏监，与今坊本不同，因为参伍校订，摘其佳者若干，以甲乙厘定十集。"（见《元曲选·序》）我们把《元曲选》中的剧目与元刊本相校，发现臧晋叔往往根据明人对现实的认识，修订元杂剧的内容，他也必然是根据所看到的杂剧演出情况，修订舞台提示，统一舞台规范。由此可见，在明中叶，冲末角色的表演体制已经定型，引戏终于销声匿迹了。

四

在杂剧开场时，引戏和冲末的定场功能是一样的，而在整部戏的演出中，他们的地位不同，给予观众的审美感受也不一样。

引戏的行径，颇似今天屏幕或舞台的"节目主持人"，他虽然活跃在舞台之中，却游离于剧情之外。他以局外者的姿态，引导演员与观众沟通，告诉观众注意剧情发展的趋向；他反复地开呵，推介出场人物。而他不断地振作观众的精神，也不断地打断戏剧动作的连贯线。迄至元代中后期引戏的存在，说明那时的杂剧表演，在很大程度上继承了说唱文学的模式，依然注重伎艺性，注重对观众的直接提示。

冲末则直接参与剧情，成为生活在戏剧矛盾中不可分离的一员。当他在开场时采取类似"冲撞引首"的做法冲场而出之后，便完全抛开推介、宣导的立场，直接与其他角色发生纠葛，共同推动剧情的发展。

在杂剧舞台上，冲末的出现，实际上是让剧中的一名外末，兼司引戏开场的职能。就人员安排而言，减少了一名与戏剧进程无关的局外人，精减了演员；更重要的是，由于没有引戏，取消了反复开呵导致剧情中断的做法，也必然改变了杂剧演出的情趣，使剧情的连贯性得到大大的加强。

中国戏曲是在宋金杂剧的基础上发展起来的，而宋金杂剧，乃是在引

戏、引舞主持下的诸般伎艺的串演。到元代，叙事性文学第一次居于文坛的主导地位，舞台上出现了故事表演，这当然是戏曲史上的飞跃，但是，由于戏剧刚刚起步，观众的欣赏习惯以及剧作者们对观众接受能力的估计，有一个认识过程。加上舞台表演还没有抹掉宋金伎艺的胎记，为了让观众看得明白、真切，杂剧便沿用竹竿子的老套，直接向观众宣赞。为此，引戏一角在元代舞台中得以长期存在。到元代中后期，杂剧经历过几十年流传，观众对戏剧艺术逐渐适应。随着人们对其审美特性认识的提高，作者们也日益注重叙事的完整性和连贯性。这一来，引戏成了多余的人，渐渐淡出。

从另一个层面看，剧作家减去了舞台上指手画脚的宣赞者，让观众通过戏剧情节的发展，自己获取美的感受，这说明他们越来越了解完整的叙事艺术所产生的魅力；也说明他们越来越懂得观众的心理，懂得那提神的"开呵"所产生的负面影响。很明显，元代后期作家、演员以及观众审美趣味的变化，导致引戏的淡出，冲末淡入，当人们逐步改进初期戏班拙稚的表演，逐步减少杂剧舞台中屠杂的说唱伎艺成分，也就使戏曲的艺术样式，一步步走向完善。因此，我认为，不要忽视从引戏到冲末这一小小变化，它的更迭，实际上是意味着元代后期审美思想的一次转型。

冲末一角的凸现，还让我们想到元杂剧的分期问题。

王国维在《宋元戏曲史》中，把元杂剧的发展划分为三个时期，即以窝阔台取中原以后，到至元一统为第一期，至元到至顺为第二期，至正时代为第三期，他认为"此三期，以第一期作者为最盛，其著作存者亦多，元剧之杰作，大抵出于此期中"。至第二期，"殆无足观"，第三期"则存者更罕"。① 按照他的看法，杂剧从至元亦即中期开始，已经逐步走上衰微的道路。

从文学创作的角度看，王国维的判断是有道理的。但是，研究戏曲的历史，却不能光看剧本，还必须注意舞台演出的状况，否则，就难以说明这一艺术种类发展的真相。

其实，就演出的情况而言，杂剧在元代中后期并没有衰微，直到明代中前期，它依然居于剧坛的主导地位。李开先在张小山的《小令》后序写道："洪武初年，亲王之国，必以词曲一千七百本赐之。"这些词曲，

① 见《宋元戏曲史》第九章《元剧之时地》。

当包括许多杂剧剧本,明初宫廷收藏它当然是为了演出,不可能把它们视为古董供奉。正因为宫中依然热衷于观赏杂剧,所以朱权才会写了杂剧十二种,朱有燉更写了三十一种之多。直到"嘉靖己丑,有游食乐工乘骑者士人至绵州","搬作杂剧,连宵达旦者数日"。① 又《万历野获编》谓:"甲辰年(三十二)马四娘以生平不识金阊为恨,因挈其家女郎十五六人来吴中,唱北西厢全本。"可见,甚至到明代中叶,杂剧还拥有广大的观众。

如果说,文献资料还不能直观地显现杂剧状况,那么,从元代后期引戏逐步演化为冲末这一现象,却清楚地显现出杂剧发展的脉络。很清楚,观众对杂剧的关注和需求,促使艺人不断地完善演出机制,不断改革,以便适应观众的审美趣味的变化。臧晋叔根据当时舞台演出整饬元剧,恰是元代杂剧文本在明中叶依然盛行的反映。

杂剧开场逐步冲末化,以及入明以来作家逐步采取南北合腔、逐步改变一人主唱等一连串做法,方向是一致的。无论杂剧作家和演员自觉与否,他们一直在逐步完善表演方式,包括吸取南戏的某些长处。这一点,正是杂剧发展走向深化的体现。

如同许多艺术形式的细微变化,需要人们长时期作出努力一样,杂剧的主持人扔掉他的竹竿,进入戏剧规定情景中,成为剧中人,也经历了几十年的工夫。这一角色的变换现象,给我们提供了观察杂剧发展的窗口,看到时代审美思想的变化。它意味着人们对戏剧动作连贯性的要求,进入了更高的层次。

研究杂剧历史,与其单按作家作品情况分期,不如从戏曲作为综合艺术的角度,把元杂剧发展划分为两个阶段,即以至元年间为界,之前以作品的创作为中心,之后则以完善表演为中心。这两个阶段都是杂剧的繁荣时期,至于这一艺术种类的真正衰落,那是在明中叶以后的事。

杂剧发展的态势,和清代花部的创作、表演分别成熟于不同阶段的情况相似。看来,戏曲有其独特的演进轨迹,我们必须审视制约着它的各种因素,从总体上认识它的发展,才能作出近乎实际的判断。

(原载《传统文化与现代化》1998 年第 5 期)

① 参见张谊:《宦游纪闻》。

"旦""末"与外来文化

人所共知，在元杂剧中，女主角被称为旦，男主角被称为末。然而，旦、末从何而来？为什么男、女主角被称为末、旦，而不被称为别的？却又不易说明。多少年来，学者们一直想说清楚它们的来龙去脉，于是产生了各种各样的猜想。弄清其中奥秘，对了解我国戏剧渊源，以及中外文化交流的情况，会有一定的帮助。

一

让我们先探索旦的来历。

有人说："旦，狚也。"狚是母猴。有人说：戏剧用的都是反语，"妇宜夜"，夜是旦之反，于是扮演女主角者就叫做旦。这些解释，未免迂腐牵强。

近来，人们根据《辍耕录》所记官本杂剧有《老孤遣妲》、《褴哮店休旦》，而院本又有《老孤遣旦》、《哮卖旦》，认为旦是妲的省文。这一推断，是可信的。

妲，从女旁，这表明了它所扮演角色的身份。在宋代，歌舞戏有"细妲"，有"粗旦"。傀儡戏的"细妲"，戴着花朵，"腰肢纤袅，宛若妇人"（《梦粱录》）。可见，妲是扮演女性人物的演员，即所谓"弄假妇人"之属。

现在，我们需要进一步弄清楚的是，为什么扮演女性的角色，被称之为妲。

翻检了最早的字书《说文解字》，注云："妲，女字，妲己，纣妃。从女，旦声。"这除了指出纣王之妃用过"妲"为名字以外，实际上再无它义。老实说，最初许慎的《说文解字》，并没有辑载这个字，只是宋本即大徐本《说文》，才将"妲"作为新附字，附于女部之末。可见，直到宋代，人们对"妲"的认识仍相当模糊，如果我们只循字书去考察这字的字义，恐怕不易措手。

我认为，要弄清旦的含义，不如从研究这一角色演变的轨迹入手，从中捕捉可资参证的线索。

旦的前身，是宋杂剧的"引戏"。朱权说："引戏，院本狚（旦）也。"（《太和正音谱》）明初，宋院本仍有上演，朱权的话当然是可信的。据宋金杂剧体制，演出时，先由一名演员上场说一番话，引导其他表演者出场。这一具有司仪作用的演员，人称为"引戏"。《太平乐府》载有杜善夫《庄家不识勾栏》套数，写一个农民到剧场看院本演出的情况。只见"一个女孩儿转了几遭，不多时引出一伙"。这个引出一伙演员的女孩，当是"引戏"。明代陈与郊的《鹦鹉洲》传奇第六出，也有一段有趣的记录：

（小旦）就将那傀儡先做一段如何？（副末）最妙。（引戏开，众喝彩科。）

《鹦鹉洲》这段戏，写的是宋金杂剧上演的情景，戏里的小旦，有时写作"引戏"。可见，明代人知道引戏实即旦角，所以才会二者混用。

推前一点看，引戏的前身，是唐代宫廷歌舞剧里的引舞。

陈旸《乐书》载：宫廷歌舞演出时，有"女伎舞六十四人，引舞二人，执花四十人"。引舞是干什么的呢？这一点，《教坊记》有清楚的说明："开元十一年，初制《圣寿乐》，令诸女衣五方色衣以歌舞之。宜春院女，教一日便堪上场，惟挡弹弥月不成。至戏日，上令宜春院人为首尾，挡弹家在行间，令学其举手也。宜春院亦有工拙，必择尤者为首尾。既引队，众所瞩目，故须能者。"歌舞场上，需要有现场的指挥。那舞技最精，能引导舞队齐一动作的演员，就是"引舞"。

宋代杂剧沿袭唐代歌舞剧体制，唐大曲有"引舞"，宋杂剧就有"引戏"了。王国维说："然则戏头、引戏，实为古舞之舞头、引舞。"（《古剧脚色考》）这结论是正确的。显而易见，引舞→引戏→旦，就是这一角色发展的线索。

旦的前身既是引舞，所以，在宋杂剧里，跳舞也是旦（或者引戏）的重要职能。《水浒全传》第八十二回，写引戏的妆扮是："系离水犀角腰带，裹红花绿叶罗巾，黄衣襕长衬短勒靴，彩袖襟密排山水样。"这里强调腰带、罗巾、彩袖，必然与跳舞的舞衣有关。特别是，"引戏"穿着

靴子，也是跳舞时必备的，这从元稹咏刘采春弄陆参军时"缓行轻踏皱纹靴"的装束可证。又据《武林旧事》所载的宫廷戏班中，刘景长一甲的引戏为吴兴祐，而该书卷七又云：淳熙六年三月十五，"都管使臣刘景长，供进新制泛兰舟曲破，吴兴祐舞。"这表明，引戏吴兴祐，是以舞作为表演手段的。另外，《笔花集》提到："妆旦色，舞态袅三眠杨柳。"它单单强调旦的舞态，别的表演伎艺一概不谈，也证明旦与舞有着极其密切的关系。

现在，我们必须进一步探索妲（旦）的来历。

在宋金以前，旦作为角色名称，已在一些典籍中出现。宋僧人文莹在《玉壶野史》中提到，南唐韩熙载"畜声乐四十余人，阃检无制，往往时出外斋，与宾客生旦杂处"。可见，唐代已出现旦的称谓。

不过，唐宋时，旦的写法，很不固定。《教坊记》开列的曲名有"木笪"一项，许多学者认为"笪"与"旦"有关。"木笪"，又有写作"莫靼"的。宋代则有写旦为聻。① 如说："杂剧、杂扮、烟火、唱词、弹琴、教聻。"总之，旦、妲、笪、靼、聻，写法不同，所指则一。这只能说明，宋唐之际人们以旦（dan）标音，确指某一事物。至于字形写作笪、靼，还是妲、聻，都是无关紧要的。正如梵语"敬礼"一义，可以用"喃呒"、"那谟"、"纳莫"或"南无"标音一样。

上文说过，旦与舞密不可分。奇妙的是，一查梵文，有好些和跳舞有关的词，其音的主要部分，赫然与旦（dan）十分接近。

大家知道，汉唐时期，我国与西域文化，特别是印度文化交往频繁。我国人民把丝绸、造纸技术传到西域，西域人民把各种宗教和各种乐器、乐曲传入中国，梵语的许多词汇，也传到了中原。我国人民，依音指义，这些梵语的译音，成了当时的外来语。我认为，旦，作为戏剧角色名称，其来历正是如此。

唐代舞蹈，有软舞和健舞。柘枝、胡腾、拂林、胡旋、剑器、浑脱等，均属健舞。常任侠先生说："健舞的名称，我曾在古梵文中找到根源。梵文健舞的姿态，叫做'Tāṇdava-laksanam'。"（《东方艺术丛谈》）

梵文的 Tāṇdava，汉字译音是旦多婆或旦打华，它可泛指一般舞蹈，但往往特指带有强烈动作的舞蹈，尤其是湿婆神和他的崇拜者的狂舞。湿

① 见宋无名氏《应用碎金》三七技乐篇，聻，注旦字。

婆神是舞神，南印度至今还有舞王庙（"舞王"梵文为 Natarāja）墙壁上刻有舞姿舞态 108 种。其姿势"在今日京剧舞台的武打场中、杂技场中，尚有不少存在"（《东方艺术丛谈》）。看来，Tāṇdava 所指的舞蹈，就是健舞。此外，梵文的 Nata，意为舞蹈者；Nataṇa，意为舞蹈、跳舞；Tāṇdi 为舞蹈艺术手册之名；Tāṇdu 是湿婆的侍从婆罗多的舞蹈教师之名。还有 Tāṇdava 的派生词，均以"旦"音（或旦的近似音）为重要音节。

再看中亚一些地方的语言，舞蹈一词的发音，也与梵文相近，像波斯语的 dance（舞蹈），danan（表演）；土耳其语的 dano, dansetmek（舞蹈），甚至英语的 dance（跳舞）同样以"旦"音作为音节的主要组成部分。考虑到古代印度文化对西域地区的影响，很可能中亚乃至其他地区不少词语，会是直接或间接从梵音演变而成。

总之，无论梵文或者其他西域文字，跳舞、舞蹈一词，都以"旦"这一音节作为词语构成的重要部分。唐宋之际，梵语传入，我国人民称引舞为旦，很可能是受 Tāṇdava 一词的影响，把其重要音 tān 音译为旦。正因如此，古籍才会无法从语义的角度对旦（妲）作合理的解释，才会出现只求谐音，容许有笪、靼等种种写法的现象。大概引舞者多由女扮，于是旦音加上女旁，变而为妲；后来书写为求省事，再还原为旦。

我认为旦是从印度传入的外来语，并不是说我国古代一切舞蹈也由印度传入。众所周知，早在先秦时代，我国的民间舞蹈和宫廷舞蹈，都已相当成熟了。不过，那时舞蹈演员被称为俳优或优倡，而没有旦（妲）的名目。唐人借用这一外来语称呼从事舞蹈表演者，这只说明印度以及西域歌舞大量传入，冲击我国传统的文化，说明胡舞在唐代人民生活中的地位。

其实，寻根溯源，妲（旦）作为演员的称谓，早在西汉就出现过。桓宽看到，当时民风奢侈，社会上充斥着"雕琢不中之物，刻画无用之器，玩好玄黄杂青。五色绣衣，戏弄蒲人，杂妇百兽，马戏斗虎，唐绨追人，奇虫胡妲"（《盐铁论·散不足第二十九》）。在这里，桓宽不仅提到妲，而且指出妲来于胡。据史家论述，印度文化于汉代已逐步涉足东土，桓宽很早就透露出这个角色名称的渊源，值得我们注意。

二

末的来历，又如何呢？

为什么元剧的生角称作末？或者末尼、末泥？同样是人们争论不休的问题。较通行的说法是，末是微末的意思，例如徐渭说："末，优之少者为之，故居其末。"(《南词叙录》) 可是，在戏班中，末的位置，恰居于首。《梦粱录》说："杂剧中，末泥为长。" 可见，末，恰恰不能解作微末。即使说它是男子的谦称，犹如自称"晚生"之类，也未免牵强。

元剧的"末"，同样是从前代伎艺体制中继承下来的。"末泥色主张，引戏色分付"，在宋杂剧演出时，末（末泥）和引戏一起，组织主持，这是它的第一个职能。

末（末泥）的第二种职能是唱和念。且看以下几条材料：

末泥色，歌喉撒一串珍珠。
(《笔花集·新建构栏教坊求赞》)

第三个末色的：裹结络毬头帽子，着镟役叠胜罗衣。最先来提掇甚分明，念几段杂文真罕有。说的是敲金击玉叙家风，唱的是风花雪月梨园乐。
(《水浒全传》第八十二回)

济楚衣裳眉目秀，活脱梨园，子弟家声旧，诨砌随机开笑口，筵前戏谏从来有。　戛玉敲金裁锦绣，引得传情，恼得娇娥瘦，离合悲欢成正偶，明珠一颗盘中走。(张炎《蝶恋花·题末色褚仲良写真》)

在宋杂剧演出时，末要先出场"提掇"，这大概等于"主张"，并且要念白、打诨，最重要的是歌唱。上述三条材料，无一不提及唱的问题。《笔花集》以唱作为末的特色，张炎"明珠一颗盘中走"，是说褚仲良这位末色歌喉圆润清脆。显然，唱是末（末泥）所要熟谙的技艺。

末（末泥）既担负提掇、唱、念等任务，自然是宋金杂剧中的重要角色，因此，许多典籍都提到了它。例如《梦粱录》卷二十"伎乐条"云："且谓杂剧中以末泥为长，每一场四人或五人。先做寻常熟事一段，名曰艳段；次做正杂剧，通名两段。末泥色主张，引戏色分付，副净色发乔，副末色打诨，或添一人，名曰装孤。" 这几个角色，又称"五花爨

弄"。

另一本宋代重要笔记《武林旧事》，开列了好几个戏班的角色。每个戏班，一般也是五人，也有引戏、次净（副净）、副末等名目。领衔的甲长，当是"装孤"（装官）。奇怪的是，在《武林旧事》所开列戏班角色里，偏偏没有末，倒有被称为"戏头"的角色。请看：

<center>杂剧三甲</center>

盖门庆进香一甲五人		内中祗应一甲五人		潘浪贤一甲五人	
戏头	孙子贵	戏头	孙子贵	戏头	孙子贵
引戏	吴兴祐	引戏	潘浪贤	引戏	郭名显
次净	侯　谅	次净	刘　衮	次净	周　泰
副末	王　喜	副末	刘　信	副末	成　贵

《梦粱录》和《武林旧事》的可靠性，都是无可怀疑的，在"五花爨弄"四花均同的情况下，只能说明，末，其实就是戏头。

和引戏与引舞的关系一样，戏头也是唐末宫廷歌舞中舞头的遗响。这一点，是治戏曲史的学者所公认的。由此，我们也可以画出一条轨迹：舞头→戏头→末（末泥）。

在唐宋歌舞中，舞头和引舞，均归乐正管辖，正如杂剧的戏头和引戏，均列于盖门庆、潘浪贤等甲长名下一样。《宋史·乐志》五载："乐工、舞师，照京例，分三等厚给。其乐正掌事，掌器。自六月一日教习引舞色长，文武舞头。舞师及诸乐工等，自八月一日教习，于是乐工渐习。"据此，可知歌舞戏的成员分为三个等级，引舞和舞头，同是属于第二个层次的角色。

在唐宋宫廷歌舞中，舞头是干什么的？如果我们望文生义，以为舞头也管跳舞，那就大错了。下面，请看五代时花蕊夫人写的一首《宫词》：

舞头皆着画罗衣，唱得新翻御制词；每日内庭闻教队，乐声飞上到龙墀。

这首诗，描绘了唐代宫廷歌舞的情景，它给我们提供了一条线索，表明舞头的重要任务，不是跳舞，而是歌唱。正因如此，花蕊夫人才会从

唱、从乐、从声的角度，表现舞头在演习时的情态。

《梦华录》卷九"宰执亲王宗室百官入内上寿"条有云：

> 第五盏御酒。……参军色执竹竿子作语，勾小儿队舞。小儿各选十二三者二百余人，列四行……先有四人，裹卷脚幞头紫衫者，擎一彩殿子内金贴字牌，擂鼓而进，谓之队名牌。上有一联，谓如"九韶翔彩凤，八佾舞青鸾"之句。乐部举乐，小儿舞步进前，直叩殿陛。参军色作语问。小儿班首近前进口号，杂剧人皆打和毕，乐作，群舞合唱，且舞且唱，又唱破子毕，小儿班首入进致语。……

这里所说的"小儿班首"，顾名思义，就是舞头。在宫廷歌舞中，他的任务是"进口号"、"致语"。口号有骈有散，有文有诗。换句话说，他要通过念诵或者歌唱，引导、提掇歌舞演出的进行。

从上面的论述中，我们可以看到，宫廷歌舞，引舞和舞头各司其职，引舞管舞，舞头管歌，正如《西河词话》云："古歌舞不相合，歌者不舞，舞者不歌、即舞曲中词，亦不必与舞者搬演照应。自唐人作《柘枝词》、《莲花镟歌》，则舞者所执，与舞者所措词，稍稍相应。"（转引自《剧说》）唐代许多歌舞，像《兰陵王》、《拨头》等，舞者都戴面具，不可能载歌载舞，这就出现舞者不歌，歌者不舞的景象，因此，引舞和舞头必然要各自担负不同的任务。

弄清楚末的前身与职能，就有解释末之所以为末的眉目了。

我们发现，末的名色，和旦一样，在唐代甚至比唐更早的典籍中出现过。马令说："韩熙载不拘礼法，常与舒雅易服燕戏，入末念酸，以为笑乐。"（《南唐书·归明传》）所谓"入末念酸"，我看实即指韩熙载担任"舞头"的角色，唱念时酸不溜秋的意思。

和旦可以有众多谐音写法一样，末也曾有抹、靺等写法：

> 《周礼》四夷之乐有"靺"。《东都赋》云："僸佅兜离，罔不毕集。"盖优人作外国装束者也。一曰末泥，盖倡家隐语，如爆炭崖公之类。省作末。（焦循《剧说》引《怀铅录》）

> 僸佅兜离，贺四夷之率伏。（邓峰真隐《大曲·柘枝舞》）

请注意：其一，末这名色的出现，甚至可上溯至汉代。其二，末或侏、袜一词，与域外有联系，否则，便不会有"四夷之乐"、"优人作外国装束"等提法。另外，《文选》注引《孝经·钩命诀》云："东夷之乐曰侏。"《诗经·小雅·钟鼓》毛传亦称："东方之乐曰袜。"这些说法，未必准确，但古人已经考察到"侏""袜"并非汉族固有的乐曲。

那么，末，从何而来？我认为，也来自印度。

末与它的前身戏头、舞头，均有唱念的职能，换言之，均与发声有关，而梵文的发声、喊叫一词为 mā，以汉字音译，恰恰就是"末"。

梵语的 mā，是长音。如果发短音，即变为 ma，mā 和 ma 可以相通，它们共同的含义很多，其中有一解是 madhyama 的缩写，指音乐里音阶的第四音符。另一解是包括湿婆在内的各式神的异名。前一解，明显与唱念有关。在梵文，其他与唱念有关的词，许多也以 ma 为主要音节。例如 makara，汉译末戈罗，是对武器念诵的一种特殊咒语；mahishya，汉译末羯什雅，懂得跳舞唱歌的人；magadha，汉译末戈陀，指唱歌赞美首领祖先的游吟诗人；mankha，汉译芒科，指宫廷诗人或颂词作者等等。至于后一解，则与湿婆神联系在一起，湿婆除了作为舞神外，和音乐也有不解之缘。因为，湿婆还有 maha-lsvara 亦即汉译末醯首罗的异名。① 盛唐时，末醯首罗还成为乐曲名，《唐会要》就提到天宝乐曲太簇宫，有《末醯首罗》一曲（《唐会要》三十三）。由此可见，梵语"末"这个音，确实与唱、念紧密相连。我猜测，当丝绸之路沟通，梵语、梵剧传入中土时，汉唐人就把专司唱念的演员，借用梵音，称之为"末"了。

我们还要解释，末为什么又称末泥或末尼？

这个问题，比较曲折，似要从 ma（末）是湿婆的异名说起。

湿婆原是从印度传入的神，但是，唐宋时人却又把它与从波斯传入的祆教神混为一谈。唐韦述说：胡祆祠，"武德四年所立，西域胡天神，佛经所谓末醯首罗也。"（《两京新记》卷三）就是误解的一例。因为，末醯首罗之名，随佛教东传，早在祆教之前，湿婆也与祆教无关。韦述把胡天神说成是佛经中的末醯首罗（湿婆），这反映了当时人对外来宗教与外来文化理解的混乱。

当祆教在中国流传的时候，波斯另一种宗教末尼教（即摩尼教）也

① 《翻译名义大集》云，梵文 maha-lsvara，汉，大自在；和，湿婆神之异名。

盛行于中国。唐宋人又把祆教与末尼教混为一谈,《佛祖统纪》卷三九正观五年条下云:"初,波斯国苏鲁支立末尼火祆教,敕于京师建大秦寺。"又卷五四云:"末尼火祆者,初,波斯国有苏鲁支,行火祆教,弟子来化中国。"其实,祆教起源于公元前五六百年间,为波斯人苏鲁阿士德所创,该教以光明为善,火是光的表征,故拜火。北魏时,祆教就传入中国。末尼教则产生于公元200余年,为波斯人末尼Mani所创,该教杂祆教、基督教、佛教而成,唐代武则天当政时,始传入中国。末尼教主张素食裸葬,教徒穿白衣,戴黑帽,崇尚光明,故末尼教又称明教,侍奉的神称大明神(末尼光佛)。也许,由于祆教与末尼教的教义有某些相似之处,唐宋时人就把它们搅在一起了。

事情就是这样的凑巧,人们既把末(佛经中的湿婆)与祆教侍奉的胡天神混为一谈,又把祆教与末尼混为一谈,这一来,就很容易把梵语的末(mā)与末尼(或末泥)等同起来。简言之,一连串的误解,遂使专司唱念的演员——末,平添了末尼、末泥的称谓。

三

上述见解如能成立,那么,中国戏曲与印度文化的关系,其密切程度可以想见。它将说明,中国戏曲的勃兴,曾受印度文化的启迪。

早在解放前,许地山先生曾把梵剧与中国戏曲作过比较,指出:梵剧"开场之前打鼓一通,名为'婆罗特耶诃罗'(Pratayhāra),宣布开场,然后敷毯,乐师试乐器,优师就装。婆罗特耶诃罗,此云'引避',或'约束',大概是要开场的时候,击鼓使乐工及伶工先行试伎,预备登场的意思。这样的习惯,现在广东(尤其乡间)底日戏,在开场之先,必要击小鼓数会,然后乐师试声,伶工就装,似还存着梵剧的风度。宣布开场后,作乐伶工唱赞神颂,然后行刚舞,于是'引线者'举因陀罗幢出来,散花,沐浴后,然后拜幢,为观众祝福,这些事情举行以后,乃演楔子,为戏剧起首。这时又须敬礼因陀罗幢及邬摩诸神。'引线'与'打诨底'绊一回嘴,然后由'谶礼'(Prarocana)宣布剧情"①。

许先生的发现是重要的,梵剧那位"婆罗特耶诃罗",不正像唐宋歌

① 《梵剧体例及其在汉剧上的点点滴滴》,见《小说月报》十七卷号外。

舞戏里的乐正或拿着竹竿子的参军色吗？至于"引线者"与"赞礼"，其职能也与引舞、舞头，即后来的旦、末十分相似。可惜，学者们没有在许先生发现的基础上进一步研究，似乎有些人还担心，强调了戏曲兴起的外来因素，会有数典忘祖之嫌。因而竭力从汉语语义方面解释旦、末，把研究引入了死胡同。

其实，不管在过去还是现在，民族之间的文化交流，是正常的，也是必要的。对人类文化史来说，在这弹丸般的地球上，并没有边界。

众所周知，从汉唐时代开始，我国便和西域文化有所接触。我国的桃和梨传入印度，被称为"汉持来"和"汉王子"，梵语则读作"至那你"和"至那逻阇弗呾逻"（《大唐西域记》卷四）。而随着佛教东渐，印度文化也沿着丝绸之路，进入了中原大地。

当时，印度文化东来，以今新疆地区为孔道。这里的居民，使用的语言中有吐火罗语、粟特语、龟兹语、突厥语。这些语言，既有属印欧语系的，又有属阿尔泰语系的。印度文化首先影响了这个地区，然后或是单独，或是与中亚细亚固有的文化扭合着来到东土。汉唐人统称由丝绸之路东来者为胡，其实，所谓胡商、胡乐，有些来自西北，有些则来自西南方向的印度。近年来，敦煌吐鲁番学的研究者在我国新疆地区发现了回鹘文本《弥勒会见记》和吐火罗 A 文本《弥勒会见记剧本》，该剧据 3 世纪的梵文剧本转写，是 8-9 世纪用古维吾尔语写成的长达二十七幕的剧作。因此，季羡林先生指出："在中国隋唐时代，可见戏剧这个文学体裁在中国新疆兴起，比内地早数百年之久。"① 这个剧本的发现，也典型地表明了印度文化从陆路东传的路线。

我国新疆地区接受了梵剧的影响，流风所及，内地歌舞剧借鉴梵剧体例，吸收旦、末这两个外来语作为角色名称，也是很容易理解的。

以上，是我对旦、末角色名称渊源的推测，所说未敢必是，论据尚需补充。但我感到，如果排斥外来文化对我国影响的研究，势必不能如实地描述我国文艺发展史，势必不能说明我国文学的多样性和丰富性。我认为，即使在古代，活跃的文化交流，是促进我国文学兴旺发达的重要因素。

（原载《文学遗产》1986 年第 2 期）

① 《谈新疆博物馆藏吐火罗 A 弥勒会见记剧本》，见《文物》1983 年第 1 期。

论"丑"和"副净"
——兼谈南戏形态发展的一条轨迹

在传统戏曲里,"丑",往往是最惹人注目受人喜爱的角色。他那鼻子涂白的滑稽扮相,耸肩抬腿的夸张身段,机灵古怪的幽默对白,总令人忍俊不禁。他是一个浑身充满喜剧性的舞台角色。

然而,"丑",何以被称为丑,却是学术界尚未彻底弄清的问题。我认为,探索"丑"的来历与内涵,有助于研究我国古代戏曲的特性及其发展的趋向。

一

"丑"作为舞台上戏曲行当的名目,最早见于南戏《张协状元》中。其后,元末明初的《琵琶记》、《刘知远白兔记》、《刘希必金钗记》,"丑"也作为一个行当的角色粉墨登场。它一面插科打诨,一面起着推动剧情的作用。

明清传奇继承南戏的传统,也把"丑"作为一个重要的行当。至于在民间的戏班中,更强调"三小",让小丑与小旦、小生鼎足而立,确立了"丑"在戏曲表演中的地位。

不过,在南戏出现之前,"丑"是不存在的。宋代舞台流行的歌舞小戏,被称为"宋院本"或"宋杂剧"。据《梦粱录》卷二〇"伎乐"条载:"(宋)杂剧中末泥为长,每场四人或五人。""末泥色主张,引戏色分付,副净色发乔,副末色打诨,或添一人,名曰装孤。"可见,在角色的分配中,并没有"丑"。

在元代,作为与南戏同时流行的北杂剧,从其最早的演出本《元刊杂剧三十种》看,也没有出现"丑"。戏中插科打诨和诸般杂耍的表演,主要由"净"角担当。在明代,早期一些北杂剧,如脉望馆《古今杂剧》所载的《燕青博鱼》、《盆儿鬼》,其搞笑角色王腊梅、撇枝秀之类,皆由"净"扮。直到嘉靖年间,我们才从《杂剧十段锦》的《献赋题桥》中,

看到有"丑"的名目。至于臧晋叔的《元曲选》，偶或出现了"丑"，像《金钱记》有"丑扮马求上"之类，这是明中叶后北杂剧接受了南戏影响留下的痕迹。总之，"丑"这行当，最早只是出现并活跃在南戏的舞台上。

元代的北杂剧有"净"无"丑"，而南戏则既有"净"，又有"丑"。这一点，在一定程度上凸显出不同剧种的表演特点。

不过，要指出的是，在《张协状元》以及《琵琶记》、《刘知远白兔记》等早期南戏里，"丑"和"净"所饰演的人物，在性质上实际并无区别，举凡插科打诨，唱做念打，他们都共同担当。并且往往是一起上场，一起下场，彼此紧密搭档，俨如哼哈二将，相互捧逗配合。他们所扮演的人物，其身份也差不多。例如：

剧本	《张协状元》	《琵琶记》
"丑"	圆梦先生，张协之妹，王德用，强盗，小鬼，呆小二，考生乙，脚夫乙	惜春，媒婆乙，祗候，进士甲，牛子，乞子，仆役，猿猴，小二
"净"	考生，张协之母，旅客，神灵，李大婆，卖登科记者，仆人	蔡婆，老姥姥，媒婆甲，令史，进士乙，里正妻，仆役，拐儿，老虎

上列两戏，"丑"和"净"均可饰演或男或女或贵或贱等杂七杂八的人物，其举动，也多半是滑稽可笑和夸张古怪的。仔细观察，《张协状元》里的"丑"，举动比"净"更夸张，更搞笑；而《琵琶记》里的"净"，则比"丑"显得诙谐。总之，就两戏"净"与"丑"所饰演的人物性格、地位、职能而言，彼此差别并不显著。

据知，南戏出现在宋光宗朝，估计《张协状元》产生于11世纪初，也有人认为它是元代中叶的作品。《琵琶记》则是高则诚写成于元末明初。两戏演出相距时间颇长。在这段漫长的日子里，南戏流传下来的作品极少，但南戏的演出，却是频繁的。据成书于元末的朝鲜汉语教本《朴通事谚解》云："曰'丑'，狂言戏弄，或妆酸汉、大臣、官吏、媒婆之

类。"又说："曰'净'，有男净、女净，亦做丑态，专一弄言，取人欢笑。"① 这部教材的编者，把当时中国的社会用语，向朝鲜人介绍，可见"丑"的名目，从 11 世纪以来，一直流行，这也是"丑"一直活跃在舞台上的明证。如果我们把《张协状元》与《琵琶记》作一比较，结合着《朴通事谚解》对"丑"、"净"的介绍，也不难发现，这两种角色，在漫长的发展历程中，依然没有太大的差异。

到明代成化年间，情况变了。在成化本《刘知远白兔记》中，"净"分别扮演史弘肇妻、道士、李洪一、山人、军汉等人物。至于"丑"，则专门扮演李洪一之妻，这是一个既浅薄而又可恶可笑的女人。我认为，《白兔记》的角色分配方式，在一定程度上表明有关"丑"的表演，正朝着更为专业性、类型性的方向发展，它与"净"的区别，也逐步明朗化。

二

角色、行当的产生，反映了戏曲表演和观众审美趣味的需要。我们感兴趣的是，早期南戏的"净"、"丑"，既然在剧本上看不到差别，却为什么又多添一个行当？为此，我们有必要首先探索"丑"的来历。

"丑"，何以被称为丑？前人对此有不同的看法。徐渭在《南词叙录》中说得最直截："丑，以墨粉涂面，其形甚醜，今省文作丑。"② 不过，焦循在《剧说》中引《怀铅录》云："今之丑脚，盖'钮元子'之省文。《古杭梦游录》作杂班、扭元子、拔和。"③ 他又引述《庄岳委谈》一书的看法，指出"古无'外'与'丑'，'丑'即'副净'，'外'即'副末'也"④。

"丑"即"副净"，一语中的，为人们找到了开启"丑"的密码的钥匙。胡忌先生也在《琵琶记》里找到了"丑"即"副净"的佐证，他指出戏中有"丑"扮里正唱的［普贤歌］。这"里正"自白一番之后，竟

① 转引自唐文标：《中国古代戏曲史》，第 171 页，中国戏剧出版社 1985 年版。
② 见《中国古典戏曲论著集成》第三卷，第 245 页，中国戏剧出版社 1959 年版。
③ 见《中国古典戏曲论著集成》第八卷，第 100 页。
④ 见《中国古典戏曲论著集成》第八卷，第 84 页。

对观众说："小人也不是里正,休打错了平民。猜我是谁?我是搬戏的副净。"① 可惜,当时胡先生只举此一例。

仔细爬梳,能够表明"丑"即"副净"的例证也真不少。这里不妨作些补充。

例之一:成化本《刘知远白兔记》写刘知远从军时,与小王儿、小张儿同作更夫。王、张由"净"扮,剧本在他们的提示中,均作"二净上"。可是,当写到岳节使夜失战袍,喝令小王儿、小张儿出场时,提示竟写成"净、丑上"。岳节使问他们:是谁打的三更?提示也写为:"(净)是我打来!(丑)是我打来!"在这里,两个原写为"净"的一位,可另写为"丑"。显然,这"丑实即副净"。

例之二:《刘希必金钗记》第三十二、四十出[雁儿舞]之后,"丑"有时被写为"丑净",可见"丑"与"净"实际上可以共名。

例之三:孟称舜在《柳枝集》所辑《金钱记》第三折,有"冲末二净上",其后依例写"王净""马净"。而臧晋叔《元曲选》所辑《金钱记》,此处则改为"净扮王正上,丑扮马求上"。可见,臧晋叔知道,扮演二净之一的马求,是正净的副手。"副净"实即"丑",便径改马求为"丑"扮。

例之四:《博笑记》的《乜县丞》有一段"丑"的独白:"我是'尹'字少一撇,他是'也'字少一竖,若逢副末拿槌瓜,两个大家没处躲。"这"丑"说会被副末用槌瓜敲打,是因为唐代的参军戏有苍鹘(副末)可用棒槌敲打参军(副净)的惯例。这"丑"的诨话,恰好道出了他的来历。

关于"副净"这名目,是早就存在的了。治戏曲史者都熟悉"五花爨弄"的说法,即《梦粱录》所说"末泥色主张,引戏色分付,副净色发乔,副末色打诨,或添一人,名曰装孤"(见卷二〇"伎乐"条)。这发乔的"副净",何以在南戏中演化为"丑"?我想,写法的变换,牵涉到"净"这一行当内涵调整的问题。

据《都城纪胜》"瓦舍众伎"条说:

杂扮,或名杂旺(班),又名纽元子,又名技禾,乃杂剧之散段。在

① 参见《琵琶记》,钱南扬校注,第96页,中华书局1962年版。

京师时，村人罕得入城，遂撰此端，多是借装为山东河北村人以资笑。今之打和鼓，捻梢子，散耍皆是也。①

这条记载告诉我们，宋院本在演出正杂剧之后，还要演"杂剧之散段"，这叫"杂扮"。杂扮"似杂剧而简略"②，却要收到"资笑"的艺术效果。又据《武林旧事》卷四在"杂剧三甲"后载："杂班（扮），双头侯谅，散耍刘衮。"请注意，这侯谅和刘衮，分别是"景长一甲"、"盖门庆一甲"和"内中祗应一甲"的副净。③可见，在宋院本的演出中，副净要承担杂扮的节目，换言之，副净即是杂扮。

杂扮，需要具备什么样的本事呢？这一点，史料未有准确的说明。不过，《都城纪胜》说它又名"纽元子"，这透露了杂扮（副净）表演的特点。

何谓"纽元子"？据《梦粱录》"闲人"条称：

旧有百业皆通者，如"纽元子"：学象生、叫声、教虫蚁、动音乐、杂手艺、唱词、白话、打令、商谜、弄水、使拳及能取复供过，传言送语。④

从"纽元子"通晓"学象生"等项目看，可见它要掌握唱、做、念、打诸般演技，这就属"百业皆通"。杂而博，正是这一行当专业性的表现。又据元代陶宗仪《南村辍耕录》"院本名目"条称："其间，副净有散说，有筋斗，有科泛。教坊色长三人，鼎新编辑，魏长于念诵，武长于筋斗，刘长于科泛。至今乐队皆宗之。"显然，这被称为杂扮又即纽元子的副净，乃是一专多能的角色。

从副净又名"纽元子"的称谓中，我们还可以得到启示，即扭动身躯，绕着圈子，是这种角色的明显动作标志。请看以下诸条：

① 见《东京梦华录（外四种）》，第97页，古典文学出版社1956年版。
② 《云麓漫钞》卷一八，载《四库全书》第864册，第356页。
③ 见《武林旧事》卷四，载《东京梦华录（外四种）》，第404页。
④ 见《东京梦华录（外四种）》，第301页。

青哥儿怎地弹，白鹤子怎地讴，燥躯老第四如何纽。
——元·无名氏《拘刷行院》

四翩儿乔弯纽；老保儿强把身躯纽。
——高安道《淡行院》

那跳鲍老的身躯纽得村村势势。
——《水浒全传》第三十三回

上引的"纽"字，都和身躯扭动的动作有关。无疑，"纽元子"即"扭元子"。人们又把"扭"省去偏旁，便变成了"丑"。

至于"元子"，则为"园子"之省。"园子"即"圈子"。唐宋以来艺人在街头巷尾演诸般杂剧，多是围着圈子或绕着圈子。常非月在《谈容娘》一诗中说道："人簇看场园。"《东京梦华录》卷七载："京津楼前百戏，有假面披发，口吐狼牙烟火。""随身步舞而进退，谓之抱锣。绕场数遭，或就地放烟火之类。"又卷六载：那些卖焦饳的小贩，边卖边舞，"敲鼓应拍，团团转走，谓之打旋罗"。这些边舞边转，团团移挪的动作，就是"扭园子"。看来，演院本的副净，要和看客们一起扭着园子耍弄，以资笑乐。

弄清楚"副净"与"纽元子"其后演化为"丑"的关系，我们还可以把"丑"和唐代的参军戏挂上钩。宋院本中的"副净"，实即参军戏中被人逗弄的"参军"，[①] 所以，副净的后身——丑，其滑稽诙谐的德性，其实带着老祖宗——参军的胎记。

三

演杂扮的副净，除可名为"纽元子"外，又名为"拔和"或"技和"。不过元刊本《薛仁贵衣锦还乡》杂剧出现"拔和"的名目，它饰演薛仁贵之父，可证"技和"乃是"拔和"的误写。

副净又可名为"拔和"，这意味着什么呢？

[①] 《辍耕录》卷二五："院本则五人，一曰副净，古谓之参军。"（辽宁教育出版社1998年版，第295页。）

对"拔和"一词的解释,一般认为是指"农家人"①,原因是"拔和"后来写作"技禾",杂剧中又有"禾"、"禾旦"等称谓。从禾,自然容易联系到农家。不过,"拔和"一词早出,若与农事有关,何不径写为笔墨更省的"禾"。另外,拔取禾稻,固属农作,但农作岂止拔禾一项?何不称插禾、锄禾,而只强调其拔?因此,我对此说颇感怀疑。

我认为,副净——丑,以"拔和"为别名,也和它特定的表演形态有关。

在宋金院本和南戏的表演中,"净"这行当,有一种特殊的舞步,名曰趋跄或趋抢、趋翔。《宦门子弟错立身》第十二出的[调笑令],说"净"是"趋跄嘴脸天生会,偏宜抹土涂灰"。趋跄,是跌跌撞撞、跟跟跄跄的意思。宋《鹤林玉露》乙编卷六纪韩璜的表演,"涂抹粉墨,跟跄而起,忽跌于地"。这情况可以视为"趋跄"的注脚。② "副净"作为"净"这行当中的一员,走路的姿态,也离不开要作出瘸瘸跛跛引人发笑的样子。据南宋周南《山房集》卷四《刘先生传》,记述当时民间杂扮班子的情况云:"市南有不逞者三人,女伴二人……以谑丐钱。市人曰,是杂剧也。"他们扮演的是:"语言之乖戾者,中情之诡异者,步趋之伛偻者。兀者、跛者。"可见,瘸瘸跛跛,是"净"行特定的舞步。元刊本杂剧《薛仁贵衣锦还乡》第三折,出现"拔和"一角,此人被质问为什么不应召当差?他回答:"俺龙门积祖德当差役,力寡丁微。俺叔叔瘸臁跛臂,俺爷爷又老弱残疾,怕着夫役,俺乡都知。"意思是他是残疾世家。而他也行动不便,只好留在家里。显然,这"拔和",在表演时也是以跛的姿态出现的。

从上面的例证看,"拔和"与跛,其间有着某种联系。我们还可以从农民弯腰割禾时伛偻着腰的姿态,推想它和跛的关联。

有些学术问题,看似复杂,其实,一旦捅穿,也简单得很。我认为,拔和,很可能是宋元行院市语。据知,"杭人有以二字反切以成者。如以秀为鲫溜,以团为突栾,以精为鲫令,以俏为鲫跳,以孔为窟窿,以铎为突落,以窠为窟陀,以圈为屈栾,以蒲为鹘芦。"③ 根据这种情况,我们

① 见顾学颉主编:《元曲释词》,第34页,中国社会科学出版社1983年版。
② 参见康保成:《傩戏艺术源流》,第201页,广东高等教育出版社1999年版。
③ 见钱南扬《汉上宧文存》所引"梨园市语",第115页,上海文艺出版社1980年版。

有理由推测："拔和"二字，实际上是"跛"的反切。

演杂扮的副净，既可称为"纽元子"，强调其扭；又可名为"拔和"，强调其跛。这扭与跛，正是副净在表演时独具的姿势。人们注意角色的表演特征，把它作为角色命名的依据，这是观众重视表演形态的例证，说明角色的举止姿势进入了观众的审美视野。到后来，在宋院本基础上发展而成的南戏，为进一步强化"副净"，乃至于把它从净行里分离出来，衍化为"丑"，这更是说明南戏对这行当的表演要求，有着鲜明的质的规定性。所以，这继承"副净"的"丑"，也往往是作出佝偻跛瘸的样子的。例如南戏《赵氏孤儿》第八折，"丑"扮农民，有句云："你每不必拖，盏酒值几何？相公嫌我背屈，寄些与我老婆。"又《张协状元》第五出，"丑"扮张协之妹，嘱张协替她买膏药。"与妹妹贴个龟脑驼背。"可见，"丑"的跛腿驼背姿态，差不多成了一种程式。

上引《梦粱录》说过，"副净色发乔，副末色打诨"。看来，宋院本中副净和副末的职能，是有差别的。何谓发乔？乔，含有作假、丑陋的意思。副净色职司"发乔"，是要做出假意儿和怪模样的举动。值得注意的是，宋元时代人们说到"乔"的时候，往往和形容描述人的表情、容貌、动作、姿态有关。例如骂人为"乔男女"、"乔才"、"乔嘴脸"一般是说他贼眉贼眼，样子古怪，说别人是"乔躯老"，是指他把身体扭动得滑稽可笑①。"乔"这词语，还可以视为摔摔跌跌的动作，像"吃乔"，亦即"吃交"。像《调风月》第三折〔梨花儿〕："是教我软地上吃乔。"吃乔是吃跌的意思。可见，院本的副净以"发乔"为事，明显是依靠奇诡的肢体语言和夸张的面目表情去吸引观众。至于副末，则是着重于"打诨"，以说诨话、耍嘴皮，获得搞笑的效果。它和副净之间，在表演技艺上各有侧重。在南戏中出现的"丑"，既是从继承院本的副净而来，当然也把"发乔"作为表演的重点，联系到副净还要具备"扭"呀"跛"呀等本事，所以，作为副净后身的丑，当以做工见长，以大幅度的形体动作见胜。

前面说过，就南戏《张协状元》的文本看，"净"与"丑"的性质，似并无差别。但若上述的推断能够成立，那么，跳出文本，从舞台演出的

① 《争报恩》第一折〔点绛唇〕曲"怎觑那乔躯老屈脊低腰。疑那步，抬那腿"，《刘弘嫁婢》第一折有"净做乔躯老递书科"，均说明乔是某种动作的形容。

角度，去审视"净"与"丑"的举止姿态，他们肯定是大不一样的。今天的读者，在文本上看不清楚，但当日的演员，很清楚自身角色的定位；当时的观众也很清楚地看到"净"与"丑"在表演上的区别，并从两者不同的表演样式中得到审美的满足。明白了这一点，便可以理解《张协状元》等早期南戏，之所以让"净"、"丑"这两个性质似乎一致，实际上大不相同的角色同台出现的道理。

<div align="center">四</div>

宋金院本演杂扮的"副净"（也即后来的"丑"），还要掌握一种很独特的本领——捻捎子。据《都城纪胜》说：副净们在"杂剧之散段"的表演中，其伎艺有好几种，"今之打和鼓，捻捎子，散耍是也"。

所谓散耍，顾名思义，当是杂技、杂耍一类，诸如上竿、趣弄、跳索等均属于此。所谓"打和鼓"，是指打出节奏与歌唱或舞步相应和的鼓点。黄山谷的［鼓笛令］一词，有"副净传语，大木鼓儿里，且打一和"的说法。和，以声相应也。"杂剧人打和毕，乐作，群舞合唱，且歌且唱。"① 可见，打和鼓是宋金院本表演中特定的打击乐片段。以上两种伎艺，当是不难理解的。

至于捻捎子，是"捻哨子"的异写。

"捻哨子"，实即吹口哨或是在喉吻间吹奏哨子的伎艺。《宦门子弟错立身》第十二出［金蕉叶］有"敢一个小哨儿喉咽韵美"一句，钱南扬先生指出："哨，原误作捎，今正。哨儿，即哨子。"《癸巳类稿》卷二："簧，即哨子，喇叭、唢呐、口琴皆有之。有单用者，则称哨子，亦名叫子。"② 钱先生的判断是准确的，《西厢记》第一本［碧玉箫］有"行者又嚎，沙弥又哨"的说法；《赵礼让肥》第二折［脱布衫］也有［打哨科］［唱］"飕飕的几声胡哨"的提示。很清楚，所谓"捻捎子"，乃是圆熟地吹奏哨子的意思。

近年，我们看到河南省出土的宋墓杂剧砖雕。请看下图：

① 见《东京梦华录》卷九"宰执亲王宗室百官入内上寿"条。
② 见《永乐大典戏文三种校注》，第249页，中华书局1979年版。

图 A　偃师果酒泉沟水库
宋墓杂剧砖雕　　　　　　图 B　温县东南王村
宋墓杂剧砖雕　　　　　　图 C　温县西关
宋墓杂剧砖雕

　　这几块砖雕，所刻者无疑是副净的形象。其形状，虽稍有不同，但无一例外的是：第一，身躯作扭动的姿态。图 A 的人物，头向右，前足向左；图 B、图 C 则为头向左，前足向右。它们的头与脚反方向挪移，呈 S 形。第二，均抬起一脚，图 A、图 B 抬足的高度稍低，图 C 则抬得很高。这一足着地的姿态，明显是作跛趿之状。第三，这三幅砖雕，人物均以一手置嘴边，作吹口哨状。图 A、图 C 以左手，图 B 以右手。人物以拇指与食指一起置于口中，分明是在打唿哨。这三块砖雕，出土地点不一，但所刻的副净图形，基本相似，这说明在宋金之际，人们对副净表演特征的认识，是完全一致的。而且，人们对副净"捻梢子"的印象，也最为鲜明。

　　把文献资料和出土文物结合起来考察，副净需要有打唿哨的伎能，应该是没有疑问的，但是，为什么这行当会有那样诡异的举止，则要进一步探索。

　　我们知道，宋金以来，戏在演出时，操纵傀儡的艺人，在喉吻间会发出一种独特的声响。据《梦溪笔谈》载："世人以竹木牙骨之类为叫子，置入喉中吹之，能作人言，谓之颡叫子。尝有病喑者，为人所苦，烦冤无以自言。听讼者试取叫子，令颡之作声如傀儡子，粗能辨其一二。"① 这

① 见《梦溪笔谈》卷一三"权智"篇。

表明，傀儡戏的演出，会发出让人粗能辨认的声响。其声响，实际上是由傀儡的操弄者，置叫子（哨子）于喉中吹嗯。元代的杨维祯也说："窟纻家起于偃师献穆王之技……后翻为伶人戏具。其引歌舞，亦不过借吻角呎唧声。"① 很明显，傀儡本身不能发声，那呎唧的声音，不过是操弄傀儡的艺人在打嗯哨。可见，打哨子是他们需要具备的伎能。

　　副净要"捻哨子"，弄傀儡者也要打哨子，其间，有什么联系呢？我们在《武林旧事》中赫然发现，演副净的脚色，同时也会演傀儡戏。书中有"大小全棚傀儡"条，列出傀儡戏或傀儡戏艺人的名目共七十项，内容过繁，不尽引，仅摘数则说明：

　　查查鬼——李大口。
　　贺丰年——长瓠敛、兔吉、吃遂、大憨儿。
　　粗妲、麻婆子、快活三郎——黄金吉。
　　瞎判官、快活三娘——沈承务……
　　……
　　抱锣装鬼、狮豹蛮牌——十斋郎。
　　耍和尚——刘衮。
　　散钱行、货郎——打娇惜。②

（按：破折号为笔者所加。前面是傀儡戏名目，后面是演员的名字）
　　在上引的资料里，我们发现了一个熟悉的名字：刘衮。这刘衮，赫赫有名，在"盖门庆内中祗应一甲"中担任副净，而他，也竟是"大小全棚傀儡"中的一员。可见，宋金院本的副净，是会弄傀儡的。换言之，弄傀儡者，也可以充当副净。单凭这一点，就可以看出弄傀儡者和副净有着密切的联系。由于副净掌握"捻捎子"这门伎艺，他能参加傀儡戏的演出；而当弄傀儡的艺人放下了傀儡，又可参加院本演出，成为副净。于是，作为副净的后身——丑，也秉承了"弄傀儡"的某些传统。笔者在福建看过高甲戏的演出，发现这剧种的丑角，他们举手投足的姿态，竟是

　　① 见杨维祯：《东维子文集》卷——，《朱明优戏序》，见《四部丛刊》集部三一二，第81页，上海商务印书馆缩印鸣野山房旧钞本。
　　② 参见《东京梦华录（外四种）》，第371—372页。

提线傀儡动作的变形。活人的动作状如傀儡、模仿傀儡，实在是匪夷所思。不过，这倒说明弄惯傀儡的人，吸取了傀儡举止形状，轮到自己现身于舞台，便学着傀儡的样子手舞足蹈。高甲戏是南戏的孑遗，其特殊的演出形态，多少可以说明早期戏曲演出和傀儡戏的关系。元代的汤式在《般涉调·哨遍》中也说："副净式张怪脸，立木形骸与世违。"我怀疑，"立木形骸"说的是傀儡，因为无论是杖头傀儡、悬丝傀儡，其躯干都用竹木支拄。副净能弄傀儡，其工架身段又与傀儡如出一辙，自然与世相违，不同于一般人了。

指出副净与傀儡的关系，是颇有意义的。因为，副净实即丑，而丑是在南戏才出现的角色，是作为南戏与北杂剧有所区别的标志之一。弄清了丑与傀儡的瓜葛，可以窥见南戏与傀儡戏之间的关系。多年前，孙楷第先生据《武林旧事》卷二"元夕篇"有"仿街坊清乐傀儡"的提法，指出"南曲与清乐发生关系，乃以傀儡为媒介"，"南曲所以无宫调者，以南曲所用乐与傀儡清乐同"。① 他从音乐的角度发现傀儡戏与南戏的渊源，可谓目光如炬。我认为，如果把孙先生的论据与"丑"具有"捻捎子"的伎能结合起来考虑，将更能寻绎早期南戏与傀儡戏的特殊关系。

徐渭在《南词叙录》中说："南戏始于宋光宗朝，号曰永嘉杂剧，又曰鹘伶声嗽。"② 他认为鹘伶声嗽即是南戏的别称。至于为什么以"鹘伶声嗽"来表述南戏？不少学者则把"鹘伶"与唐代参军戏的"苍鹘"联系起来，也不无道理。但祝允明在《猥谈》中指出："所谓鹘伶声嗽，今所谓市语也。"③ 似更能切中要害。"市语"不乏谐音、讹写的现象。"鹘伶"很可能只是"傀儡"的音转。据杜佑《通典》卷一四六云："窟礧子，亦曰魁礧子，作偶人以戏，善歌舞。"又段安节《乐府杂录》"傀儡子"条载："其引歌舞有郭郎者，发正秃，善优笑，闾里呼为郭郎。"④ 从演歌舞的木偶窟礧，可称为魁儡、傀儡、郭郎的情况看，其间分明存在着音变的现象。所谓"鹘伶声嗽"，无非是"郭郎声嗽"亦即"傀儡声嗽"。这情况，与人们把傩祭的方相，因音转写为魍魉、罔阆、方良、罔

① 《傀儡戏考源》，第27、28页，宁波上杂出版社1952年版。
② 《南词叙录》，见《中国古典戏曲论著集成》第三卷，第239页。
③ 《续说郛序》，见《猥谈》卷四六，载《续修四库全书》第1192册，第1366页，上海古籍出版社1996年版。
④ 《乐府杂录》，见《中国古典戏曲论著集成》第一卷，第62页。

象等名目是一样的。① 此说如能成立,那么,傀儡戏与早期南戏的内在联系,应该是很清楚的。而人们把"鹘伶声嗽"作为南戏的别称,又恰好说明那继承副净的"丑"在这一剧种中所独具的作用。

五

南戏把"副净"易名为"丑",这意味着什么呢?

在宋金院本里,"净"的地位十分重要。据钱南扬先生所录《行院声嗽》所记,江湖上称院本为"嗟末",同时又称"净"为"嗟末"。② 可见人们把"净"视为院本的标志。胡应麟也说:"盖旦之色目,自宋已有之,而未盛。"③ 那是当时"净"角处于支配地位的缘故。

院本中"净"的任务繁重,分身乏术,若要多安排一个净角作为副手,它便被称为"副净"。《梦粱录》说:宋院本"大抵全以故事,务在滑稽,唱念应付通遍"④。滑稽,是净行主宰的院本所具的特色。随着演出水平提高,由"净"派生出来的"副净",又需要与"净"有所区别。人们把它更名为"丑",便透露了这一行当自立门户的讯息。这一行当名称的确立,显然是更强调它在演技装扮等方面的特殊性。

在《水浒全传》第八十二回,有一段关于"净"和"副净"的介绍:

第四个净色的。颜色繁过。开呵公子笑盈腮,举口王侯欢满面。依院本填腔调曲,按格范打诨发科。

第五个贴净的。忙中九伯,眼目张狂。队额角涂一道明戗,匹面门搭两色蛤粉。裹一项油腻腻旧头巾;穿一领刺刺塌塌泼戏袄。吃六棒桠版不嫌疼,打两杖麻鞭诨是耍。

贴净亦即副净。我们把它与"净"作一比较,它虽然和净一样都作

① 参见常任侠:《中国古典艺术》,第19-20页。
② 参见钱南扬《汉上宦文存》"市语汇钞",第137、139页。
③ 《少室山房笔丛》卷四一。
④ 《东京梦华录(外四种)》,第309页。

打诨插科的举动，但它的化装更古怪，动作更夸张；从它穿的服饰看，所扮演的人物一般身份比较低微，多处于被耍弄的位置。早期南戏把这类型的角色定名为"丑"，这意味着让它有区别于"净"的明确定位。它让这类型的角色在表演上更专业化，并逐步建立自己的一套程式。

在南戏设置了"丑"这行当以后，净行与丑行，朝着各自的专业方向发展。自立门户后的"丑"，经过一段发展，又孳生出"文丑"、"武丑"之类的新行当。其分工愈细，分蘖愈多，说明其表演水平愈趋完美。王国维指出："隋唐以前，虽有戏剧之萌芽，尚无所谓角色也。""唐中叶以后，乃有参军、苍鹘，一为假官，一为假仆，但表其人社会上之地位而已。宋之脚色，亦表所搬之人之地位、职业者为多。自是以后，其变化约分为三级，一表其人在剧中之地位，二表其品性之善恶，三表其气质之刚柔也。"① 王国维从文学的角度阐明角色形态变化的过程，所见至为精辟。遗憾的是，他未能结合舞台表演进行观察，未能注意到表演伎艺对角色形态的制约。而"副净"之所以演化为南戏的"丑"，恰好说明戏曲角色形态衍变的另一种规律。因此，研究"丑"和"副净"，不仅是探索行当名称更替的问题，更重要的是，我们可从中发现古代戏曲形态发展的端倪。

早期南戏把原属于净行的"副净"，演化并另名为丑，其结果，必然使净行与丑行各自具有更鲜明的定位。这样做，显然是为了适应南戏观众审美趣味的需要。

我们知道，在诸宫调的基础上发展而成的北杂剧，重视的是唱工。当然，它也把舞蹈杂耍等种种伎艺搬上舞台，但多置于"折"与"折"之间，与故事情节没有必然的联系，这就是北杂剧之所以称为"杂"的原因。② 在南戏，"净"和"丑"的戏份，一般只稍逊于擅长唱工的"生"和"旦"。而他们的表演，则更多着力于插科打诨和念诵杂耍。由于"净"和"丑"成为戏中的台柱，参与到戏的矛盾冲突之中，那么，"净"、"丑"所擅长的诸般伎艺，便结合故事情节的进行，成为展现戏曲题旨的组成部分。尽管早期南戏如《张协状元》，在这方面做得很生硬，很蹩脚，但与北杂剧的做法并不一样。

① 《古剧脚色考·余说一》，见《王国维遗书》第10册，第136—137页。
② 参见拙文《元杂剧的"杂"及其审美特征》，载《文学遗产》1998年第3期。

归结来说，研究"丑"的发生及其渊源，不仅可以揭示南戏独特的形态，显示它作为一个剧种特具的品位，并且可以从戏曲行当的发展中，窥见中国古代戏曲如何走向角色专业化、表演程式化的轨迹。

（原载《文学遗产》2005年第6期）

读《易》蠡测之一
——说《无妄》

这几年，研究《易经》，俨然成为一种文化现象。书报摊上摆着一本本《易》与占卜之类的书，或美其名为"预测未来学"。当人类已经能够进入宇宙探索奥秘的时代，竟然还有人相信把"乾、坤、震、坎"颠来倒去便能预知休咎，这本身就是一种文化悲剧。其实，把《易》与谶纬迷信扯在一起的做法，古已有之。对沉渣的泛起，这里且不说它。

不过，即使以严肃的态度研究《易经》也还有许多问题。由于《易经》成书年代久远，文字古奥简略，给读者带来许多索解的困难。而我国历代注释《易经》的学者，多跳不出"我注六经"、"六经注我"的思想模式，或以儒家思想注《易》，或以玄学眼光看《易》；于是断章取义有之，望文生义有之。虽然博引旁征，而去《易》的原意甚远。正如王弼所说："一失其原，巧愈弥甚。"（《周易例略·明象》）而注释的繁烦玄奥，又给那些把《易》神秘化、谶纬化的学妖打开了方便之门。于是原是古代人民生活、社会记录的《易经》，在学术史上遭受了无妄之灾。

"无妄之灾"一语，出自《易》的《无妄》一卦，我们就先从"无妄"说起。

一

《无妄》，在《周易》列为第二十五卦。䷘（震下乾上）无妄。元亨，利贞；其匪正，有眚，不利有攸往。

初九　无妄往，吉。
六二　不耕，获；不菑，畲。则利有攸往。
六三　无妄之灾。或系之牛，行人之得，邑人之灾。
九四　可贞。无咎。
九五　无妄之疾，勿药有喜。

上九　无妄行有眚，无攸利。

关于《无妄》的卦题，历来诸家有不同的解释。孔颖达的《周易正义》，陆德明的《经典释文》，李鼎祚的《周易集解》，都认为"无妄"就是"无虚妄"，由此引申，则为"诚"。他们说《无妄》一卦，是说要有诚心，不要大胆妄为，弄虚作伪，当代名家金景芳先生在《周易全解》中，也持此说。

朱熹在《周易本义》中则认为，"无妄"就是"无望"。他还拉出太史公来作证，说《史记》指"无妄"为"无所期望而有得焉"。朱熹何许人也，这位大儒振臂一呼，翕然从之者自不乏人。明代来知德便加以发挥，说是"凡事尽其在我，而于吉凶祸福皆委之自然，未尝有所期望，所以无妄也。"（见《周易集注》）有趣的是，朱、来两位均玩弄文字游戏，他们扭了一个弯，转换了概念，把"无望"说成为"无所期望"。倒是清代的尚秉和老实一点，他说王充等人均以《无妄》为大旱之卦，于是掐算一番乾坤艮巽的排列组合，发现"年收失望，故曰无妄"。（见《周易尚氏学》）

近人高亨先生的《周易大传今注》，对《无妄》提出新说。他认为："曲邪谬乱谓之妄"，无妄即"无曲邪谬乱之行"。这倒不费解，如果用今天的语言直译，此卦等于叫人"别乱来"。

李镜池先生的《周易通义》则认为，"无妄即非意料所及"。说白了，等于"没想到"。李先生把"妄"释之为"想"，出于何典，不得而知。

以上诸说，谁是谁非，我不敢妄说。但有一点是清楚的，即均在"妄"字上下功夫。按《说文》所录，妄、𡚶，乱也。从女，亡声。这个字，金文已出现过，写作𡚶。（见毛公鼎《金文编》）妄既训为乱，便和虚妄、胡来、胡思乱想沾上了边，孔颖达一派包括高、李两位的意见，即由此而生。而朱熹，显然不满意这种解释，他想到古文字有同音假借的做法，便说"妄"通"望"，把"无妄之灾"说成是"无望之灾"了。至于"无"，诸家均从"没有"、"不"一类否定的涵义去理解，千百年来，别无异议。

以上诸说，问题不少。限于篇幅，我们且撇开孔颖达等古人，只就近世几位名家的说法略作探讨。

李镜池先生在说卦题的《无妄》为"非意料所及"之后，释"初九无妄往"为"行动不乱来"，而"六三无妄之灾"为"妄行的错误和意外的灾难"，这等于把"无妄"两字，一训"不乱来"，一训"乱来"。同是"无妄"一词，在一卦中意义完全相反，互相打架，岂不令人茫然。高亨先生则说，"初九无妄往者，无乱往也，当往则往"；六三和九五的"无妄之灾"、"无妄之疾"，训为"当得之灾，当得之疾"。他对"无妄"的解释，前后倒是一致，但当解到"上九无妄行有眚"时，便卡住了。看来，高先生也感到，总不能说"当得之行"反有毛病吧，于是只好怀疑"此爻无字疑衍"，即把"无妄行"解为"妄行"。说胡作非为导致偏差，自然也说得过去，但为了说通，而怀疑爻辞缺漏，似乎根据不足。至于金景芳先生在《周易全解》中释"无妄"为"没有虚妄"。"没有虚妄"就是"实"，而在释"无妄之灾"时，却说是"无故而有灾"。"无妄"变成"无故"，这不知从何说起。金先生可能没有注意，他的解释前后出现了矛盾。若把"无虚"解为"实"，引申为"有故"，尚可理解；而再引申为"无故"，则刚好转了一百八十度，实在难以自圆其说。

我把诸位名家的意见提出来商榷，意在说明"无妄"一词解释之难，也说明名家之间，意见本就相左，很有作进一步探讨之必要。

二

我认为，从古到今，人们只着眼于对"妄"字的辨正，而把"无"字轻轻放过，问题就恰恰出在这里。

无，即無；无妄，即無妄。这是没有疑义的。

记得在20世纪50年代，著名戏剧史家董每戡教授在中山大学讲授戏曲史时告诉我们，古"無"字，即"舞"字。我们查阅甲骨文，"無"作 夵 、 夻 或 夰 ，像人两手执牛尾或茅草而舞。至于"舞"字，据许慎《说文》："舞， 羼 ，乐也，用足相背，从舛，無声。"许慎把"無"说成为声符，显不尽然。因为"無"本身就有舞的含义。在上古，"昔葛人氏之乐，三人操牛尾，投足以歌《八阕》"（《吕氏春秋·古乐》）。从"舞"字的结构看，既操牛尾（ 羼 ），又投足（ 舛 ），橐括了先民们的舞姿舞态。

在上古，舞蹈是先民生活的一部分。他们在采集、狩猎、战斗之前后，都要舞蹈。其作用，主要是祈求神的保佑。如果遇上灾难，要祭天、祭神，这更离不开舞蹈。最初，祈福祭神的舞蹈是大伙儿都参加的，随着生产力的发展，社会分工渐趋精细，跳舞祭祀便由专人执行。这种人，便称"巫"。

巫，《说文》作巫。"祝也，女能事無形，以舞降神者也，像人两袖舞形。"再看看甲骨文中的 ✦（無），若把✦拉直，把艹简化，不就正是巫吗？可见，無、舞、巫，其实是一个字，连发音也是一样的。换句话说，✦的字形，可示为有无的"無"，可示为舞蹈的"舞"，可示为巫祝的"巫"。

庞朴先生在《稂秀集》中有《说無》一文，对"無"字的演变有精辟的分析。庞先生指出，作为"無"的异体字"无"，出现较后。"无"，"在《说文》被目为奇字，勉强附在亡部森下。从现有的第一手材料看，不仅甲骨文中未见有此字，即秦简中也不曾见过。直到银雀山汉墓竹简中，才开始出现'无'字与'無'、'毋'混用。"

当把"無"字作了一番考察之后，我们可以得出这样的判断：《易经》里的"无妄"，原即"無妄"，也就是"巫妄"。《无妄》一卦，内容均与巫有关。

三

现在，需要进一步研究的是，"妄"字应作何解。

"妄"，金文作 ✦（见《金文编》），毛公鼎《说文》释：乱也。不过，"妄"是否只有"乱"的一种解释？而且，"妄"的从亡从女，与"乱"有什么关联？也颇值得思索。

"妄"，上边的"亡"，通"無"。庞朴先生认为，"亡"源出于"有"。甲骨文刻"亡"为乚或丨，"有"则为丩。丩的缺失或未完，造字者用它的右半或左半来表示，于是出来了乚或丨。由于古人祭祀、舞蹈的时候，他们所祭的对象即天或神，是看不到的、不可知的、无形的，换句话说，和实实在在可见的存在物体丩相对而言，是缺失的、不

存在的。所以,"亡"与"無",意义相通。又,段玉裁《说文解字注》,则说"亡","無"同一声纽,"亡,亦叚为有無之無,双声相借也。"再看篆书,舞字的写法是:𦎧,从羽,从亡,羽是舞者的头饰,而亾(亡)则代替了像人两手抓牛尾的 𣘭(无),这也说明,"亡"与"無",上古时实为一字。

"妄"上边的"亡",既通"無",亦即通"舞"、通"巫"。那么,其下边的"女",不过是表明舞者、巫者的身份性别。由此,我颇疑"妄"的含义,除"乱"外,还通"嫵"。篆书"嫵"作𡢻,《说文》训:"媚也",当可理解为妩媚的舞姿或妍好的女巫。

如果上面的推测不至于大谬,那么,所谓"无妄",有可能就是"巫嫵",指男巫和女巫,或指舞态纷纭美妙的巫师们。如此而已。

过去的学者,把"无妄"释为"无虚妄",视"无"与"妄",一为否定副词,一为形容词,恐未必。符定一在《联绵字典》说:"无妄是双声词,明纽。"这种由两个音节联缀成义的词,往往是"上下同义,不可分割,说者望文生义,往往穿凿而失其本旨。"(王念孙《读书杂志》)近年马王堆帛书《易经》出土,把它与通行本相校,则可发现,此卦帛书不作《无妄》,而作《无孟》。卦中文字,通行本作"无妄之灾"、"无妄之疾"者,均作"无孟之灾"、"无孟之疾"。怪不得太史公说他看到的古本作"无望"。而"妄"、"孟"、"望"分别见于不同文本,恰好说明这三个字,只具标音性质。对其词义的考察,实不必过于执着。

到现在,人们使用"无妄之灾"这句成语时,"无妄"一般指意想不到或者莫名其妙的意思,这由许慎"妄"为"乱"之说引申。至于许慎的解释,如果按照我们的做法,把"无妄"的原意,追寻到上古的男巫女巫,那么,释"妄"为"乱",也非不可理解。试想,众巫舞蹈,舞姿妩媚,人们颠之倒之,或者跳得昏昏然,不就迷留没乱了吗?若"妄"的解释果真由此而来,倒反证实"无妄"出于"巫"或"嫵"。

四

我认为,《无妄》一卦,不过是上古巫师们生活的描述。下面,先从其爻辞说起。

初九一爻,"无妄往,吉"。无非是说,巫师们出发了。往,当指从事祭神祈福一类工作,能使下情上通于天,故曰吉。

六二,"不耕,获,不菑,畬。则利有攸往"。记巫的生活状况。他们不耕而获,不菑而畬,即不耕种可以得到收获,不开荒可以得到熟田。巫师们不治生产,都可得到生活资料。"则利有攸往"。这"则"字很重要,它连结上文,表明先民们的态度。他们认为巫不参加劳动是好事,可见,殷周之际,巫已成专业性人才,社会分工渐趋明显了。

六三,"无妄之灾。或系之牛,行人之得,邑人之灾"。写的是巫师们在灾祸时祭祀的情况。"无妄之灾"一语,现在人们多作"意想不到的灾祸"解,但在卦中,"之"当作动词,亦即上爻的"往"。用今天的话,这句意为巫师前往灾区。有灾,巫师们是要去跳大神的。"或系之牛"的"或",我以为不作连词,而是名词,通域。《说文》释"或":邦也,地也。古籍此字为𢨪,从邑,表明是城邑之意。当灾祸发生,城邑祭天,男巫女巫便派上用场了。城邑的人绑了牛作祭品(帛书"或系之牛"作"或击之牛"),设祭的福品,见者有份,过路人也有所得,居民们则大块割肉。"邑人之灾"的"灾",是烖的通叚,切肉大者为烖,音菑。菑则通灾(災)。《诗经·生民》"无菑(災)无害"可证。这几句所写的景象,文献多有描述,像《尸子》云:"汤之救旱也,乘素居白马,著布衣,婴白茅,以身以牲,祷于桑林之野。"(《艺文类聚》八二,《初学记》九引)

九四,"可贞。无咎",指巫师们可作占卜,这是他们的工作范围,自然是"无咎"的。

九五,"无妄之疾,勿药有喜。"此爻说巫师们前往治病。可神了,连药也不用,病者便康复了。据《广雅》:"医,巫也。"巫兼管医术,所以医字亦从巫,作"毉"。

上九,"无妄行有眚"。这一爻,很值得注意,意谓巫师们的行为、行动如果有了毛病,其行不正,其心不诚,那就祭祀不灵,"无攸利"了。

上述六条爻辞,其中有记事之辞,有说事之辞,有占断之辞。把爻辞弄清楚了,回过头来再看《无妄》卦辞,就很易理解了。

《无妄》卦辞说的是什么?高亨先生认为:"无妄,卦名也,元,大也。亨即享字,古人举行大享之祭,曾筮遇此卦,故记之曰元亨。利贞,

犹利占也。"高先生又指出："其匪正有眚，言其所行不正则有灾眚也。"（《周易古经今注》）此说很精当。但"其匪正"的"其"，究竟指谁，高先生未能说明。按照上文所析，我认为，"其"指的就是巫师们。这卦题，指出巫能够做什么，不应该做什么，它是对巫的价值、作用和要求的概述。

如上所述，《无妄》一卦的内涵相当简洁，先民们对巫的重视，说明巫的活动是当时社会生活的重要部分。

在生产力低下的情况下，先民依赖自然，恐惧自然，崇拜自然。他们对社会的变动、斗争，也无法解释，便认为人的命运是由冥冥中的"天"决定的，人的一切活动也是受制于"天"的，这就产生了"天人合一"的观念。近来有人把"天人合一"说成是先民们懂得自然与人的同一性，是重视自然生态的表现云云，这拔高古人的做法，殊不足取。其实，"天人合一"，是从伦理的意义上说的。古人把天道与人联系起来，是为了证明人伦规范的重要性、权威性、合理性。而巫，则作为沟通天与人的渠道。

巫能把群体的意愿向天祈祷，他代表着人，巫又能把上天的意志向人传达，他又代表着天。他本身是天与人的合一体，是"天人合一"观念的表征，不过，先民们提出"无妄行有眚"，则不利，这说明先民认识到，巫毕竟是有血有肉的活生生的人，是抽象的和具体的两重性的存在。

《无妄》一卦叙说巫的重要作用，强调巫与天的一致，也意识到巫与天可能出现对立。因此，这一卦包藏着辩证的思想内涵。在《易经》中，许多卦辞、爻辞贯串着辩证思想。我们说《易经》是中华文化的元典，正是因为它保存着大量的思想材料，可以让后人看到祖先们如何认识世界，如何思考问题，从中追溯东方文化形成发展的过程。

（原载《东方文化》1998年第1期）

李白诗歌研究的几个问题

"文化大革命"前和1980年以后,《文学遗产》发表过一系列研究诗人李白的文章,取得了可喜的成绩。本文不拟对李白作全面的分析,只就几个尚待深入考察的问题,略抒己见。

一、关于《蜀道难》的评价问题

曾有人说:李白不问世事,脱离现实,"当王室多难,海宇横溃之日,作为诗歌,不过豪侠使气,狂醉于花月之间耳;社稷苍生,曾不系其心膂,其视杜少陵之忧国忧民,岂可同日语哉"。[①]

说杜甫关心现实,自然是对的。但把李白说成全不关心社稷苍生,却不符合事实。像《蜀道难》,就是一篇与当时现实政治局面有着密切联系的杰作。

如何评价《蜀道难》,学术界历来是有分歧的。科学院文学研究所编注的《唐诗选》认为:"这首诗以雄奇奔放的笔调,采纳传说、民谚,夸写蜀道之艰难险峻。"这种看法,有独到之处,但只着眼于肯定诗人描绘蜀道的险峻,似嫌过低了。

现且让我们通过诗歌形象,看看诗人创作的本旨吧。

《蜀道难》一开始,诗人劈头来一声长吁:"噫——吁哦",跟着说:"危乎!高哉!"两个形容词,又是两个感叹词,情绪异常强烈。整首诗对蜀道景物的描写,便环绕着"危"和"高"而展开。

未写蜀道之前,李白先从开辟之难谈起。这块与中原隔断了千百年的土地,幸亏有传说中的五个壮士拔山开道,结果"地陷山摧壮士死"。开路之神也付出了生命的代价,蜀道之险巇可见一斑。

接着,李白从几个方面渲染蜀道之"危"和"高"。这山,是神话里羲和回车的标志,上接九霄;这涧,卷起湍急的漩涡,下临无地。层峦叠

[①]《鹤林玉露》。

嶂，直插天河，可以摩星摘斗，使人魂惊气慑。

进一步，李白描绘了蜀道的景色幽深。在苍黑的森林中，飞鸟悲鸣；在凄清的月色下，杜鹃啼血。他还抓住了蜀道几个独特的画面，逐一显现景色的险峻，这里有离天不到一尺的高峰；倒挂绝壁的枯松；这里有使石块转动的飞泉，发出天崩地裂的声响。总之，李白既绘了蜀道之形，又绘了蜀道之声，从视觉和听觉两方面，把它的高和危刻画得淋漓尽致。

然而，李白极写蜀道之难，绝不仅仅夸写穷山恶水的雄奇险峻。当他把蜀道的景色写透了以后，笔锋骤转，韵律也跟着变化，那短促的句式，斩钉截铁地揭示了诗歌的主题：

一夫当关，万夫莫开，所守或匪亲，化为狼与豺。

李白指出，峥嵘的剑阁，是险隘的雄关，越过蜀道，实在千难万难，而更难的是找一个忠于国家、忠于职守的守将。如果这里的守将不能信赖，凭险割据，与朝廷分庭抗礼，那么，又岂止是关山难越，而且它还会化作豺狼，贪婪反噬。其后果，将是人民在如蛇似虎的叛将面前东躲西避，将是藩镇把险要的屏障作为屠杀百姓的基地，显然，李白所要抒写的，远远超过了山水的范围。他分明是借歌咏山水，借劝朋友不要轻易入蜀，对唐玄宗提出了严重的警告。如果说，李白荡开笔墨，以大部分篇幅描绘蜀道的险阻，那也不过是为逼出主题做好铺衬。千里来龙，到此结穴。诗的最后，提出了谨防藩镇恃险叛乱，才是题旨所在的点睛之笔。

在唐代，单纯描写蜀道艰难险峻的诗，不在少数。像初唐的张文琮，也写了一首《蜀道难》。诗云："梁山镇地险，积石阻云端，深谷下寥廓，层岩上郁盘；飞梁架绝岭，栈道绝危峦，揽镜犹长息，方知斯路难。"[①] 这首诗，没有触及时事。如果李白的《蜀道难》也到此为止，那么，即使诗人思路奇谲，笔底生花，也不可能获得千古传诵的效果。

我认为，李白的《蜀道难》之所以远远超过张文琮的《蜀道难》，是因为他敏锐地看到，横亘在面前的，有比山川险阻更为严重、更为值得注意的问题。从当时现实的情况看，开元年间，藩镇割据的危险趋势已经出

① 见《唐诗纪事校笺》卷五，第121页，巴蜀出版社1989年版。

现,"为边将者,十年不易"。① 玄宗尝谓:"朕今老矣,朝事付之宰相,边事付之边将,夫复何忧。"到天宝六年,玄宗还要置十节度使、经略使以备边。这些节度使,掌握着各地军政、财政大权,形成了一个个独立王国。李白对玄宗推行的政策怀有隐忧,他焦急地看到玄宗把土地、险隘分封安禄山之类不可靠的藩镇,于是提出了"所守或匪亲,化为狼与豺"的告诫,预见到"磨牙吮血,杀人如麻"的局面。

李白在安史之乱爆发后,写了《北上行》一诗,追述自己幽州之行的所见所闻。诗中形容安禄山穷凶极恶的句子是,"猛虎又掉尾,磨牙皓秋霜"。另外,在《经乱后将避地剡中留赠崔宣城》有云:"何意上东门,胡雏更长啸,中原走豺虎,烈火焚宗庙。"这些诗句,与《蜀道难》的"朝避猛虎,夕避长蛇,磨牙吮血,杀人如麻"的描写十分相似。很清楚,《北上行》等诗所写的形象,是在《蜀道难》的基础上创造的。反过来,它也说明《蜀道难》所写的猛虎长蛇,并非单指自然界中的虫豸,而是有着深刻的社会内容的。

两千多年来,国土统一始终是我国历史发展的主要趋势。但也有过分裂叛乱时期。历代文学家谴责分裂叛乱的作品,有些便以蜀道为题。在李白之前,左思写过《蜀道赋》,有句云:"一人守隘,万夫莫向,公孙跃马而称帝,刘宗下辇而自王。"李白的《蜀道难》,分明继承了左思反对分裂割据的思想。在李白以后,李商隐有《井络》一诗,极写剑阁形势的险峻,最后说"将来为报奸雄辈,莫向金牛访旧踪",严厉地批判那些恃剑割据的军阀。与李白同时的岑参,在写到蜀道之危时指出:"刘氏昔颠覆,公孙曾败绩,始终德不修,恃此险何益。"② 由此可见,不少诗人是能从蜀道之险,看到更深更远的政治问题的。

然而,左思、李商隐均处于祸乱已成的年代。岑参之诗,作于大历元年入蜀途中,时安史之乱已启。李白的《蜀道难》,却写在整个社会表面上还属于太平安定的时期。据近人考证,此诗最早载于殷璠在天宝十二年前编成的《河岳英灵集》。可见,这诗的写成,当在安史之乱之前。李白能于祸乱未萌之际,写发人深省之诗,对耽于安逸的唐王朝提出严肃的警告,这表明他对现实的判断,独具慧眼。欧阳修在《太白戏圣俞》一诗

① 《资治通鉴》卷二一六。
② 《入剑门作寄杜杨二郎中》,见《岑嘉州集》。

说:"开元无事二十年,五岳不用太白闲,太白之精下人间,李白高歌蜀道难,蜀道之难难于上青天,李白落笔生云烟。"显然,他也注意到李白在太平无事之时,奇兀地写出了《蜀道难》这一笼罩着云烟的作品。

天宝十三年,安史之乱爆发,昏聩的玄宗逃到四川,行经蜀道,似乎对自己任用非人,有所觉察。他对侍臣们说:"剑门天险,自古及今,败亡相继,岂非德不在险也。"嗟叹一番之后,兴犹未尽,赋诗一首云云。① 唐玄宗付出了昂贵的"学费"以后,才得出似通非通的认识,这也说明像李白那样头脑清醒,正视现实,预见到政局发展,是多么的不容易。如果李白只"狂醉于花月之间",显然不能如此高瞻远瞩。如果李白只"夸写蜀道的艰难险峻",他也不会提出"所守或匪亲"这个严肃的政治问题。我认为这首诗之所以写得力透纸背,固然和他想象的奇雄和笔调的奔放有关,但关键在于作者对现实观察的深邃,在于他能看到隐在险峻山川里面的政治漩涡。

二、李白的政治改革蓝图

对于李白的哲学思想,学者们已作了相当深入的研究,我以为指出李白受道家或儒家的影响,是重要的。但似乎还应进一步看一看诗人具体的政治理想和抱负。面对着被权贵们践踏得窳败不堪的现实,李白希望来一番改革。这位自称"谪仙"的诗人,心目中倒是有一幅改革人间的蓝图的。

李白在《任城县厅壁记》一文中,赞扬了一个地方官吏管理任城的政绩。说是:"青衿向训,黄发履礼。耒耜就役,农无游手之夫;杼轴和鸣,机罕嚬哦之女。物不知化,陶然自春。权豪锄纵暴之心,黠吏反淳和之性,行者让于道路,住者并于轻重。扶老携幼,尊尊亲亲,千载百年,再复鲁道。"

任城是否真的是如此这般的极乐世界?我们且不去管它,但是李白向往的"理想国"的模式,倒可以看得清清楚楚。如果把道家、儒家的思想外衣拿走,那么,李白的政治理想,不外是:第一,希望农民生活比较安定;第二,要求统治阶级不搞过度的剥削;第三,维持尊尊亲亲的封建

① 见《全唐诗话续篇》,载《清诗话》,第619页,上海古籍出版社1963年版。

秩序。归根结底，就是希望出现阶级关系比较缓和的前景。

李白是经常用诗笔描绘自己的理想蓝图的。下面不妨再举数例。

……浮人若云归，耕种满郭岐。川光净麦陇，日色明桑枝；讼息但长啸，宾来或解颐。

<div align="right">《赠徐安宜》</div>

为邦默自化，日觉冰壶消；百里鸡犬静，千庐机杼鸣？浮人少荡析，爱客多逢迎……。

<div align="right">《赠范金乡二首》其二</div>

……天人晏安，草木蕃殖；六宫斥其珠玉，百姓乐于耕织。寝郑卫之声，却靡曼之色。

<div align="right">《大猎赋》</div>

此外，像《赠清漳明府侄聿》、《明堂赋》、《武昌宰韩君去思碑》，都有类似的想法。总之，这种理想的图景，一直在李白的脑海中萦回，一有机会，他就借歌颂别人的政绩，表达心中的愿望。

别看李白仙态可掬，匪夷所思，他的理想蓝图，却是立足现实的产物。

从上述诗文中可以看出，李白一再强调的是"农无游手之夫"、"浮人若云归"、"浮人少荡析"，可见，解决"浮人"问题，是创造"理想国"的重要条件。

所谓"浮人"，就是被豪强兼并失地少地的农民。天宝年间，"王公百官及富豪之家，比置庄田，恣行吞并，莫惧章程"。① 被迫逃亡的农民，生活十分悲惨。在大批劳动者丧失生产资料，丧失劳动热情的情况下，社会生产力大幅度下降。问题是如此的严重，以致唐玄宗也承认："猾吏侵渔，权豪并夺，故贫穷日蹙，捕逃岁增"；农民们则"忍弃枌榆，转徙他乡，佣假取给，浮窳求生"。② 很清楚，李白"浮人云归"的理想，无非是希望抑止兼并，让失去土地的农民重新获得生产资料，能够过稍为安定的生活而已。衣食足而后知荣辱，在解决了农民生活的前提下，社会就出

① 《册府元龟》卷四九五"田制"，天宝十一载诏。
② 《唐大诏令全集》卷一一一。

现"青衿向训，黄发履礼"的景象。你看，李白心目中的人间美景，哪有半点玄乎的地方？

李白的理想，符合当时人民的愿望，具有一定的进步意义。然而，在封建时代，地主阶级和农民的利益无法调和，兼并之风只会愈演愈烈，如果没有激烈的社会变革，"浮人云归"的希望只能成为画饼。因此，尽管李白有抱负、有热情，"怀经济之才，抗巢由之节，文可以变风俗，学可以究天人"，但根本没有施展身手的机会。他的改革"蓝图"，还未来得及摆上玄宗的龙案，政治的风涛便把他卷出了长安。

李白是悲愤的，"大道如青天，我独不得出"。他把理想不能实现的原因，归咎于个人的不幸，而不知道他所依附的阶级，已经越过了发展的最高峰，摇摇晃晃地滑向下坡路了。他自以为是他一个人承受着社会沉重的压力，于是奋力挣扎，幻想在现实之外，有一个非常绚烂美好的神仙世界。总之，在进步的理想与丑恶现实对立的情况下，被压抑的炽热的激情，喷薄而出，腾空而起，幻化为缥缈的瑰丽的亮光，升华为积极浪漫主义的诗作。

三、李白的景物诗和盛唐气象

李白厌恶现实的污浊，希望到广阔的自然中去。他曾说："仆书室坐愁，亦已久矣，每思欲遐登蓬莱，极目四海，手弄白日，顶摩青穹，挥斥幽愤，不可得也。"当他一旦有机会登上高山，俯视江海，他就把自己美好的理想，寄托在祖国的山川草木中，写出了许多动人心弦的歌颂祖国的景物诗。

李白一生好入名山，从二十五岁离开四川时起，他就"浪迹天下，以诗酒自适"①。在出仕之前，他以安陆为中心，漫游祖国东部各地。在辞官离京以后，他又以梁园为中心，游遍中原和东南一带。祖国的山山水水，开拓了他的眼界，激发了他的诗情，正如孙觌所说："李太白周览四海名山大川，一泉之旁，一山之阻，神林鬼冢，魑魅之穴，猿狖所家，鱼龙所宫，往往游焉。故其为诗，疏宕有奇气。"②

① 刘全白：《唐故翰林学士李君碣记》。
② 孙觌：《送删定侄归南安序》，引自王琦注《李太白全集》卷三四附录四。

在李白笔下，祖国河山笼罩着蓬勃的生气。在市镇，他写到酒肆林立，喜气洋溢，"兰陵美酒郁金香，玉碗盛来琥珀光"；写到重楼飞阁，金碧辉煌，"金窗夹绣户，珠箔悬银钩"。到了商州，他描绘"横天耸翠壁，喷壑鸣红泉"的美景；到了会稽，"秀色不可名，清辉满江城"的风韵，使他心醉。与李白同时的李思训，喜欢用鲜明的色彩描绘祖国山川，创造了"金碧山水"的画法。李白勾勒市廛景色的诗章，和李思训的画笔不也有异曲同工之妙么？

不过，当李白刻画祖国的山河壮丽景色时，"金碧山水"的细腻画法不够用了。我们看到他泼墨如云，运笔如椽，挥洒劈皴，力重千钧。当然，李白笔下的山水，不乏清俊的一面，但他主要是要表现祖国山河的壮伟。他写塞外风光是"明月出天山，茫茫云海间"，使你觉得大气磅礴，不可名状；他写江汉平原是"山随平野尽，江入大荒流"，使你觉得豁然开朗，心旷神怡。他写"庐山东南五老峰，青天削出金芙蓉"；写"峨眉高出西极天，罗浮直与南溟连"；写"西岳峥嵘何壮哉"，"三峰却立如欲摧"。那一座座山峰，撑天而起，横空出世，使你感到我们伟大祖国磊落轩昂，雄视宇内。

李白对我们民族生活的摇篮——黄河，写得更多。像说"黄河之水天上来，奔流到海不复回"、"黄河西来决昆仑，咆哮万里触龙门"、"黄河从西来，窈窈入远山"、"黄河万里触山动，盘涡毂转秦地雷"、"巨灵咆哮擘两山，洪波喷流射东海"等等。

由上述诸例看，李白最喜爱的是黄河那种排山倒海一往无前的气概。他所描绘的黄河的形象，集中地体现了他的审美观念，看了他歌颂祖国山水的诗篇，你不仅感到生意盎然，而且，感到积聚在大地母亲身上的生命力，奔集到诗人的笔尖，喷薄而出，一泻千里，化而为奇，化而为雄，化而为无比壮丽的形象。

列宁说过："爱国主义就是千百年来巩固起来的对自己的祖国的一种最深厚的感情。"① 试想，如果李白不是为人民创造的经济繁荣的局面所鼓舞，不是热爱哺育着人民的万里河山，他能写出那样使人目眩神摇，意气风发的诗篇么！据说，李白"偶乘扁舟，一日千里，或遇胜景，终年

① 《皮梯利姆·索罗金的宝贵自供》，《列宁全集》第28卷，第168－169页，人民出版社1956年版。

不移，长江远山，一泉一石，无往而不自得也"①。踏遍万水千山，采撷景色英精，吸取人民千百年来对自己祖国深厚的感情，这是李白清词丽句迭涌而出的源泉。

风景诗，虽然写的是自然景物，但是，它贯串着作者对现实生活的认识，可以说，那些似乎纯粹描绘自然景物的诗章，总与社会的思想有着一定的关联；任何一个描绘自然景物的人，总会"给自然界打上自己的印记"②。为什么李白会集中描绘祖国山河的壮美呢？这个问题，应该从当时社会意识以及作者的主观思想加以考察。

上面说过，李白抱负不凡，经常以骐骥大鹏自比，认为自己总有一天能够"扶摇直上九万里"，即使处于逆境，不受重视，心绪凌乱，四顾茫然，也觉得终会脱颖而出，坚信"长风破浪会有时，直挂云帆济沧海"。有些时候，他也会颓唐，可他不是叹老嗟卑之辈；开阔的胸襟，乐观的情绪，爽朗的个性，始终是他性格的主导方面。豪迈旷达的人生态度，制约着他的审美观念，使他更喜爱壮美的景物，更愿意表现景物的壮美。

除作者个人的因素之外，盛唐时代经济繁荣的景象，是李白构思壮美形象的直接推动力。换言之，李白诗歌中所表现的浩瀚的气魄以及雄伟的景物形象，在一定程度上反映了盛唐的国力。

解放初，有些学者认为李白诗歌表现出盛唐气象。这种意见，后来被认为美化了地主阶级，忽视了阶级斗争，受到了严厉的批判。

应该怎样看待这个问题呢？

我们认为，只说盛唐的经济繁荣，忽视盛唐时期的社会矛盾，自然是片面的。事实上，李白许多诗歌也写到人民的痛苦和权贵的骄奢。即以风景诗而言，李白歌颂祖国大自然的美好，也有厌恶当时现实的意味。但是，如果我们否认盛唐有过经济繁荣的局面，否认社会生产力的发展对诗人创作的影响，那也是形而上学的观点。因为它无法解释，为什么包括李白在内的许多盛唐诗人所描绘的祖国山河，一般都显得朝气蓬勃，光明洞澈，和中唐、晚唐确有不同的景象。

说盛唐经济繁荣就是美化地主阶级吗？不见得。唐太宗、高宗、武则天、玄宗曾推行过有利于生产力发展的政策，这是事实。更重要的

① 范传正：《唐左拾遗翰林学士李公新墓碑》。
② 恩格斯：《自然辩证法》，第19页，人民出版社1971年版。

是，劳动人民是社会发展的动力，盛唐时代经济空前繁荣，是千百万人民用辛勤的劳动换来的，忘记了这个最本质的方面，才真是对地主阶级的美化。

人类对待自然物的态度，是随着社会生产的向前发展而不断地发展的。初民在自然的威力面前，只有恐惧崇敬，谈不上欣赏自然的壮美。在发展生产的过程中，人民改造了自然，也改造了自己的意识。马克思指出：人类在生产中"不仅引起自然物的一种形态变化，同时还在自然物中实现他的目的"①。人民在物质生产上的胜利，必然体现到精神上来；人民具有征服自然的力量，这是诗人能以欣赏的态度来对待自然威力的物质基础。

唐开元天宝年间，物产丰裕，交通方便。如果没有当时的物质条件，李白能够遨游四方，饱览山川秀色，写出雄伟、秀丽的山川形象吗？如果没有"一百二十年，国容何赫然"的历史条件，李白能焕发出如此灼热的民族自豪感，表现出祖国山河雄伟的气概吗？

要着重指出的是，如果当时人民没有驾驭山川的能力，李白也不可能以名山大川作为审美的对象，李白不是喜欢描绘黄河的壮美吗？这就和盛唐人民懂得利用水力以发展生产有着密切的关系。当时，人民创造了"并转五轮，日破麦三百斛"②的水车。这种车，"升降满农夫之用，低徊随匠氏之程。始崩腾以电散，俄宛转而风生。虽破浪于川湄，善行无迹；既斡流于波面，终夜有声"③。在汹涌澎湃的黄河面前，人民不再显得无能为力。开元时，人民在河西"择地引雒水及堰黄河灌之，以种稻田，凡二千余顷"④。可见，人民具有征服这条咆哮奔湍的巨龙的能力。恩格斯说过，"随着对自然规律的知识的迅速增加，人对自然界施加反作用的手段也增加了"⑤。唐代人民增加了认识自然规律的能力，李白才不至于在威力巨大的黄河面前感到压抑卑屈，才会觉得"黄河万里触山动"是赏心悦目的奇景，从而写出了许多有关黄河的壮丽的诗句。所以，李白创造的黄河的形象，实际上是人民驾驭黄河力量的折光。在这个意义上，说

① 《资本论》第1卷，第192页，人民出版社1956年版。
② 《旧唐书·高力士传》。
③ 《全唐文》卷九四八，陈廷章《水轮赋》。
④ 《旧唐书·姜师道传》。
⑤ 恩格斯：《自然辩证法》，第19页，人民出版社1971年版。

李白描绘祖国山河的风景诗,反映了盛唐气象,是无可非议的。也只有如此,才能正确理解形成李白诗歌风格的时代根源。

(原载《文学遗产》1982年第4期)

论辽金元三代诗坛

辽金元三代,在诗歌发展史上有其特殊的位置。如果和唐代、宋代以至后来的清代相比,这三代像是群山万壑中的峡谷地带,它没有高耸入云的峰岳,却不乏别有情趣的奇花异草和清溪幽涧。涉足其间,也能使读者流连忘返。

一

在我国历史上,辽金元三朝,是原来聚居于北方的少数民族贵族统治者相互更替,统治中原地区的时代。

大家知道,10世纪,契丹贵族崛起于北方,建立了辽。12世纪,女真族建立的金,代辽而兴。辽、金与宋南北对峙。到13世纪初,蒙古铁骑以风卷残云之势,横扫欧亚两洲,中国大江南北,归于一统,多年来分裂割据的局面宣布结束。一个"北逾阴山,西极流沙,东尽辽左,南越海表"(《元史·地理志》)的声威显赫的元朝,出现在古老而又多难的土地上。元立国历时约九十年,最后被农民起义军逐出大都,蒙古贵族率部北归大漠,权势荣华,终于烟消云散。

这三代,是火与血交融的年代,是中国各族人民经济政治势力犬牙交错、互相消长的年代。

这三代,诗坛的基本面貌是怎样的呢?

辽入主中原,凡二百年,但留存下来的诗作不多。从现存的散篇遗帙看,比较优秀的诗人,契丹族有耶律弘基、萧观音、萧瑟瑟等,汉族有赵延寿、王枢等。其中,寺公大师的《醉义歌》用契丹文写成(后由入金的耶律楚材以汉文译出),是最能反映辽人风貌的长篇。金代诗歌则远比辽代丰富。元好问曾编《中州集》,选录了除他自己以外的249位诗人的诗篇,把金代可传之作包罗殆尽。

一般来说,我们可以把金代诗歌的发展,区分为三个阶段。金开国之初,诗人如宇文虚中、吴激等辈,多是由宋入金的汉族知识分子,他们或

随父兄北降，或为宋朝使臣而被留用，或因种种原因仕金不返。"南朝词客北朝臣"，这些"贰臣"，往往又心怀乡国，内心颇为矛盾。于是，去国怀乡的主题，成了金初诗题的基调。这一阶段，除了金主完颜亮的雄健笔力，"一咏一吟，冠绝当时"，表现出政治家的气魄外，诗家风格以凄婉隐忍，表现出灵魂深处的颤抖者居多。

　　大定年间，金朝立国已历五主，政治秩序渐趋稳定。他们对外与南宋达成和议，对内采取开科取士羁縻汉族知识分子、和缓各阶层利害冲突的政策，取得了经济上的短暂繁荣。这一来，诗风也渐渐转向靡曼。当时诗坛盟主蔡正甫、党怀英等，都唱出了承平闲适的调子。有些人则从修辞炼句方面下功夫，从摹写山水烟云变化的神韵方面下功夫。当然，就诗歌技巧的发展而言，这也有可取之处，但徒事藻绘，容易出现内容浅薄的毛病。胡应麟说："大抵金人诗纤碎浅弱，无沉逸伟丽之观。""或以诸子赵宋遗黎，漠然于宗国之感，而从事诗歌者。"（《诗薮·杂编》卷六）可谓切中要害。

　　贞祐以后，情况变了，蒙古逐渐强盛，金室逐渐衰微，曾经逼赵宋南渡的金朝，却不料自己也走上了南渡的道路。在内外交困、兵困民疲的情况下，升平的调子唱不下去了，揭露现实矛盾、忧世伤时之作，成了当时诗歌的主流。以赵秉文、赵元等人为代表的诗人，沉郁顿挫地唱出了人民的心声。这一阶段，最杰出的现实主义诗人元好问，以高亢清雄的气度，把金诗推上一个新的水平。

　　如果我们把金代诗风的发展画一轨迹，那么，大致可以看到，它在度过辽代粗糙的平面以后，呈现出一个前低后高的"马鞍形"态势。

　　元代诗歌现存三万多首，清代所编的《元诗选》及其续编，选录了二千六百多位诗人的作品。从数量和质量而言，元代诗歌又胜于辽金两代。过去，人们只惯于称道元代杂剧的兴旺，而对元诗的发展不大注意。其实，元诗上承唐宋，成就也是相当可观的。

　　元诗的发展，以延祐（1314）年间为界，可分为前后两期。

　　元前期诗人以耶律楚材、刘因、方回、赵孟頫诸人为代表。这些人，或是居住在北方，看到金室的逐渐倾颓；或是生活于南宋，看到这小朝廷的彻底覆灭。由于他们均由宋金入元，身世遭际虽有种种不同，但在新朝的卵翼下又忘不了旧朝这一点上，则是一致的。因为，元蒙初期的统治者，也和辽金开国之君一样，虽然也懂得运用羁縻汉族文人的政治手段，但华戎畛域之

见和南北界限没法一下子消除,狭隘的民族情绪深入骨髓,所以,"贰臣"们往往忐忑难安,有人长歌当哭,有人婉转低回,总之,故国之思,沧桑之感,又一度成为诗歌的主题。

元后期诗人则以虞、杨、范、揭四大家和萨都剌、杨维桢、王冕等人为代表。这个时期,元朝正式恢复科举制度,经过长期战乱的经济逐渐走向繁荣,社会秩序比较安定,较多的人虽对各种各样的问题心怀不满,但总的来说还是采取与元蒙合作的态度。而且,这时候有成就的诗人,往往是处于高位,生活比较优裕者居多,他们更热衷于对诗歌技巧的追求,力求吸取唐诗神髓,在"宗唐"的基础上"新变"。就诗歌的内容看,艳体、爱情之作多起来了,这里固不乏真情生动的篇什,可惜许多人缺乏阔大的胸襟和尖锐的目光,作品容易伤于浮浅。胡应麟说:"元人诗如缕金错采,雕缋满前。"这判断是不无道理的。当然,这是就大体而言,在诗坛崇尚雕饰时,仍有忧国忧民的诗人在。如王冕,多以朴直豪放之诗反映民生疾苦,在元末诗坛独树一帜。

金元两代入处中原地区后,兴衰的轨迹大致相同,其诗歌创作发展的趋向,也大致接近。它们前后连接,宛似叠印的画卷,这现象颇堪寻味。

二

辽金元三代,又是中国各族文化相互交融的年代。

契丹、女真、蒙古这三个少数民族,在进入中原地区之前,社会形态均处于从氏族公社过渡到奴隶制阶段。当他们不断向南扩张,面对着汉族人民居住的社会时,又迅速从奴隶制向封建制转化。同时,高度发展的中原文明,像磁石一样,对他们产生了强大的吸引力。马克思和恩格斯说过:"定居下来的征服者,所采纳的社会制度形式,应当适应于他们面临的生产力发展水平。"又说:"这也就说明了民族大迁移后的时期中到处都可见到的一件事实,即奴隶成了主人,征服者很快学会了被征服民族的语言,接受了他们的教育和风格。"[①] 辽金元三代的历史,证实了马克思、恩格斯论断的正确。塞外的铁骑,每向关内推进一步,也就向中原文明靠近一步,向被教育的位置走近一步。当然,古往今来,每个民族都有自己

① 马克思、恩格斯:《德意志意识形态》,第73页,人民出版社1961年版。

的文化特色，都在某些方面优越于其他民族。中原地区的汉族人民，也吸取了契丹等少数民族的文化，丰富了自己，发之为诗，便呈现出别具一格的风采。

然而，文化交融，总要经历一个曲折的过程。落后的文化，往往通过其代理人，顽强抗拒与先进文化接触。辽诗留存至今的甚少，这显然与辽代勃起时期统治者严禁辽汉文化的接触有关。据辽法，辽书"传入中国者法皆死"。人为的隔绝，自然延宕了文化的交融。金世宗便竭力扭转文明的走向，他下令，凡大型宴会，"命歌者歌女真词"（《金史·世宗纪》），重现女真旧俗，推行女真文字，以此限制汉族文化的影响。蒙古族贵族统治者的做法也与此相类。但是，"青山遮不住，毕竟东流去"，各族文明交融的趋势，不可遏止。就金代而言，即在女真族的上层人士中，也不乏对汉文化崇拜到五体投地的人。像金熙宗，他竟把那些女真族的开国贵族，视为"无知戎狄"；难怪一批屡建军功的奴隶主，则觉得熙宗"宛然一汉户少年子也"（《大金国志·熙宗孝成皇帝》）。其后，海陵王更"嗜习经史"。他们鄙视女真固有文化，真到了数典忘祖的程度。被征服的奴隶，成了文化的主人，而作为文化热点的诗坛，也成了文化交融后迸发异彩的花坛。出身于少数民族的诗人，像耶律洪基、萧瑟瑟、耶律楚材、耶律铸（契丹族）、元好问（鲜卑族）、贯云石（维吾尔族）、萨都剌（蒙古族）、马祖常（雍古部）、迺贤（葛逻禄氏）、丁鹤年（回族）等人，受到了中原文明的滋润，写出了脍炙人口的诗篇。

出身于少数民族的诗人，其作品风格，一般显得高亢粗犷。这一点，尤以辽代契丹族的诗人表现得最为明显。契丹族连妇女也知晓军事，而一些入辽的汉族诗人，或是将门子弟，从小习武；或于鞍前马后，参预戎机，连诗风也略近剽悍。显然，塞外风光，使马背上的歌吟亢壮豪放，飘出蒜酪般的香味。又如金代的元好问，他是北魏拓跋氏后裔，很不喜欢纤细的格调，乃至于把作风柔媚的秦观的作品嘲为"女郎诗"，而对豪迈的作品他则推崇备至，像北齐时代的《敕勒歌》，元好问赞美说："中州万古英雄气，也到阴山敕勒川。"至于他自己作品的独特风格及其创作主张，正好是北方少数民族刚健英杰气概的体现。

辽、金、元三代各族文化交融的趋势，是明显的。但从诗歌创作总的倾向看，这三代依然继承唐宋诗坛的遗绪。宗宋，或者宗唐，是这三代许多诗人创作的皈依。

辽与北宋，金与南宋，实际上是一先一后共存于中国土地上的不同行政区。对宋（包括南宋）来说，在政治上无法统治北方，但在文化上北方则依然接受它的影响，辽金诗坛，仍然不过是宋诗的一翼。史载，苏辙曾出使于辽，他亲自看到辽人对苏轼诗歌崇拜的程度，兴奋地向苏轼诉说"每被行人问大苏"的经历。王辟之《渑水燕谈录》也说："子瞻名重当代，外至戎旊，亦爱服如此。"苏轼诗歌的风格，无疑最能体现宋诗以事理见长淋漓泼辣的特色，所以，学苏实即以宋诗为矩矱的同义语。

　　至于金诗，受宋的影响更是十分明显。清朝庄仲方在《金文雅》序中说："金初无文字，自太祖得辽人韩昉而言始文；太宗入宋汴州，取经籍图书，宋宇文虚中、张斛、蔡松年、高士谈先后归之，而文字煨兴，然犹借才异代也。"的确，金代与辽代一样，许多诗人本来就是宋人。这些人，无论是仕是隐，也无论其降金是真是假，但无法摆脱长期沉浸在中原文化圈中所受教育的影响。即使生活在金代后期的诗人，也是一下笔便有宋味。《艺苑卮言》指出：元好问所编的金诗选集《中州集》，"其大旨不外苏黄"，认为金代诗人都跳不出作为宋诗代表的苏东坡、黄山谷的圈子。连元好问也说："百年以来，诗人多学坡谷。"这些，都准确地道出了一百多年金代诗坛的基本事实。

　　元代诗人则重视向唐代的诗风学习。在元初，王恽提出了"宗唐"的创作主张。有人则认为还该走得更远一些，要向魏晋诗歌学习。苏天爵说："国朝平定中原，士踵金宋余习，率皆笨豪衰恭，涿郡卢公始以清新飘逸为之倡。"（《书吴子高书稿后》）所谓清新飘逸，实即提倡诗宗魏晋。说得最透彻的是仇远，他声称："近体吾主唐，古体吾主选。""选"即《文选》中的魏晋古诗。以仇远为代表的主张，实际上贯串着整个元代诗坛，正如欧阳玄在《罗舜美诗序》所指出的："我元延祐以来，弥文日盛，京师诸名士，咸宗魏晋唐。"

　　辽金诗坛宗宋，是因为它们与宋同时存在，时刻感受到宋诗发出的热力；有些诗人，则是更改了衣冠的宋人。所以，辽金诗人对宋诗有特殊的感情，这是不言而喻的。元则在辽金之后，除了建国之初那些宋室遗民依然崇尚宋诗外，更多的人显得能够比较超脱，能够以比较客观的态度对待各个时代的诗风。

　　元代许多诗人以唐诗和魏晋诗为皈依，这是由于他们不满意宋代以文为诗，以理入诗的倾向。应该承认，宋诗有其独特的价值，宋人在表现形

象方面，也有不同于唐人的思维方式，但宋人确少注意对意境的酿造，因而往往显得缺乏含蓄醇厚的美。元人提倡宗唐和宗魏晋，意味着他们看出了宋诗的不足，力求改变宋诗的流弊。在这方面，元诗对中国诗歌的发展，是有自己的贡献的。不少诗人，在学唐、学魏晋的基础上，又有所创新。像刘因、虞集、杨维桢等人，就写了许多具有审美价值的诗歌。特别是杨维桢，他把李贺的奇诡恢宏与竹枝词的通俗流畅熔诸一炉，追求变化和创新，把元诗的创作推进了一步。

然而，就整个元代而言，像杨维桢这样的诗人，毕竟属于少数。多数人，则只停留在"学"字上下功夫，这势必沦于模仿，缺乏新意。加上在特殊的政治环境下，好些诗人走进了象牙之塔，难免过多地追求文字技巧。胡应麟说："宋人调甚驳，而材具纵横，浩瀚过于元；元人调颇纯，而材具局促，卑陬劣于宋。"陶瀚也说："论气格，则宋诗辣，元诗近甜；宋诗苍，元诗近嫩。论情韵，则元为优。"他们对宋诗和元诗的比较、评价，是很有见地的。也正因为辽诗、金诗是宋诗的一翼，那么，辽诗、金诗与元诗之间的高下得失，我们由此也可以约略窥见。

三

辽金元三代诗坛，虽然有时提倡宗宋，有时提倡宗唐，但诗歌必须表达真诚的感情这一论点，则经常被具有真知灼见的诗人和理论家们提起，它像闪烁不定的灯光，或明或暗，却是一直不断地映照着三代诗坛的。

在金代，有影响的诗人兼学者王若虚，在主张文章应该以意为主的基础上，认为只有"发乎性情"的"哀乐之真"，才是"诗之正理"。在《论诗》中，他指出："文章自得方为贵，衣钵相传岂是真。"他嘲笑写诗"衣钵相传"的倾向，无疑是反对诗歌创作单纯从事模仿。因此，当金代不少诗人翕然群起效法黄庭坚诗风的时候，王若虚毫不含糊地指出："鲁直论诗，有脱胎换骨，点铁成金之喻，世以为名言。以予观之，特剽窃之黠者耳。"在《文辨》中，他又大声疾呼："夫文章惟求真是而已，须存古意何为哉？"这些议论，在当时具有振聋发聩的作用。

金元之交，元好问把"真"和"诚"置于文艺创作最重要的位置，他曾反复强调，"诚"是创作之本，在《论诗三十首》中，又特别强调自然淳真，如说"一语天然万古新，豪华落尽见真淳"；"眼处心生句自神，

暗中摸索总非真"；"心画心声总失真，文章宁复见为人"。他总是把"真"作为判别创作得失的标准。在元好问以后，杨维桢在元代也高张"写真情"的大纛，他一再提出："诗者，人之情性也。人各有情性，则人各有诗也。""诗本情性，有性皆有情，有情皆有诗。"（《东淮子文集》）这些话，说得十分明确。由于王若虚、元好问、杨维桢等人均在文坛中享有盛誉，他们的主张，很自然产生了巨大的影响。

纵观辽金元近200年的诗坛，涌现出的真性情的好诗也真不少。这三代，战乱频仍，诗人们不得不面对惨淡的人生；有些人颠沛流离，感情颓洞，便写出了许多反映日益尖锐的阶级矛盾、民族矛盾以及揭露统治阶级黑暗之作。这些作品，往往是愤世嫉俗，血泪交迸的。在辽金、金元和元末等政权交替的几个时期，忧愤之作出现得特别多。其中，像金代李俊民的《乱后寄兄》、赵秉文的《卢州城下》、赵元的《邻妇哭》、辛愿的《乱后还》，以及元好问的《雁门道中书所见》等，反映了人民在动乱时代的苦况，使人魂惊魄动。又如元代方回的《苦雨行》、戴表元的《剡民饥》、杨维桢的《海乡竹枝歌》、张翥的《人雁吟悯饥也》、迺贤的《新乡媪》、萨都剌的《征妇怨》、张养浩的《哀流民操》、王冕的《伤亭户》等，也都从不同的角度，控诉统治阶级对人民大众的荼毒。这一类诗歌，尽管在辽金元三代中数量不算太多，但它们继承了中国现实主义诗歌的优良传统。在艺术上，一般也是笔锋锐利，语言明快质朴，感情真挚自然，不仅徒具认识的价值。

辽金元三代诗歌的佳篇，多是作家受到压抑，思想上的各种矛盾互相撞击，从而迸发出的感情真率之作。在当时，民族矛盾，国家兴废，与诗人们安身立命有直接的关系。因此，眷怀家国，情关废兴是当时许多诗歌的主题。在新的政权交替的前前后后，这一旋律更是在诗坛上反复萦回，谱出了一首首或是激情跌宕，或是柔情缱绻的诗章，像宇文虚中的《在金日作》，高士谈的《不眠》、《秋兴》诸作，把国仇家恨交织于胸，在沉郁的外衣下掩饰着炽热的情感。至于元好问在金元易代之际，进退失据，感情忧郁，发而为诗，便如地下的岩浆般喷薄而出。清人赵翼在《瓯北诗话》中说他："生长云朔，其天禀本多豪健英杰之气，又值金源亡国，以宗社丘墟之感，发为慷慨悲歌，有不求工而自工者。"非常中肯地揭示出元好问诗歌的特质。元代郝经、刘因、赵孟頫等人所写的诗，也大都流露出在复杂的环境中汉族知识分子苦闷彷徨的心境。他们或是怀才不

遇，或是忧谗畏讥，或是在仕与隐的问题上摇摆不定，这种感情流于笔端，无论表现为萧疏闲适，还是慷慨悲叹，婉转低回，都使人感受到血肉的温热。像方回的《有感》、刘因的《秋莲》、赵孟𫖯的《罪出》等，就属于这一类歌哭笑啼均有真泪的作品。有时候，诗人家国兴亡之思，往往通过历史题材曲折表达，像赵孟𫖯的《岳鄂王墓》诸作，显然充塞着凄凉的黍离之感，其中真情泽沛，感人肺腑。

描写祖国山川或田园风物等自然景色的诗篇，在辽金元三代诗坛上也显得相当出色。一些出身于少数民族的诗人，像耶律楚材、萨都剌、迺贤等，以雄奇的笔力表现西域与塞外风光，他们的景物诗充满生活气息，读来令人心旷神怡，而更多的南方诗人，由于种种原因寄情山水，他们往往能对自然景色观察入微。像金代蔡圭的《雷川道中》、王庭筠的《游黄华》，段继昌的《春早》，王郁的《春日行》，元代王恽的《首阳晴雪》，陈孚的《居庸叠翠》、《潇湘八景》，刘因的《山家》，方夔的《早行》，于石的《半山亭》，杨维桢的《庐山瀑布谣》，以及虞、杨、范、揭四家许多篇什，都以笔触细腻，词句清丽为人传诵。这些诗人从自己的性灵出发，各走各的路，从而使自然景物诗的创作，呈现出百花竞放的局面。

一般来说，金元除了一些来自少数民族的诗人以及具有特殊经历者外，多数描绘自然景物的作者，兴趣集中于审美客体的局部，或者细部。他们着意于细致的描绘，他们有极其敏锐的感受能力，善于捕捉自然界中声色细微的变化，捕捉审美主体内心世界细微的律动，并用流畅的语言表达出来。显然，他们在诗歌审美创造方面的独特成就，不应受到忽视。过去，有些学者格于传统观念，认为这三代的诗，尤其是元代的诗，伤于"秾褥"、"纤弱"、"绮丽"，给它许多贬词，这是不够全面的。

（此文系《辽金元诗三百首》前言，岳麓书社1990年版）

元明词平议

一

有人说，词这种文学体裁，发展到元明两代，已经进入死胡同，再没有什么看头了。

早在明代，王世贞就否定了元代词的价值，认为"元有曲而无词"（《艺苑卮言》）。到清代，陈廷焯除了说"元代尚曲，曲愈工而词愈晦"以外，又把明代的词痛诋一番，得出了"词之于明，而词亡矣"的结论（《白雨斋词话》卷三）。

王国维对元明词的评价，似乎没有拿准。他曾说："夫自南宋以后，斯道之不振久矣，元明及国初诸老，非无警句，然不免于局促者，气困于雕琢也。"（《人间词话》附录二）这段话，把元明词以及清初的词，一概抹倒，语气凌厉。可是，当他对明代的词作具体分析时，又说："有明一代，乐府道衰，写情扣舷，尚有宋元遗响。仁宣以后，兹事几绝。独文愍（夏言）以魁硕之才，起而振之，豪壮典丽，与于湖剑南为近。"（《观堂外集·桂翁词跋》）你看，王国维只否定仁宣以后亦即明代中叶一段的词作，而对于明代前期以及夏言之类的作家，则评价颇高。在这里，词学大师对元明词的判断，前后并非一致，恰好说明他的思想也在不断地变化。

近代的词论家况周颐，对元明词的评价，采取了比较持平的态度，他在《蕙风词话》中指出："元明词亦复不无可采，视抉择何如耳。"他又说："世讥明词纤靡伤格，未为允协之论。明词专家少，粗浅芜率之失多，诚不足为宋元之续。唯是纤靡伤格，若祝希哲、汤义仍（义仍工曲，词则蔽甚）、施子野辈，偻指不过数家，何至为全体诟病。洎乎晚季，夏文愍、陈忠裕、彭若斋、王姜斋诸贤，含婀娜于刚健，有《风》、《骚》之遗则，庶几纤靡者之药石矣。"显然，他主张对元明词特别是明代的词，作具体的分析，反对一棍子打死。

"视抉择何如耳！"况周颐一语中窍，道出了要害所在。

按照王世贞、陈廷焯诸人的说法，入元以后，词坛不振的原因，在于曲坛的昌盛。换句话说，散曲的光辉，掩盖了词作的成就，这种议论，似是而非，颇有澄清的必要。

不错，"一代有一代的文学"。元明两代，许多作家致力于曲的体裁，从而使曲坛进入黄金时代。这种情况，和宋代许多作家致力于词作，使词成为宋代文学的标志一样。然而，我们却不能因为宋代文坛以词名，便肆意贬低宋诗。你能说宋代词愈工而诗愈晦吗？无疑，宋诗的风貌，不同于唐诗，作为时代的标志，它让位于词，但也依然有其独特的魅力。这一点，已成为人们的共识。同样的道理，我们对元明两代词作的评价，也不能因曲的昌盛而给予否定。

陈廷焯认为明代的词一无可取，原因是"伯温、季迪已失古意，降而升庵辈，句琢字炼枝枝叶叶为之，益难语为大雅"。又说："有明三百年中，以沉郁顿挫四字绳之，竟无一篇满人意者。"（《白雨斋词话》卷三）很清楚，陈廷焯的抉择标准，无非是：第一，复古，亦即要求明代的人，其词作回复宋人的意趣。第二，反对雕琢，提倡真率。第三，以沉郁顿挫的风格为最高典范。这三项准则，除了第二条合理以外，第一、第三两项，俱属偏颇之见，而且也和第二项倡求真率的见解互相抵牾。试想，既要求不失古意，又怎能抒发直吐胸臆的真意？既以沉郁顿挫作为唯一准绳，那些虽非沉郁顿挫却又情真意切的词作，又该如何评价？何况，惟此马首是瞻，否定或贬低其他风格，把只属于某些人的主观品味，视为一代创作的准则，其谬误之处，不言自明，不足为训。

如果说，元明两代词作，就创作质量的总体而言，不及宋词的辉煌，这倒合乎事实。最明显的是，元明两代没有出现过像柳永、李清照、苏轼、辛弃疾等词坛宗匠。究其原因，应该是多方面的。其中很重要的一点是：由于文学的发展、创作体裁多样化，元明两代词的创作者，比宋代少了。如众所周知，在宋以前，作家们主要从事抒情文体的创作。而在宋以后，叙事文体勃兴，有才能的作家，往往把精力投置于戏曲、小说方面的创作。再就抒情的文体而言，散曲也挤进了诗坛。多种的文学样式，给作家提供更多的选择余地，这一来，在词这种体裁不居于创作主流位置的情况下，其总的成就逊于其他文体，也是不难理解的。所以，元代的白朴、卢挚诸人，虽然写过不少水平较高的词作，而他们的主要成就，确也在于戏曲或散曲。至于明代的汤显祖，才情绝代，但着力于戏曲创作，作词反

成为余事,甚至受到"纤靡伤格"之讥。

我们认为,元明两代,词坛呈现弱势,这不是由于词的堕落,而是由于别的文学体裁的发展,使它相形见绌。不是"曲愈工而词愈晦",而是封建时代后期的叙事文体的成就,超过了抒情文体的成就。即使如此,我们却不能说历时三百六十多年的元明两代,没有好词。只要用实事求是的态度爬梳抉择,便不难发现其中的精品。

十步之内,必有芳草。

二

元明词坛,作家风格各异,有秾艳的、婉丽的、豪壮的、瘦硬的,有讲究含蓄蕴藉的,有追求刚健遒劲的。总之,说得上多姿多彩。

若从元明词风格发展变化的态势看,大致的情况是,元前期和明后期,词风以沉郁者居多,作品内容颇有深度,命句谋篇也显出力度,情绪激越,意境深厚。而元后期和明前期,词作题材相对狭窄,作者较多追求轻巧之趣。于是,三百多年的词坛,其风格总体,呈现出两头重中间轻的哑铃般的形态。

元前期和明后期的词作,多循《风》、《骚》遗则,这和民族矛盾激烈,作者心头普遍涌起易代之悲家国之思有直接的关系。

在元初,作为少数民族的蒙古族入主中原,词作家多是南宋或金朝的汉族遗民;到晚明,满族铁骑从对中原虎视眈眈到席卷东南,词作家多成为入侵势力的牺牲品。在这两个历史阶段,面临着同一的问题,即物质财富和精神文明处于高层的民族,反受制于层次较低的少数民族。国家民族以及个人的不幸,颠沛流离的生活,无法摆脱的精神压抑,这一切,使词坛上许多作家,思想上呈现出郁勃深沉的面貌。湍急折逆的时代波澜,在作家心灵中猛烈地激荡,汇成创作的洪峰。所以,评论家们对这两个特定时代的词作,多持肯定态度。夏敬观说:"予谓元初词得两宋气味。"(《忍古楼词话》)朱彝尊则认为明代词作,"崇祯之季,江左渐有工者"(《曝书亭集》卷四十《何寓瓠振雅堂词序》)。

元中叶以后,社会相对稳定,经济有所发展,文人雅士,或受羁縻,或被牢笼,心态比元初宁静了许多,轻灵婉丽之作,便相应地多起来了。到了元明之交,历史又进入一次重要的变更时刻。不过,这一回,明之灭

元,属汉家光复旧物性质,汉族作家多半喜气洋洋,忙着贺太平,歌盛世,忙着给残破了的山河绘藻粉饰,没有写出多少沉雄厚实的力作。所以,尽管是改朝换代,黍离麦秀之思却不被勾上心头,而元代中叶以来注重温雅纤丽的词风倒一直延续了下来。

从元中叶到明中叶,词作内容,多写个人情趣,作家感情波动的振幅也相对平缓。在这阶段,词坛上使人魄动神摇之作,也确不易看到。但我们却不能说,这时期的词作便一无是处了。没有雄峻的山峰,不等于没有清澈的溪流,而水洌泉清,也能给人以美的享受。特别是封建社会进入了后期,文坛与逐步认识了人性的社会思潮相适应,在创作上求真求实的主张,形成了时代的强音,作家裸露思想,率意命笔的做法,风行一时。对此,守旧的评论者自然不能容忍,于是"淫词秽语,无足置喙","俗气熏入骨髓,殆不可医"①的詈骂,便铺天盖地泼了过去。事实上,浅薄俗淫者,是与这时词作的题材,不少与情爱或玩乐有关。词家信马由缰,天机自露,写出的作品,思想内容未必深刻,但也非一无可取。

不过,如果把元明三百多年,分为头、腹、尾三段,那么,词坛的成就,则以尾部亦即晚明时期为最高。

在晚明,传统的思想束缚相对松弛,激烈动荡的社会现实使词坛孕育出朵朵奇花。许多词人在民族危难之际,或血泪交迸,目眦皆裂;或忧思如焚,闷怀郁结。发为歌吟,便多变徵之音。而长期以来都市经济繁荣偎红倚翠的生活也使不少人的笔触,熏沾了粉香脂腻。这两种本属不相协调的色调,统一在笔下,反形成了奇妙的时代样相。正是由于晚明词作在思想艺术方面上扬的趋势,酝酿着新的跃进,这就为后来清初词坛的勃兴,出现"五色朗畅,八音和鸣,备极一时之盛","几欲上掩两宋"(《白雨斋词话》卷一、卷三)的局面,开启先河,奠定基础。

三

元明词坛,各有创新,各有迥异于别的时代的因素。下面,仅述其荦荦大者。

在元代,给人印象最深的是,有相当数量的少数民族作家加入了词人

① 清田同:《西圃词说》,见《历代词话》,第1237页,大众出版社2002年版。

队伍。他们独特的风神，给词坛增添了活力。

宋代以来，处于西北和东北方向的少数民族贵族奴隶主，不断率兵南侵，契丹族建立了辽，蒙古族建立了元。无疑，就政治、经济、文化的实力而言，契丹族和蒙古族远逊于居于中原地区的汉族。他们用武力攻占了由汉族人民长期经营的沃土，却被中原文化攻占了他们贫瘠的心田，从而身不由己地学习了汉族的文字、文学艺术、典章制度、生产方式、生活习惯。野蛮的征服者，总是被那些他们所征服的民族的较高文明所征服。历史从来就是如此。

然而，即使是那些在文化上相对落后的民族，他们对先进文化的接受，也不会仅仅是被动地同化。古往今来，每一个民族，在某些方面，总有优于其他民族的地方。因此，当两种不同的文化互相撞击时，落后的文化对先进的文化，甚至会产生某些推力，它们的优点、特点，会融合在先进的文化潮流中，使其面貌发生一定的变化。有时，这些变化是极其重要的，特别在文化肌体处于沉滞的时刻，原始粗犷却又是新鲜血液的注入，会激发活力，萌发生机。正如恩格斯指出的："只有野蛮人才能使一个在垂死的文明中挣扎的世界年轻起来。"①

在元代，北方的游牧民族踏进中原，他们的文化修养改善了，生活条件改善了，可是，长期沉淀在血肉之躯中的气质、感情并不容易改变，发而为声，便表现出一种与汉族人士有明显不同的格调。徐文长说："听北曲使人神气鹰扬，毛发洒淅，足以作人勇往之志。信胡人之善于鼓怒也，所谓其声噍杀以立怨是已。"（《南词叙录》）另一方面，游牧民族逐水草而居，汉族传统的思想观念，对他们的影响、束缚，毕竟是有限的。他们很容易不理会汉族传统的框框，从新的角度观察和表现现实。以创作而论，儒家不是提倡"温柔敦厚"的诗教吗？可是，出身于少数民族的诗人，其祖辈习惯于炙膻，居穹庐，饮即高歌，醉即狂舞，要他们接受温柔敦厚的审美观念，实非易事。当他们凭着自己固有的素质教养，发心声而为词，倒在一定程度上冲淡了词坛的甜腻，使之夹杂些阳刚之气；像契丹族的耶律铸、耶律楚材，蒙古族的萨都剌，朝鲜族的李齐贤，维吾尔族的司马昂夫等优秀词家，其词作所创造的意象意境，往往迥异于汉族作者。

① 《家庭、私有制和国家的起源》，《马克思恩格斯选集》第4卷，第144页，人民出版社1966年版。

请看耶律楚材的［鹧鸪天］：

花果倾颓事已迁，浩歌遥望意茫然。江山王气空千劫，桃李春风又一年。　　横翠嶂，架寒烟，野花平碧怨啼鹃，不知何限人间梦，并触沉思到酒边。

这首词从道观的破落，感江山之盛衰，复感人生如梦，目纵千古而观察入微，积郁苍凉却归于淡穆宁静。其眼界之恢弘，心事之浩渺，真不易企盼。至于抒情则蕴藉，叙事则直露；形容翠嶂曰横，描画寒烟曰架。大笔如椽，心细如发，也使人叹为观止。整首词，虽没有乳酪味，却体现出惯于奔驰大漠的粗豪气度，明显不同于蜗居穷巷的一般作手。此外，李齐贤的［巫山一段云］写远浦归帆，其快如飞，"出没轻鸥舞，奔腾阵马回"；［太常引］写暮夜山行，"照鞍凉月，满衣白露，系马睡寒厅"。其取象之新颖，境界之独特，均使人领略到这些游牧民族的后辈，与博袍大袖的中原士大夫，在情趣、韵味方面存在着不少的差别。这一股清劲之风的切入，多少使南宋以来词坛趋于柔靡的格局有所变化。

明代的情况又如何呢？

在明代，儒家传统观念的松动，影响了词的创作。不少作品，新意迭出，使人有眼前一亮、陡然一惊之感。

我们知道，随着城市手工业和商业的发展和市场的发育，从明中叶开始，违反儒家传统的异端思想的潜流，一直在地下滚动。流风所及，即使是那些以恪守儒家道统自命的人物，内心也不无变化。例如居于"前七子"之首、作为复古主义倡导者的李梦阳，灵魂深处，便隐藏着许多与儒家传统观念格格不入的东西。最明显的是，他的诗作《沐浴子》赫然写着："玉盘两鸳鸯，拍拍弄兰汤。振衣馨香发，弹冠有辉光。岂念蓬首女，含情怨朝阳……"你看，诗人竟以浴盘上的风光入诗，不是颇似《金瓶梅》"兰汤邀午战"之类的描写么？当然，这诗题旨并无新意，甚至还相当陈腐。值得注意的只是浴盘鸳鸯形象在古体诗里的出现，它使人们窥见了李梦阳的潜意识，看到了异端的思想感情，在道貌岸然的作者身上躁动的状态。

异端思想的重要方面，便是疑古。

所谓疑古，实即对封建传统观念的怀疑，也包含对传统秩序的怀疑。

由于封建王朝总是按照传统建立其统治架构,这一来,疑古与非今,也总是联系在一起的。显而易见,怀疑先王之道,怀疑前人判断的正确性,这意味着对传统观念的背叛。因此,卫道者力诋那些敢于疑古的人,而离经叛道的勇士们却认为疑古是开启智慧的钥匙,是促进思想发展的基础。李卓吾说:"学人不疑,是谓大病,唯其疑而屡破,故破疑即是悟。"(《焚书》卷四《观音问》)无疑,这种提倡独立思考的主张,并不利于封建统治的稳定。

疑古之风,也吹拂着元明的词坛,不少词人怀疑历史的判断和成例,甚至把矛头指向不容怀疑的帝王。例如吴本泰写安史之乱的杨李爱情悲剧时,指出"莫悲伤环子系罗衣,君恩缺"。一反唐宋以来的"女人祸水"论,把罪责坐实在唐玄宗的肩膀上。魏大中的《钱塘怀古》慨叹兴亡,感怀治乱,诗人认为:钱塘之所以破败,是"赵家轻掷与强胡"。他冷隽地嘲讽:"江山如许大,不用一钱沽。"在他眼中,赵家帝王倒真是一钱不值。至于文徵明的〔满江红〕,更是敢于疑古的咏史杰作:

拂拭残碑,敕飞字、依稀堪读。慨当初,倚飞何重,后来何酷?岂是功成身合死,可怜世去言难赎。最无辜,堪恨又堪悲,风波狱。 岂不念,封疆蹙;岂不念,徽钦辱。念徽钦既返,此身何属?千载休谈南渡错,当时只怕中原复,笑区区一桧有何能,逢其欲。

有关抗金英雄岳飞在风波亭遇害的谜团被文徵明攻破了。人们不是把陷害忠良的罪责向来归咎于奸臣秦桧吗?但文徵明敢于怀疑传统的判断。他认为,谋害岳飞的元凶,应该是从未被怀疑过的皇帝赵构。试想,假如岳飞直捣黄龙,迎还二帝,那么,赵构还能稳坐皇帝的宝座吗?"念徽钦既返,此身何属?"这就是问题的实质,正是为了一己私欲,驱使皇帝借秦桧之手,把抗金英雄置于死地。文徵明的分析,一针见血,入木三分。很清楚,如果他不敢于独立思考,不敢疑古,不敢怀疑神圣的帝王,他有可能接触到历史事件的实质,推翻了定谳,并把咏史词提升到一个新的高度吗?

异端思想在词坛的呈示,还有许多方面,诸如追求人性的张扬,追求表现事物的本性,追求不同于传统的意韵等等。像朱睎颜的〔一萼红〕通过写盆梅,歌颂生长于山野的梅,表现对事物顺性发展的向往;刘昺的

〔浪淘沙〕，于寒食节中，从人民的冢墓写到唐陵汉寝，多少表达出平等观念；王锡爵的〔渔家傲〕，写到打鱼者阖家的天伦之乐，"妻儿列坐周船板"，这贴近现实生活的描绘，不同于前人只着眼于渔父遁世和泉林高致；屠隆的〔清江裂石〕写西湖景色，以隐于荷花和仕女的怀抱中为乐，毫不掩饰地表现明代文人的风流放浪。这种种新的题旨和情趣，都在一定程度显示出异端思想对词作的影响。尽管，明代的异端思想，还不是居于思潮的主流，但它对词坛的浸润沁透，却是不容忽视的。

四

词受曲的影响，有些词作明显散曲化，呈示出杂交的现象，这是元明词坛共同存在的问题。对此，我们应该怎样认识呢？

元明词人，有些就是很有成就的散曲作家，像白朴、王恽、卢挚、张可久，乃至屠隆、施绍莘等等，他们在散曲方面的成就，甚至比在词作方面还要大。有些人，尽管不一定写过散曲，但在散曲风靡艺苑的情况下，词人们耳濡目染，想要完全摆脱散曲的影响，也难。何况有些词牌，本来就与曲牌别无二致，例如〔黑漆弩〕、〔人月圆〕，词牌曲牌的名称与格律完全一样。有时，名称虽异，格调实同。如词中的〔促拍丑奴儿〕，曲中则称之为〔青杏子〕。正因为词与曲的渊源极为密切，所以，有些词谱研究专家像杜文澜辈，便把北曲曲牌〔天净沙〕、〔干荷叶〕、〔殿前欢〕、〔水仙子〕、〔喜春来〕等，编入《词律补遗》中，把这些曲牌视为词牌。由此可见，词之与曲，本难分别。元明词家接受了散曲的熏陶，也实属应有之义。

其实，元明词作风格的主流，并没有远离两宋的矩矱。丁绍仪说：明词"秾辞丽制，半出忠烈伟人"（《听秋声馆词话》）。即使是心境悲凉慷慨的义烈之士如陈子龙等人，其词作也多以宋代的婉约派为圭臬。至于词与散曲的外部形式比较接近，韵味容易接近，这也不难理解。刘勰说："文律运周，日新其业。"（《文心雕龙·通变》）只要我们不把曲与词的体性，看成是凝固的和一成不变的，我们就不应拒绝词曲杂交的新格调，就应欢迎文坛呈现多姿多彩的态势。

文学创作，不同的体裁，大致上是有不同的体性的。这是因为，不同体裁的外部形式，包括句子长短、格式变化的要求，会制约着作者的创

作，致使某一体裁的体性，有别于其他文学样式。而在几种体裁同时流行的情况下，不同的体性自会互相影响。有些作家，甚至还敏锐地跨体裁地吸取养分，形成自己的创作特色。当他的成就得到人们的认同竞相仿效时，新的流派便出现了。在宋代，苏轼的词作，不就是吸取了诗的某些体性，从而推动了词坛的发展吗？李清照讥笑他的词为"句读不葺之诗"，这起码说明她看到了苏词接受了诗的体性。然而，历史的事实表明，李清照的眼光过于狭窄了。正是那些"句读不葺之诗"，开启了豪放派的先河，为词坛作出了贡献。同样的道理，词与曲杂交，只要浑成融合，也应视为佳品。

散曲源于市井，是"街市小令"，亦即"市井所唱小曲"。具有题材贴近民间生活、语言浅近俚俗、感情直露奔放等特色，形成了"尖新倩意"、"豪辣灏烂"的体性。元明词坛有些作者，吸取了散曲的滋味，便使其词作面目一新。例如李孝光的［满江红］：

烟雨孤帆，又过钱塘江口，舟人道：官侬缘底，驱驰奔走？富贵何须囊底智，功名无若杯中酒，掩篷窗、何处雨声来，高眠后。　官有语，侬听取。官此意，侬知否？叹果哉忘世，于吾何有？百万苍生正辛苦，到头苏息悬吾手。而今归去又重来，沙头柳。

这首词以对话的方式，透露题旨，意趣生动而直露。它是词，又带有明显的曲味。再如曹伯启的［南乡子］：

蜀道古来难，数日驱驰兴已阑。石栈天梯三百尺，危栏。应被旁人画里看。　两握不曾干，俯瞰飞流过石滩。到晚才知身是我，平安。孤馆青灯夜更寒。

在词中，曹伯启把自己奔驰在蜀道中困顿的心情，刻画得淋漓尽致，他紧张得手心出汗。到晚留宿孤馆，惊魂甫定，才感到"我"的存在。这种毫不遮掩的写法，大有曲的意韵，或者说，它是一首格调独特曲味特浓的词。

像李孝光、曹伯启这类的作家，写出了明白浅近显得尖新俏皮、泼辣烂漫之作，吸取了曲趣入词的作家，在元明词坛中不在少数。尽管我们还

不能说它形成了新的流派，但这众多的具有曲味的词，却使词坛呈现亮色。《蓼漪室曲话》对词与曲的体性曾有所比较，它指出："宋词之所短，即元曲之所长。"这里所说元曲，实指散曲。如果从散曲与词的体性互有长短，可以互相补足，可以加强作品的表现能力的角度看，这见解委实高明。元明词坛许多作者，恰恰能融合散曲之所长，注入词作，别成一家。在这个意义上，以曲入词，应该说是对词坛的贡献。

（原载《文学遗产》1994年第4期，后陆续修订）

论吴梅村的诗风与人品

明末清初著名诗人吴梅村,在文坛上产生过重大影响。人们对他的人格,咎誉不一,但对他在创作上的成就,多数是肯定的。本文只就其诗歌创作风格,以及与此有关的人品问题,略陈已见。

一

有成就的诗人,都有自己的创作风格,"各师成心,其异如面"①。没有创作个性的作者,是难以登上文学的殿堂的。

有成就的诗人,其创作风格又会是多彩多姿的。浪漫主义诗人李白会写出质朴平实的诗篇;而现实主义诗人杜甫,有时会忽发奇想,写出瑰丽夸张的作品。吴梅村的诗歌,"有芊眠清丽者"、"有雄浑奇伟者"、"有造语精能者",也有"浑成自然之句"。②试看他写纤夫生活的《打冰词》,"发鼓催船唤打冰,冲寒十指西风裂",写得朴实无华,口吻极肖白居易的《卖炭翁》;而为被迫害的知识分子鸣不平的《悲歌赠吴季子》,"噫嘻乎悲哉!生男聪明慎勿喜,仓颉夜哭良有以,受患只从读书始",则写得悲凉慷慨,使人读来肝胆欲裂。可以说,吴梅村和文学史上许多杰出的诗人一样,能够同时运用几副笔墨。

不过,吴梅村的创作风格,又有自己的基本特征。如果把他的一些代表作放在五彩缤纷的诗廊艺苑里,你将发现吴诗闪耀着与众不同的异彩。

乾隆皇帝曾给《吴梅村诗集》题诗,有句云:

梅村一卷足风流,往事披寻未肯休;
秋水精神香雪句,西昆幽思杜陵愁。
裁成蜀锦应惭丽,细比春蚕好更抽。

① 《文心雕龙·体性》。
② 见靳荣藩辑:《吴诗集览》卷八上。

寒夜短檠相对处，几多诗思为君收。

此诗颈颔两联，是对吴梅村诗歌风格的具体描绘，认为吴诗骨气超逸，意旨幽郁，词清句丽，思绪绵密。清初，另一位诗人尤侗也认为：梅村"七古律诸体，流连光景，哀乐缠绵，使人一唱三叹"。① 这些描述，不一定多么全面准确，但乾隆、尤侗都意识到，吴诗既有哀思，又存乐景，具有婉艳与沉郁相结合的特质。

翻开吴梅村诗集，映入你眼帘的许多诗章，是一片明丽绮艳的色彩。像《青门萧史行》写公主出嫁，"百两车来填紫陌，千金檝送出雕房；红窗小院调鹦鹉，翠馆繁筝叫凤凰"，把景色铺陈得繁华旖旎。像《永和宫词》写田妃得宠，"杨柳风微春试马，梧桐露冷暮吹箫"，把宫廷里的风光点逗得花明雪艳。像《画兰曲》写"蜀纸当窗写畹兰，口脂香动入毫端，腕轻染黛添芽易，钏重舒衫放叶难"，把画兰女子的风采渲染得仪态万千。加上吴梅村注意音节调谐，骈散结合，这样，他的诗作，使人感到吟诵时满口余香，披涉时一天云锦。在华丽的辞藻里，诗人又以流畅自然的散句穿插交织，使诗章具有浓淡相宜的艺术效果。

然而，婉丽绮艳，只是吴梅村诗歌风格的一个方面。我认为，吴诗给人最深的印象，是在妩媚的外表下寄寓着深沉的哀痛。王夫之说过："以乐景写哀，以哀景写乐，一倍增其哀乐。"吴梅村是深明此道的，他极写乐境、丽境，往往是意在反衬哀情、惨象。上述的《永和宫词》、《青门萧史行》，以及《宫扇》、《白燕吟》、《咏拙政园山茶花》、《临顿儿》等名篇，也都如此。像《临顿儿》一诗写一个"绝使逢王侯"的歌妓，作者首先用华丽的词句表现歌妓如何备受恩宠，王侯府第如何堂皇富丽，但随后却让歌妓提到："我本贫家子，邂逅遭抛掷"，"纵赏千黄金，莫救饿死骨"。这样，前后辉映，诗中对红毡华堂粉腻脂香的种种描绘，反倒加深了读者对歌妓内心痛苦的理解。

吴梅村哀乐缠绵的创作风格，在《鸳湖曲》一诗中表现得最为明显。

鸳湖，即嘉兴南湖。徐釚《续本事诗》云："鸳湖主人，禾中吴昌时吏部也。吏部家居时，极声伎歌舞之乐，后以事见法。"《鸳湖曲》就是诗人凭吊吴昌时旧居之作。

① 《西堂杂俎》。

鸳鸯湖畔草黏天，二月春深好放船；
　　柳叶乱飘千尺雨，桃花斜带一溪烟……

　　诗的开头，吴梅村以优美的笔触，细写鸳湖春深时节的美丽风光。吴昌时在这里优游文酒，自然十分惬意。

　　主人爱客锦筵开，水阁风吟笑语来；
　　画鼓队催桃叶伎，玉箫声出柘枝台……

　　从鸳鸯湖的美，诗人进一步写吴昌时在湖边宴客的情景。那娇艳的歌女，豪华的场面，和春暖花开的景物相映成趣。随后，吴昌时赴京当官去了，他踌躇满志，"分付南湖旧花柳，好留烟月伴归桡"，以为可以在功成身退时，重温好梦。

　　但是，诗到中段，调子变了：

　　那知转眼浮生梦，萧萧日映悲风动。

　　跟着，诗人逐步写吴昌时被罢官、被杀害，家势消亡，旧居零落。"白杨尚作他人树，红粉知非旧日楼。"更兼经历战乱，颓垣断壁，狐兔藏匿。在这里，诗人从鸳湖主人的遭遇写到鸳湖的凄凉，夹叙夹议，透露出对人生变幻盛衰难料的感慨。

　　诗的最后一段，吴梅村说自己重到鸳湖。

　　我来倚棹向湖边，烟雨台空倍惘然；
　　芳草乍疑歌扇绿，落英错认舞衣鲜。

　　这几句，写得相当出色。鸳鸯湖畔，芳草菲菲，落英缤纷，景色依然是那样美好，使人以为这里又出现歌声萦绕、舞姿翩跹的场景。可惜，这一切只是幻觉，旧梦难寻，春心易碎。作者下"乍疑"、"错认"两语，使空灵俏丽的景色掺和着怅惘的情调，创造出颇为凄艳的意境。

　　像《鸳湖曲》那样哀乐交缠的写法，在吴梅村诗中是经常出现的。

陆云士对《鸳湖曲》的评价是："其辞甚艳，其旨甚哀。"其实，这八个字也可以作为吴诗整体风格的概括。

哀与乐，婉艳与凄迷，本来是截然不同的情绪，它们正像绘画中冷与暖两种对立的色调一样，一般来说，很难研合在一起。因为，从审美意义上看，谐和、统一，容易产生美感。但是卓越的艺术家，也可以利用不谐和、不统一来创造美的形象。有些诗人、音乐家，每以"拗体"、"不谐协的和弦"入诗制曲。19世纪，崇尚东方艺术的美国著名画家詹姆斯·惠斯勒，画了一幅题为《玫瑰色与灰色的和谐》的名画，以冷色与暖色糅合，描绘了一个忧伤而又瑰丽的少妇形象，在艺术上取得很大的成功。马蒂斯说，在绘画的领域里，"无论是和谐的色彩或不和谐的色彩，都能产生动人的效果"①。吴梅村不是画家，但他的诗作，也可以说是冷色与暖色的和谐。钱谦益曾经说，吴梅村的诗歌是："于歌禾赋麦之时，为题桃看柳之句。"② 这番话，深刻地概括出诗人创作的特色。吴梅村确是惯于透过桃红柳绿，烘托残瓦颓垣；以欢乐的氛围，表现哀伤的题旨；以静谧的景致，映照内心的幽澜。总之，他惯于以斑驳不谐的色调，创造出动人肺腑的诗篇。

二

我们说吴诗哀乐交缠，凄婉明丽，主要就诗人的情绪以及辞藻的运用而言。如果从艺术构思的角度看，那么，又可以说，吴梅村的诗歌具有沉雄磅礴的气概。

靳荣藩说："梅村当本朝定鼎之初，亲见中原之兵火，南渡之荒淫，其诗如高山大河，惊风骤雨。"③ 在天崩地坼之际，吴梅村有笼寰宇于眼底，摄万物于笔端的气魄。因此，他的诗，取材阔大，格局恢宏，笔势奔腾急骤，使人心震撼。

吴梅村诗歌的代表作，多属歌行体。这类诗，写的主要是明清易代之际的天下大事。如"《圆圆曲》之为吴三桂，《临淮老妓行》之为刘泽

① 参见《西方美学史论丛》，第207页，上海人民出版社1963年版。
② 《〈读梅村宫詹艳诗有感书后四首〉序》，见《牧斋有学集》卷四。
③ 《吴诗集览》序。

清","《永和宫词》之为田妃,《雒阳行》之为福藩,《南厢园叟》咏中山公子徐青君,《卞玉京弹琴》述宏光选后徐氏,《哭志衍》之叙复社,《松山哀》之悲祖大寿,《驾湖曲》之痛吴昌时"。① 诗人通过对这些重要人物和事件的描绘,或讽刺投降将领的无耻,或表现豪门贵戚的盛衰,或记叙南明王朝的荒淫,由此组成一幅幅变乱时期的画卷,从不同的角度揭示明清之交的历史真实。

有时候,吴梅村以悲壮的笔触,写明清对峙时战场上惨烈的情景:"卢龙蜿蜒东走欲入海,屹然揩柱当雄关;连城列障去不息,兹山突兀烟峰攒。中有垒石之军盘,白骨撑拒凌巉岏,十三万军同日死,浑河流血增奔湍。"(《松山哀》)有时候,诗人又纵览古今,以跳跃的笔墨,极写世情的变化:"吾闻沧州铁狮高数丈,千年猛气难凋丧;风雷夜半戏人间,柴皇战伐英灵壮。卢沟城堞对西山,桥上征人竟不还;柱刻蹲狮七十二,桑乾河水自潺湲。"(《田家铁狮歌》)有时候,他感慨于现实的黑暗,以歌代哭:"回去朱旗满城阙,不信沟中冻死骨;犹有长征远戍人,哀哀万里交河卒。"(《雪中遇猎》)"大鱼如山不见尾,张鬐为风沫为雨;明月倒行入海底,白昼相逢半人鬼。"(《悲歌赠吴季子》)这些诗,使人读来确有长河奔泻,惊飙扑面之感。

《永和宫词》是很能体现吴诗格局宏大这一特点的。这首诗,脱胎于元稹的《连昌宫词》,但《连昌宫词》描写的是安史之乱前后宫廷的生活,《永和宫词》则以田贵妃经历为线索,记述崇祯王朝逐步衰败的过程。当初,"贵妃明慧独承恩,宜笑宜愁慰至尊"。不久,她和周后发生矛盾,被斥居冷宫,"贵人冷落宫车梦"。但是,她很快又得到皇帝的怜爱。正在风云得意的时候,其子骤殇,农民起义军直逼京师,"已报河南失数州,况经少子伤零落"。整个宫廷,凄惶紧张,田妃也奄奄病亡。就这样,曾经是繁华似锦的永和宫,经过一连串的吵吵嚷嚷,恩恩怨怨,最后萧条索寞,落得个"景阳宫井落秋槐"的凄凉境地。在诗里,作者把田妃命运的变化,和宫廷内部纷争的情景,外戚恃宠横行的政局,农民义风起云涌的形势,联系在一起。换言之,作者以田妃荣辱哀乐为线索,画出崇祯时代政局变化的轨迹,掀开明末政治斗争帷幕的一角。显然,这首诗,包藏着相当丰富复杂的内容,不是那些单纯描写宫廷生活的诗歌

① 见程穆衡:《盘悦卮谈》。

可比。

又如，吴梅村的《琵琶行》，与白居易的《琵琶行》同名，但白诗意在表现弹琴者与听琴者的悲凉身世，吴诗则通过琴声叙述乱离，表现"先帝十七年以来事"①。在琴声里，作者让人们感受到"刀剑相磨毂相击"，"铁凤铜盘柱摧塌"，"寂寞空城乌啄肉"等情景。回顾宫廷从"凤纸金名唤乐工"到"九龙池畔悲笳起"的历程，把崇祯王朝气象的变化，连系于弦索檀板之间。此外，像《田家铁狮歌》、《宣宗御用戗金蟋蟀盆歌》，作者也是通过对具体事件的描写，牵合历史兴替，取材和格局都很广阔。人们称誉吴诗具有高山大河的气魄，这和作者敢于以容量有限的诗歌体裁，驾驭和表现重大繁杂的历史题材有关。

高棅说：元白长庆体，"序事务在分明"。② 吴梅村继承元白叙事诗的写法，也很注意诗歌的脉络经纬。但由于他以诗叙史，而历史面貌复杂多变，这又决定了诗人在务求叙事分明的同时，更多地采用纵横捭阖的笔法去表现历史的错综局面。有些诗，吴梅村甚至让几条线索来往交织，有倒叙，有穿插，使历史画面充满立体感。像《青门萧史行》，作者始而描述长平公主的驸马周显望月伤怀，引出对宫廷哀乐的回忆。然后写到"大内倾宫嫁乐安"的喧闹，再上溯宁德公主出嫁时"千金槛送出雕房"的奢华。从乐安、宁德等宗室公主的婚礼中，作者让人们联想崇祯亲生女儿长平公主出嫁的盛况。诗的后半部，作者分写三个公主的遭遇：乐安公主病故；宁德公主过着破帽迎风鬻珠易米的生活；长平公主则在明亡时被皇帝砍伤，不久惨淡地死去。这首诗的三条线索，分叙三个公主的命运，时分时合，互相掩映。那繁而不乱的结构，条分缕析地显现出纷繁的历史面貌。

为人们熟悉的《圆圆曲》，在写法上更是极尽奔腾驰骤之妙。

关于名妓陈圆圆和吴三桂的故事，清代不少诗人有过题咏，像王思训写过《圆圆歌》：

东海真珠涸泥淬，多情宜为将军死；
将军留剑不轻施，怒惜红颜投袂起。

① 《〈琵琶行〉序》。
② 《唐诗品汇》。

> 燕山定后丽人归，千队万骑西南飞；
> 玉女城连巫峡水，迷离妖梦春风围。
> 春风正奏霓裳曲，锦洞天荒新草绿；
> 风高南渡雁无声，望断香魂悲小玉。

这诗，意味深长，写得颇有特色，但如果和吴梅村的《圆圆曲》相比，命意与格局，高下立见。

《圆圆曲》从吴三桂打着为崇祯复仇的旗号写起，说他"破敌收京下玉关"，追赶李自成败军。"恸哭六军俱缟素，冲冠一怒为红颜"两句，是点睛之笔，开门见山地说明了吴三桂所谓尽忠尽孝的真意。跟着，诗人倒叙吴三桂与陈圆圆在田畹家初见的情态，上溯陈圆圆未进田府之前如何名满姑苏。然后，回过笔来，写她在田府的忧郁，遇见吴三桂的喜悦，被起义军抢去时的惊惶，以及如何在战场上与吴三桂厮见，如何在西南一带安享荣华等种种情景。诗的下半，诗人把笔墨荡开，从浣纱女伴感叹陈圆圆的遭际，想到世事升沉的难料；进而嗟叹吴王夫差恋色亡国，预感吴三桂必然溃败。整首诗，写的似乎是吴三桂与陈圆圆的风流韵事，但诗人把它与社稷兴亡联系起来，使人感到吴陈的婚姻纠葛，实际上已卷进了当时政治斗争的漩涡。在描述吴陈关系这条主线时，诗人处理得迂回曲折，着意在复杂的社会矛盾中，体现吴陈变化无常的命运。总之，《圆圆曲》那波澜跌宕的情节，虚实相生、兔起鹘落的笔法，适足表现明清之际万花筒般变幻无穷的时代风云。

钱谦益认为，吴梅村写诗，"或移形于跬步，或缩地于千里"[①] 这两句话，形象地概括了吴诗艺术构思的特点。诗人要做到在有限的篇幅中呈现广阔的历史画面，他便移步换形，腾挪变化，以具体事件牵合社会大事，以激动起伏的心情与变幻不定的时代脉搏相摩荡，撮千里于尺幅之中，寓兴亡于微末之间，从而使读者看到丰富多彩的社会面貌，感受到历史洪流无法逆挽的趋势。

然而，吴梅村在叙史的过程中，在他描绘的图景上，往往罩上一层纱幕，使人感到内里周深曲折，不能一眼看清。人们说吴梅村诗风沉郁，这除了因为诗人带着悲凉的感情叙史之外，也与他有意创造隐晦的意境

① 见《〈吴梅村家藏稿〉序》。

有关。

说吴诗不易参透，很重要的一点，是诗人喜欢用典。有些明摆的事情，诗人却不直截了当地说破，而是以典故暗喻。一般来说，吴梅村用典，比较贴切灵活，像《圆圆曲》用吴王夫差典故，从夫差的败亡预示吴三桂的前景，耐人寻味。此外，像"幸免玉环逢丧乱，不须铜雀怨兴亡"（《永和宫词》），"青萍血碧它生果，紫玉魂归异代缘"（《青门萧史行》），也都是用典巧妙的例子。当然，吴梅村也沾染了明末诗坛喜欢故弄玄虚大掉书袋的坏风气，对此，王国维、陆云士有过尖锐恰当的批评。

要指出的是，吴梅村不少诗歌，写得流畅易懂。所谓隐晦朦胧，用典过多者，多是那些叙述史事的诗，所叙者又往往是刚刚成为过去的事，还在蒸蒸腾腾地冒着热气。在特定的环境中，诗人的取材，决定了他必须把事情说得若显若隐，扑朔迷离。像《八风诗》，诗人在序中说："余消夏小园，风墉然而四至。"由此，他思绪万千，"聊广其意"。至于他要抒发的真意，则通过用典曲折传出。

《八风诗》的《南风》有云："玉尺披图解愠篇，相乌高指越裳天。"看来十分晦涩，但仔细推敲，意思仍可追寻。相乌，是用作风标的铜乌，据《西京杂记》云："长安灵台相风铜乌，有千里风则鸣。"它是旧京的标志。越裳，指交趾之南的小国。诗人用这样的典故，显与明王朝的宗室南逃一事有关。又如《西南风》有云："落日巴山素女秋，梧宫萧瑟唱凉州。"梧宫，与当时处于西南方的吴三桂宫殿谐音。末两句又云："可堪益部龙骧鼓，猎猎牙旗指石头。"这用的是晋代王濬的典故。王濬奉命征伐孙吴，后又不服指挥。从作者用典的意图中，人们可以体会到他有暗示吴三桂不受清廷节制的意思。透过这一连串的典故，读者会感受到，所谓"八风"，实际上是指在四面八方传到诗人耳鼓的消息，或者是指在四面八方发生过的事。吴梅村曾经说："吾诗虽不足以传远，而是中之寄托良苦，后世读吾诗而知吾心，则吾不死矣。"① 他承认自己有难言之隐，又希望有人能读懂他的诗，理解他的心，所以，他不得不用笔隐晦，却又有意微露端倪，让读者经过咀嚼回味，领会其中真意。

上面，我们就吴诗风格的几个方面作了分析。归结来说，明清之际尖锐复杂的社会矛盾，扩展了吴梅村的视野，使他一题到手，即胸罗全局，

① 见陈廷敬：《吴梅村先生墓表》，引自吴翌凤笺注《吴梅村诗集》。

写出气格恢宏开阖变化的场景；而阴晴不定的政治风云，晚年临渊履冰的心境，又使他叙史时吞吞吐吐，遮遮掩掩。特定的历史背景，给他的诗篇烙下了独特的印记。

三

吴梅村的诗风，在不同时期，有不同的变化。

梁启超认为，吴梅村风格"靡曼"。这话未免有点过分。但，如果以此评价其早年之作，却也切中要害。综观吴梅村的诗作，在崇祯十六年以前，确可以归入纤丽绮媚一路。

晚明时期，文坛出现追求秾丽婉艳的风气，即使性情耿介如陈子龙，也未能免俗，正如钱谦益所说："近之学者，摘词掞藻，春花满眼。"① 在经济高度繁荣的村镇上，文士们流连风月，一掷千金。像曹学佺"家有石仓园，水木佳胜，宾友翕集，声伎杂进，享诗酒谈宴之乐，近世所罕有也。"② 他们偎红倚翠，在浅斟低唱中生活，写出来的作品，自然是软语缠绵，粉香弥漫。被誉为"文采风流，照映一时"③ 的吴梅村，生长在江南名胜之区，日夕与文士们优游文酒，他的生活圈子直接影响到创作，决定了他也走上"摘词掞藻"的道路。

在早年，吴梅村算得上是个幸运儿，他二十三岁高中榜眼，跟着奉旨完婚，以后回朝任职，官居清要。陈眉公说他是："年少朱衣马上郎，春闱第一姓名香；泥金帖贮黄金屋，种玉人归白玉堂。"把他占尽风情享尽荣华的情态表现得淋漓尽致。像他那样少年得志的人物，笔尖流出的少不了是逸丽的词藻，妩媚的风韵。且看他一些赠妓之作，像"轻靴窄袖柘枝装，舞罢翻身倚玉床；认得是侬偏问姓，笑依花底唤诸郎"，像"海棠花发两三枝，燕子呢喃春雨时；恰似阑干娇欲醉，当年人说杠红儿"，④ 都写得绮艳靡曼。尤侗说："先生之文，如江如海；先生之诗，如云如霞；先生之词与曲，烂兮如锦，灼兮如花。其华而壮者，如龙楼凤阁；其

① 《牧斋有学集》卷四八。
② 《列朝诗集小传》丁一四，《曹南京学佺小传》。
③ 《艮斋杂说》。
④ 《赠妓朗园》，《偶成》其二。

清而逸者，如冰柱雪车；其美而艳者，如宝钗翠钿；其哀而婉者，如玉笛金筱。"① 这番话，用以形容吴梅村早年创作的倾向，倒是比较恰当的。

到明清易代之际，吴梅村改变了对生活的态度，从当权派变为在野派。与此相联系，他的诗风也起了显著的变化。《四库全书总目提要》说："其少作大抵才华艳发，吐纳风流，有藻思绮合，清丽芊眠之致。及乎遭逢丧乱，阅历兴亡，激楚苍凉，风骨弥为遒上；暮年萧瑟，论者以庾信方之。"确实，诗人三十五岁以后的诗作，多为变徵之音。

当建州铁骑涌入山海关以后，清廷推行圈地、剃发等恶政，国内民族矛盾逐步演变为社会的主要矛盾。那时候，汉族地主阶级，也有许多人以不同的方式参与了抗清斗争。在江南，一些遗老退隐山林，对清廷采取不合作态度，他们"相率结为诗社，以抒其旧国旧君之感"②。曾经为朝野瞩目的吴梅村，也被江南几个诗社推为盟主。到顺治十年，他还写过《致云间同社诸子书》和《致孚社诸子书》，要求意见歧异的大小诸社"尽释前嫌"，团结一致，大力赞扬"遭患处变，风霜不改"的先哲。

然而，吴梅村在隐居了十年以后，却应清廷征召，出任国子监祭酒。

吴梅村仕清，原因是复杂的。从本质上说，汉满地主阶级在利益上有许多相通的地方。随着清廷向西南地区进军的胜利，统治全国的局面渐趋明朗，汉满地主阶级合流的趋势也逐渐明显。当清廷作出延揽汉族地主阶级的姿态时，曾以"名节相砥砺"的遗民们，经过一番观望，便演出了"一队夷齐下首阳"的活剧。那时候，吴梅村也认为形势变了，"曾见官军收贼垒，时清今已重儒生"③。基于对军事政治的认识，他改变了初衷，加进了"夷齐"们下山的队伍。

变节仕清，是吴梅村一生的重大事件，我们必须注意它对诗人人生历程的影响，注意由此引起诗人心理的变化以及诗歌风格的变化。从现存的材料看，仕清后的吴梅村，没有从在野派又变回当权派。他回到北京，却没有恢复当年春风得意的生活，相反，心情比应召前更加沉重，性格也更加忧郁。他在诗歌里所表现的苍凉萧瑟的感情，正是对现状十分不满，内心极度矛盾的产物。

① 《西堂杂俎》。
② 杨凤苞：《秋室集》卷一，《书南山堂遗集》。
③ 《送永城吴令之任》。

当吴梅村被清廷挂上"祭酒"的空衔时,苦恼也就涌上了心头。留京期间,他觉察到清廷对遗民的征召,不过是笼络人心的把戏;冷局闲曹的生活,使他兴味索然;旧京风物依旧,人事皆非,使他触景伤情,百感交集,他后悔出了山。特别是在他四十七岁辞官回家以后,悔恨之情,更成为贯串在他的诗歌创作中的主要旋律。王烟客邀他赏菊,他竟把东篱之菊理解为寄人篱下,吟出了"苦向邻家怨移植,寄人篱下受人怜"的诗句。他又以枯桐、断石自比,叹息"枯橱牛死心还直,断石经移藓自斑"①。在自许耿直的表白中隐藏着含羞负疚的情绪。有时候,他想到"君亲有愧吾还在,生死无端事总非"②。有时候,他想到"我本淮王旧鸡犬,不随仙去落人间"③,为自己的偷生苟活懊恼不已。愈到晚年,吴梅村愈加痛苦,当他回顾自己的一生时,竟觉得"一钱不值"。他承认"世故牵挽,不克守其匹夫之节"④,是平生最大污点。临终时,他对家人说:"吾一生遭际,万事忧危,无一刻不艰难,无一境不尝甘苦。"他又叮嘱:"吾死前,敛以僧装,葬吾于邓尉灵岩相近。墓前立一圆石,题曰诗人吴梅村之墓。"⑤ 这一番血泪交迸的话语,在当时产生了强烈的反响。"苦被人称吴祭酒,自题圆石作诗人"⑥。吴梅村既不敢在死后恢复汉衣冠,但也不愿在坟头上题署新朝给他的官诰。他的隐衷,遗老们多能理解。

吴梅村应清廷之召出仕,这一举动,是他的阶级属性所决定了的。而出仕后旋即后悔,又是汉满地主阶级的联合后,彼此利益发生冲突的表现。

当许多汉族地主一头投入八旗贵族的怀抱时,以为他们旧有的权益,可以得到保障和承袭。可是,这一厢情愿的想法和实际生活情况大相径庭。因为,八旗贵族以征服者的姿态君临中国,他们执行的是"首崇满洲"的政策,只允许汉族地主分沾余润。尤其是在军事活动频繁的时刻,清廷开支庞大,更不能不加紧对汉族地主阶级的控制,以榨取更多的赋税。这样,受到损害的汉族地主,特别是江南地区的地主,对清廷的不满

① 《言怀》。
② 《追悼》。
③ 《过淮阴有感》。
④ 《徐序重诗序》。
⑤ 顾湄:《吴梅村先生行状》。
⑥ 见《梅村家藏稿》题词。

情绪日益滋长。吴梅村后悔和清廷合作，正反映了汉族地主的普遍失望的心理状态。

吴梅村写过《芦洲行》一诗。诗中说：

> ……我家海畔老田荒，亦长芦根岂赐庄，
> 州县逢迎多妄报，排门赔累是重粮。
> 丈量亲下称芦政，鞭笞需索轻人命；
> 胥吏交关横派征，差官恐喝难供应……

这首诗，写的是诗人家里所受的征派之苦。按理，吴梅村有"祭酒"的头衔，清廷对他应该客气一些，但实际的情况是，他在横征暴敛面前也无计可施。当经济利益受到侵渔时，作为汉族地主一分子的吴梅村，自然会依恋过去风云得意的生活，怀念那由汉族地主独揽一切的明朝；自然想到国家兴亡和他个人利益的关系。《芦洲行》结尾写道："樵苏犹向钟山去，军中日日烧陵树。"诗人从自己家运的颓败联系到明朝国运的衰亡，感慨良深，也揭示了兴亡之感的实质。

吴梅村后悔仕清，这与他在出山后遭受到一连串的打击有关。

顺治十年，吴梅村似乎得到了朝廷的青睐，可是，他的家眷、亲朋，却接二连三遭到厄运。在《遣闷》一诗中，吴梅村写道："一女血泪啼阑干，舅姑岭表无书传；一女家破归间关，良人在北愁戍边；更有一女忧烽烟，围城六月江风寒。"女儿们一个个惨遭不幸，吴梅村当有切肤之痛。顺治十四年，清廷为进一步打击江南地主，兴起科场大狱，吴梅村的挚友吴汉槎等，有的被杀，有的被流放，顷刻之间，家业毁败。唇亡齿寒，这一切，使吴梅村伤心怵目。

顺治十七年，清廷以"士习不端，结订盟社，把持衙门，关说公事，相煽成风"①为借口，禁止文人结社活动。顺治十八年，清廷又发起"奏销案"，借口苏、松、常、镇等地文武绅衿拖欠钱粮，严厉地打击江南汉族地主阶级。吴梅村受"奏销案"牵连，陆銮又告发他曾在虎丘结社集会，居心叵测。那时候，吴梅村随时会两罪俱发，因此一直提心吊胆。他对儿子说："奏销适吾素愿，独以在籍，部提牵累，几至破家。既免而又

① 《马子瞕疏》。

有海宁之狱，吾之幸而脱者，几微耳！无何陆棻告讦，吾之家门骨肉，当至糜烂。"① 由此可见，吴梅村虽然依附了清朝，但在政治上没有捞到什么好处，身家性命也没有得到保障。他感到处境危殆，又只能坐困愁城，"误尽平生是一官，毁家容易变名难"，愈到晚年，他愈痛感当初仕清的失算。

清代还有一则传闻，说吴梅村仕清时，"未有子，多携姬妾以往，满人诇之，以拜谒为名，直造内室，恣意宣淫，受辱不堪，告假而归"②。吴梅村妻妾是否受辱，我们无法证实，但是清初汉族地主阶级普遍受到满族贵族的欺压，这却是事实。正由于在经济上受到损害，在政治上受到排挤，他们当中许多人与清廷同床异梦，对八旗贵族的幻想也逐渐破灭。

吴梅村饱受儒家思想的熏陶，深受君君臣臣观念的影响。他曾说过："得吾君而事之，有死而无贰；不得吾君而事之，洁身宁志，其道亦有死而无贰也。君臣之义，无逃于天地之间。"③ 然而，这君臣之义，他自己偏偏不能做到。为此，他扪心有愧，深感社会舆论和传统观念的谴责，觉得"受恩欠债须填补，纵比鸿毛也不如"了。当时，忝颜仕清的名士龚鼎孳，曾给吴梅村写过一信，提到"自伤失路"，认为"身既败矣，焉用文之；万事瓦裂，空言一线，犹冀后世原心"。④ 吴梅村也和龚鼎孳一样，不能不考虑身后名的问题。随着岁月的增长，身后名的忧虑越来越难摆脱，内心的矛盾也越来越激烈。

另外，吴梅村的苦恼，也和顺治后期江南地区政治军事形势的发展有关。

顺治十六年以后，张煌言、郑成功数次登陆成功，重创盘踞在江南的清军，这一来，备受清廷压抑的江南地主集团，又感到前头有一线曙光，不少遗老又唱起复明的调子来。钱谦益等人甚至和复明势力取得联系，密谋反正。史载，钱谦益写信给吴梅村，告诉他："沈生祖寿雪樵，魏生耕雪窦，顾生万庶，其三子，欲谒门下之便，敢以其私可忧者，献于左右。三子者，李翱、曾恐之亚，今世士流，罕有其俦，而朴厚谨直，好义远

① 《马子瞶疏》。
② 林时对：《荷牐丛谈》叁，"鼎甲不足贵"条。
③ 《李贞女传序》。
④ 《梅村诗话》。

大,可与深言。"① 在钱谦益介绍给吴梅村的三个人中,魏耕就是一名秘密反清的激烈分子。他充当郑成功军队的内应,几取金陵,后来不幸事泄,惨遭腰斩。吴梅村和他有所来往,虽不见得会有什么举动,但可以肯定,在江南地区,部分汉族地区酝酿复明的斗争中,吴梅村不会是无动于衷的。钱谦益"可与深言"一语,表明他相信吴梅村与魏耕等人可以有共同语言。在复明势力渐次抬头的情况下,深知君臣之义却又落了水的吴梅村,思前想后,进退失据,其内心痛楚,是可以想象得到的。他在临终时对自己猛力鞭挞,正是长期以来愧疚郁闷心情的总爆发。

在民族矛盾尖锐的时刻,吴梅村出仕清朝,在客观上有利于满族贵族地主对全国的统治,这是毋庸讳言的。但是,当我们剖析了吴梅村仕清以后的思想状态,就会理解他为什么写出了大量的不满现状的诗章,理解他为什么虽然重进官场,却写不出早年那种俊逸妩媚的章句;就不至于因他在政治上的失落,从而全部否定他的人品与诗品。章太炎曾说:"合肥龚鼎孳,太仓吴伟业,皆以降臣善诗歌,时见愤激。而伟业辞特深隐,其言近诚。"② 我认为,指出吴梅村情感真切,这点是很重要的。惟其如此,才不会把他后期创作的诗歌看成是虚伪的遮羞布,才谈得上进一步研究他的诗歌创作的真实性,给予适当的评价。

从上面的论述中可以看出,吴梅村诗歌风格的变化,实际上深刻地反映了社会的进程。明末清初天塌地陷的形势以及震后余波,使吴梅村改变了对生活的态度,使他的诗风前后判若两人。然而,吴梅村毕竟是吴梅村,诗人青年时代的好尚、经历,不可能不在他中年以后的创作中留下痕迹。当他落拓江湖倍感凄惶时,往日江南繁华美丽的景色,金榜题名春风得意的旧事,就越鲜明地奔来眼底。诗人说:"授简岂忘群彦会,弃繻谁识少年装;长卿驷马高车梦,卧疾相逢话草堂。"③ 往事如烟,却又历历在目,旧梦新愁,互相缠绕,从而使他的诗作显现出冷暖并呈哀乐交集的奇特风格。

① 《牧斋尺牍》上,《与吴梅村》三通之三《论社》。
② 《钱谦益别录》。
③ 《感旧赠萧明府》。

四

歌德说得好:"一个作家的风格,是他内心生活的准确标志,所以,一个人要写出明白的风格,他首先要心里明白;如果想写出雄伟的风格,他首先要有雄伟的人格。"① 吴梅村诗歌创作的风格,既和他特殊的经历有着千丝万缕的联系,也是他内心生活的倒影。

吴梅村体魄羸弱,"少多病,辄废读"。② 但他目光阔大,不同时俗,"经生家崇俗学,先生独好三史"。他在元稹《连昌宫词》之后写《永和宫词》,在白居易《琵琶行》之后,也写一首《琵琶行》,就说明具有敢于超越前人的气魄。正因为他是一个颇有胆识的作者,才会挑取那些复杂的、难以驾驭的题材收进诗囊,才会采用纵横捭阖的艺术手法,反映广阔的时代画面。

吴梅村也有干预现实的勇气,当他高中榜眼进入明朝政权时,便不满阉党余孽的所作所为,投身到激烈的党争之中。崇祯十年,张至发当权,"先生首疏攻之"。他的进击,虽无济于事,但"直声动朝右"。其后,他向崇祯皇帝"进端本清源之论",提出当时朝政混乱,任用私人,责任在于宰相。"言极剀切,上为之动容"。这一次,吴梅村被压了下去,张至发等以明升暗降的办法,调他任南京国子监司业。不过,吴梅村还是不肯罢手,崇祯十二年,明朝统治阶层内部在对待清兵入侵的问题上发生了一场斗争,杨嗣昌主和,黄道周主战,结果,黄道周便因参劾杨嗣昌下狱。吴梅村一贯支持主战派,当他听到黄道周被责的消息,立刻派遣太学生涂仲吉入都替黄讼冤。当然,这次的干预,也毫无结果,甚至"几遭不免",但它说明吴梅村在动荡不安、危机四伏的年代中,并不想蝇营狗苟,或者钻进象牙之塔,不问世事。清兵入关后,吴梅村对抗清的英雄,一直是表示仰慕的,例如称陈子龙抗清死难为"殉节";称瞿式耜领军反清为"唱义粤西"。据《花朝生笔记》载,夏完淳作了寄托亡国之哀的《大哀赋》,"吴梅村见之,大哭三日"。这一切,说明了吴梅村是一位积极入世的人,他不甘心受挫,不乐意雌伏,无法丢开心头块垒。郁闷之情,发而为诗,

① 《歌德谈话录》,第39页,人民文学出版社1978年版。
② 顾湄:《吴梅村先生行状》。

便充塞着苍凉激越之气。

但是，吴梅村内心又有患得患失，贪生怕死的一面。

吴梅村在《马子瞑疏》中，说自己"生平规言矩行，尺寸无所逾越"。确实，他是个一辈子小心谨慎的人。

小心谨慎，当然是必要的，但如果在应该拍案而起或者挺身而出之际，谨小慎微，龟缩在规矩之中，不敢越雷池半步，这岂不成了软弱和怯懦？综观吴梅村一生，在几次关键时刻，他都表现得畏畏缩缩。例之一是：崇祯时，张溥向温体仁发起攻击，指使吴梅村缮疏劾奏。吴梅村看到温体仁势力强大，不敢在太岁头上动土，但又不好违背张溥的命令，于是挖空心思，把奏疏改头换面，拿去参劾蔡奕琛。这样，算是向温党放一声空枪恫吓，也能向张溥交差了账。例之二是：崇祯上吊，明朝覆亡，吴梅村也想过自杀殉主，但经家人劝止，老母哭阻，犹豫一番之后，终于活了下来。

从吴梅村怯懦个性发展的轨迹看，他的仕清，也是必然的。

清初，多尔衮对汉族地主采取又拉又压的政策。顺治二年，他一面颁布薙发令，一面开设博学鸿词科，用半哄半吓的办法驱使汉族知识分子入彀。当时，稍有名气的遗民，凡未遁迹空门，而又不肯应征应试者，便会被视为抗清分子，身家性命随时有毁灭的可能。在清廷愈来愈站稳脚跟的时候，明代故老也就愈难扮演隐士的角色。吴梅村说："莫嗟过眼年光易，征调初严已十霜。"可见，他在隐居期间，一直受到清廷的压力。他又说："改革后，吾闭门不通人物。然虚名在人，每东南一狱，长虑收者在门，又诗祸史祸，惴惴莫保，十年危疑稍定，谓可养亲终身，不意荐剡牵连，逼迫万状，老亲惧祸，流涕催装。"① 一向胆小怕事的诗人，实在不敢硬撑到底，因为，"但若盘桓便见收，诏书催发敢淹留"②，只好悲悲切切，凄惶上路。

不过，吴梅村所谓"逼迫万状"，也嫌言过其实。实际上，清廷对他还是比较客气的。假如他把心一横，誓死不二，不见得就逃不出清廷指掌。顾炎武不理征召，浪迹江湖，不就坚持过来了吗？在吴梅村被征的同时，周廷䶮也受到出山的催促，但他辞不赴命。吴梅村叹息说："师以同

① 《马子瞑疏》。
② 《寄房师周芮公先生》。

征,独得不至。"① 你瞧,名声比吴梅村更大、官阶比吴梅村更高的周廷儱,可以"不至",吴梅村又何至于非"至"不可?说穿了,他的仕清,无非是怕字当头的表现。再加上被名利吸引,对政局的认识有所改变,便只好随大流,顺时势,半推半就去当国子监祭酒。到了北京,他又瞅准时机,抽身退步。这样做,既可以不得罪清朝,苟全性命于乱世;又算是不忘故国,争取遗民的谅解。总之,无论在明在清,吴梅村遇事都不肯过激,不会出格,力求在矛盾的缝隙中安身立命,保存自己。当他回顾自己一生走过的道路时,写了一篇《病中有感》,有句云:"为当年,沉吟不断,草间偷活。"我认为,"沉吟不断"四字,也可以说是他一辈子优柔寡断患得患失性格的写照。

综上所述,吴梅村的性格是极其复杂的。他是积极的入世者,但在政治上又是个弱者;他有广阔的视野,但缺乏坚定的意志;他易于激动,情绪炽热,但在严峻的考验面前又怯懦畏缩。他立身处世,虎头蛇尾。往往在亢奋一番之后心灰意冷。他内心的状态,活像是块斑斑驳驳的调色板,有冷色,也有暖色,鲜红与惨绿,艳丽与灰黯,统统搞在一起。

作为诗人,人品与诗风之间,有毛细管沟通渗透。吴梅村的诗歌,以美丽的景色表现凄苦的感情,在磅礴的气势中掺杂低沉郁闷的色调,明白而又迷惘,流畅而又典重。这一切,既是现实矛盾的曲折反映,也可以在诗人的个性中,找到一定的依据。

(原载《文学评论》1985 年第 2 期)

① 《〈寄房师周芮公先生〉诗序》。

朱彝尊、陈维崧词风的比较

十六七世纪之交，随着江南地区商品经济的发展，我国文坛在俗文学领域里涌起了一股新浪潮，出现了像《牡丹亭》所描述的"混阳蒸变"，"似虫儿般蠢动把风情扇"的局面。

作为雅文学的诗词创作，有没有出现新的变化呢？有。这一点，我们可以在朱彝尊、陈维崧的词作中看到端倪。本文试图从比较的角度，分析这两大词家的创作风格和创作心理，捉摸当时文坛的脉搏。内容包括：朱、陈词各自的风格；朱、陈的关系；陈维崧对传统审美意识的突破；朱彝尊反礼法的创作内容；朱、陈各自的经历、性格、心理与词风的关系等等。

一

朱彝尊与陈维崧，是清初词坛影响最大的两个作家。谭献说："（朱）锡鬯、（陈）其年出，而本朝词派始成。""嘉庆以前，为二家牢笼者十之七八"（《箧中词》）。有清一代，朱、陈以自己独特的成就，各领风骚。那些拥簇朱彝尊的词客，自称为浙西派；而推崇陈维崧的一群人，也被目为阳羡派。

陈维崧、朱彝尊词作的风格，是多姿多彩的，他们同时具有几副词笔。婉媚的、幽奇的、豪放的、清丽的种种格调的作品，在他们的词集里都有出现。

就词作风格总体而言，陈维崧近于苏、辛，甚至比苏、辛更为豪宕横霸。"飞扬跋扈，不受羁缚"，这是清朝许多评论家对他创作的共同认识。

陈维崧的思路像一匹脱缰之马，横冲直撞，变化奇诡。他自称："我生大言好志怪，耻逐众口争呕哑。"（《送邵子湘子登州并寄谭舟石太守》，

《湖海楼诗集》卷六）① 喜欢作夸张的想象，追求与众不同的表现手法，是他创作的一大特色。例如写秋天，他不从萧瑟疏淡高洁等一般角度着眼，而说"秋气横排万马，尽屯在长城墙下"（［夜游宫］《秋怀四首》，《词集》卷三），赋予秋天以豪雄壮阔的意韵。又如写梅花，他竟形容说："十万琼枝，矫若银虬，翩若玉鲸。"（［沁园春］《题徐渭钟山梅花图同云臣南耕京少赋》，《词集》卷七）把暗香疏影表现得气势飞动。他形容何铁篆刻的功夫是："雀刀龙笛，腾空而化"；形容白生弹琵琶的声音是"忽然凉瓦飒然飞，千岁老狐人语"。翻开陈维崧的《湖海楼词集》，扑入眼帘的尽是光怪陆离的形象和豪宕壮丽的意境。史惟园说他，"倚声写句，镂冰雕玉，风樯阵马，牛鬼蛇神"（［沁园春］《题乌丝词》）。确实，各式各样的形象，陈维崧都可笼于笔端，驱使入词。

请看他写的一首小令："晴髻离离，太行山势如蝌蚪；稗花盈亩，一寸霜皮厚。赵魏燕韩，历历堪回首；悲风吼，临洺驿口，黄叶中原走。"（［点绛唇］《夜宿临洺驿》）小令一般容量较少，但此词却以奇特的想象，产生涵盖一切的艺术效果。作者一方面以极大的山峦与极小的稗花比衬、以千载往事与眼前景物比衬；另一方面，雄伟的太行山被他缩为极小，粉末般的霜花，则被他摹写为厚厚的皮。真是既可纳须弥于芥子，又可使芥子化作须弥。这一来，遥远的时空，历历在目；而近在咫尺的景色，被秋风黄叶一搅，反觉得模糊不清。其中深意，便从这出人意外的想象中传出。

陈维崧喜欢让感情的洪流奔腾倾泻，喜欢构筑阔大突兀的意象。即使运用托物寄意的手法，他也往往以那充满动感磅礴伟岸的物象为载体。例如，他喜欢写豪气逼人的鹰，著名的［醉落魄］一词，咏的就是鹰。在描写鹰击长空的雄姿以后，便说"人间多少闲狐兔，月里沙黄，此际偏思汝"。［夜游宫］则写猎鹰的威猛："箭与饥鸱竞快，侧秋脑角鹰愁态。"他还常自喻为鹰："我生逼侧不称意，角鹰失势鸣饥肠。"（《赠吴默岩先生》，《诗集》卷六）"欲归未归不称意，扠翅学作饥鹰呼。"（《地震行》，《诗集》卷六）这声色俱厉骨力遒劲的形象，使人感受到作者发扬蹈厉雄跨一时的气魄。

① 《湖海楼诗集》，下简称《诗集》；《湖海楼词集》，下简称《词集》；《湖海楼文集》，下简称《文集》。

陈维崧处于神州大地风云变幻的年代，境遇坎坷，他从不作儿女态，常是穷途痛哭，引吭悲歌。他感到的是乾坤乱颤，山川震撼，风狂雨暴。因此，他经常撮取狂飙的形象入词。如说："天风急下，劈破青红茧"；"风急楚天秋，日落吴山暮"；"一派酸风卷怒涛"；"怪底烛花怒裂，小楼吼起霜风"；"遥遥夜壑，风吼鱼灯逼"。（均见《词集》）这笔底风雷，使人惊心骇目，同时也表现出陈维崧"飞扬跋扈"的思绪。当他需要以超常的力度表达其激烈奔崩的感情时，他往往无心作细腻的观察，倒是经常把自己的气质赋予事物之中，不守矩嬳，粗笔勾勒，务求自得其天趣，发泄其块垒。

二

清人对朱、陈词风格评价，概括为"锡鬯情深，其年笔重"八个字。就是说，朱彝尊的词，委婉深挚；而陈维崧的词，则笔墨淋漓，力重千钧。无论对故国山川，诗朋酒侣，红颜知己，朱彝尊都深情眷恋。他的《曝书亭集》①的词字里行间，缠惹着恨丝情泪。

有意思的是，朱彝尊那深沉的感情，常常以平缓疏淡的笔法出之。他力求词作像南宋张炎、姜夔那样，臻于"醇雅"、"清空"。所谓醇雅，是以典雅而非俚俗的语言，和谐而非突兀的形象，表现深沉的情致。所谓清空，是以舒缓的节奏，疏朗的空间，创造出看似平淡而又韵致深长的意境。像他有名的［卖花声］《雨花台》：

衰柳白门湾，潮打城还，小长干接大长干，酒板歌旗零落尽，剩有渔竿。　秋草六朝寒，花雨空坛，更无人处一凭栏，燕子斜阳来又去，如此江山。

白门湾上，寂寞潮声，几行衰柳，一竿渔钓，衬着雨花台下，芊芊芳草，两三燕子，脉脉斜晖。这一切，显得多么落寞凄清。然而，诗人又处处暗示，这里曾经有过歌旗酒板，有过六朝金粉。眼前零落的景物，映照着心中残留着的对繁华的记忆。这究竟是凭吊兴亡，还是抒发故国之思？

① 《曝书亭集》，以下简称为《曝集》。

是慨叹人间的变化，还是感怀身世？个中深意，不着痕迹。仔细体味，我们不难捉摸到朱彝尊思恋家园的情结，而他向人们提供的，却只是一幅澹荡空灵的水墨图。

　　如果说，陈维崧喜欢写急风、狂风，那么，朱彝尊则经常捕捉暮雨、疏雨、春雨的形象，创造一种迷蒙的意境。例如："灯前泪滴，秋风长簟，暮雨空阶"；"醉咏新词，春雨梨花燕子时"；"声声滴滴夜深闻，梦到江南烟水阔，小艇柴门"；"酒家疏雨杏花天"，"垂杨老，东风不管，雨丝烟絮"。（均见《曝集》）烟润的雨，像给周遭笼上透明的纱幕，一切朦朦胧胧，分外容易引人遐想。朱彝尊像在画面上用淡墨匀出一片虚空，让读者从水光墨韵中品尝味外之味。

　　陈维崧擅写鹰，朱彝尊则喜写雁。两者的形体、禀性，给人们的印象、感受，大不相同。朱彝尊的代表作［长亭怨慢］，写的就是无以为家的雁。

　　结多少，悲壮俦侣。特地年年，北风吹度。紫塞门孤，金河月冷，恨谁诉？回灯柂渚，也只想江南住。随意落平沙，巧排作参差筝柱。　　别浦，惯惊移不定，应怯败荷疏雨。一绳云杪，看字字悬针垂露。渐欹斜，无力低飘，正目送碧罗天暮。写不了相思，又蘸凉波飞去。

　　词的开头，作者即点明秋雁年复一年，离乡别井，带着一腔幽怨，结伴南飞。在江南，渚清沙白，岛屿萦回。于是雁群暂驻征程，在平沙上留下参差的脚印。换头以后，节奏稍有变化。作者以秋雨残荷衬托雁儿无力低飘流落天涯的形象。在词的最后几句，作者写雁儿在黄昏中渐行渐远，越飞越低，就像电影镜头那样逐渐淡出，耐人寻味。从词里，人们不仅看到长天零落的雁字，而且还会感受到现实生活中，许多人四海飘零惊惶不定的隐衷。

　　像［长亭怨慢］和［卖花声］这样的词，很能体现朱彝尊所追求的"醇雅"、"清空"的格调。陈廷焯说："竹垞词疏中有密。"（《白雨斋词话》卷三）是的，审美主体的深情，融合在疏淡平缓的形象中，诱导读者浮想联翩，便形成了朱彝尊"疏中有密"的艺术特色。

三

人们曾有一种认识,不同的创作流派,总会互相抵牾,针锋相对。其实,文艺创作的现象十分复杂,流派之间的攻讦、对立,固然不乏其例;但它们也会互相融合、渗透、促进。作家们并不是非得像"乌眼鸡似的",斗个你死我活不可。

风格迥异,各为不同派别领袖的朱、陈,关系便颇为融洽。

朱彝尊、陈维崧常有机会在一起饮酒论文。朱说:己未元日雅集,"客来天半白,杯至眼俱青,密坐更番改,清诗次第聆……"(《元日同孙枝蔚、毛奇龄、陈维崧、吴雯……即席限韵二首》)。一次春夜,陈维崧被朱彝尊邀去大嚼,酒醉饱饭之后,他高兴地咏唱:"朝来食指动,心莫省其故,果得我友信,奔踬不遑屦。入门脱帽狂,由窭大声呼……"(《春夜朱锡鬯、陆义山两君招饮,馔其甘腆,一饱之后,快而成诗》)可见,朱、陈是熟不拘礼,脱略形迹的朋友。

陈维崧比朱彝尊年长四岁,他曾有诗《赠朱锡鬯》:"羡尔年犹少,怀中锦字藏;门前何蕴藉,时誉足清狂。"友好地摆出兄长般的态度。朱彝尊对陈维崧则推崇备至,他曾寄一首[百字令]词与陈维崧之弟陈维云,说:"过江人物,数君家伯字,辞华无敌。"(《酬陈维云》,《曝集》卷廿五)朱彝尊说得更明白:"宜兴陈其年,诗余妙绝天下,今之作者虽多,莫有过焉者也"(《红盐词序》,《曝集》卷四十)。

朱陈不仅互相倾慕,而且在创作上有相同的志趣。朱彝尊说:"余所作亦渐多,然世无好之者,独其年兄称善。"(《红盐词序》,《曝集》卷四十)在理论上,他们也有见解一致的地方。当朱彝尊论述慢词的发展过程时,"人人辄非笑,独宜兴陈其年谓为笃论"。由此,他感慨万分,太息"信同调之难也"(《书东四词卷后》,《曝集》卷五十三)。后来,陈维崧病亡,朱彝尊更深深地感到"同调日寡"(《鱼计庄词集序》,《曝集》卷四十)的悲哀。

人们不是以为浙西派与阳羡派旗帜对张么?而朱和陈,却引为同调呢!

更有甚者,据《国朝先生事略》载,朱彝尊和陈维崧曾把词作合刻在一起,称为《朱陈村词》,它被传入禁中,受到称赞云云。

按照惯例，作品合刻，这意味着旨趣的一致。如果说，朱彝尊的作品与浙西派的李良年诸人合刻，陈维崧的作品与吴天石、史惟园诸人合刻，那比较容易理解。可是，两个不同流派的主将，偏偏"合二为一"，亲手选订合刻本，这在文学史上不能不算是一桩特例。有一点可以肯定：即朱彝尊和陈维崧更多是看重他们之间的相同，他们并没有门户之见，尽管在创作风格上各走各的路。

现在要探讨的是，为什么他们的词作，竟会"共结朱陈"呢？

四

我认为，朱、陈最大的相同之点，是敢于努力突破封建陈旧传统的束缚，各自从不同的角度，在板结的硬壳中挤出裂缝。

陈维崧在突破词的传统创作观念这一方面，表现得异常勇敢。

自宋以来，词坛的传统观念是：词不同于诗。以题材的摄取而言，诗可以直接反映现实，直接干预政治；词则只宜轻歌檀板，模山范水。即使是苏、辛等人，虽也关心现实，但只走借景抒情的路子，更多的人则恪守"词别是一家"的矩矱，避免受"句读不葺之诗"的讥讽。陈维崧却把词笔径直插入五言、七言古近体范围，把人们不敢入词的题材、事件写进词里。例如，他看到社会混乱，便直书"群盗如毛，月黑邻船响箭刀"（［减字木兰令］《岁暮灯下作家书七首》，《词集》卷二）。他有感于官吏们横行霸道，即以《虎丘月夜见贵官呵止游人者》为题，填写了一曲［醉蓬莱］，嘲笑那些"从事喧阗，郎君贵倨，禁游童趋走"的不平现象。灾难频仍，贫富不均，他写了［水调歌头］《夏五月大雨浃月，南亩半成泽国，而梁溪人尚有画舫游湖者，词以寄慨》。词中直接提到："今何日，民已困，况无年。家家秧马闲坐，墟井断炊烟。何处玉箫金管，犹唱雨丝风片、烟水泊游船。"可见，强烈的正义感，炽热的感情，使他摆脱创作传统的羁缚。当然，他也运用美人芳草"入微出厚"的写法，但需要放笔直书的时候，他就不顾词坛的清规戒律了。

陈维崧还以散文入诗。蒋景祁指出，陈维崧"诸平生所诵经史百家，古文奇字，一一于词见之"（《瑶华集述》）。陈宗石也说他"里语巷谈，一经点化，居然典雅"（《瑶华集述》）。他的一些词，如果我们把"词牌"抽去，简直就像一篇有韵的散文。

以诗以散文入词，尚属词风变化的外部问题，至于审美趣味的改变，则接触到创作更为本质的方面。

普列汉诺夫说："任何一个民族的艺术，都是由他的心理决定的；它的心理是由他的境况造成的，而他的景况归根到底是受它的生产力状况和它的生产关系制约的。"① 人们对美的认识，与生产水平、文化水平有着密切的联系。因此，审视一定历史时期的审美趣味，实际上可以捉摸社会发展的脉搏。

创作，包括写什么和怎样写两个方面。在我国古代雅文学的范围中，写什么的问题，一直没有明显的变化，山水、花鸟、鱼虫，送别、遣兴、怀古，是骚人墨客代代相传的话题。但是，怎样写，情况就不一样了。以画坛而论，清初的恽格认为要在自然中表现出作者的情，"山不能言，人能言之"。明显地主张在审美客体中注入审美主体的意识，和"师古"的传统画法，大不一样。石涛说得更明白："夫画者，从予心者也"，"山川使予代山川而言也"。稍后，又出现了行为放诞以"大写意"为能事的扬州八怪。本来，重视写意，强调表现审美主体，是我国画坛的一贯传统。但八大、八怪，把民族、社会和个人的种种忧愤，通过表现强烈的个性在笔纸上宣泄，则带有明显的时代特色。它是温柔敦厚的传统观念日益动摇，市民阶层日益重视个人利益在文艺上的反映。在词坛上，陈维崧的词作，"不可以常律拘"（蒋景祁《瑶华集述》），他突破常律，以意为之，随意所之，把审美主体强调到新的高度。他任由感情奔泻，挥动如椽大笔横扫千军的做法，真像与画坛上的八大、八怪，呼吸相通，桴鼓相应。

什么是美？陈维崧的观念与传统大相径庭。

传统的诗歌，提倡"温柔敦厚"。与此相联系，意象的和谐，情调的婉媚，便成为传统的审美趣味。宋代以来，词坛以婉约为正宗，良有以也。

陈维崧的词，总的格调，恰恰与和谐婉媚相反。他喜欢捕捉"历乱烟村"、"断壁崩崖"、"柴门栗橡"、"野鸭"、"狂涛"、"残碑"、"月黑枫青"的形象；爱使用的动词是"吼"、"裂"、"啮"、"怒卷"、"颠踬"之类；他经常创造的是"黑"、"幽"、"险"、"古"、"野"、"粗硬"的

① 普列汉诺夫：《没有地址的信》，见《普利汉诺夫美学论文集》，第350页，人民出版社1983年版。

气氛。就像扬州画派那样，用破笔焦墨，在纸上挥洒皴刷。大处气势磅礴，小处藏而不露，给人以强烈的刺激。

陈维崧词的取材，有时颇为特别，他甚至把笔触伸向从来没有人涉足的"古冢"：

古寺高丘，雨溜松毛土花涩。有破空石甗，呀然如窦，悬崖铁镝，窈然而黑。坯残盘云仄。鸟窥处，龙湫深极。谁人作校尉摸金，千载画衣化烟色。　隐隐便房，迢迢夜壑，风吼鱼灯逼。问珠襦玉匣，几年畔破；金钗银碗，谁人拾得。牧子频吹笛。惹汉武秦皇沾臆。叹多时，栾火城荒，徐福归何日？（［一寸金］《古冢》）

古冢内外的景色，既幽且怪，使人心怵。可是陈维崧从残缺丑陋的客体中，感受到美的存在。这种写法，已远远超出传统的格局。

陈维崧还喜欢把对比强烈的形象，截然对立的韵味、气氛组合在一首词中。像［渡江云］，一面写"我有蜻蛉刚六尺，红树之中斜系"，显得流畅轻情；一面写"巫歌秋浦，断础刲羊豕"，显得俚俗古朴。像［城头月］，一面写"一片关山，千秋楚汉，万帐灯齐打"，显得苍凉豪壮；一面则"草响溪桥，水明山店，儿女追凉话"，显得萧疏宁谧。有时，词的上半写得十分细腻，下半则粗犷无比；有时，婉转舒徐的音调，霎时间变得聱牙佶屈。

显然，这些词的几组形象，并不和谐，而陈维崧正是要通过不协调的色彩、感情，构筑一个独特的意境。能否这样说：现实生活本来并不都是和谐的，陈维崧正是要打破人们对封建传统秩序雍熙和煦的幻觉，以此表达他对现实生活的认识呢？

陈维崧从残缺中看到美，从不和谐中看到美，他走在恪守传统的人没有走过，也绝不敢走的道路上。这样做，是需要有个性，有胆识，有对"不逾矩"的时尚掉头不顾，对盈亏利钝不予计较的冒险精神的。

五

就审美趣味而言，在违反传统方面，朱彝尊不像陈维崧那样锋芒毕露。甚至颇似画坛的"四王"，比较注意在技法上"师古"。

不过，朱彝尊的词作，也表露出违反传统礼法的意识，他写过一组〔沁园春〕，分咏女性的额、鼻、耳、齿、肩、臂、掌、乳、胆、肠、背、膝等等。也许，有人会责备他无聊淫佚，但从重视人体本身的美，没有把妇女单纯视为传宗接代的工具这一点上看，与传统观念并不一样。

在朱彝尊的《曝书亭集》中，有一组非常值得注意的词，名为《静志居琴趣》。《静志居琴趣》单独成卷，共八十三首。朱彝尊的词一般都注明题目，这一卷恰恰相反，除几首注明日期外，均属"无题"。

《静志居琴趣》是一卷写爱情的词。朱彝尊抒发了对恋人微妙而又真挚的情感。其中，有记叙和她在一起时的缱绻情怀，有写彼此的刻骨相思，有写两情不能相遂的终天之恨，如：

泪眼注，临当去，此时欲住已难住。下楼复上楼，楼头风吹雨。风吹雨，草草离人语。（〔一叶落〕）

别离偏比相逢易，众里休回避。唤坐回身，料是秋波，难制盈盈泪。酒阑空有相怜意，欲住愁无计。漏鼓三通，月前灯底，没个商量地。（〔城头月〕）

用不着分析，它所表露的情思，婉曲旖旎，动人肺腑。陈廷焯说："《静志居琴趣》一卷，独出机杼。艳词有此，匪独晏欧所不能，即李后主、牛松卿亦未尝梦见，真古今绝构也。"这评价是够高的，不过临了却撇下一句："惜托体未为大雅。"（《白雨斋词话》卷三）在封建卫道者看来，《静志居琴趣》确是有伤大雅的。

朱彝尊在这组词中写到他那深深地爱着而又无法言明的女子，乃是妻妹冯寿常。有人说，他的长诗《风怀》二百韵就是思念冯寿常的情诗。我同意这一推测。据我的考查，《风怀》有句云"问年愁豕误"。按，豕为亥。崇祯八年为乙亥年，当指此。查朱妻冯福贞生于崇祯四年九月十一（《亡妻冯孺人行述》，《曝集》卷八十）。可见，诗中所指的是一位比福贞少四岁的女子，此其一。又云："萝茑情方狎，蓷荷势忽狙。"按，朱彝尊早年即与冯福贞订婚，年十七，赘于冯家。这里用"萝茑"一语，明指所怀者为亲戚关系，此其二。又云："慧比冯双礼，娇同左蕙芳。"用典与姊妹有关，此其三。又云："居连朱雀巷，里是碧鸡坊。"按，冯家住在碧漪坊（《亡妻冯孺人行述》），而碧漪坊实即碧鸡坊。《嘉禾志》

"碧鸡坊"条："碧漪坊在嘉兴县西北，名义旧曰集贤，通天心湖，故改是名。"可见此女实居冯家。至于"朱雀巷"句，因冯宅"去先太傅文恪公第近止百步"，故云。又云："巧笑元名寿，妍娥合唤嫦。"直点寿常两字，此其五。可见，《风怀》为怀念其妻妹之作，应是确凿无疑的。

《风怀》影影绰绰地写了一对恋人从年轻时共同嬉戏，后来偷期密约，乃至生离死别的过程，不少地方还写得相当露骨。例如："啮臂盟言复，摇情漏刻长"；"已教除宝扣，亲为解明珰，领爱蜻蜓滑，肌嫌蜥蜴妨"；"绮衾容并复，皓腕或先攘"等等。最后以"感甄遗故物，怕见合欢床"作结。诗中人的关系，显可不言而喻。

弄清楚《风怀》的含义后，我们发现，《静志居琴趣》这一组词，赫然是《风怀》的注脚。且不说它们之间内容、情绪的一致，好些地方，连遣辞命意也是相近的。下面略举数例：

《风怀》	《静志居琴趣》
心怜明艳绝，目奈冶游狂	香不已，众中早被游人记 ［渔家傲］
杜宇催归数，鸟尼送喜忙； 同移三亩宅，共载五湖航。	催上扁舟五湖曲。怪乌尼噪罢，蟢子飞来，重携手，也算天从人欲。 ［洞仙歌］
九日登高阁，崇朝舍上庠； 者回成逼侧，此去太仓皇。	上危梯，九日层楼倚。楼头纵得潜携手，催去也，怨鹦鹉红嘴。 ［婆罗门令］
古渡近桃叶，长堤送窅娘； 翠微晴历历，绿涨绕汪汪。	正门前，春水初齐，记取鸦头罗袜小，曾送上，窅娘堤。 ［青玉案］
本来通碧汉，原不限红墙。	输他双星岁岁，料红墙银汉难跻。 ［声声慢］

上面说过，《静志居琴趣》是一组缠绵悱恻的情词，透过与《风怀》的对比，我们又可以知道它是朱彝尊对传统礼法挑战的作品。

在过去，骚人墨客密约偷期，本也不足为奇。问题是，朱彝尊与冯寿常的关系非同一般，因为，她是有夫之妇。《风怀》说"夙拟韩童配，新来卓女孀"。看来，冯寿常未婚即寡。不久，她改嫁了，"冰下人能语，云中雀待翔"，"玉诧何年种，珠看满斛量"。后来作客朱家，可能已有了子女，"梅阴虽结子，瓜字尚含瓤"。明显用杜牧"绿叶成阴子满枝"的诗意。另外，《风怀》有"肌嫌蜥蜴妨"一语，颇堪玩味。蜥蜴即守宫，古人以守宫研丹砂以志妇人贞节。这些，都说明"佳人已属沙吒利"了。但是，朱彝尊依然执著地爱她，甘冒天下之大不韪。更有甚者，他不顾舆论谴责，把封建时代认为见不得人的诗作编入集中，公开地对礼教表示轻蔑。当时，许多人不以为然，所以有"托体未为大雅"的批评。表示理解的只有袁枚，袁枚说："公道竹垞先生不删《风怀》二百韵，以为恨事，至于痛哭流涕。枚则以为不然。竹垞之不删《风怀》诗，即昌黎之不删《三上宰相书》，所以存其真也。"（《答朱石君尚书》《随园尺牍》卷九）我们知道，袁枚也是一位敢于反抗传统礼法的诗人，他懂得"真"的可贵。"存其真"，珍惜真挚的感情，应视为对扭曲人性的传统礼教的突破。朱彝尊在《静志居琴趣》中，虽然破例不书词的题目，让它含义隐晦一些，但冠冕堂皇地置于集子之中。这与"不废《风怀》二百韵"的考虑，同出一辙。一说，"静志"是冯寿常的别字。朱彝尊以此名其居室，名其词作，也算得上胆大包天了。朱彝尊曾赞扬陈维崧"擅词场，飞扬跋扈，前生合是青兕"。但他自己又如何呢？别看其词风细腻婉媚，在突破封建礼法方面，他不也像一头青兕那样"飞扬跋扈"吗？

朱彝尊在创作内容的某些方面违反礼法传统，陈维崧在审美趣味的主要倾向上突破创作传统。这一对风格不同的同龄人，似乎一个以阴柔的丹田气，一个以刚强的爆发力，在樊笼中奋力挣扎，使词坛出现一股新风。

六

陈维崧于 1625 年出生于江苏宜兴，朱彝尊于 1629 年出生于浙江嘉兴。

大家知道，明中叶以后，江浙地区的商品经济相当活跃，连劳动力也进入市场。这处于萌芽状态的新事物，产生了颇为有力的冲击波，名教开始动摇，人性开始觉醒，封建秩序开始进入衰亡阶段。

"世道既变，文亦因之"（《与江进之》，《袁中郎全集》）。明代的袁中郎，准确地表述封建后期文与世的关系。文的变，无非是文人的心在变，是世道影响了文人的心态，而心态又影响了文坛。换言之，审美主体是文艺内容和形式发展变化的枢纽。

最先感受到时代的变化，接受新鲜思想的，往往是儒生。可悲的是，儒生从传统中来，背着沉重的包袱。他们分明见到地平线上升起一缕曙光，可是他们无力推开巨大的封建势力，也无法拨开心头的迷雾。他们追求自我的地位，却又找不到自我的立足点。这一来，不少人陷入精神迷惘的状态之中。当新的生产力还不足以改变旧的体制，迷惘者找不到出路，而又不得不释放和宣泄心中的郁热时，他们的性格，往往表现为狂狷，无意识地破坏周围，乃至破坏自己。

就在朱陈时代，文人放荡成风。且不说金圣叹、李笠翁等人刁钻古怪的行为，连比较持重的人如李天生、顾炎武、毛西河等，在讨论古韵时，意见稍有不合，也是动辄大声叫骂，以拳相向。史载，邱海石、丁野鹤是一对好朋友，但论文时，意见相左，始而谩骂，继而拔剑追杀。吴兆骞常把朋友的帽子当尿壶，声称帽子与其置于俗人之头，还不如拿去装尿。陈维崧的好友史远公，"一日大醉，啮案上碗碟大小数十器，几尽。穿龈龁齿，裂痕侵入颧颊间，流血被面"（《青堂词序》，《文集》卷三）。上文提到的清初的一些画家，大都性格荒诞，这些是人所共知的。

至于陈维崧和朱彝尊，他们的举动，也属狂狷一类。陈维崧承认，他"时与酒徒数人，醉后大呼，脱帽掷地，一时皆以为狂生"（《俞右吉诗集序》，《文集》卷一）。朱彝尊的狂，除食鸭饮酒成癖外，集中表现为嗜书如命。《国朝耆献类征》引：朱彝尊想看钱遵王一秘笈，钱不肯借出，朱乃置酒召诸名士高宴，遵王与焉。私以黄金及青鼠裘赂其侍史，启箧得之，招藩署郎吏数十人于密室，夜半抄毕，并录得《绝妙好词》。"时人谓之'雅赚'。又先生直史馆，日私以楷书手王纶自随，录四方经进书。"结果被人告发，降一级，"时人谓之'美贬'"。这些行为，与封建传统要求循规蹈矩格格不入。请注意，朱彝尊不择手段，以求满足个人欲望的荒唐做法，竟被当时舆论称许，这也说明"世道既变"，在许多人的意识中，潜藏着种种狂气。

陈维崧、朱彝尊生活在类似现代"嬉皮士"的圈子里。狂狷的时代，使他们沾染了胡闹的时尚；由于他们在文坛中具有举足轻重的地位，这反

过来又加剧了时代的狂狷。他们那些违反传统观念的词,正是狂狷性格和时代的外化。

七

陈维崧、朱彝尊同属东林遗裔,明亡后,家道中落,浪迹天涯。过了知命之年,一起被召考试,均授翰林院检讨。不过陈维崧无心当官,一直穷愁潦倒。朱彝尊则比较顺利,其后虽被劾落职,但回乡仍过着优裕的生活。

陈维崧、朱彝尊同处于天崩地解之际,同在一个文化圈中载沉载浮,生活轨迹极为接近,因此作品取材也有相似的地方。然而由于经历不同,性格不同,心理上更有很大的差异,这使其词风格各具独特的个性。

陈维崧有一段特殊的经历,他做过生意。在一首"歌以叙生平"的五古中,他说道:"学仙既不成,不如学为估。"在《丁圣瑞丈招饮》一诗中又说:"老去学狭邪,少贱习驵侩。"他有好几首词都提到营商的事。如:"昨日已废书,行将学贾,市上屠牛,山中射虎"([侧犯]《奚苏岭先生书柬讯我近况词以奉东》,《词集》卷五)。可惜,我们无法知悉他干的是什么营生。但是,他对市民的态度,却是清楚的。当时,儒生普遍轻视商贾,"长者群詈予,贱行类奴竖"。他却说:"不闻端木赐,鬻财在曹鲁。"他同情市井小民,对儒生反有点不恭敬,声称"群儒龌龊可笑,我自习纵横"([水调歌头]《立秋前一日述怀,柬许凯》,《词集》卷八)。试想,这一个追求过蝇头小利的诗人,怎容得"何必曰利"之类封建传统观念的束缚?怎不会萌发出新的诗思?

徐乾学说:"(陈维崧)襟怀坦率,不知人世有险巇事,口謇讷不善持论。及其为文,则飙发泉涌,奇丽百出。"(《陈检讨维崧墓志铭》)这段话颇能道出陈维崧的文风和个性。

陈维崧承认,他生性直率。碰到不喜欢的人,竟学阮籍那样翻起白眼:"不省坐客何语,欠伸久之,瞠目而已。"(《与田梁紫书》,《文集》卷五)他常说,大丈夫做事,要果断爽快,"男儿作事贵果决,全凭胆力相扶扛"(《送钱编修越江暂假还松江》,《诗集》卷七);"男儿作事贵飒爽,乘兴要驾鼍鼍梁"(《送蒋芳荸观察入蜀》,《诗集》卷七)。他崇尚写作时"杰然放笔一横写,轩若猛箭离弓弰"(《除夕钞战国策戏作长句》),

《诗集》卷七)。所以，当他文思"飙发泉涌"时，自然一发不可收拾，豪迈激烈过于苏辛了。

陈维崧承认，他好色。尽管穷得精光，笛床茗碗之外，别无长物，可是经常流连花酒，"末路妇人醇酒，一笑万缘轻"（［水调歌头］《立秋前一日述怀，柬许凯》）。他还有断袖之癖，"尝嬖歌童云郎"，写了不少记叙与云郎缱绻的诗作。后来，"云亡，睹物辄悲不自胜"（蒋永修《陈检讨迦陵先生传》）。为求发泄和寄托，他的心理发展到变态及至逆转的程度。

其实，生活放荡，不过是陈维崧性格的表象。"旁人见我笑不休，安知我有填膺事。"（《酬许元锡》，《诗集》卷四）在他灵魂深处，压抑着巨大的愤懑与悲哀。可以说，陈维崧终其一生，多半是在痛苦中度过的。季振宜说他，"今日布衣，昔年公子，空存老屋，但守残书，注不成章，慨当以慷。眼虽青而莫告，头垂白而无成"（《词原序》，《词集》）。国仇家难，他一直无法排解，而且随着年岁增长，恨苦逾甚："自癸酉迄今，已阅四十余年，其间盛衰兴替之故，有不可胜言者。展东华京梦之录，抚清明河上之图，白首门徒，清江故国，余能无愀然以感，而悄然以悲者乎！"（《留都见闻录序》，《文集》卷三）

生计困顿潦倒的诗人，其作品风格一般易入"寒"、"瘦"一路。陈维崧的词，却多半表现为奇丽、逸艳、沉雄俊爽，这似乎不可思议。但是，如果从心理学的角度看，个性极端敏锐而心理失去平衡的人，往往会从幻想中获取生活的补偿，以粉红色的梦作为惨淡生涯的慰藉。实际上，这也是心理的"逆转"，感情的"戾换"，弗洛伊德认为：在实际生活里不能满足欲望的人，死了心作退一步想，创造出文艺来，起一种代替的功用，借幻想来过瘾。① 这判断有一定的合理性。陈维崧少年时代，生活优裕，后来国亡家破，流离失所，强烈的生活落差，反使感情的激流升华成雾，折射出虹光蜃影。据陈维崧自白："少年生在甲族，中外悉强盛，小楼前捉迷藏，及黄昏微雨画帘诸景状，往往有之。今虽迟暮矣，然而梦回酒醒，崇让宅中，光延坊底，二十年旧事，耿耿于心，庶几不死而状一遇也。以故前者之泡影，未能尽忘，过此之妄想，亦未能中断。"（《王西樵炊闻卮语序》，《文集》卷三）可见，他对自己的心理状态，也是十分了

① 参见钱钟书：《诗可以怨》，载《文学评论》1981年第1期。

解的。总之，狂狷的性格，强烈的激情，在强大压力的作用下，混阳蒸变，便幻化出光怪陆离惊才逸艳的意象。

八

朱彝尊曾清醒地回顾自己诗歌的创作历程："一变而为骚诵，再变而为关塞之音，三变而吴伧相杂，四变而为应制之作，五变而为放歌，六变而作渔师田父之语。"（《荇溪诗集序》，《曝集》卷三十六）但无论怎样变化，其词风总的倾向是"讽谕三昧"，"以凄切之情，发哀婉之调"。至于时复杂以悲壮，与秦缶赵筑相摩荡，那是偶尔泄发阳刚之气的表现。

青年时代的朱彝尊，其政治态度远比陈维崧激烈。他曾和江南反清志士朱士稚等来往频繁。据《明遗民录》载，朱士稚"既负大志，故与慈豁魏耕、归安钱缵曾、长洲陈三岛称莫逆交，聚谋通海上，破产结客。士稚为人所发，系狱"。朱彝尊到底有没有参预起事，我们无法确悉，但可以肯定，他与被清廷处死的陈三岛关系密切。在《雨中陈三岛过，偕饮酒楼，兼示徐晟》一诗说："陈生疏放良可喜，雨中过我临顿里。却话平生同调人，吹篪击筑皆知己。"朱士稚死后，朱彝尊回忆当年与士稚、三岛的交情，十分感慨："当予与五人定交，意气激扬，自谓百年暮旦。何期数岁之间，零落殆尽。""呜呼，死者委人乌鸢狐兔而不可闻，徙者远处寒苦不毛之地。幸而仅存如予，又以饥寒奔走于道路。"（《贞毅先生墓表》，《曝集》卷七十二）。就在陈三岛、钱缵曾等被捕那一年，朱彝尊仓惶离家，南去羊城，北穷塞雁。看来，这不完全是为了生计问题。他的创作、题材、风格，变而为骚，变而为关塞之音，当与这一段动荡而激烈的经历有关。

在风起云涌的斗争生活中，有人逆流而上，发出狂飙式的呼号；有人被撞得晕头转向之后，只能婉转呻吟，和光随俗，让舒徐的縠纹，熨平心底的漩涡。朱彝尊属于后者。当他远走高飞后回到家乡时，他就表示"至今犹余悸"，"生还良已幸"。从此改弦更张，韬光养晦了。

和许多江南士子一样，朱彝尊也与儒家传统的观念发生冲突，但儒家传统观念对他的影响又十分深刻。他早岁就精于经学，曾从"无一不关乎纲常伦纪之目"（《与高念祖论诗书》，《曝集》卷三十一）的角度去肯定杜诗，表现出十足的迂腐。在政治上碰钉以后，他立即把敏锐的触觉缩

回光滑的甲壳中，回避矛盾，洁身自好。看一看他所写的箴铭吧："务去矫矜，毋易嘲叱。一言快意，四坐伤心。睚眦之怨，祸乃相寻。动容斯和，出辞勿悖"（《敬悦斋箴》）。"罔称人恶，罔谀人喜；第话桑麻，勿论朝市"（《醑酊箴》）。"陶之始，浑浑尔"（《陶砚铭》）。"毋侧颇僻，毋过不及"（《乌丝笔格铭》）。"遇坎即止，见利易趋"（《杖铭》）。

这一系列的"座右铭"，多少可以反映出朱彝尊的人生态度。他果像个"把平生涕泪都飘尽"的恺悌君子，把"十年磨剑，五陵结客"的棱角磨光了。基于此，他的词"变而为应制之作"，便很容易理解了。

清廷对朱彝尊颇示优渥，朱也表示感激涕零。但是，正如高尔基说："人是杂色的，没有纯粹黑色的，也没有纯粹白色的。"① 别以为朱对清朝就死心塌地了。他是一个很有头脑的人，完全懂得诏开博学鸿词科、修明史之类政治游戏的用意，在《宋太宗书库碑跋》一文中，他指出："太平兴国中，诸降王死，其旧臣或宣怨言。太宗尽致用之，置之馆阁，使修群书，广其卷帙，厚其廪禄赡给，以役其心，俾卒老于文字。则帝之留心翰墨，特出于权谋秘计，而非性之所好也。"这番话，说的虽是历史，却具有很强的现实感。所以，仕清后，他的心情十分复杂，还曾对黄宗羲表示："予之出，有愧于先生。"（《黄征启寿序》，《曝集》卷四十一）这种态度，与吴梅村哀叹自己"死生总负侯嬴诺"一样。看来，清初不少人在丹墀之下接受花翎顶戴时，也咽下了混合着各种滋味的苦酒。

朱彝尊对现实生活和自己的处境有清醒的认识，对故国深情眷恋。他情有所钟，但只能抱终天之恨。许多事，他想说而不敢说，想做而不敢做，想得而不可得。眉头心上，无计回避。去也难，住也难；爱也难，弃也难；仕也难，隐也难。这种种难言之隐，发之笔端，便成为缠绵幽婉的格调。他说："老去填词，一半是空中传恨。"他要传出在现实和传统压抑下的幽恨，姜、张那种以精粹的语言，优美流畅的旋律，托物寄情，创造出一种惝恍迷离意境的艺术手法，很自然渗入朱彝尊的审美意识中，形成了清空雅醇的格调。

如果从心理学的角度看，朱词风格的形成，也不难理解。他沾染狂狷之气，要求感情宣泄；而生活的起落，又使他学会遮掩，这就出现奇异的心理过程。心理学家赫依烈认为，有些人"一面受了性的诱惑，一面又

① 高尔基：《文学书简》，第219页，人民文学出版社1962年版。

深觉此种诱惑的罪大恶极，不敢自暴自弃，于是转而从事于罪孽比较轻微的偷窃行为"。霭理士称这种心理过程为"满足的闪避"。偷窃，包括偷情与偷书，朱彝尊都曾"犯"过。他经历过内心的挣扎，很自然形成了静躁交叠的性格。他把《静志居琴趣》正式编入集中，显出具有非凡的勇气；但又尽量让它们模糊起来，让人不易看破。这一切，均属"闪避"心理的表现。很清楚，当他无法遏止感情的激流，便不由自主地越过传统的堤防，但又尽量地压抑，设法遮遮掩掩。他让激越之情寓于诗教式的温柔敦厚，罩以张、姜般的温丽清醇，从而获得心灵上"闪避的满足"。

以上，我们对朱、陈词风作了粗略的比较。

比较，是加深对事物了解的一把钥匙。黑格尔说得好，在比较中，"我们所要求的是要能看出异中之同，和同中之异"。所谓同、异，就是事物一般性与特殊性诸问题。只有通过比较，对此有所掌握，才能更深入地了解到事物的本质。

表现出创新的勇气，敢于突破封建传统观念的束缚，是朱、陈两位风格各异的词人"异中之同"。我们认为，这也是作为不同流派的旗手能够友谊契合，甚至把词作合集镌刻的潜因。他们在清代词坛的成就，既如两峰对峙，两水分流，又形成了一股合力，一股不易觉察的新潮流。

作为雅文学重要方面的词坛，无疑是封建传统观念盘踞的领地。然而，"风乍起，吹皱一池春水"。市民经济发展在意识形态上泛起的波澜，总会摇撼到不同的领域。朱、陈创作现象的出现，说明雅文学也和俗文学一样，在明清之交发生了新的变化。——尽管这变化来得迟缓，来得曲折，来得微弱。

（原载《文学遗产》1991 年第 1 期）

附录

黄天骥主要著述目录

[1]《陶潜作品的人民性特征》,《文学遗产》增刊二辑,1956年2月。
[2]《历史原型与艺术真实——略论〈桃花扇〉的艺术特征》,《中山大学学报》1958年第1期。
[3]《论洪昇的〈长生殿〉》,《中山大学学报》1960年第4期。
[4]《广阔的创作天地》,《羊城晚报》1960年10月15日。
[5]《时代精神与历史真实》,《羊城晚报》1961年1月5日。
[6]《要唱出心声》,《羊城晚报》1961年3月29日。
[7]《笑的力量 笑的分寸》,《羊城晚报》1961年4月11日。
[8]《景愈露,境愈藏》,《羊城晚报》1961年9月20日。
[9]《念白千斤》,《羊城晚报》1961年5月19日。
[10]《体验和表现》,《羊城晚报》1962年6月7日。
[11]《意、趣、神、色——汤显祖的文学思想》,《中山大学学报》1963年第3期。
[12]《谈戏曲的人物和语言》,《创作辅导》1963年第1期。
[13]《革新和保守》,《羊城晚报》1963年11月25日。
[14]《元剧"冲末"、"外末"辨析》,《中山大学学报》1964年第2期。
[15]《壮丽的史诗 伟大的情操》,《中山大学学报》1966年第2期。
[16]《蒲松龄的〈聊斋志异〉》,《中山大学学报》1974年第4期。
[17]《李商隐诗歌选释》,《中山大学学报》1976年第2期。
[18]《评注〈聊斋志异选〉》(与王季思合作),人民文学出版社1977年版。
[19]《木兰辞和南北朝民歌》,《中山大学学报》1978年第1期。
[20]《从民歌中吸取营养》,《广东文艺》1978年第2期。
[21]《一出发人沉思的喜剧》,《南方日报》1978年5月17日。
[22]《边塞诗人岑参》,《学术研究》1978年第2期。
[23]《论陈子昂》,《中山大学学报》1978年第5期。

[24]《高度性格化的三拳——读〈鲁提辖拳打镇关西〉》,《广州文艺》1979年第9期。

[25]《孔尚任与〈桃花扇〉》,《文学评论》1980年第1期。

[26]《张生为什么跳墙?——〈西厢记〉欣赏举隅》,《南国戏剧》1980年第5期。

[27]《戏曲史上的"汤沈之争"》,《学术研究》1980年第5、6期。

[28]《把韵律安排得更艺术些——论传统诗歌声调和新诗的格律问题》,《中山大学学报》1980年第4期。

[29]《石玉昆和〈三侠五义〉——〈三侠五义〉前言》,广东人民出版社1980年版。

[30]《评〈济公全传〉——〈济公全传〉前言》,花城出版社1981年版。

[31]《简谈〈录鬼簿〉》,《南国戏剧》1981年第4期。

[32]《芝庵的〈唱论〉》,《南国戏剧》1981年第6期。

[33]《金圣叹论小说创作》,《作品》1981年第7期。

[34]《论卢照邻的〈长安古意〉》,《语文园地》1981年第5期。

[35]《纳兰性德的〈金缕曲〉》,《广州文艺》1981年第10期。

[36]《元杂剧选》(与王季思等合作),北京出版社1981年版。

[37]《大观园里的"女娲娘娘"》,《古典文学》论丛1981年第2辑。

[38]《关汉卿和关一斋》,《文学评论》丛刊1982年第9辑。

[39]《纳兰性德和他的词》,《社会科学战线》1982年第2期。

[40]《冷暖集》,花城出版社1982年版。

[41]《纳兰性德和他的词》,广东人民出版社1982年版。

[42]《论洪昇的〈长生殿〉》,《文学评论》1982年第2期。

[43]《何良俊的〈曲论〉》,《南国戏剧》1982年第5期。

[44]《李白诗歌研究的几个问题》,《文学遗产》1982年第4期。

[45]《李渔的思想和剧作》,《文学评论》1983年第1期。

[46]《王世贞的〈曲藻〉》,《南国戏剧》1983年第2期。

[47]《〈风筝误〉艺术特征琐谈》,《光明日报·文学遗产副刊》1983年4月5日。

[48]《徐渭和〈南词叙录〉》,《南国戏剧》1983年第5期。

[49]《波澜跌宕,合情合理——略谈〈赵氏孤儿〉对戏剧冲突的处理》,载《元杂剧鉴赏集》,人民文学出版社1983年版。

[50]《细节、史笔、胆识》,《当代文坛报》1984 年第 2 期。

[51]《纵横捭阖　烟水违离——论〈园园曲〉》,《广州文艺》1984 年第 1 期。

[52]《〈济公传〉前言》,花城出版社 1984 年版。

[53]《略谈〈聊斋志异〉中白秋练的人物描写》,载《聊斋志异鉴赏集》,人民文学出版社 1984 年版。

[54]《论吴梅村的诗风与人品》,《文学评论》1985 年第 2 期。

[55]《独具特色的散曲呈文——谈刘时中的〈上高监司〉》,《文史知识》1985 年第 2 期。

[56]《李笠翁喜剧选》(与欧阳光合作),岳麓书社 1986 年版。

[57]《〈西厢记〉人物的喜剧性》,《古典文学知识》1986 年第 2 期。

[58]《渗透于筋节髓窍的喜剧气氛——谈〈牡丹亭·闺塾〉》,《文史知识》1986 年第 8 期。

[59]《不知何事萦怀抱》,《古典文学知识》1986 年第 7 期。

[60]《学会在知识的棋盘上布点》,《南方周末》1986 年 8 月 8 日。

[61]《"旦"、"末"与外来文化》,《文学遗产》1986 年第 2 期。

[62]《中国戏曲选》(与王季思等合作),人民文学出版社 1986 年版。

[63]《开拓与坚持》,《文学遗产》1988 年第 2 期。

[64]《眼到手到　专思博览》,《南方周末》1988 年 12 月 31 日。

[65]《论凌濛初的〈二拍〉》,载《二拍》,岳麓书社 1989 年版。

[66]《陈维崧的〈湖海楼词〉》,《古典文学知识》1989 年第 3 期。

[67]《诗词与音乐》,《广州日报》1989 年 2 月 14 日。

[68]《评书小议》,《南方周末》1989 年 2 月 17 日。

[69]《〈二拍〉前言》,载《二拍》,岳麓书社 1989 年版。

[70]《论李渔的〈闲情偶寄〉》,载《剧论》,中山大学出版社 1990 年版。

[71]《旧梦纪趣》,《随笔》1990 年第 5 期。

[72]《嘻笑怒骂,制作新奇——读睢景臣〈高祖还乡〉》,载《元散曲鉴赏集》,人民文学出版社 1990 年版。

[73]《论辽金元三代诗坛——〈辽金元诗三百首〉前言》,岳麓书社 1990 年版(罗斯宁校注)。

[74]《朱彝尊、陈维崧词风的比较》,《文学遗产》1991 年第 1 期。

[75]《一部独树一帜的辞典——〈实用名言辞典〉评介》,《求是》1991

年第 7 期。
[76] 《〈桃花扇〉底看南朝》,载《古典戏曲十讲》,中华书局 1991 年版。
[77] 《卖懒,卖懒》,《南方周末》1992 年 1 月 31 日。
[78] 《余霞尚满天》,《人物》1992 年第 1 期。
[79] 《〈李渔全集〉评介》,《大公报》1992 年 10 月 19 日。
[80] 《烹饪之乐》,《广州日报》1992 年 10 月 25 日。
[81] 《拔牙记》,《南方周末》1992 年 12 月 18 日。
[82] 《〈长生殿〉的意境》,《文学遗产》1993 年第 3 期。
[83] 《论七十回的〈水浒传〉——〈水浒传〉前言》,花城出版社 1993 年版。
[84] 《书桌,书桌》,《新闻人物报》1993 年 9 月 28 日。
[85] 《泳池纪趣》,《随笔》1993 年第 5 期。
[86] 《剃头》,《南方周末》1993 年 12 月 21 日。
[87] 《元明散曲精华》(与罗锡诗合作),人民文学出版社 1994 年版。
[88] 《韵在春风醇酒间》,《广州日报》1994 年 10 月 4 日。
[89] 《元明词平议》,《文学遗产》1994 年第 4 期。
[90] 《新三字经》(与于幼军等合作),广东教育出版社 1995 年版。
[91] 《新三字经讲解》,广东高等教育出版社 1995 年版。
[92] 《深浅集》,广东高等教育出版社 1995 年版。
[93] 《元明清散曲精选》(与康保成合作),江苏古籍出版社 1996 年版。
[94] 《冯梦龙的〈东周列国志〉——〈东周列国志〉前言》,花城出版社 1996 年版。
[95] 《把微观考释和宏观研究结合起来》,《文学遗产》1997 年第 2 期。
[96] 《话说酒广告》,《南方周末》1997 年 4 月 17 日。
[97] 《学术性与普及性结合的巨型译注——〈文白对照十三经〉和〈文白对照诸子集成〉读后》,《出版广角》1997 年第 3 期。
[98] 《古代十大词曲流派》(与戚世隽等合作),湖南文艺出版社 1997 年版。
[99] 《元明词三百首》(与李恒义合作),岳麓书社 1997 年版。
[100] 《读〈易〉蠡测之一——说〈无妄〉》,《东方文化》1998 年第 1 期。
[101] 《泡了水仙便过年》,《南方周末》1998 年 1 月 23 日。
[102] 《杏花零落香》,《随笔》1998 年第 1 期。

[103]《从〈全元戏曲〉的编纂看元代戏剧整理研究诸问题》,载《两岸古籍整理学术研讨会论文集》,江苏古籍出版社1998年版。

[104]《元剧的"杂"及其审美特征》,《文学遗产》1998年第3期。

[105]《老圃秋容淡》,《随笔》1998年第6期。

[106]《从"引戏"到"冲末"——戏曲文物、文献参证之一得》,《传统文化与现代化》1998年第5期。

[107]《芳草年年绿》,《羊城晚报》1998年12月3日。

[108]《中国文学史》(与袁行霈等合作),高等教育出版社1999年版。

[109]《全元戏曲》(与王季思等合作),人民文学出版社1999年版。

[110]《对古代戏曲文学研究的一点看法》,《中国文学研究的世纪回眸学术研讨会论文集》,河南大学出版社1999年版。

[111]《论参军戏和傩——兼谈中国戏曲形态发展的主脉》,《戏剧艺术》1999年第6期。

[112]《董每戡先生的古代戏曲研究》(与董上德合作),《文学遗产》1999年第6期。

[113]《俯仰集》,广东教育出版社1999年版。

[114]《我与元明清戏曲诗词研究》,载《学林春秋》,朝华出版社1999年版。

[115]《王季思老师二三事》,载《学林往事》,朝华出版社2000年版。

[116]《微醺生妙韵》,《南方日报》2001年2月23日。

[117]《"爨弄"辨析——兼谈戏曲文化渊源的多元性问题》,《文学遗产》2001年第1期。

[118]《元曲三百首》(与姚蓉等合作),春风文艺出版社2002年版。

[119]《鉴赏学的前驱——读刘逸生〈唐诗小札〉》,《学术研究》2003年第7期。

[120]《目的、方法与求实创新》,《文学遗产》2003年第6期。

[121]《詹安泰教授在学术上的贡献》,《中山大学学报》2003年第1期。

[122]《论咏物诗的创作》,载《文史新澜·浙江古籍出版社二十周年纪念论文集》,浙江古籍出版社2003年版。

[123]《论"折"和"出"、"齣"——兼谈对戏曲的本体的认识》,载《黄天骥自选集》,广东高等教育出版社2003年版。

[124]《论"诗仙"李白》,载《黄天骥自选集》,广东高等教育出版社

2003年版。
[125]《诗词创作发凡》，广东人民出版社2003年版。
[126]《黄天骥自选集》，广东高等教育出版社2003年版。
[127]《中大往事》，南方日报出版社2004年版。
[128]《闹热的〈牡丹亭〉》（与徐燕琳合作），《文学遗产》2004年第2期。
[129]《论"丑"和"副净"》，《文学遗产》2005年第6期。
[130]《〈单刀会〉的创作和素材提炼》，《中国非物质文化遗产研究》第9期，中山大学出版社2006年版。
[131]《析〈易·乾〉》，《学术研究》2006年第11期。